U0023677

（第二版）

旅運經營管理
Travel Industry Management

鈕先鉞◎著

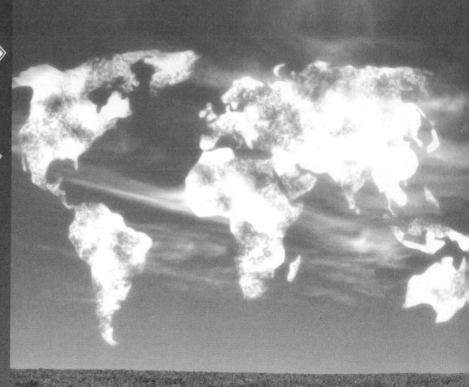

序

　　近年來由於受到全球性不景氣的影響，經濟發展停滯，失業率隨之逐月上升，導致社會不安，人們生活日趨緊張，身心極易疲憊。再加上都市空氣污染、噪音充斥，生活品質大為低落，安寧秩序受到破壞。有感於此，為紓解精神壓力及維護身心健康，人們的休閒及旅遊活動已更為社會大眾所重視，旅遊市場之需求，亦隨之水漲船高。是以，咸認為人們享有假期，與雄偉的大自然景觀及與悠久的歷史文化古蹟接觸，將有助於促使身心之健康。

　　政府有鑒於此，希望藉發展觀光事業來刺激人們的就業市場，並同時改善人們身心的狀況。目前除於觀光預算方面予以大幅增加之外，復對於有礙觀光發展的法令或行政規定均加以簡化或修正，對於未來觀光旅遊市場之蓬勃發展，應有助益。

　　筆者服務於交通部觀光局凡二十載，並忝為副局長之職，復蒙長官之愛戴，於一九九九年七月轉任圓山大飯店總經理一職，二〇〇五年復又擔任人道國際餐飲旅館集團執行長迄今。於公餘之暇亦兼任文化大學、銘傳大學等觀光事業系所教職三十餘載。擔任公職期間均參與觀光政策、法令規章之釐訂與修正，及各類觀光考試之參與。本著作乃結合行政管理教學理論與實務經驗。同時實施多年之領隊、導遊人員之考試亦於二〇〇四年七月由考試院收回自行辦理，其命題範圍至為廣泛，包括如觀光客倍增計畫、民法債篇新修正之旅遊篇、採購法對旅行業標團規定等，均蒐集於本書內，本書之問世相信為坊間提供旅遊事業資訊最為詳盡的書籍。

　　揆諸，近年來旅遊市場更趨國際化、自由化、多角化，為配合時勢潮流，觀光法令規章不斷地在修訂改變。諸如，護照條例，其入出境證全面廢除後改用條碼管理，復於二〇〇〇年五月再度全面廢除條碼之管制。港澳人士來台規定亦於二〇〇四年十月公布「香港澳門居民進入台灣地區

及居留許可辦法修正案」，改善港澳人士來台相關措施已大為放寬。又，為了爭取國外旅客來台旅遊，亦逐年增加入境免簽證國家數目。此外，為增進來台旅客人數，政府已於二○○一年七月擬定「開放大陸地區人民來台觀光之重點規劃草案」。還有已實施二十餘載，未經修訂過的「發展觀光條例」，亦於二○○三年做大幅度之修正，類此諸多新資料之蒐羅與彙編，雖非曠世鉅著，然恐為坊間所能概括媲美者。

　　縱觀本著作資訊及材料之完備，確為年輕學子們欲從事觀光旅遊行業者行政管理所務必研讀勤習者。奈因，旅遊市場千變萬化，瞬息萬變之間，資料之彙總絕非易事，致錯誤疏漏之處在所難免，尚祈賜正指教。

　　　　　　　　　　　　　　　　鈕先鉞 謹識

目　錄

第一章

概　論

- 人類旅遊活動的演進
- 旅行業發展的過程
- 旅行業的定義
- 旅行業的屬性

第一節　人類旅遊活動的演進

　　人類自古以來就有旅遊的活動，它隨著朝代更迭、社會結構、經濟條件和文化發展等變遷，演變出各種不同形態的旅遊活動，回顧人類歷史演進的過程中，其中旅遊活動便真實反映了當時的歷史事實。本書所探討的旅行業實務，其實就是人類旅遊活動演進後的產物，故在闡述旅行業的發展之前，務必先將人類旅遊活動的演進做簡單介紹。

壹、我國旅遊活動的演進

一、古代時期

　　我國為一熱愛旅遊的民族，史籍中不斷有關於先民旅遊活動的記載，實為世界上旅遊活動發展最早的國家之一，當時不論是帝王、官吏、商賈、文人、宗教人士等不同的階級，也不論是基於政治、外交、經濟、文化和商業、娛樂等不同的目的，但其旅遊活動的實質形態則異曲同工，殊途同歸。

(一)帝王巡遊

　　我國歷代帝王巡遊，最具代表性的莫過於：周穆王的遠遊西北，遙登祁連山，跋涉萬里；秦始皇併吞六國後的五次巡遊，東至東海，南臨北戶，西到流沙，北通大夏；漢武帝的七次登泰山，六次出蕭關，西至崆峒，南抵尋陽；以及隋煬帝的開闢運河，清乾隆的數次江南遊等。他們的目的大多是為了加強中央權力的統治，頌揚自己的功績，或炫耀武力，震懾群臣，或華蓋千里，途為之塞，並美其名曰「巡狩」、「巡遊」、「巡幸」，實則為滿足其遊覽享樂的欲望與虛榮。

(二)官吏差旅

　　朝臣為奉行皇命而派遣執行一定之政治和外交任務出使各國，遂產

生了不同形態的差旅活動，如西漢時張騫兩次出使西域，開通了絲綢之路，訪問了大宛、康居、大月氏及大夏等國，為漢代最著名的外交家；又如明代鄭和七次下西洋，先後到達南洋群島、印度、波斯和阿拉伯等地，最遠到達非洲東岸和紅海海口，訪問了三十多個國家或地區，為我國歷史上的大航海家；這些差旅活動，或宣揚國力，或敦睦邦交，更為人類歷史及東西方文化交流提供了偉大的貢獻。

(三)商賈之旅

我國古代遍布全國的驛道、棧道、漕運、海運及絲綢之路等，形成許多著名的商路及頻繁的商旅活動，最早如春秋戰國時期的陶朱公、呂不韋等大商人，他們隨著貨物販運而周遊天下；又如西北的遊牧民族，他們逐水草而居，年必往返數遷，都是最具代表性的商旅活動。

(四)文人漫遊

中國最著名的哲學家、文學家、史學家及地理學家，莫不與旅遊活動有著密不可分的關係。有的周遊列國，有的遍訪名山大川，遊覽名勝古蹟，更有的遭受謫貶而流落蠻荒邊疆野地，成就了曠世傑出的各大家，寫出了膾炙人口的不朽名著，如孔子的周遊列國，成為歷代宗師；又如史學家司馬遷，地理學家徐霞客，詩人李白、杜甫，大文豪陶淵明、柳宗元、歐陽修、蘇東坡、王陽明等，足跡莫不遍及全國各地，為其思想及作品奠定了不朽的基礎，甚而影響了中國歷久不衰的文哲與政經思想。

(五)宗教雲遊

最早傳入我國的宗教為佛教，自漢唐以下，由於帝王的重視，信徒日眾，為拜謁佛祖，弘布佛法，往往跋涉萬里，求取真經，如法顯西行天竺之朝聖禮佛；玄奘（唐三藏）之遍歷天竺五部，白馬馱經；又如鑑真之東渡日本，傳道弘法。此外，各寺高僧莫不周遊於名山古剎之間，托缽掛單，講經弘法，視為僧侶雲遊四方之必修功課。

二、近代時期

自鴉片戰爭以後，由於西方文化的輸入，國人旅遊觀念產生變化，又由於現代化交通工具的發展，火車、輪船日益快捷，旅遊活動的路程相對縮短，參加旅遊的人乃與日俱增，其中最具特色的：一是隨著鴉片戰爭失敗後中國對外門戶開放，西方的商賈和傳教士有的旅遊傳教，有的經商設廠，甚至有的在我國風景名勝區長期築宅僑居，使中國從此成為西方各國冒險家的樂園，來華人士絡繹於途；另一是國內愛國志士，有感於不平等條約之屈辱，為謀救國之道，紛紛出國考察或留學，即所謂「師夷之長以制夷」，諸如康有為、嚴復及國父孫中山先生等為彼時之翹楚，皆為一時之選，同時適逢清末之洋務運動，先後派遣大批青年才俊留學英、美、法、德及日本，是為國人出入國門參與國際觀光與遊學風氣之始。

三、現代時期

自政府播遷來台，勵精圖治，觀光旅遊事業在政府有計畫的全面推動下，蓬勃發展，一九九四年初更陸續開放十二個國家人民來華一百二十小時免簽證，及十三個國家人民來華十四天落地簽證，以吸引更多的外籍人士來華觀光。至於國人出國觀光，政府已於一九七九年全面開放，解除了過去僅能以商務、應聘、應邀和探親等名義出國的限制，一九八六年又開放國人前往大陸探親，更使出國人口急遽增加。

貳、國外旅遊活動的演進

一、古代時期

在歐洲地區，古代的腓尼基人、希臘人和埃及人，為滿足商業、宗教和運動上的需求，即已發展頻繁的旅遊活動，尤其在羅馬和平年代的兩百年間，由於政治安定、經濟繁榮、交通發達、人民生活富庶、休閒時間充裕，人民旅遊風氣大開，其後由於蠻族入侵，西羅馬滅亡，在莊園制度、封建制度下，使當時的社會日趨保守，也使得此一時期的旅遊活動受

到了限制。但因教會的支撐，由於宗教而產生的旅遊活動，在歐洲的觀光史上，仍留有它深遠的影響，如「十字軍東征」，它促進了東西方文化交流，為歐洲人東遊奠下了基礎；又如「朝聖活動」的綿延不斷，因而衍生當時的住宿業、餐飲業和嚮導等行業的應運而生。

二、歐洲文藝復興時期

西元十四至十七世紀，人類的行為由宗教思想掙脫出來，開始思考「人」的問題，人文主義再度抬頭，此種人文運動，為後世的旅遊活動開創了歷史、文化和藝術之旅，而以教育為主的大旅遊，也造就了住宿、餐飲、交通和行程安排的進一步發展，奠定了日後歐洲團體全備旅遊活動的基石。

三、工業革命時期

此一時期的歐洲，由於工業革命的推動，人類由鄉村農業形態，轉型為都市工業生產模式，改變了原有社會就業環境，也改變了原有的生活習慣，越來越多的人都有能力為自己的健康、娛樂而旅遊，同時公路的大量興建，舟車交通工具的改良，促使當時的旅遊活動更為日新月異的蓬勃發展。

四、現代時期

第二次世界大戰結束以後，由於國際政治關係的改善，相關科技發展帶來交通工具的突飛猛進，客運班機問世，使歐美之間的旅行時間由原先的五天縮減為一天，隨後更由於噴射客機的介入，橫渡大西洋的時間更由二十四小時縮短為八小時；而且戰後各國經濟相繼恢復，購買能力增強，又由於勞動基準法的律定，勞工每週工時縮短，在經濟能力增加及休閒時間充裕的條件雙重改善下，人們出國旅遊活動便一時蔚為風尚，而觀光旅遊事業，便成為世界各國最主要的無煙囪工業了。

🌐 第二節 旅行業發展的過程

壹、旅行業的興起

　　由於人類自由思想進步，知識與教育水準提升，交通事業發達，國與國之間的飛行時間越來越短，繼之國民所得增加，週休二日之實施、每週工時的縮短及假期的增加，人們除了追求生活品質的提升，更重視休閒活動的充實，於是刺激了人類旅遊的欲望，紛紛由室內走向戶外，由國內走向國外。但如何能使此一旅行目標安排得更舒適、便捷、省時、省力，對於交通工具的選擇，遊覽行程的安排，食宿、嚮導的配合等，這一連串完善而周到的專業服務，在供需自然發展的需求下，遂促成了旅行業的興起。

貳、歐美旅行業發展的過程

　　歐美旅行業的發展較我國起步為早，十九世紀工業革命之後，鐵路交通興盛，在英國適時出現了以鐵路承辦團體全備旅遊的通濟隆公司（Travelex），在美國也創立了以往來美國東西岸驛馬時代的運通公司，這兩大公司都經過長期努力的發展，成為當今舉世聞名的旅行業，而其組織和制度亦莫不為各國旅行業者的嚆矢。

一、英國旅行業的發展

　　西元十九世紀，英國有一位傳教士湯瑪士・庫克（Thomas Cook），一八〇八年生，自幼家境貧寒，十歲即被迫輟學，爾後獲浸信教會收容，繼續進修，成長後，做過園丁、木工、印刷工，因熱愛宗教，於是到浸信教會擔任村莊傳教士。一八三三年，他又擔任浸信教會「禁欲會社」的秘書，為了推行教會工作，常須為會員安排野餐郊遊活動。一八四一年，

適逢世界上最早的一條鐵路——密德蘭鐵路開幕，其路線係自曼徹斯特至利物浦，湯瑪士為提倡禁酒運動，思以旅遊活動來替代，乃舉辦自萊斯特至羅布洛之禁酒大會旅行，全程二十二哩，有五百七十人參加，包括來回火車票及兩日膳宿，每人僅收費一先令，這便是世界上第一個包辦遊程（inclusive tour）之始。此次由於參加人員眾多，情況熱烈，旅遊相當成功，深獲各界讚賞，而紛紛要求續辦，湯瑪士為了適應需求，乃於一八四五年創設了世界上最早一家旅行社，即湯瑪士‧庫克父子公司（Thomas Cook & Son Ltd.），並與鐵路公司締結代售客票協定，是年八月首先舉辦萊斯特至利物浦之間的觀光旅遊團，事先將預定參觀遊覽的地方及其所享有的遊憩食宿等，均印製說明書先行分發，此即為世界上最早的旅行指南。

　　湯瑪士‧庫克父子公司的正式中文名稱為「英國通濟隆公司」，起初自稱為遊覽代理人（excursion agent），以國內旅遊為主，並積極在國內選擇名勝，以節省團體運費，予國人旅遊大眾化為號召。一八五一年，湯瑪士帶領國人參觀倫敦水晶宮舉辦的世界博覽會，參加人員多達十五萬六千人，對於交通、食宿、接待等，都安排得井然有序，表現得相當出色。四年之後即一八五五年，博覽會又在巴黎舉行，湯瑪士又帶團前往參觀，參加人數高達五十萬人，成績再次獲得肯定，名聲也為之大譟。其後便將旅遊目標轉移至歐洲大陸，先與歐洲各主要交通機關及旅館簽訂契約，開始發售國際旅行車票及旅館聯合遊覽券。一八六三年，該公司率領了一百六十人的旅遊團，前往瑞士登山及義大利古蹟旅遊；一八六五年，其子約翰‧梅生‧庫克（John Mason Cook）另於倫敦設立分公司，並首次將旅遊團帶進美洲大陸；一八七〇年又在紐約設立分公司，與美國各大鐵路公司締約，奠定了美洲大陸的業務基礎，繼又於世界各地增設辦事處。一八七二年完成了環遊世界兩百天之旅的壯舉，一八七五年舉辦北歐海上七天的船上旅遊，號稱「午夜陽光之旅」，為後來海上旅遊奠下了良好基礎。一八八二年英國在埃及用兵，湯瑪士為了對其祖國效力，擔任運兵運糧的後勤支援，動員大船二十八艘及小船八百艘，載運士兵一萬八千人，及軍糧十五萬噸，使其聲譽日隆。湯瑪士‧庫克的英國通濟隆公司，

如今已有一百五十年的歷史，在世界各地設立了將近五百個辦事處，現在每年有一千多萬旅客是經該公司安排的旅遊，世人稱湯瑪士・庫克爲旅行業的鼻祖，實在是當之無愧。

二、美國旅行業的發展

在美國，與英國通濟隆公司同時馳名的旅行業，首推美國運通公司（American Express Company），該公司於一八五○年由美國運輸業者亨利・威爾斯（Henry Wells）合併其他公司而成立，起初專在美國國內從事貨運業務，一八九一年始由當時的經理人詹姆士・法高（James Fargo）擴展辦理遊客旅行服務，並發行旅行支票。由於營運迅速擴張，迄今在海外已創設一百五十個分支機構，營運項目包括旅行業、銀行、貨運、保險、報關、倉儲、旅行支票、旅館預約及信用卡等，而其旅行業務部分，目前仍爲世界上最大的民營旅行業。

參、我國旅行業發展的過程

一、大陸時期的旅行業

我國旅行業的發展，遠較歐美晚，古時各重要城鎮之間，有因應行旅客商之需要，代辦商務行程事務之商號，俗稱之爲「水腳」；亦有因應安全之理由，而接受委託護送人員或押運貨物之行業，俗稱之爲「鏢行」等是，但因缺乏完善之制度，時興時廢。考證我國自有現代化旅行社之始，不得不首推一九二七年「中國旅行社」的創辦人陳光甫先生。

陳氏於光緒七年（一八八一年）出生於江蘇鎮江，幼年曾在上海報關爲學徒，後考入海關郵局，一九○七年獲准津貼留學美國，以半工半讀完成賓州大學商學士學位，返國後擔任銀行監督之職，一九一五年創辦上海商業儲蓄銀行，一九二三年於該行附設旅行部，起初僅辦理該行員工前往國內各地處理有關銀行業務時，所需之交通、膳宿和接待等事宜，日久對旅遊工作的安排頗有心得，並應銀行客戶的請求，而逐漸擴大對外服務，業務日增，乃於一九二七年將該行旅行部改組爲一獨立營業的服務公

司，正式成立「中國旅行社」，並先後在全國鐵路沿線和重要港口成立分支機構及招待所，自是我國第一個旅行社。當時的業務包括：代售國內及日本鐵路車票、代售環球郵船客票、發行旅行支票、代辦出國留學手續、接待國內外觀光遊覽事務、發行旅遊刊物、代辦海陸貨運及報關業務、設立各地招待所等，盛極一時。一九四三年又於台灣成立分社，初期以代理上海、香港與台灣之間輪船客貨運業務，一九四九年總社隨政府遷來台灣後，雖限於地域範圍，但業務仍未遜色，分支單位遍及全省，該社實可謂我國旅行事業的拓荒者。

二、台灣時期的旅行業

台灣較早的旅行業，應追溯自一九三七年日據時代的東亞交通公社台灣支部，係由日人經營，業務僅在達成政治經濟上的管制目標。當時各種交通客票均須由該社獨家出售，即火車普通票亦不例外，直到一九四五年台灣光復後，始由鐵路局接收，改組為「台灣旅行社」，一九四七年改隸於台灣省政府交通處，成為公營的旅行業機構，其業務項目包括：擴充全省有關旅遊設施、發展國際旅運業務及推廣國民旅遊活動等，與當時在台的中國旅行社，以及爾後陸續成立的歐亞旅行社、遠東旅行社等，併稱為台灣最早的四家旅行社。

一九五四年，台灣省政府成立了「台灣省觀光事業委員會」，一九五六年又成立了「台灣觀光協會」，民間開始重視旅行社業務。一九五七年又有「亞美」、「亞洲」、「歐美」等三家旅行社及一九五九年的「台新旅行社」等相繼成立。一九六○年，政府將「台灣旅行社」由公營事業開放為民營，改組為「台灣旅行社股份有限公司」，次年該社前總經理李有福先生另行籌組「東南旅行社」，此時全省旅行業已增至九家，為今日台灣旅行業奠下了良好的基礎。

一九六○年代以後，由於政府大力推動發展觀光旅遊，各類相關法令放寬，加以當時台灣物價低廉，社會治安良好，而日本又適時於一九六四年開放國民海外旅遊，來台觀光人數急遽增加，旅行業務應接不暇，於是新的旅行社如雨後春筍，紛紛申請設立。至一九七一年全省旅行

社已增至一百六十家，來台觀光旅客也首次超過五十萬人。政府為加強管理，於是年將「台灣省觀光事業委員會」改組為「觀光局」，隸屬於交通部，設四組四室，至此我國旅遊事業又進入了一個新的里程碑。一九七二年以後，全省旅行業的擴展更為迅速，至一九七八年已增至三百四十九家，由於過度膨脹，導致旅行業惡性競爭，影響旅遊品質，造成海內外旅遊糾紛層出不窮，而有損國家形象，為防止此種現象繼續惡化，政府乃於同年宣布暫停旅行社申請設立之措施，才使旅行社的擴增暫時受到了限制。

一九七九年元月，政府開放國人出國觀光，解除了過去僅能以商務、應聘、應邀、探親等名義出國的限制，使我國觀光事業進入雙線發展的階段。一九八七年七月十五日，政府宣布解嚴，同年又開放國人可前往大陸探親，於是出國觀光和探親的人口，乃逐年呈倍數成長。但因此一階段受限於旅行業之暫停設立，自一九七八年的三百四十九家至一九八七年的三百零二家，共減少了四十七家，不增反減；相對的每年來華旅客及出國人口則不斷呈雙線增加，旅行業務頻繁，導致「靠行」的地下旅行業迅速滋生蔓延，糾紛又起。為導正此種「靠行」地下業納入正軌，及因應我國經濟邁向國際化自由化的潮流，政府乃於一九八八年一月一日起，重新開放凍結達八年之久的旅行業執照，到目前為止，台灣地區旅行業已激增至兩千五百餘家。

🌐 第三節　旅行業的定義

壹、我國旅行業的定義

旅行業就是我國典籍中所常見的「觀光」二字，如《易經·觀卦》中有「觀國之光」、《左傳》上有「觀光上國」等名詞的出現，較之「旅行」、「遊覽」的涵義更為深遠。所謂觀光事業，就是有關觀光之開發、

建設，及為觀光旅客之旅遊、食宿等提供服務與便利的事業，而旅行業也就是對觀光客提供服務而收取報酬的事業。

　　所謂旅行業，依發展觀光條例第二條第十款所稱：「指經中央主管機關核准，為旅客設計安排旅程、食宿、領隊人員、導遊人員、代購代售交通客票、代辦出國簽證手續等有關服務而收取報酬之營利事業。」其業務範圍依同條例第二十七條所定為：「一、接受委託代售海、陸、空運輸事業之客票或代旅客購買客票。二、接受旅客委託代辦出、入國境及簽證手續。三、招攬或接待觀光旅客，並安排旅遊、食宿及交通。四、設計旅程、安排導遊人員或領隊人員。五、提供旅遊諮詢服務。六、其他經中央主管機關核定與國內外觀光旅客旅遊有關之事項。前項業務範圍，中央主管機關得按其性質，區分為綜合、甲種、乙種旅行業核定之。非旅行業者不得經營旅行業務。但代售日常生活所需國內海、陸、空運輸事業之客票，不在此限。」經營旅行業者，應先向中央主管機關申請核准，並依法辦妥公司登記後，領取旅行業執照，始得營業（發展觀光條例第二十六條）。

貳、國外旅行業的定義

　　世界各國對於旅行業的定義大致略同，英文稱之為travel agent或travel service，茲舉例說明如下：

一、美國

　　依據美洲旅遊協會（American Society of Travel Agents, ASTA）的解釋：「旅行業係介於旅客與法人（航空、輪船、巴士等公司及旅館業、鐵路局等）之間，代理法人從事旅遊銷售業務，及提供有關旅遊服務，並收取佣金之專業服務行業。」

二、日本

　　依據日本旅行業法第二條：「旅行業因應旅客運輸、住宿之需求，代向運輸業者及旅館業者代訂契約、媒介或中間人之行為，及其以外有關

旅行之服務事項。」

三、新加坡

依據新加坡旅行業條例第四條規定：「出售旅行票券或為他人安排運輸工具及轉售搭乘權，出售地區間旅行權利給不特定人或代為安排旅館及住宿設施，實行預定之旅遊活動者。」

概括地說，凡從事有關旅遊服務，收取報酬，並依規定申請設立經核准註冊者，始可稱之為旅行業，反之即為地下旅行業或非法旅行業。

第四節　旅行業的屬性

壹、提供「勞務」和「知識」的服務業

旅行業係「為旅客安排交通、食宿及提供有關旅遊服務而收取報酬的事業」，很明顯的其主要特質乃是「服務」，與「律師」和「會計師」並無二致，應屬於服務業，殆無疑義。所謂服務業，係指以人們的勞務和知識為銷售的產品，亦即憑著勞力、知識和經驗，對消費者和相關事業體提供便利與服務的事業。

旅行業的商品，既僅為勞務的提供，它必定是依附於提供者個人身上，必須隨時隨地向有需要的特定對象提供，並應主動、積極去招攬、聯絡，適人、適時的提供服務。它無法像其他商品一樣，可以預估市場的需求量或其消費狀況來計畫生產，如產量過多，可以儲存備用，如供過於求，也可以停工停料或減產，更可將之包裝運送，以供異地分銷等補救措施；但旅行業的商品則不然，它是不能計畫生產的，也不能儲存或分銷的，故其供給彈性甚小。

旅行業的商品是無形的，沒有樣品，無法事先看貨或嘗試，也沒有一定的規格，品質很難獲得絕對保證，必須讓旅客參加旅行之後，才能評判其價值；且因人的好惡不一，對其評判亦無客觀標準，致旅客與旅行社

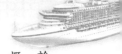

之間的糾紛時有發生，因之旅行業為爭取市場及旅客的好感，常著重其產品有形特徵的設計，與服務的講求，以維護其商譽。

旅行業所提供的商品，既不能讓顧客事先看貨，也不可能於事後因不滿意而退貨，其交易行為主要建立在「信譽」之上。就旅行社而言，一方面要獲得旅客的信賴，因為旅客通常要先付款，以購買他們看不到的承諾；另一方面要獲得旅遊供應業者（如航空公司、旅館業等）的信賴，因為供應業者是僅憑一紙契約或信用先行提供商品，然後再收取費用，此種信賴的取得，全靠彼此的認知與瞭解，因此人際關係的運用，乃成為旅行業發展營運的主要手段。

旅行業所提供的產品是「服務」，其服務品質則繫於提供者「人」的素質與熱忱，因此，從業人員的良莠，實為旅行業成敗之關鍵。

貳、介於「消費者」和「相關事業體」之間的中間商

基於前項特質，我們瞭解旅行業所行銷的產品是無形的，它無法自行製造所需要的產品，它一方面需要尋找消費者，另一方面需要聯絡相關事業體（如航空業、運輸業、旅館業、餐飲業，以及遊樂區、名勝區等），所以旅行業的另一特質，實在就是「旅遊消費者」與「相關事業體」之間的中間商而已，其業務必須周旋與協調於兩者之間，再以其專業的知識和勞力，來達成其營運目標。

就旅遊消費者來說，旅行業為了發展營運業務，必須擴大爭取客源，但旅遊市場常受外來因素的影響，極不穩定，故有所謂「淡季」、「旺季」之別。

因觀光地區氣候酷寒或炎熱所造成的淡季，如冬遊西伯利亞或北歐地區，夏遊颱風較多之東南亞地區，皆非所宜；又如大陸探親團多選擇每年的三至五月或九至十一月，此時旅行業生意鼎盛，一票難求，其他時間如非配合學校寒暑假或民間節慶，則旅行團幾乎零零落落，甚至無法出團。

因觀光地區的傳統風俗及重大活動所形成的旺季，在國內，如雙十

國慶的海外華僑歸國,學校寒暑假的師生出國,以及清明、中秋、春節的大陸探親;在國外,如巴西之嘉年華會,麥加之朝聖團,北海道及哈爾濱之冰雕活動等皆是。

因觀光國家的政治立場及社會治安、天災所造成的影響,如中韓斷交、南非暴動、中東不安、大陸千島湖事件、美國九一一恐怖事件、美伊戰爭、中東緊張局勢、金融海嘯、日本三一一地震及海嘯事件等。

因觀光國家的衛生條件所造成的影響,如衛生單位適時斷然宣布的疫區及愛滋病、腸病毒、口蹄疫等地區。

就相關事業體來說,旅行業為了擴展營運,必須爭取廣大客源;而爭取客源的手段,除了本身的服務品質及專業知識外,更須注重旅遊行程的順暢及旅遊品質的提升,以建立其良好的商譽。為達成此一目標,旅行業與相關事業體的依存關係日益密切,更須緊密配合,才能免於行程中途受阻,造成意外的損失和傷害,而且這些相關事業體又因其本身條件的限制,對於提供旅遊服務,也會造成很大的影響。

首先,觀光事業體的硬體設備無法適時配合旅客需求量或增或減,尤其是機場、旅館、鐵公路、遊艇碼頭等建築體,不能說增就增,而且緩不濟急,這些事業體的開發和建築,往往耗時數年才能完成,投入的資金龐大而回收緩慢,一旦旅客不再或需求減少,又不能改建其他用途或分割零售,以收回部分資金,所以在旅遊旺季時,往往出現一票難求或一宿不易的困境,而在旅遊淡季時,又幾乎門可羅雀或空機往返,形成超額投資或浪費設施之苦。

再者,觀光事業體的從業人員無法配合旅客需求量而臨時增減人手,因為航空公司或觀光旅館的技術員工,必須施以較長時間的專業訓練,才能提升服務品質,應付工作需要,但如果用人太多,則增加人事費用,不符營運成本,人手不足又影響服務品質或無人可用,且不能隨著旅客的多寡而臨時增減人手。

參、開業易而競爭激烈的行業

　　由於旅行業係一仲介服務業,它無須龐大的資金,也無須廠房、機器、商店等設備,只要本身具有專業知識,並依規定申請經核准註冊即可,故開業介入市場容易,但同業之間的競爭壓力則極為繁雜沉重,是以退出其市場亦非難事。

　　同業之間往往為爭取顧客,不惜削價求售,而導致旅遊品質降低,如此惡性循環,糾紛因之而起,形成利潤競爭壓力。

　　公司內有經驗及能力之從業員工流動性偏高,一個優秀而熟練的從業人員,必須經過長期的磨練及經驗累積,稍有成就,極易為同業之間挖角而去或自行創業,形成人事競爭壓力。

　　旅遊資訊極易獲取,亦無固定保障,對於旅遊新據點開發後,極易受到同業抄襲,此一現象,在同業之間反視為當然,形成營運競爭壓力。

　　旅遊銷售制度不良,旅行業為降低用人成本,多採取獎金制度或抽成制度;另外一些則允許非公司聘僱員工長期駐於公司內,以公司名義分攤費用,獨自作業,所招攬之旅客及旅費,經抽成後交由公司併團或付給公司租檯費、權利金,以公司名義自行出團,俗稱之為「靠行」人員,使合法業者成本增高,競爭日趨熾烈。如此周而復始的惡性競爭現象,在國內企業界的經營,卻另樹立成一種獨特的行業,亦即俗稱「以劣幣驅逐良幣」的怪現象。

肆、旅行業係許可事業

　　旅行業非經中央觀光主管機關核准,並依法辦理公司登記,發給旅行業執照者,不得開業;依旅行業管理規則第四條、第五條及第六條規定,經營旅行業應備具有關文件向交通部觀光局申請核准籌設,並應於核准籌設後二個月內依法辦妥公司設立登記,再向交通部觀光局申請註冊,繳納旅行業保證金、註冊費,發給旅行業執照賦予註冊編號後始得營業。因此,凡未依本規則規定成立者,縱有為旅客安排旅遊食宿及提供有關服

務並收取報酬之情事，仍非屬法令上所稱之旅行業，一般所稱之地下旅行社即屬之，而是否經觀光主管機關許可及有無領得旅行業執照，即為合法旅行業與非法旅行業最大之分野所在。至於未經申請核准而經營旅行業者，依發展觀光條例第五十五條第三項規定，觀光主管機關得處新台幣九萬元以上四十五萬元以下罰鍰，並禁止其營業。

伍、旅行業係以公司形態組織經營之事業

依據發展觀光條例、旅行業管理規則前揭規定，旅行業經核准籌設後應依法辦妥公司設立登記，此即明示旅行業須以公司形態組織經營之，旅行業管理規則第四條前段並明定：「旅行業應專業經營，以公司組織為限。」因此，其非以公司形態組織者，縱有為旅客安排旅遊食宿及提供有關服務之情事，亦非法令上之旅行業。所謂公司，指以營利為目的依公司法組織、登記、成立之社團法人；此種以公司組織為近代工商企業經營較健全之制度，旅行業係溝通觀光旅客與其他觀光行業之橋梁，為觀光事業中極重要之一環，爰有規定須以公司形態組織經營之必要。

陸、旅行業係營利事業

旅行業既須以公司形態組織經營，而公司係以營利為目的之社團法人，故旅行業屬營利事業，與一般非營利事業者有別；凡非以收取報酬、謀求利潤為目的者，縱有為旅客安排旅遊食宿及提供有關服務之情事，亦不屬此之旅行業。由於旅行業係營利事業，故經營者於取得公司執照及旅行業執照後，尚須向所在地之縣市（含直轄市）政府辦理營利事業登記，請領營利事業登記證。

柒、旅行業須為專業經營之事業

所謂專業經營之事業，係指專以從事某項特定業務謀取利潤之事業組織而言，旅行業管理規則第四條規定：「旅行業應專業經營，以公司組

織為限；並應於公司名稱上標明旅行社字樣。」由此可知，旅行業為一種專門經營旅行業管理規則所規定有關為旅客安排旅遊、食宿及提供其他服務並收取報酬之營利性公司組織。因此，凡屬旅行業者應以經營法定營業範圍內之業務為限，不得兼營其他行業。我國旅行業，依據旅行業管理規則第三條第一項規定，分為綜合旅行業、甲種旅行業及乙種旅行業三種，其區別除實收資本額、應繳保證金及必置經理人之最低人數略有不同外，主要在於其所經營業務之不同。

捌、旅行業係專業性的事業

　　隨著台灣經濟快速成長、平均國民所得提高、個人旅遊消費支出增加及教育程度提高，因此旅客對旅遊品質的要求比以往更加重視。旅行業者之專業知識，除了提供客人完整的服務及保障之外，更是旅行業者永續經營之不二法門。

　　出國旅遊過程繁瑣，除了簽證、護照、錢幣結匯兌換之外，更有預防注射、疾病衛生及旅行保險各方面等忠告與處理。因此完成旅遊之文件、如何選擇旅客所需及提供各方面的常識，其專業之服務形成旅客在選擇業者時之重要指標。

　　以行銷學「消費」與「生產」之間的銷售管道來看，用以促進產品與服務活動，稱之為行銷組合，其目的是利用各種行銷的專業活動及方法吸引更多的旅客來達成銷售目標。而旅行社存在於觀光企業與旅客之間，其所負觀光事業行銷責任重大，因此保持其專業性，除了旅行業者固定的在職訓練、自我要求精神之投入者外，全面性電腦化作業方為旅行業者成功之基石。

玖、旅行業係具有季節性之行業

　　觀光事業之獨特性，受時間與空間的限制，異於一般商品，不能將其產品提供至消費者面前，而必須吸引消費者至觀光所在地；又因產品具有流行性之特質，以至於產品較缺乏彈性。而影響觀光事業特性之一即為

季節性，可分為自然季節（淡季、旺季）及人文季節（雙十國慶、聖誕節）。

　　由於天候因素之變化及特殊節日影響，在假期期間造成觀光據點人滿為患，如何招徠旅客及鼓勵淡季之旅行，並配合各界舉行特別節目及國際會議等，使其觀光需求分配於全年各月分，便是頗為費神之事。因此瞭解季節性對旅行業的影響，進而調整淡、旺季的差異，為觀光業者重要課題之一，也是旅行業者圖生存之唯一途徑。

拾、旅行業係整體性的事業

　　旅遊服務業為多元化的事業，包含專業範圍廣泛，隨著時代的步伐及資訊傳播的快速發展，選擇最佳觀光設施、服務及觀光業者良好配合之下，以創造完美之產品及國際形象為目標。

　　旅行業無法單獨製造其產品，必須和其他相關事業，如交通、住宿、餐飲及風景遊樂業等密切配合，因此其整體性之特性在旅行業中亦不可忽視。

　　發展觀光事業不僅可帶來可觀的外匯利益，更重要的是做好國民外交，可為國家爭取整體榮譽，並促進國際旅客對我國之瞭解與合作。因此為達成此一計畫，由政府與民間觀光機構於一九五六年開始，共同開發有關觀光資源的建設、風景區之設立、興建國際大飯店、休憩、遊樂設施及安全考量，朝向更多來華觀光人數的指標發展。

　　由於國內觀光資源規劃之完善，也漸漸刺激國內旅遊活動人數逐年提升。因此旅行業者無論在國際或國內旅遊之任務，皆須與其他各相關單位及全國人民共同努力，創造更完整的觀光環境，建立國際友誼，進而促進文化交流及國際貿易等多元功能。

拾壹、旅行業係具有競爭性的行業

　　由於旅行業高利潤及觀光事業急速發展，造成同業間競爭激烈，如何在眾多業者中維持良好的銷售量及品質，首先須瞭解其產品的特性：

1. 旅遊商品是無形的，因此唯有提高服務品質及建立良好之產品才是行銷方針。

2. 旅客選擇產品之喜好，易受外在環境、家人及時間因素影響。

3. 消費者對產品價格之敏感性。

4. 旅行業之多變性造成業者須隨時注意消費者口味之轉變，機動性的調整商品。

5. 旅遊產品具有其商品消費之後即不能退貨之特性，因此良好之口碑相傳可增加公司的競爭力。

6. 旅行業者應以長遠眼光來追求利益，減少惡性削價競爭，提供確實的「優良觀光產品」，加強國際競爭力，整合專業知識來提供消費者最佳品質的商品。

第二章

旅行業的申請設立、組織與營運

- 旅行業的設立
- 旅行業的組織及人員
- 旅行業的營運
- 旅行風險與安全

第一節　旅行業的設立

　　旅行業的申請設立係根據旅行業管理規則第四條之規定：「旅行業應專業經營，以公司組織為限；並應於公司名稱上標明旅行社字樣。」換句話說，旅行業係營利性之公司組織，其申請設立之一切程序及登記均應依公司法的規定來辦理。

　　又因為旅行業是特許營業，若依特許營業的規定，特許營業之申請則先要得到目的事業主管機關的同意，目的事業主管機關在同意之前，通常就其可能帶給市場的衝擊以及對社會環境風氣的影響先做一番評估，再依其考評作為是否核准之參考。譬如舞廳、當鋪等主管機關會考慮到太多的舞廳是否會影響到社會風氣，對社會治安是否會產生負面影響，要不要做數量上的限制。同樣的道理，旅行業之申請設立考量到的是目前市場是否供過於求，實際上有沒有這個需要。

　　同時旅行業是一門專業性的行業，經營者是否應具備專業知識才適合經營這一行業，諸如考慮此類的問題，然後再來考慮要不要核准。像一九七九年政府看到當時旅行業迅速增加，由於市場供過於求而導致惡性競爭，造成旅遊品質低落，偽證造假事件層出不窮，為防止此種現象惡化而有損國家形象，在不得已的情況下，才宣布暫停旅行業之申請設立。諸如目前外國旅行業來台灣設立公司或分公司，雖然旅行業管理規則都有明白申請的規則，然而實際上外國人在國內所設立的旅行社卻連一家也沒有，其實不是它們不想申請，而是主管機關考慮到外國旅行業在國內申請旅行社對我們旅行業會有很大的衝擊，所以以市場無此需要的理由而予以婉拒。

　　茲將我國綜合旅行業及甲、乙種旅行業申請籌設登記、註冊登記及變更登記等程序分述如下：

壹、綜合及甲、乙種旅行業申請籌設、註冊程序

在一般人的概念中，申請設立一間旅行社手續非常繁複，有所謂經理人的規定、面積的規定、營業處所的規定等等十幾項，很難弄得清楚，最簡單的方法就是花一筆費用找個會計師來幫忙處理。其實如果稍微花點時間去瞭解一下，實在也不是很困難，反而可以省下一筆會計師代辦費用。現將申請作業程序逐項說明如下：

一、發起人籌組公司

按照公司法規定，有限公司應有一人以上股東所組成。股份有限公司應有二人以上為發起人，沒有上限的限制，旅行業既然是公司組織，所以它的規定和公司法規定一樣。

二、覓妥營業處所

一般公司行號對於營業處所並沒有特殊的規定，只要有個營業的地方，大街小巷甚至住家也都無所謂，所以我們可以看見有公司行號內掛了兩、三家公司執照。但旅行業卻不一樣，它除了有最低面積的規定之外，處所設立規定在同一營業處所不得為兩家營利事業共同使用；換句話說，也就是在旅行業的處所內不可再有其他公司行號來共同使用。台北市則另外還有特殊規定。台北市營業處所要符合「都市計畫法台北市施行細則」及「台北市土地使用分區管理規則」之規定：一、樓層用途必須為辦公室、一般事務所、旅遊及運輸服務業。二、使用分區必須為第一至第四商業區或第三之一種、第四之一種住宅區。這項規定至為重要，申請人往往只注意到面積夠大就以為可以了，等到場所租好，內部裝潢妥善，準備要開始營業了，向主管機關提出申請時才發現還有這項規定，要補救已來不及了，只得另行尋找處所重新再來過，原來所花的大筆費用也只好浪費掉，甚為可惜。另外還有一項規定，公司名稱之標識在未領取旅行業執照前不得懸掛，一定要等拿到執照後才可懸掛，否則也算違規。

三、向經濟部商業司辦理公司設立預查名稱

究其功用，最主要的是為防止公司名稱之重複使用。另有些公司為了希望借用別人良好商譽，取一些音同字不同而故意誤導消費者，或刻意加上「新」、「老」等字眼，如「新東南」、「老東南」、「金東南」等來混淆消費者。所以在公司申請名稱之前，一定要去函經濟部商業司申請，經查證後認為沒有侵犯現有公司名稱權益時，經濟部就會回覆同意書同意選用。

四、申請籌設登記

向交通部觀光局提出申請並具備下列文件：

1. 籌設申請書：可向觀光局領取或從網路上下載填寫。
2. 全體籌設人名冊。
3. 經理人名冊及經理人結業證書影本：這兩項規定最主要的是瞭解發起人及經理人是否具有旅行業管理規則第十四條所禁止的事項。而每個公司應各置經理人一人以上，負責監督管理業務，而且規定經理人必須為專任。
4. 經營計畫書：
 (1)指事業之經營宗旨，如為促進國內觀光市場，敦睦國際友誼等。
 (2)經營之業務，指以安排國外人士來台旅遊，安排國人出國旅遊，票務或國民旅遊，是以哪一項、二項或全部為營業的主要項目。
 (3)公司組織狀況，係指公司內部組織，如包括票務、業務、國內、國外部等。
 (4)資金來源及運用計畫表，係指公司資金如何籌措、是否有財團支援，或是合夥或獨資；至於運用計畫是要說明資金準備用在哪些方面，約略包括房租、人事費用、市場行銷、業務拓展費用，概略的數字即可。

(5)經理人之職責：是董事會賦予經理人哪些職責，由董事會或負責人自己保留應有所交代，爾後如因發生事故追究責任將有所依據。

(6)未來三年營運計畫及損益預估，係指營運計畫前三年開創期間，是打算先創品牌打下市場知名度、作爲來年大展鴻圖之準備，還是一開始就以保守做法希望能夠小賺或保本的逐步漸進方式，做一損益之預估。

5.營業處所之使用權證明文件：過去觀光局對於營業處所面積及設備均派員實地測量及檢查；近幾年來爲了簡化及便民起見，營業面積已不再派員實地測量，設備規定之要件已取消，僅根據建築物所有權狀即可得知符不符合面積最低要求的規定。

五、觀光局審核旅行業申設文件

觀光局根據申請者依上述規定所送文件開始審查，並將發起人及經理人有關資料及身分證影本送治安單位審查。

六、觀光局核准籌設登記

觀光局審核資料符合規定後，同時等治安單位的查證資料回覆，認爲一切均符合規定，即函覆申請人准予籌設登記。

七、向經濟部辦理公司設立登記

申請人接獲觀光局籌設登記公文之後，即依公司法規定設立公司登記。等經濟部辦妥公司設立登記後，憑經濟部核准公文備文向觀光局申請註冊登記，此期間規定爲兩個月，逾期撤銷其設立許可。爲何主管機關會有這個規定，最主要原因係因爲過去曾經有人申請好幾家公司放在手上，卻不辦理註冊登記，因註冊登記要繳交保證金、註冊費，不辦登記則不須繳交此大筆費用，爲何申請了又不去註冊呢？顯然很矛盾。其實是有原因的，因爲觀光局過去曾有兩度因市場旅行業過度膨脹，幾乎到了飽和狀態，觀光局就宣布暫停公司設立，似此旅行業執照馬上變得身價百倍，甚至發生了大量靠行寄行的弊端，故爲了杜絕此一漏洞，才有所謂兩個月的

限制，逾期即予撤銷設立許可。但有正當理由者，得申請延長兩個月，並以一次為限。

八、申請註冊登記

在經濟部手續完成後即可備具下列文件向觀光局申請：

1. 註冊申請書。
2. 公司登記證明文件。
3. 公司章程。
4. 旅行業設立登記事項卡，此點主要係防止一些投機業者於申請到執照後將場所部分轉租給他人使用。

九、繳納註冊費及保證金

註冊費係按資本總額千分之一繳納，即公司設立時資本額登記多少，即按其千分之一繳納註冊費。但公司資本額有最低限度的規定，如綜合旅行業最少新台幣二千五百萬元，甲種旅行業最少六百萬元，乙種旅行業最少三百萬元；綜合旅行業每增加一間分公司最少須增資一百五十萬元，甲種每增加一間分公司最少須增資一百萬元，乙種旅行業每增加一間分公司須增資七十五萬元。但資本額沒有上限的規定，有些旅行業為了展現其雄厚資本，資本額登記上億元的也是有的，有些旅行業為了將來業務拓展方便，避免將來增資麻煩，先將資本額提高也多的是，但相對資本額高的其所應繳的註冊費也就要多付。至於保證金繳交則按業別來分，綜合旅行業保證金為一千萬元，每增加一間分公司增加三十萬元；甲種旅行業保證金為一百五十萬元，每增加一間分公司增加三十萬元；乙種旅行業保證金為六十萬元，每增加一間分公司增加十五萬元。

十、核准註冊登記

當註冊費、保證金繳交完畢即已完成註冊登記，觀光局將發文通知領取執照日期。

十一、觀光局核發旅行業執照

業者至觀光局領照。

十二、向所在地縣市政府申請營利事業登記證

憑觀光局核發之執照向所在地縣市政府申請營利事業登記證購買發票開始營業。

十三、全體職員報備任職

填具公司所有人員異動報告表，呈報所在地觀光主管機關核備，這項工作最主要的用意是對於公司人員的一種管制，防止靠行的做法，還鑑於以往公司對其靠行人員多半未向主管機關報備，一旦靠行人員出了狀況，如收了客戶錢後人不見蹤影，當觀光主管機關追究公司責任時，公司竟推說這不是公司人員，而是某人假借公司名義的，公司無法負責，這些報備手續往後則可防止公司規避責任；這些人員報備或異動須向縣政府觀光主管機關報備，五都部分則向市政府觀光局報備。

十四、向觀光局報備開業

檢具文件如下：

1. 開業報告：簡單敘述本公司定於幾月幾日正式開始營業。
2. 營利事業登記證影本：觀光機關核備開業要瞭解該公司是否已申請營利事業登記證、有購買發票否。
3. 旅行業責任保險及履約保險保單影本：這項規定係針對有辦理安排國人出國及國民旅行業務的公司而設立的，一般純辦理票務則不需要。目前責任保險涵蓋法定責任及契約責任為：(1)每一旅客意外死亡為新台幣二百萬元。(2)每一旅客意外事故所致體傷之醫療費用為三萬元。(3)旅客家屬前往處理善後所必須支付之費用為十萬元。履約保險其投保最低金額：綜合旅行社為六千萬元，其分公司為四百萬元。甲種旅行社為二千萬元，其分公司為四百萬元。乙種旅行社為八百萬元，其分公司為二百萬元。

十五、正式開業

上述程序完成後即可正式開業。

貳、旅行業申請分公司設立註冊登記程序

在旅行服務業中競爭非常激烈,而服務層面越廣,服務網越大則機會越多,為了擴展業務,旅行業多希望能在全省各地都有分支機構,這樣客源的範圍就很廣了。像在外國,我們可以看到書報攤、車庫有許多薹售業(wholesales)來促銷遊程,而在我國過去寺廟、冰果店也會幫旅行社推銷遊程,或由檳榔攤代售旅客機票,甚至有些旅行業打主意要與全省的超商合作設立推銷網來促售行銷、代客收件,如此一來旅行業聯絡處在無形中便遍布全省,管理上無從著手,久而久之必會形成雜亂無章的現象;破壞整個旅遊市場的秩序,而有意經營旅行社的業者也不必按那些繁瑣的程序來申請,隨便找一家公司掛個聯絡處,即可經營旅行業務。政府有鑑於此,乃嚴格規定除本公司以外,不得在公司以外的地區設立聯絡處或辦事處,但考慮到業者為擴張業務有其事實上的需要,乃有所謂分公司設立的規定,其要求條件大致與設立母公司的條件相同,但在資本額、保證金、辦公處所面積等標準與要求均較為寬鬆。茲將旅行業申請分公司設立註冊登記程序分述如下:

一、辦理公司增資及修改章程

母公司當初申請設立時如果資本額係以最低標準登記,則須辦理增資案,其金額為綜合旅行業新台幣一百五十萬元,甲種旅行業一百萬元,乙種旅行業七十五萬元,其原資本總額已達增設分公司所需資本總額者,不須再辦理增資。

修改章程:將有關分公司所在地於章程內增列說明之。

二、覓妥營業處所

營業所面積四十平方公尺以上者,其營業所設施則與總公司規定相同。

三、申請設立分公司應具備文件

　　1.分公司設立申請書。

　　2.董事會議事錄或股東同意書。

　　3.公司章程。

　　4.分公司經理人名冊及經理人結業證書影本。

　　5.分公司營業計畫書。

　　6.營業處所之使用權證明文件。

四、觀光局審核申請文件及查證經理人資料

　　經理人至少一人。

五、觀光局核准分公司設立

　　與總公司同。

六、向經濟部辦理公司設立登記

　　與總公司同。

七、申請分公司註冊登記

　　與總公司同。

八、繳納保證金

　　1.綜合、甲種旅行業分公司新台幣三十萬元。

　　2.乙種旅行業分公司十五萬元。

九、觀光局核發旅行業分公司執照

　　與總公司同。

十、旅行業分公司所在地縣市政府申請營利事業登記證

　　與總公司同。

經營管理

十一、旅行業分公司職員報備任職

依旅行業管理規則第二十條規定。

十二、向觀光局報備開業

依旅行業管理規則第十九條規定。

十三、正式開幕

與總公司同。

參、旅行業各項變更登記應具備文件及注意事項

旅行業公司內如因組織、代表人、董事、監察人、名稱、資本額、股權、種類（如甲、乙種變更為綜合）、地址（含分公司）及經理人（含分公司）等變更，均應申請變更登記，茲將各種變更登記應檢附之文件及注意事項分述如下：

一、申請變更登記應檢附之文件

(一)組織、代表人、董事、監察人變更登記

1.旅行業變更登記申請書一份。
2.旅行業變更登記事項卡一份。
3.公司章程一份。
4.股東同意書或股東會及董事會議事錄一份。
5.董事、監察人名冊二份。

(二)名稱、資本額、股權變更登記

1.旅行業變更登記申請書一份。
2.旅行業變更登記事項卡一份。
3.公司章程一份。
4.股東同意書或股東會及董事會議事錄一份。

5.經濟部對設立登記預查名稱申請表回執聯影本（公司名稱變更時須檢附）。

6.增資額股東繳款明細表。

(三)種類變更登記

1.旅行業變更登記申請書一份。

2.旅行業變更登記事項卡一份。

3.公司章程一份。

4.股東同意書或股東會及董事會議事錄一份。

5.營業設備表一份。

(四)地址變更登記（含分公司）

1.旅行業變更登記申請書一份。

2.旅行業變更登記事項卡一份。

3.股東同意書或股東會及董事會議事錄一份。

4.營業設備表或分公司營業設備表一份及其照片。

5.營業處所之使用權證明文件。

6.營業處所未與其他營利事業共同使用之切結書。

(五)經理人變更登記（含分公司）

1.旅行業或分公司變更登記申請書一份。

2.旅行業或分公司變更登記事項卡一份。

3.股東同意書或董事會議事錄一份。

4.經理人結業證書影本一份。

5.經理人或分公司經理名冊二份。

二、申請變更登記注意事項

1.旅行業種類、資本額變更時，如有新任董事、監察人，應檢附名冊二份。

2.旅行業股權、董監事變更時,有限公司應檢附分公司章程,股份有限公司免附,惟如章程內容有修改時亦應檢附。

3.旅行業登記事項如有變更時,應於變更十五日內向交通部觀光局申請變更登記。

4.旅行業申請上述變更登記時,有限公司應檢附股東同意書,股份有限公司應檢附股東會及董事會議事錄一份。

5.新任代表人、董事、監察人、經理人應附身分證影本一份。

第二節　旅行業的組織及人員

我國旅行業的組織,依據旅行業管理規則第四條規定:「旅行業應專業經營,以公司組織為限;並應於公司名稱上標明旅行社字樣。」所以它是一個專業化、企業化營業性的公司組織。它也是屬於一種特許行業,受主管機關交通部觀光局、經濟部商業司以及所在地縣市政府有關法令的規範。茲將國內旅行業現行組織概況、人員之選用與訓練分述如下:

壹、組織概況

目前我國旅行業規模的大小尚無一定的標準和體制,一般來說,公司規模以六、七十人的較多,大到上千人的則只有少數幾家而已,而且過去那些家族式的旅行業也已近絕跡。但不論其規模大小,其組織形態及業務分工大致相似,其分工形態如下:

一、依組織層級分

大致分為經營階層、管理階層及執行階層,但也有經營階層兼管理階層,或管理階層兼執行階層。經營階層為總經理級層次,負責公司全盤決策及營運方針,集經營計畫、預算分配、資金調度、市場分析、行銷策略及人事組織於一身,並向董事會負責。管理階層為部門經理,襄助總經理將其政策化為行動,並督導部屬執行公司任務。執行階層為各部門之從

業人員，接受部門經理之督導，分工合作，各司其事。

二、依編組部門分

在管理階層以下，全公司業務部門都不外「營運」與「行政」兩大體系。至於設立部門之多寡則不一，規模較大者，因其組織龐大，從業人員眾多，分工甚為細密，所設部門亦多，但亦有規模較小者僅設一、二個部門，或數個從業人員對外營業。在營運體系方面，如業務部門之招攬、接待、導遊及組團出國等項；票務部門之代售機、車、船票、代辦出國手續、代辦保險等項，這些部門都是屬於面對旅客的工作，對公司的營運負有決定成敗的影響。在行政體系方面，如財務部門之會計、成本控制、帳務、出納及資金調度等項；總務部門之人事、訓練、庶務及文書等項。這些部門都是屬於行政支援的工作，對於公司內部的管理及制度的建立，息息相關，不可或缺。以上公司組織架構的體系或可比擬為歌舞劇院的前台與後台之性質。

三、依其勤務性質分

在執行階層之下，有所謂「內勤」與「外勤」之分，顧名思義，內勤屬於公司內作業人員，如人事、會計、事務、出納等是；外勤屬於面對旅客之勤務人員，如導遊、領隊、業務員均是。但如公司規模不大，則無明顯劃分，在旅客眾多時人手不足，往往以內勤代理外勤者有之，如逢旅遊淡季，為擴充內部作業，又以外勤協助內勤者亦兼而有之，此種由經常性之固定分工，適應特殊之臨時派工，常為各旅行業所採用。

貳、人員之選用與訓練

旅行業所銷售的商品是服務，而服務的好與壞，又常取決於「人」的良莠及服務人員之熱忱。尤其旅行業之機會所得常常占其營收重要的項目，像購物佣金、自選遊程這些額外的收入，旅行社都會把它歸入成本計算範圍，所以從業人員的操守，是公司負責人最重視的，而旅行業重要幹部多半是最親信的人，甚至很多職員都是自家人，其理由即在此。而公司

最主要成員為經理人、導遊人員、領隊人員、一般職員，茲分述如下：

一、經理人

　　包括總經理、副總經理、部門經理，這些都是公司中最重要的主腦、決策人士，最為重要。依據旅行業管理規則第十三條規定：「旅行業及其分公司應各置經理人一人以上負責監督管理業務。前項旅行業經理人應為專任，不得兼任其他旅行業之經理人，並不得自營或為他人兼營旅行業。」所以一個公司它有最少經理人員的限制，但這些經理人的設置都是有條件的，而且要經過訓練才可充任，不像其他公司行號，代表人願意讓誰擔任總經理、部門經理，就可以直接指派，但旅行業則不同，它必須要符合經理人的資格。旅行業管理規則第十五條規定：「旅行業經理人應備具下列資格之一，經交通部觀光局或其委託之有關機關、團體訓練合格，發給結業證書後，始得充任：一、大專以上學校畢業或高等考試及格，曾任旅行業代表人二年以上者。二、大專以上學校畢業或高等考試及格，曾任海陸空客運業務單位主管三年以上者。三、大專以上學校畢業或高等考試及格，曾任旅行業專任職員四年或領隊、導遊六年以上者。四、高級中等學校畢業或普通考試及格或二年制專科學校、三年制專科學校、大學肄業或五年制專科學校規定學分三分之二以上及格，曾任旅行業代表人四年或專任職員六年或領隊、導遊八年以上者。五、曾任旅行業專任職員十年以上者。六、大專以上學校畢業或高等考試及格，曾在國內外大專院校主講觀光專業課程二年以上者。七、大專以上學校畢業或高等考試及格，曾任觀光行政機關業務部門專任職員三年以上或高級中等學校畢業曾任觀光行政機關或旅行商業同業公會業務部門專任職員五年以上者。大專以上學校或高級中等學校觀光科系畢業者，前項第二款至第四款之年資，得按其應具備之年資減少一年。第一項訓練合格人員，連續三年未在旅行業任職者，應重新參加訓練合格後，始得受僱為經理人。」

　　另外，旅行業管理規則第十四條規定：「有下列各款情事之一者，不得為旅行業之發起人、董事、監察人、經理人、執行業務或代表公司之股東，已充任者，當然解任之，由交通部觀光局撤銷或廢止其登記，並通

知公司登記主管機關：一、曾犯組織犯罪防制條例規定之罪，經有罪判決確定，服刑期滿尚未逾五年者。二、曾犯詐欺、背信、侵占罪經受有期徒刑一年以上宣告，服刑期滿尚未逾二年者。三、曾服公務虧空公款，經判決確定，服刑期滿尚未逾二年者。四、受破產之宣告，尚未復權者。五、使用票據經拒絕往來尚未期滿者。六、無行為能力或限制行為能力者。七、曾經營旅行業受撤銷或廢止營業執照處分，尚未逾五年者。」

二、導遊人員

導遊人員係指公司所招攬之國外團體，公司指派人員來接待或引導觀光旅遊的人員，稱之為導遊人員。依據旅行業管理規則第二十三條第一項規定：「綜合旅行業、甲種旅行業接待或引導國外、香港、澳門或大陸地區觀光旅客旅遊，應依來台觀光旅客使用語言，指派或僱用領有外語或華語導遊人員執業證之人員執行導遊業務。」換句話說，旅行業要接待國外或大陸地區觀光旅客時，應派領有導遊執照之人員來執行任務，一般職員不能擔任此項任務，所以公司從業人員中，領有導遊執照的身價自然相對地要求待遇也高很多。而導遊人員究竟要有什麼樣的資格才能取得執照，在導遊人員管理規則第二條規定：導遊人員應經交通部觀光局或其委託之有關機關訓練合格，取得結訓證書，並且旅行業會在平日先去瞭解一下兼任導遊之素行，在僱請時常會要求導遊協會指派某人。這雖然比較妥當，但有時還是會出些狀況，簡直就是道高一尺魔高一丈，防不勝防。

三、領隊人員

這是指公司組團出國時指派一位人員帶領團體出國之人員，稱之為領隊。這些領隊人員通常都是公司職員取得領隊資格。在過去沒有所謂專任與兼任之別，都是專任，非公司職員是不能參加甄試的，不像導遊人員，符合條件的社會大眾皆可參加甄試。後來由於公司領隊人員不夠，無照領隊事件層出不窮，為解決此一問題，乃有所謂兼任領隊出現。同時為了讓一些兼任導遊有更多工作機會，經受訓後也可取得領隊資格。旅行業管理規則第三十六條第一項規定：「綜合旅行業、甲種旅行業經營旅客出國觀光團體旅遊業務，於團體成行前，應以書面向旅客作旅遊安全及其

他必要之狀況說明或舉辦說明會。成行時每團均應派遣領隊全程隨團服務。」

四、一般職員

係在旅行業工作之人員，通常是指一些各行政部門工作之人員，其次就是指業務人員。這些人員均無任何資格的限制，隨公司之意願任用或解僱。

第三節　旅行業的營運

壹、旅行業的成長與經營項目

根據世界觀光組織之統計，全世界旅行業約有七萬家，而其中歐美地區約占總數的75%，其餘25%則分布在世界其他地區。我國旅行業眞正興起係溯自於一九二七年「中國旅行社」的成立，一九四三年在台灣成立分社，一九四五年台灣光復，將日據時代的東亞交通公社台灣支部改爲台灣旅行社，一九四九年中國旅行社隨政府播遷來台，當時旅行業家數有限，成長甚爲緩慢，到一九六〇年時旅行業總共也不過九家而已，到了一九六一年以後，台灣社會漸趨安定，治安良好，政府開始注意到觀光事業，而日本又適時於一九六四年開放國民海外旅遊，來台灣觀光人數遽增，旅行業業務應接不暇，於是新的旅行社如雨後春筍，紛紛申請設立，至一九七一年全省已增至一百六十家，此後乃不斷陸續增加，至一九七八年已增至三百四十九家。由於過度膨脹，頓時導致旅行業惡性競爭，品質低落，糾紛事件層出不窮，爲防止繼續惡化，政府乃宣布暫停旅行業申請設立。在這段期間，旅行業並沒有成長，其中有因故解散或被撤銷執照的，所以數目不增反減，到一九八七年由原先的三百四十九家減少爲三百零二家。然而這並不是好的現象，繼之而起所產生的問題就是地下旅行業滋生蔓延，「靠行」旅行業不斷增加，糾紛事件層出不窮。政府有鑑於

此，及因應經濟邁向國際化、自由化的潮流，乃於一九八八年一月一日起將凍結達八年之久的旅行業執照重新開放，一時之間提出申請者大增，到二○○一年已激增近二千四百餘家（含分公司），到目前為止已接近二千五百餘家，從業人員共計四萬一千餘人，其增加之速度可謂驚人。

世界各國人民對於旅遊的愛好及服務需求，雖大致相同，但各國政府對於旅行業的管理及經營方式，範圍內容則不盡相同，故逐漸發展成目前不同的類型。茲將我國現階段旅行業經營主要類別區分如下：

1.以安排國外來華觀光旅客之旅遊、食宿及有關服務為主者（inbound），約占48%。惟多數係屬非專業性質，其中大部分又兼營國人出國觀光或國民旅遊業務。若按其所接待國外觀光旅客之對象區分，又以接待大陸觀光客為最多，次為日本觀光團體，其他為華僑及歐美觀光團體。日本發生地震及海嘯事件後來台觀光團體銳減。

2.以安排國人出國觀光為主者：在政府開放國人出國觀光前，旅行業多以商務考察或其他事由等名義出國，因此組團不易，出國亦不普遍。但自一九七九年元月政府開放國人出國觀光後，因出國人口激增，旅行業為適應此一情事，乃在人力結構或經營方式上做適當的調整，並將其經營大部分轉移辦理國人出國觀光旅遊，及代辦旅客入出境手續，據統計，目前經營此項業務為主者約占40%。

3.接受國外航空公司委託，代理航空公司客運業務為主者，約占4%。

4.安排本國旅客國內旅遊、食宿，俗稱國民旅遊者，約占8%。

根據上述類別以及旅行業管理規則規定，目前旅行業經營之業務範圍可歸納為下列項目：

1.辦理出入國手續。
2.代客辦理各國簽證業務，含赴大陸台胞證。
3.票務：包括機票、船票、火車票。

4.行程安排與設計。

5.安排出國旅遊團。

6.接待外賓來華旅遊業務。

7.代訂旅館及機場接送機服務。

8.代客安排遊覽車及租車業務。

9.承攬國際會議或展覽會。

10.航空公司、豪華遊輪及快速火車代理。

11.與航空公司合作經營包機業務。

　　上述業務多半係旅行業業務範圍內之項目，但亦有部分雖非旅行業業務範圍內之業務，但多少和旅行業務有關係，像移民、代辦留學、遊學等，均非旅行業業務範圍內之經營事項，但主管機關也未予以干涉。

貳、營運概況

　　自從旅行業執照在一九八八年元月開放後，台灣地區的旅行社家數便隨著大陸探親與國人出國觀光人數擴張而急速增加。但旅行業通常係以先收費再提供旅遊服務的方式進行市場交易，因此在買賣雙方資訊不對稱的情況下，很容易產生道德危機，並進而形成市場惡性競爭。於是建立商譽與改善營運績效，不僅是業者所關心的問題，同時更是提升國人旅遊品質的首要工作，因此旅行業對於商品特質必須多加以研究、瞭解和重視。在旅行商品的特質中，因為它是無形的，所以必須在商譽的建立，人力資源的儲備、訓練與運用，以及廣告宣傳的考究和花費上，較之其他行業給予更多的重視，由於僅靠大量的流動資產及少量的固定資產就可以經營，很輕易地可以滿足潛在市場理論中所謂完全進入與完全退出之要件，所以形成介入市場容易，但競爭劇烈經營不易的局面。更因為它主要以「人為資本」，所以人事費用比率自然偏高，使得經營利益偏低，因此員工人數的增減勢必得相當技巧地調節。而影響員工流動率之最重要因素為平均薪資，近年來由於年輕從業人員的增多，公司內部之工作環境、設備、福利，公司內部人際關係之調適，以及人事升遷管道制度的健全與否，將

成為重要因素。目前旅行業經營概況，人事費占營業費用中55％至60％之間，加上目前各公司支出龐大的廣告宣傳費，其他如總代理以批售方式大量經營業務者其營收利益在1.5％至2％之間，團體旅行的利潤平均約4％至5％；唯獨經營正常之來華觀光業務即所謂inbound者，其利潤較高，大約在5％至7％之間。

　　旅行業受業務性質與商品特質的影響，在經營規模上似乎不必太大，一些先進國家的現況大致如此，不過在目前產業整體多角經營趨勢下，旅行業勢必走向大型經營的途徑。所以講究管理效率、暢通人事管道及健全公司制度是業者未來努力的途徑。

第四節　旅行風險與安全

　　自從政府於一九七九年開放國人出國觀光以來，出國旅遊一時蔚為風氣，繼而蓬勃發展。然而旅遊事故的頻傳，帶給政府管理單位及旅行業界極大的困擾與衝擊，諸如責任歸屬問題、賠償問題、旅客照料、聯繫溝通等等事宜，均為一大堆亟須解決的問題。業者有時無所適從、束手無策，出了事甚至一走百了，更甚者有部分業者收取團費後，惡性倒閉，類此發生緊急事故時如何處理，政府機關如何協助業者及消費者解決，實為一重要課題。

　　為了保障消費大眾的權益，希望能從制度面來解決問題。首先檢討目前保證金制度的缺失，及如何落實旅行平安保險事宜，包括履約保險、責任保險，及對於旅遊契約的內容做更詳細的規範。

　　現就旅遊保險、保證金制度、旅遊契約、旅遊風險與安全注意事項、緊急事故的處理，以及品質保障協會的任務與功能六個項目來說明，積極建立從業人員對維護自身與旅客的旅遊安全及保障等之權益。

壹、旅遊保險

由於國人對旅遊保險之意識日漸高漲,立法院亦於一九九四年通過消費者保護法,因此無過失責任之觀念便更加確立。為提供旅客更有保障之旅遊及降低旅行社營運風險,由觀光局、財政部、保險司、品保協會及保險公司,依旅行社之費用、法定責任與契約責任,共同開發履約保險及責任險保單,並於旅行業管理規則第五十三條中規定,業者舉辦團體旅行業務應投保履約保證保險及責任保險。

履約保證保險係就旅行社收取旅客團費後,因財務問題或其他因素致旅遊團無法成行者,應退還旅客之費用。

其投保範圍為旅行業收取旅客團費後,因財務問題或其他因素致無法成行,旅客繳交之費用又無法償還,保險公司將代為清償。

1. 綜合旅行業為新台幣六千萬元,每增設一家分公司應增加四百萬元。
2. 甲種旅行社為新台幣二千萬元,每增設一家分公司應增加四百萬元。
3. 乙種旅行社為新台幣八百萬元,每增設一家分公司應增加二百萬元。

旅行業已取得經中央主管機關認可足以保障旅客權益之觀光公益法人會員資格者,其履約保證保險應投保最低金額如下,不適用前項之規定:

1. 綜合旅行業新台幣四千萬元,每增設一家分公司應增加一百萬元。
2. 甲種旅行業新台幣五百萬元,每增設一家分公司應增加一百萬元。
3. 乙種旅行業新台幣二百萬元,每增設一家分公司應增加五十萬元。

責任保險涵蓋法定責任及契約責任,亦即旅行社無論是否疏忽過失或非因過失致旅客傷亡,旅客均能獲得保障,其賠償為:

1.每一旅客意外死亡為新台幣二百萬元。

2.每一旅客因意外事故所致體傷之醫療費用為新台幣三萬元。

3.旅客家屬前往處理善後所必須支付之費用為新台幣十萬元；國內旅遊善後處理費用新台幣五萬元。

4.每一旅客證件遺失之損害賠償費用新台幣二千元。

　　雖然早期在旅行業管理規則曾規定，旅行業辦理團體旅遊應為旅客投保平安險（國外不得少於二百萬元，國內不得少於一百萬元），其立法旨意為當時一般民眾投保保險之觀念並不普遍，如由旅行社告知旅客自行投保，因旅客投保意願不高，恐無法達成確保旅客權益之目的，故觀光局訂定規定科以旅行社為團體旅客投保之責任，俾旅客於旅遊意外之偶發事件中，其本人或家屬權益得獲保障。

　　像過去在大陸地區及國外旅遊發生之重大安全事故，如白雲機場空難、加拿大洛磯山脈車禍、福建浦田車禍、千島湖事件、名古屋空難、美國大峽谷空難等等，罹難者經由旅行社代為投保平安險者均能獲得理賠。是以保險之重要性，亦因此普遍獲得民眾重視。有鑑於此，觀光局認為將投保平安險之責任回歸消費者，此其時矣。爰再修正旅行業管理規則，刪除旅行社應為旅客投保平安險之規定，由旅客自行投保，而改以旅行社辦理旅遊團體須投保責任險（含法定責任及契約責任）及履約保證（保障旅客因旅行社發生財務問題無法出團，對旅客已繳交團費，未出發或未完成行程之退費，或完成其剩餘行程）。

貳、保證金制度

　　旅行業係信用擴張之服務業，其與旅客間之交易行為，非屬「銀貨兩訖」，而係先收取團費再依旅遊契約分段提供服務，為保障旅客權益，大多數旅遊先進國家均有採取保障措施，現就我國及美國、日本、英國、瑞士、香港、新加坡之制度分述如下：

一、我國旅行業保證金制度

我國旅行業保證金制度創始於一九六八年，當時規定甲種旅行社應繳納新台幣三十萬元，乙種旅行社十五萬元，保證金金額歷經多次變動。發展觀光條例第三十條第一項規定：經營旅行業者，應依規定繳納保證金；其金額，由中央主管機關定之。旅行業管理規則第十二條第一項第二款規定：綜合旅行業新台幣一千萬元，甲種旅行業新台幣一百五十萬元，乙種旅行業新台幣六十萬元（綜合、甲種旅行業每一分公司保證金增加新台幣三十萬元，乙種旅行業每一分公司新台幣十五萬元）。

繳納保險金為設立旅行社之要件，其目的在保障旅遊交易之安全及避免旅行社成立之浮濫，惟旅客與旅行業間之旅遊糾紛訴訟標的小，訴訟程序繁複，在實務上鮮有旅客聲請強制執行旅行業保證金之案例；且發生旅遊糾紛，旅客均要求觀光局以行政上之調解，代替司法上之訴訟。再就法律以觀，保證金之強制執行，旅客與其他經營旅行業所生債務同等地位受償，並未享有優先權；換言之，在旅行社發生財務困難時，該旅行社存放觀光局之保證金悉為旅行業之其他債權人，如觀光旅館、航空公司、遊覽車公司、旅行社等捷足先登，向法院請求扣押後逕而執行，甚至有部分不肖旅行社在惡性倒閉之前，先製造假債權，利用人頭先將保證金予以強制執行。為落實對旅客（消費者）之保障，幾經研究並參考日本制度，於一九八九年八月輔導業者成立一公益性社團法人——中華民國旅行業品質保障協會（簡稱品保協會）。旅客參加該會會員所辦旅遊，如有糾紛得向該會申請調處、代償；而在旅客權益獲保障前提下，旅行業存放觀光局之保證金可退還一部分，故旅行業管理規則第十二條第一項第二款第六目規定：經營同種類旅行業，最近兩年未受停業處分，且保證金未被強制執行，並取得經中央觀光主管機關認可，足以保障旅客權益之觀光公益法人會員資格者，得按應繳保證金額十分之一繳納。

品保協會保障金額數之設定及運作原則，係依據觀光局於一九九一年間委託政治大學辦理「旅遊品質保障基金籌措及運作方式之研究」，其主要重點為：

1. 每一會員繳納「保證金金額十分之一」之保障金（綜合一百萬元，甲種十五萬元，乙種六萬元）彙集爲聯合基金（會員退會時無息退還），以該聯合基金之利息作爲行政經費及代償準備金。

2. 旅客參加該會會員所辦旅遊產生糾紛得向該會申請調處，經調處成立應由會員賠償旅客者，該會員應於十日內給付旅客，逾期未爲給付，即由該會以「代償準備金」代償旅客，毋庸經過訴訟程序。

3. 品保協會爲其每一會員代償之總金額以原應繳納觀光局之保證金爲上限（綜合、甲種、乙種旅行業繳納該會之保障金雖僅有一百萬元、十五萬元、六萬元，惟品保協會代償之金額仍爲一千萬元、一百五十萬元、六十萬元）。

4. 品保協會爲其會員代償後應再向該會員追索，該會員如未償還，即予除會並函知觀光局，觀光局即依旅行業管理規則第五十八條第三款規定，函該公司繳足保證金，逾期未繳納者依規定處分。

5. 品保協會之聯合基金，僅有旅客得請求代償。

依上述品保協會之運作原則可知，品保協會會員對旅客權益較有保障，亦即：

1. 總理賠金額較多。
2. 僅限旅客得請求，其他債權人不得請求。
3. 一般案件經調處成立，旅行社不理賠，該會即予代償，毋庸循司法程序。

二、國外旅客權益保障措施及與我國制度之比較

(一)美國

各州規定不一，有些州甚至無特別規定，旅行社設立僅須辦理營利事業登記即可，因此旅客爲保障自身權益必須：

1. 循法律途徑控告旅行社。
2. 自行購買不履約保險（default insurance），有些州亦已要求旅行社

購買職業保險，及賦予旅行社勸告旅客購買旅遊保險義務。

在各州中以羅德島州制度較為完善，其規定為：

1. 旅行社須將旅客所繳付之90%團費交予銀行開立信用帳戶，由銀行直接付予供應商。
2. 旅客權益受損，須循法律途徑控告旅行社。

美國因各州法令不同，形成全美無保證營業之旅行社眾多，正規經營之旅行社乃以加入ARC（Airlines Resorting Corporation）或其他旅遊與民間組織，如美洲旅遊協會（ASTA）、美國旅遊批發商協會（USTOA）等單位，並向其購買保證契約，以取信航空公司或旅行零售業。

(二)日本

1. 亦有保證金制度，其往昔之規定為：一般旅行業經營主辦旅行者三千七百五十萬日圓，國內旅行業為二百一十萬日圓；惟該國運輸省近年來修訂旅行業法，將旅行業區分為：第一種旅行業（保證金七千萬日圓），第二種旅行業（保證金一千一百萬日圓），第三種旅行業（保證金七千萬日圓）。
2. 又日本之旅行業凡已註冊登記一年以上，得繳納「旅行業保證基金分擔金」（其金額為「旅行業營業保證金」五分之一），而成為「日本旅行業協會」（Japan Association of Travel Agents, JATA）之保證會員，得領回其原繳存之營業保證金，而由旅行業協會負起會員之聯保責任。
3. 日本並無履約保證保險制度。

(三)英國

1. 旅行業主管機關英國旅行代理商協會（Association of British Travel Agents Limited, ABTA）由經營各國旅行業務之遊程承攬業（tour operator）與零售商（tour agency）組成。

2.每家旅行社除繳納會費外，尚須繳納入會保證金，數額依每年營業額多寡決定，保證金數額最低為二萬英鎊。為防止會員營運不佳倒閉產生旅遊糾紛，旅行社虧損時，會要求提高保證金，如未依規定辦理者，即取消會員資格。

3.躉售商與旅遊零售商所繳納之保證金亦不相同。躉售商高於零售商，其金額為每年收入的10％至15％，其金額之高低亦視其經營之旅遊形態而定，如長團，風險較大，保證金也較高。

4.ABTA認為，為加強保障旅客權益，有必要建請政府立法通過，就每位旅客繳交團費中提撥一英鎊成立賠償基金。

(四)瑞士

1.旅行業非特許行業，任何人依商業法規定申請公司執照即可經營旅行業。

2.旅行業之自律組織為瑞士旅行協會（Swiss Federation of Travel Agents），提供消費者有關法律、商業之建議。

3.協會不干預業者經營，也不規定最低團費，旅客可向該會仲裁處申訴旅遊糾紛。

(五)香港

　　採行印花計畫，旅行社須將旅行團團費的0.5％存入儲備基金，旅行社如有破產或惡性倒閉情形，可自該基金中求償。

(六)新加坡

　　新加坡旅遊促進局原訂定有保證金制度，以為消費者權益受損之賠償；惟此項措施於一九九三年取消，原因係該國修正法規已更為周延，旅客消費意識提高，及旅遊糾紛減少所致。

　　與各國制度相較，我國是唯一以政府收取保證金及民間社團互助雙軌制並行、雙重保障旅客權益之國家，且觀光局亦與品保協會（限於會員）同時受理旅客申請，協助調處旅遊糾紛，在金額不大的申訴案件中，旅客通常可經由協調即獲旅行社賠償，如旅客不同意該會或觀光局糾紛協

調所做成之和解，仍能循司法程序取得司法上之救濟，不因曾請求行政協調而損害權益。

三、檢討保證金制度之缺失，加強保障旅客權益

綜合而言，觀光局對旅客權益之保障尚屬先進；惟鑑於一九九四年二月發生泛亞旅行社倒閉事件後，發現該制度仍無法使旅客權益獲得百分之百保障，為改善制度上之缺失，積極研擬對策，修正發展觀光條例，其中第三十條明定為：

「經營旅行業者，應依規定繳納保證金；其金額，由中央主管機關定之。金額調整時，原已核准設立之旅行業亦適用之。

旅客對旅行業者，因旅遊糾紛所生之債權，對前項保證金有優先受償之權。

旅行業未依規定繳足保證金，經主管機關通知限期繳納，屆期仍未繳納者，廢止其旅行業執照。」

參、旅遊契約

為保障旅客權益，以具體文字在旅行業管理規則第二十四條第一、二項規定：旅行業辦理團體遊戲或個別旅客旅遊時，應與旅客簽定書面之旅遊契約；其印製之招攬文件並應加註公司名稱及註冊編號。

團體旅遊文件之契約書應載明下列事項，並報請交通部觀光局核准後，始得實施：

一、公司名稱、地址、代表人姓名、旅行業執照字號及註冊編號。
二、簽約地點及日期。
三、旅遊地區、行程、起程及回程終止之地點及日期。
四、有關交通、旅館、膳食、遊覽及計畫行程中所附隨之其他服務詳細說明。
五、組成旅遊團體最低限度之旅客人數。
六、旅遊全程所需繳納之全部費用及付款條件。

七、旅客得解除契約之事由及條件。

八、發生旅行事故或旅行業因違約對旅客所生之損害賠償責任。

九、責任保險及履約保證保險有關旅客之權益。

十、其他協議條款。

有關旅遊契約，從業人員對下列事項應有所認知：

1.附註、廣告亦為契約之一部分，如載明僅供參考或以國外旅遊業者所提供之內容為準者，其記載無效。

2.如因交通費不預期上漲或下跌須調高或調低已收之團費，其交通費上漲或下跌應逾10%始可為之，團費多退少補。

3.組團人數如不足而無法出團，應於預定出發七日前通知旅客。以出團旅行社名義與旅客簽訂旅遊契約，由銷售旅行社副署。

4.旅行業應於預定出發七日前或說明會時，由旅客確認簽證、機位、旅館皆已訂妥。

5.如因可歸責該旅行社之事由致旅遊無法成行者，應即通知旅客，並依旅遊定型化契約書中相關規定計算其應賠償旅客之違約金。

6.旅行團出發後，因可歸責於旅行社之事由，致旅客因簽證、機位等事由無法完成部分旅遊之效力。

　(1)僅對部分旅客存在時：旅行業應以自己之費用安排團員至次一旅遊地與其他團員會合。

　(2)對全部團員均屬存在時：應安排相當之替代行程；如未為安排，旅行社應退還未旅遊部分之費用並賠償同額之違約金。

7.因可歸責於該旅行社之事由，致旅客遭受當地政府逮捕羈押或留置時，旅行社應賠償旅客每日新台幣二萬元之違約金，並安排返國。

8.旅客於旅遊期間應自行保管證照。

9.旅行社非經旅客書面同意，不得將契約轉讓其他旅行業。未經旅客同意轉讓之效力：(1)出發前：旅客得解除契約，如有損害並得請求賠償。(2)出發後：旅行社應賠償旅客全部團費5%之違約金，旅客受有損害並得請求賠償。

10.旅行業未依契約所定等級辦理餐宿、交通旅程或遊覽項目，旅客得請求旅行社賠償差額二倍之違約金。

11.因可歸責該旅行社之事由，至旅客留滯國外時：(1)旅行社應負擔留滯期間之費用。(2)旅行社應賠償旅客按日計算之違約金（旅遊費用總額除以全部旅遊日數乘以延誤行程日數計算）。

12.因旅行社之故意或重大過失，將旅客棄置或留滯國外不顧時，應賠償旅客全部旅遊費用五倍之違約金。

13.出發前旅客任意解約賠償費用：

　(1)旅遊日前三十一天，賠償旅遊費用10%。

　(2)旅遊日前二十一至三十天，賠償旅遊費用20%。

　(3)旅遊日前二至二十天，賠償旅遊費用30%。

　(4)旅遊日前一天，賠償旅遊費用50%。

　(5)當日或未通知不參加者賠100%。

14.旅遊中因不可抗力或不可歸責於旅行業之事由，致無法依約旅遊時，旅行社徵得旅客過半數同意後，費用多退少補。

15.購物應於行程中預先說明。

　　消費者保護法第十七條第一項規定：中央主管機關得選擇特定行業，公告規定其定型化契約應記載或不得記載之事項。而旅行業為特許行業，其旅遊契約係定型化契約；經消保會公告「國內旅遊定型化契約應記載及不得記載事項」如下，業者必須遵行，違者依消保法處置：

一、應記載事項

(一)當事人之姓名、名稱、電話及居住所（營業所）

　　旅客：
　　　　姓名：
　　　　電話：
　　　　住居所：
　　旅行業：
　　　　公司名稱：

```
	負責人姓名：
	電話：
	營業所：
```

(二)簽約地點及日期

```
	簽約地點：
	簽約日期：
```

如未記載簽約地點，則以消費者住所地爲簽約地點；如未記載簽約日期，則以交付定金日爲簽約日期。

(三)旅遊地區、城市或觀光點、行程、起程、回程終止之地點及日期

如未記載前項內容，則以刊登廣告、宣傳文件、行程表或說明會之說明等爲準。

(四)行程中之交通、旅館、餐飲、遊覽及其所附隨之服務說明

如未記載前項內容，則以刊登廣告、宣傳文件、行程表或說明會之說明等爲準。

(五)旅遊之費用及其包含、不包含之項目

旅遊之全部費用：新台幣_____元。

旅遊費用包含及不包含之項目如下：

1.包含項目：代辦證件之手續費或規費、交通運輸費、餐飲費、住宿費、遊覽費用、接送費、服務費、保險費。
2.不包含項目：旅客之個人費用，應贈與導遊、司機、隨團服務人員之小費，個人另行投保之保險費，旅遊契約中明列爲自費行程之費用，其他非旅遊契約所列行程之一切費用。

前項費用，當事人有特別約定者，從其約定。

(六)旅遊活動無法成行時旅行業者之通知義務及賠償責任

因可歸責旅行業之事由，致旅遊活動無法成行者，旅行業於知悉無法成行時，應即通知旅客並說明其事由；怠於通知者，應賠償旅客依旅遊費用之全部計算之違約金；其已為通知者，則按通知到達旅客時，距出發日期時間之長短，依下列規定計算其應賠償旅客之違約金：

1. 通知於出發日前第三十一日以前到達者，賠償旅遊費用10%。
2. 通知於出發日前第二十一日至第三十日以內到達者，賠償旅遊費用20%。
3. 通知於出發日前第二日至第二十日以內到達者，賠償旅遊費用30%。
4. 通知於出發日前一日到達者，賠償旅遊費用50%。
5. 通知於出發當日以後到達者，賠償旅遊費用100%。

因不可抗力或不可歸責於旅行業之事由，致旅遊活動無法成行者，旅行業於知悉旅遊活動無法成行時，應即通知旅客並說明其事由；其怠於通知，使旅客受有損害者，應負賠償責任。

(七)集合及出發地

旅客應於民國＿＿年＿＿月＿＿日＿＿時＿＿分在＿＿準時集合出發，旅客未準時到約定地點集合致未能出發，亦未能中途加入旅遊者，視為旅客解除契約，旅行業得向旅客請求損害賠償。

(八)出發前旅客任意解除契約及其責任

旅客於旅遊活動開始前得解除契約，但應繳交行政規費，並依下列標準賠償：

1. 旅遊開始前第四十一日以前解除契約者，賠償旅遊費用5%。
2. 旅遊開始前第三十一日至第四十日以內解除契約者，賠償旅遊費用10%。
3. 旅遊開始前第二十一日至第三十日以內解除契約者，賠償旅遊費用

　　20%。

4.旅遊開始前第二日至第二十日期間內解除契約者，賠償旅遊費用
　30%。

5.旅遊開始前一日解除契約者，賠償旅遊費用50%。

6.旅客於旅遊開始日或開始後解除契約或未通知不參加者，賠償旅遊
　費用100%。

　　前項規定作爲損害賠償計算基準之旅遊費用，應先扣除行政規費後
計算之。

(九)證照之保管

　　旅行業代理旅客處理旅遊所需之手續，應妥愼保管旅客之各項證
件，如有遺失或毀損，應即主動補辦。如因致旅客受損害時，應賠償旅客
之損失。

(十)旅行業務之轉讓

　　旅行業於出發前未經旅客書面同意，將本契約轉讓其他旅行業者，
旅客得解除契約，其有損害者，並得請求賠償。

　　旅客於出發後始發覺或被告知本契約已轉讓其他旅行業，旅行業應
賠償旅客全部團費5%之違約金，其受有損害者，並得請求賠償。

(十一)旅遊內容之變更

　　旅遊中因不可抗力或不可歸責於旅行業之事由，致無法依預定之旅
程、交通、食宿或遊覽項目等履行時，爲維護旅遊團體之安全及利益，旅
行業得依實際需要，於徵得旅客超過三分之二同意後，變更旅程、遊覽項
目或更換食宿、旅程，如因此超過原定費用時，應由旅客負擔。但因變更
致節省支出經費，應將節省部分退還旅客。

　　除前項情形外，旅行業不得以任何名義或理由變更旅遊內容，旅行
業未依旅遊契約所定與等級辦理旅程、交通、食宿或遊覽項目等事宜時，
旅客得請求旅行業賠償差額二倍之違約金。

(十二)過失致行程延誤

因可歸責於旅行業之事由，致延誤行程時，旅行業應即徵得旅客之書面同意，繼續安排未完成之旅遊活動或安排旅客返回。旅行業怠於安排時，旅客並得以旅行業之費用，搭乘相當等級之交通工具，自行返回出發地。

前項延誤行程期間，旅客所支出之食宿或其他必要費用，應由旅行業負擔。旅客並得請求依全部旅費除以全部旅遊日數乘以延誤行程日數計算之違約金。但延誤行程之總日數，以不超過全部旅遊日數為限。延誤行程時數在二小時以上未滿一日者，以一日計算。

依第一項約定，安排旅客返回時，另應按實計算賠償旅客未完成旅程之費用及由出發地點到第一旅遊地，與最後旅遊地返回之交通費用。

(十三)故意或重大過失棄置旅客

旅行業於旅遊途中，因故意或重大過失棄置旅客不顧時，除應負擔棄置期間旅客支出之食宿及其他必要費用，及按實計算退還旅客未完成旅程之費用，及由出發地至第一旅遊地與最後旅遊地返回之交通費用外，並應賠償依全部旅遊費用除以全部旅遊日數乘以棄置日數後相同金額二倍之違約金。但棄置日數之計算，以不超過全部旅遊日數為限。

(十四)投保事項

旅行業應依主管機關之規定為旅客辦理責任保險及履約保險，並應載明投保金額及責任金額，如未載明，則依主管機關之規定。

如未依前項規定投保者，於發生旅遊事故或不能履約之情形，以主管機關規定最低投保金額計算其應理賠金額之三倍作為賠償金額。

(十五)未完成旅遊行程事項

旅客於旅遊活動開始後，中途離隊退出旅遊活動時，不得要求旅行業退還旅遊費用。但旅行業因旅客退出旅遊活動後，應可節省或無須支出之費用，應退還旅客，旅行業並應為旅客安排脫隊後返回出發地之住宿及交通。

　　旅客於旅遊活動開始後，未能及時參加排定之旅遊項目或未能及時搭乘飛機、車、船交通工具時，視為自願放棄其權利，不得向旅行業要求退費或任何補償。

　　第一項住宿、交通費用以及旅行業為旅客安排之費用，由旅客負擔。

(十六)其他事項

　　當事人簽訂之旅遊契約條款如較本應記載事項規定標準詳細而對消費者更為有利者，從其約定。

二、不得記載事項

1. 旅遊之行程、服務、住宿、交通、價格、餐飲等內容不得記載「僅供參考」或使用其他不確定用語之文字。
2. 旅行業對旅客所負義務排除原刊登之廣告內容。
3. 排除旅客之任意解約、終止權利及逾越主管機關規定或核備旅客之最高賠償標準。
4. 當事人一方得為片面變更之約定。
5. 旅行業除收取約定之旅遊費用外，以其他方式變相或額外加價。
6. 除契約另有約定或經旅客同意外，旅行業臨時安排購物行程。
7. 免除或減輕旅行業管理規則及旅遊契約所載應履行之義務者。
8. 記載其他違反誠信原則、平等互惠原則等不利於旅客之約定。
9. 排除對旅行業履行輔助人所生責任之約定。

肆、旅遊風險與安全注意事項

　　近年來隨著經濟發展，國民所得大幅提升，國人從事旅遊活動，往往未深入瞭解內容，心情過於放鬆，而忽略其安全上應注意之事項，以致發生原可避免之意外，甚或造成難以挽回之憾事，故特就下列事項提醒注意：

一、行前注意事項

1. 一分錢，一分貨，為保障您的安全及權益，應選擇觀光局核准及信譽良好的合法旅行社，而不以「價格」作為決定行程之標準，以免旅行社為彌補團費而多安排團員購物及推銷自費行程。

2. 參加旅行社所辦的行前說明會，以事先瞭解行程及旅遊地區之氣候、風俗、禁忌和各項應注意事項，即使常出國亦應參加。

3. 與旅行社簽訂旅遊契約，同時可向旅行社索取代收轉付收據，海外醫療費用高，應購買旅遊平安保險及醫療保險，以維護自身權益。

4. 要求旅行社派有領隊執業證的領隊帶團。

5. 自備慣用藥品，患有心臟病、糖尿病者藥物應隨身攜帶，並聽從醫生指示服用，亦不隨便吃別人的藥。攜帶常備藥時，避免是粉劑，以免被誤會是違禁品。孕婦及年長者或健康狀況不良者，宜有家人隨行，且應先到醫院索取附有中文說明的英文診斷書備用。

6. 出國前應將行程、國外住宿旅館之電話號碼及所參加的旅行社聯絡電話告知家人。如係個人自助旅行，亦應隨時與家人保持聯繫。

7. 攜帶數張照片備用。另將機票、護照、簽證等隨身證件、支票或結匯水單妥善保管並影印一份存放家中，另影印一份放在大行李箱內，以備掛失或申請補發。

8. 毒品、槍械、彈藥，未經主管機關之許可，禁止攜帶入出境，保育野生動物及其產製品，如未取得許可文件就帶回國或郵寄將以走私論罪；購買非保護類野生動植物產製品時，亦應向廠商索取海關許可證明（因各國管制辦法不同，攜帶此類物品常會造成入出境麻煩）；不接受他人託帶物品，以免在海關檢查時，遭無妄之災。海關查驗行李時應予配合，超重物品應誠實申請。自一九九八年十月一日起新鮮水果禁止攜帶入境。

9. 若前往流行病疫區時，應先洽檢疫所及縣市衛生局做好預防事宜。

二、飛機上應注意事項

1. 機艙走道及座位下不堆放東西，手提行李可放於前排座位底下或上

方行李架裡。

2.飛機起飛平穩或降落時應等飛機完全停妥後,方能解開安全帶,拿取行李。

3.金屬利器應放置於託運行李內,機上避免使用打火機及噴霧型美容用品,未經許可不得使用電玩及電子通訊產品,以維護飛航安全。

4.機艙走道及洗手間內禁止吸菸,部分航空公司機艙內是完全禁菸的,應予配合。

5.用餐時請勿走動,以免妨礙餐車運行。

6.高空上因機艙壓力太大,不宜飲酒過量,以免影響身體健康。

7.請約束您的孩童,不在走道跑跳。

8.除非有事必須離座,否則全程繫好安全帶,尤其長途飛行睡覺時,以免發生突發狀況時措手不及。

9.在機上發生任何狀況,應保持鎮靜,並聽從空服員指示。逃生時請勿穿著高跟鞋及攜帶手提行李。

三、財物保管注意事項

1.不攜帶貴重物品及太多現金,購買時以旅行支票或信用卡支付。結匯時以旅行支票為佳,最好是小面額的較方便使用,結匯水單及信用卡號碼請記錄並另外存放。

2.妥善保管隨身攜帶之護照證件、簽帳卡,旅途中亦不可放置巴士或旅館房間內。

3.兌換外幣或找回零錢時,應點清楚;使用信用卡時,應先確認收執聯之金額再予簽字。

4.皮包、皮夾不離手,以免小偷乘機偷走,即使拍照時亦不要為了畫面好看,而把皮包置於一旁;皮包拉鍊拉好,並儘量斜背在胸前。

5.男士請勿將貴重物品置於褲後口袋,以防被竊。

6.旅行時儘量不用霹靂包或背包,因其釦環在背後,容易遭竊賊下手。

7.在人潮擁擠混雜的場所,如購物、用餐、上洗手間時容易發生偷竊

事件，宜特別注意隨身攜帶之物品，並留意周圍可疑的人。

8.行李請繫妥聯絡電話之掛牌，在機場、停車場、旅館搬運行李時，應防竊賊趁亂竊走行李。

9.沿途行李轉運次數很多，應準備堅固耐用的硬殼行李箱，並備綁帶以防損壞。

10.退房後如不馬上離去，可洽請旅館櫃台代為看管行李。

11.保留購物憑證，連同所購買之物品放置於手提行李，以備辦理退稅或海關查驗。

四、意外事件如何處理

1.在海外旅行應有「保護自己安全為自己的責任」之觀念。

2.萬一遭遇強盜時，最好不要強力抵抗，以保護自身安全為要，鎮靜記住歹徒外型，以利警方破案。

3.遇歹徒襲擊時，應大聲喊叫，發出噪音，想辦法跑離現場，往照明好、人潮多的地方跑，並盡快向警方報案。

4.遭逢竊盜或意外事故後，請立即通知當地警察局或駐外使領館，並申領遺失或被竊證明文件。

5.身體若有不適，馬上告知領隊或同行人員，盡速送醫。

6.途中如有診療、住院或購買藥品，應索取診斷書及治療證明單，以便返國後申請保險給付。

7.不隨便搭別人便車，亦不隨便同意別人搭便車。

8.不隨便與陌生人交談，隨時提高警覺，以防搶騙。

9.緊急時，如果語言不通，就用表情或肢體語言表達，不要一味忍耐或保持沉默，而耽誤先機。

五、自由活動應注意事項

1.到熱帶南國，不宜長時間在太陽底下，以防過度的日曬，使皮膚受傷。

2.參加游泳、水上摩托車、快艇、拖曳傘、浮潛等水上活動應注意安全區域的標示，瞭解器材的使用方法，並應聽從專業人員的指導。

3. 浮潛裝備不能替代游泳能力，不會游泳者，不輕易嘗試，亦不長時間閉氣潛水，造成暈眩，導致溺斃。

4. 潛入水裡時不使用耳塞，以免衝擊耳膜造成傷害。切勿以頭部先入水，並應攜帶漂浮裝備。

5. 應注意自己的身體狀況，有心臟病、高血壓、感冒、發燒、醉酒及餐後不參加水上活動及浮潛，疲倦或覺得寒冷時應立即離水上岸。

6. 乘坐遊艇前應先瞭解遊艇的載客量，如有超載應予拒乘；航行時，不可全部集中至甲板的一方，以免船身失去平衡。

7. 搭乘參觀小船，手不可扶船沿以免擦傷，如規定穿救生衣，不可中途脫掉。

8. 雪地活動應防凍傷、跌倒、摔傷。

9. 參加高危險性的活動，應注意自己的身體狀況，並檢視裝備及場地之安全狀況。

10. 參觀遊覽時，遵守遊樂區各項規定及服務人員的指導，並注意安全標示。

11. 全程聆聽領隊及導遊的說明並遵守各項規定。

12. 遊覽國家公園保護區，不將區內之樹枝、石頭等天然物資帶離保護區，不隨便捉拿及餵食園區內之動物。

13. 離開遊覽車前，不將照相機等貴重物品留置車上。如不得不留置於車內時，亦應置於從窗外不易看到的地方。

14. 在觀光名勝地區，對於不合理價格的流動攝影，應明確說「不」。

15. 對於旅行社行程以外安排的各種活動，參加前宜考量其安全性。

16. 不單獨行動或夜遊，約好親友見面接人，宜約在人多且目標明顯的地方。

17. 參觀皇宮、教堂或途中遇迎神、皇宮出巡等，應遵守各國禮俗。

18. 不單獨前往酒吧或夜總會，女性宜有男伴陪同，飲料應事先確認其價格，明確表示自己的需要，如飲料價格太高或對其經營方式有疑問時，應立即離開。

19. 回教國家禁止女人拋頭露面，女性在回教國家不要單獨行動以免

遭受困擾。

六、衣食住行應注意事項

　1.衣：

　　(1)瞭解旅遊地的氣候，攜帶適宜當地季節之衣服。

　　(2)穿著樸實、輕便，不暴露，不穿新鞋，穿著防滑鞋底的休閒鞋爲宜。

　　(3)不配戴昂貴的首飾。

　　(4)旅遊地區日夜溫差大，或室內室外溫差大時，應隨時調節衣服。

　　(5)雪地嬉戲應攜帶墨鏡及面霜、護唇膏等以防凍傷，鞋子應穿防滑鞋底。

　2.食：

　　(1)儘量不飲生水，有些地區冷水可生飲，但浴室內熱水不能生飲，可自備水壺或購買礦泉水飲用，隨時補充水分。

　　(2)吃海鮮時，應注意新鮮度及調理方法，儘量避免生食。

　　(3)任何食物不宜過量，以免腸胃不適應。旅遊中喝酒不宜過量。

　　(4)不吃保育類野生動物之食品。

　3.住：

　　(1)住宿僻靜之旅館，夜間儘量不外出，不單獨行動。

　　(2)進房間後，把搭鍊扣上，有人敲門先問清楚，再打開搭鍊，非本團人員或服務人員都不隨便請人進房。

　　(3)離開房間時記得把鑰匙帶出，鎖好房門，將鑰匙交旅館櫃台，重要物品置放櫃台保險箱。

　　(4)記下領隊或其他團員的房間號碼，以便聯絡。遇有緊急事件時，亦可先與櫃台聯絡。

　　(5)洗澡時，將布簾拉上並置於浴缸內以防水濺溼地板，容易滑倒。

　　(6)要自行調節旅館房內的冷氣，尤其睡覺前應將室溫調高一些。

(7)旅館防火逃生注意事項：

　①住進旅館後，先查看安全門的方向，通道是否暢通？並記清楚走道上安全門及滅火設備的位置，再數數看由自己的房間到安全門共經過幾個門，以備火警時，可摸黑逃生。

　②不使用耗電量大的電器和電湯匙，不在房間內烹食。

　③溼衣服不放燈罩上，亦不要吊在房間外的欄杆上，睡覺前不在床上吸菸，浴缸可先儲一盆水以備火警發生時用。

　④起火時迅速告知旅館櫃台，並叫醒別人。

　⑤鑰匙放在床頭易於拿取，火警時先瞭解火的來源，可試摸門把，如已很燙，不可打開房門，先以垃圾桶汲水放門口，以溼毛巾堵住門縫，再到窗口呼救。

　⑥如須逃生，先以溼布覆面呼吸，伏身沿牆角數房間門逃至安全門，如能自備一支小手電筒，更利黑暗中逃生。

　⑦切記，火警時不搭乘電梯。

4.行：

(1)避免單獨乘電梯，如發現同乘電梯的人行為可疑，宜盡快出電梯，改搭下一班。

(2)避免夜間外出或涉及危險區域，最好不要到照明設備不良的暗巷內，有些地方即使是白天，治安也很差，應事先打聽清楚。

(3)遵守集合時間，並配戴印有旅行團名稱的胸牌，或隨身攜帶住宿旅遊的地址及電話，以備迷路時聯絡。

(4)帶幼童隨行，可在幼童身上佩掛名牌及國內外聯絡電話。

(5)隨團體參觀時請緊隨團體行動，萬一迷失方向，請站在原處等領隊或導遊回來尋找。

(6)不涉足不正當場所，小心防範愛滋病。

(7)橫越馬路請走斑馬線，並注意左右來車，因未遵守交通規則，發生事故時，不僅無法獲得理賠，且將被要求賠償。

經營管理

伍、緊急事故的處理

　　旅遊團體在活動中很難保證不會有意外事故發生，諸如劫機、海難、空難、車禍、中毒等，有時非人力所可控制的，遇到緊急事故發生時，除領隊人員應保持冷靜、沉著來思考如何處理外，觀光局所訂有關旅行業國內外觀光團體緊急事故處理作業要點可作為參考：

1. 為督導旅行業迅速有效處理國內、外觀光團體緊急事故，以保障旅客權益並減少損失發生，特依旅行業管理規則第三十七條規定訂定本要點。
2. 本要點所稱緊急事故，指因劫機、火災、天災、海難、空難、車禍、中毒、疾病及其他事變，致造成旅客傷亡或滯留之情事。
3. 旅行業經營旅客國內、外觀光團體旅遊業務者，應建立緊急事故處理體系，並製作緊急事故處理體系表，載明下列事項：
 (1)緊急事故發生時之聯絡系統。
 (2)緊急事故發生時，應變人數之編組及職掌。
 (3)緊急事故發生時，費用之支應。
4. 旅行業處理國內、外觀光團體緊急事故時，應注意下列事項：
 (1)導遊、領隊及隨團服務人員處理緊急事故之能力。
 (2)密切注意肇事者之行蹤，並為旅客之權益為必要之處置。
 (3)派員慰問旅客或其家屬；受害旅客家屬如需赴現場者，並應提供必要之協助。
 (4)請律師或學者專家提供法律上之意見。
 (5)指定發言人對外發布消息。
5. 導遊、領隊或隨團服務人員隨團服務時，應攜帶緊急事故處理體系表、國內外救援機構或駐外機構地址與電話及旅客名冊等資料。
 前項旅客名冊，應載明旅客姓名、出生年月日、護照號碼（或身分證統一編號）、地址、血型。
6. 導遊、領隊或隨團服務人員隨團服務時，遇緊急事故時，應注意下

列事項：

(1)立即搶救並通知公司及有關人員，隨時回報最新狀況及處理情形。

(2)通知國內、外救援機構或駐外機構協助處理。

(3)妥善照顧旅客。

7.旅行商業同業公會應輔導所屬會員建立緊急事故處理體系，並協助業者建立互助體系。

陸、品質保障協會的任務與功能

為保障旅行契約的履行，提升旅遊品質，保障旅遊消費者權益，以減少糾紛事件之發生，在觀光局大力支持與輔導之下，台灣地區旅行業於一九八九年八月二十二日成立了中華民國旅行業品質保障協會（以下簡稱品保協會）。該協會主要的工作就是接受消費者的投訴、仲裁旅遊糾紛、迅速理賠，賠償金係由會員基金利息來支付，其宗旨及任務、入會事宜以及功能如下：

一、宗旨及任務

為提高旅遊品質，保障旅遊消費者權益，任務如下：

1.促進旅行業提高旅遊品質。

2.協助及保障旅遊消費者之權益。

3.協助會員增進所屬旅遊工作人員之專業知能。

4.協助推廣旅遊活動。

5.提供有關旅遊之資訊服務。

6.管理及運用會員提繳之旅遊品質保障金。

7.對於旅遊消費者因會員依法執行業務，違反旅遊契約所致損害或所生欠款，就所管保障金依規定予以代償。

8.對於研究發展觀光事業者之獎助。

9.受託辦理有關提高旅遊品質之服務。

二、入會事宜

協會會議為：「團體會員凡經中央觀光主管機關核准註冊發給執照之旅行業，贊同協會宗旨者皆得填具入會申請書，經理事會審定通過並繳納入會費、常年會費及旅遊品質保障金後得為會員。」

三、功能

該協會的成立主要是讓消費者獲得較多的保障，在過去消費者受到委屈或損害時，如旅行業降低品質、偷工減料、變更住宿旅館等級等，均無處可申訴。向主管機關控訴時，旅行業往往會提出一大堆理由來反駁，主管機關因礙於未實地參與，無法舉證，很難裁定孰是孰非，唯一途徑只有請消費者向法院訴訟，消費者因為旅遊糾紛訟訴標的都很小，而訴訟程序又很繁複，說不定花上的律師費用要比訴訟標的還要多，常常是得不償失，所以只有自認倒楣，但是心有未甘，只有責怪主管機關無能，不重視人民權益。品保協會成立後，處理仲裁事件係找一些具有實務經驗豐富的資深業者來做裁判，判定是非，若認為消費者提出理由正確，即要求旅行業賠償，旅行業若不遵守，品保協會就其所繳交之保證金內先代償，並限期補繳，如不服從即可撤銷其會籍。如此一來，消費者就可得到實質的保障。

自該會成立以來，旅遊糾紛案件逐年減少，旅行業服務品質也日漸提高，而消費者在選擇旅行業時，多會考慮找加入品保協會會員之旅行社，故品保協會的成立的確發揮了功能，就如二〇〇一年七月二十八日，因承攬北韓包機旅遊的朝鮮國際旅行社與高麗航空公司發生糾紛，幾乎要扣留至北韓旅遊的台灣觀光客「北朝、東北旅行團」一行四十七人，係經台灣宏飛旅行社知會交通部觀光局台北市旅行業同業公會及旅行業保障協會，才得以順利返國，此為一實例。

第三章

旅行業與旅遊相關行業的關係

- 旅行業與航空運輸業
- 旅行業與旅館業
- 旅行業與其他運輸業

　　旅行業係介於旅客與觀光旅遊相關行業之間的中間商，它除了要憑藉其本身信譽、專業知識及其遊程設計等，以招攬顧客外，更重要的是，必須建立與觀光旅遊有關行業如航空運輸、水陸運輸、旅館業等的密切關係，才能順利推展業務。茲就其與相關行業的關係分述說明：

第一節　旅行業與航空運輸業

　　近世紀航空運輸的發展，由於噴射客機的問世，朝向巨型、高速、電腦等三大目標精進。一九七〇年代以後，航空工業發展了所謂的廣體客機，如道格拉斯（Douglas-10）、波音七四七（Boeing-747）、洛希德三星（Lockheed Tristar-101）及英法合作的空中巴士（Air Bus-380），使得空中旅行更為舒適而快捷，縮短了世界上國與國之間的空間距離，加強了人與人之間的相互關係，為國際觀光旅遊帶來了新的形勢。

　　台灣為一海島型地區，國人出國旅遊，除極少數為海運業務外，大多均為航空運輸所包辦，如果沒有現代化的航空器具，國際旅遊也就無法迅速發展、茁壯。因此，今日航空公司在國際觀光旅遊所扮演的重要角色，實不言而喻。對旅行業而言，沒有任何一種旅遊相關行業在產值和功能上，能和航空業相比擬。而旅行業從業人員為推展旅遊業務，首先對航空運輸的國際組織、規約及其特質，應有最基本的認識。

壹、國際空運組織與規約

一、國際民航組織

　　國際民航組織（International Civil Aviation Organization，簡稱ICAO）於一九四四年十二月七日在美國芝加哥成立，它是根據國際民航條約（芝加哥條約）而成立的政府之間的國際組織，其設立宗旨為：

　　1.謀求國際民間航空的安全與秩序。

2.謀求國際航空運輸在機會均等的原則下，保持健全的發展及經濟的營運。

3.鼓勵開闢航線，興建及改建機場與航空安保設施。

4.釐訂各種原則及規定，經各會員國的合作，推進國際民航業務之發展。該組織為聯合國附屬機構之一，現設於加拿大蒙特婁，訂有航空法、航線、機場設施、入出境手續等規約。

二、華沙公約

華沙公約（The Warsaw Convention）於一九二九年十月十二日在波蘭首都華沙簽訂，主要內容是：

1.統一制定國際空運有關機票、行李票、提貨單，以及對旅客、行李、貨物之損傷應負之責任與賠償。

2.航空公司職員、代理商、貨運委託人、代理人之權利賠償義務，以補助各國國內法之不足。

三、海牙公約

海牙公約（The Hague Protocol）於一九五五年九月二十二日在荷蘭首都海牙由七十餘國簽署，主要在修訂華沙公約。

四、制止劫持航空器公約

制止劫持航空器公約於一九七〇年十二月制定，共十四條，其基本內容在維護民航安全。

五、國際航空運輸協會

國際航空運輸協會（International Air Transport Association，簡稱IATA）一九四五年四月於古巴哈瓦那成立，總部現設加拿大蒙特婁，為全球定期航線航空公司之國際聯營組織。其主要目的是在建立共同標準規則，來促進飛航安全及效率，確保營運順利便捷，提升服務品質。而其主要任務如下：

1.協議及決定票價及運輸條件，以防止會員之間惡性競爭。

2.核准代理店及釐訂代理店規劃。

3.航空公司間的運費結算。

4.協商航運上的有關問題。

5.訂定各航空公司飛航時間表。

6.監督商業倫理。

(一)世界三大航空區域（Area No.1, No.2, No.3）

該協會為便於業務處理，運用航空價目表以及航空票價計算等，將世界劃分為三個航空區域，稱之為運輸會議地區（Traffic Conference Area）。取其第一個字母TC，三個地區分別稱為TC1、TC2、TC3：

1.第一大區域（Area 1. Or TC1）：西起白令海峽，包括阿拉斯加，北、中、南美洲，太平洋中的夏威夷群島，大西洋中的格陵蘭與百慕達群島。如以城市來表示，即西起檀香山，包括北、中、南美洲的大小城市，東至百慕達為止。

2.第二大區域（Area 2. Or TC2）：西起冰島，包括大西洋中的亞速爾群島，歐洲、非洲及中東全部，東至蘇俄的烏拉山脈及伊朗為止。如以城市來表示，即西起冰島的凱夫拉維克，包括歐洲、非洲、中東、烏拉山脈以西的所有城市，東至伊朗的德黑蘭為止。

3.第三大區域（Area 3. Or TC3）：西起烏拉山脈、阿富汗、巴基斯坦，包括亞洲全部、澳大利亞、紐西蘭、太平洋中的關島、威克島，南太平洋中的美屬薩摩亞及法屬大溪地。如以城市來表示，即西起喀布爾、喀拉嗤，包括亞洲全部、澳大利亞、紐西蘭及太平洋中的大小城市，東至南太平洋中的大溪地。

(二)重要航空據點編號

國際航空運輸協會將全球有定期班機航行的城市都賦予代號，即用城市名稱的三個字母為航空據點編號（three letter city code），並規定書寫這些代號時，必須用大寫的英文字母來表示，例如，台北為TPE、東京

為TYO、香港為HKG、倫敦為LON、紐約為NYC、巴黎為PAR、曼谷為BKK、雅加達為JKT等是。故航空公司在機票FROM/TO欄內均填上列代號，而國際航空旅行價目表若非熟知航空據點代號，則無法計算運費。

(三)國際航空公司代號

國際航空運輸協會又將國際航線之航空公司賦予代號，各航空公司都以兩個英文字母作為略號，並須大寫，例如中華航空公司為CI、國泰航空公司為CX、西北航空公司為NW、聯合航空公司為UA、新航為SQ、泰航為TG、日亞航為EG等是，在機票上的航空公司欄內均填寫上列略號。

(四)航空公司代理店條款

依照國際航空運輸協會認可旅行社之規定，各航空公司得指定代理店推展銷售市場。代理店有兩種，一為客運代理店，一為貨運代理店，凡經該協會核准之代理店，得受各航空公司之委託，代銷機票或代理貨運業務，其業務重點如下：

1.發行機票。
2.接受國際航空運輸協會所規定的佣金。
3.每半月與航空公司決算並支付票款，延遲付款應接受處分。
4.應按照協會規定的價格，代售機票或收取貨運費。
5.每年十二月一日向協會支付會費。

(五)國際航空運輸協會認可旅行社

航空公司無法在全球各地均建立其直營之銷售點，故必須仰賴旅行社在各地代理其銷售業務。國際航空運輸協會為了使該協會會員航空公司與旅行社間之交易規則化，特建立一國際航空運輸協會認可旅行社計畫（IATA Agency Program），訂立認可旅行社應具備的資格，讓該協會會員航空公司與旅行社間之交易更有效率。

(六)台灣地區國際航空運輸協會認可旅行社計畫

鑑於以往東南亞地區大部分為非該協會會員航空公司，以致推展成

效不彰。目前在台灣地區僅有四十五家該協會認可旅行社,因此該協會特與東方航空運輸協會(Orient Airlines Association)合作,在台灣、韓國、香港、菲律賓、泰國、新加坡、馬來西亞、印尼及汶萊等九個國家共同實行該協會第八一〇號決議案,結合非該協會會員航空公司之力量,共同推展新國際航空運輸協會認可旅行社計畫。

依據該協會第八一〇號決議案在上述地區成立東方國家航空公司代表會議(Orient Countries Assembly,簡稱OCA),由在該地區營業之該協會會員航空公司及加入該地區任一銀行清帳計畫(Bank Settlement Plan,簡稱BSP)組織之非該協會會員航空公司派總公司營業主管代表組成。OCA負責制定有關該協會認可旅行社資格、程序事宜,在各地區設有全國執行委員會(National Executive Committee,簡稱NEC)執行OCA決議事項,及提供當地特殊需求交OCA決策參考。

(七)成為國際航空運輸協會認可旅行社的好處

1. 全球航空公司銷售網絡均透過此系統。
2. 提供航空公司與旅行社之間一個很重要的橋梁。
3. 該協會認可旅行社在東南亞地區的航空銷售市場占有率將有遽增的趨勢。
4. 該協會認可旅行社的標誌是專業、信用、勝任與高效率的象徵,它是給旅客信心的標記。
5. 該協會認可旅行社可使用銀行清帳計畫所配發之標準機票,以直接開發經銀行清帳計畫(BSP)航空公司授權之機票,提升銷售能力。
6. 因該協會認可旅行社是航空公司公認的標記,故獲得全球各大航空公司提供營業之機會。
7. 該協會認可旅行社可獲得全球各大航空公司提供之各種營業推廣、廣告策略、宣傳小冊、銷售資料、最新票價及時間表與人力支援。
8. 該協會認可旅行社可獲優惠參加國際航空運輸協會/世界旅行業組織聯合會(IATA/UFTAA)或航空公司所舉辦之票務訓練課程。

9.該協會認可旅行社可獲優惠參加educational familiarisation tour，並可對該協會認可旅行社計畫之修改與發展提供意見。

(八)成為國際航空運輸協會認可旅行社的條件

1.具備交通部觀光局核發之綜合或甲種旅行社執照。

2.財務結構健全，無不良信用紀錄，具有支付正常營業所需之流動能力，能提供銀行保證函，及經會計師簽證之財務報表供審查者。

3.須聘有兩名專職之票務人員，該票務人員必須完成該協會認可或航空公司舉辦之票務訓練課程並持有結業證書者。

4.具備獨立之營業場所與公司招牌，供旅客辨識，並允許大眾進出。

5.營業場所須具備至少一百八十二公斤金屬製、用水泥固定在地上或牆上之保險箱，以供存放空白機票，須具備合於該協會其他之最低安全措施規定。

6.旅行社名稱與航空公司相同者，或為航空公司總代理（General Sales Agent）之旅行社，不得申請成為該協會認可旅行社。

(九)成為國際航空運輸協會認可旅行社的費用

旅行社於申請時須繳交審查費（non-refundable application fee）、入會費（entry fee）、年費（annual fee）。爾後，每年僅繳年費。若申請改組、更名、遷址均須另繳審查費。各項費用如**表3-1**。

(十)與銀行清帳計畫的關係

1.國際航空運輸協會實施認可旅行社計畫後，建立航空公司與旅行社交易規則化的制度，提高銷售系統的效率。但隨著航空公司與旅行社的數量日增，且營業額逐年遞增，故機票之申請、配票、開發、結報與清帳等作業益趨複雜。該協會為了簡化此項作業，節省人力，特建立銀行清帳計畫（BSP）供各地遵行。

目前全球各地使用的機票約有四分之一是由BSP所印製的標準票，且逐年增加。

表3-1　成為國際航空運輸協會認可旅行社須繳交之各項費用

費用項目		USA
審查費	（Non-Refundable Application Fee）	375
總公司入會費	（Entry/Ho）	565
分公司入會費	（Entry/BR）	450
總公司年費	（Ho Annual）	125
分公司年費	（BR Annual）	85
旅行社佣金費	（Travel Agent Commissioner Fee）	5
證照費	（Certificate Fee）	15

*現已為國際航空運輸協會認可旅行社不必再繳任何費用，直接轉成新IATA認可旅行社。

2.實行銀行清帳計畫主要有下列好處：

(1)BSP提供統一規格的標準票（BSP standard tickets and MCOs），利於票務作業。

(2)旅行社只要保管一種機票，不必保存各種不同航空公司的機票，可減少保管機票之數量與風險。

(3)使用標準票可開發任一授權航空公司之機票，隨時滿足旅客之需求，提升服務水準。

(4)BSP提供統一規格的行政表格供旅行社使用，簡化結報之行政作業，節省人力。

(5)一次結報至一處理中心（processing center），由電腦作業產生各種報表，不必分別填寫各家航空公司不同之報表，節省結報文書工作及行政費用。

(6)旅行社一次繳款至銀行，再由銀行轉帳給各航空公司，一次結算，省時省事。

(7)BSP標準化作業有助於從業人員之訓練與作業。

(8)BSP可提供特別的資料報告供旅行社參考，以擬訂其銷售計畫或管理之用，並可與大部分的電腦訂位及開票系統相容，使電腦開票系統充分發揮自動化功能，節省票務作業人力。

(9)BSP實施後可使旅行社與航空公司更有時間建立更具實效性之關

係。

3.成為國際航空運輸協會認可旅行社後，才能自動成為銀行清帳計畫
　之旅行社。

(十一)如何申請成為國際航空運輸協會認可旅行社

可向國際航空運輸協會台灣辦事處函索入會申請表格，或查詢有關
事項，可至下列地址及電話詢問：台北市建國北路二段六十六號十樓之
一，02-25030266（本資料由國際航空運輸協會台灣辦事處查得）。

貳、航空公司的分類及其特質

航空公司由其經營區域不同，如國內航線、國際航線；經營項目不
同，如客運、貨運；以及經營方式不同，如定期航空公司、包機航空公司
等不同的類別。其中與觀光旅遊最為密切的當推定期航空公司和包機航空
公司，茲將其特性說明如下：

一、定期航空公司

定期航空公司又分為國際定期航線（如中華航空、長榮航空）及國
內定期航線（如遠東航空）兩種。就國際航線而言，它必須獲得兩地國家
政府的許可，取得航權，採固定航線，定時提供空中運輸的服務，這類航
空公司為政府擁有，亦可為私人控股。就國內定期航線而言，此類航空公
司係為聯絡城市與城市之間的交通橋梁，也是充當航空公司的中間網絡，
它將旅客由小城市帶到大都會的交通中心，再由國際航線轉運到其他更遠
的地區。

定期航空公司的特質是：

1.必須遵守按時出發及到達所飛行的固定航線及目的地之義務，不能
　因乘客少而等待或停飛，亦不能因無乘客上、下機而過站不停。
2.大部分的國際定期航空公司都加入國際航空運輸協會的組織，即使
　尚未參加該組織者，因建立業務關係及聯運規律，亦須遵守該組織
　所制定的票價及運輸條件。

3.有些國家的航空公司大多為政府出資經營者，故公用事業的性質較
　為濃厚。

4.乘客的出發地點及目的地不一定相同，而部分乘客需要轉機換乘所
　搭載的飛機亦不盡相同，故其運務較為複雜。

二、包機（不定期）航空公司

　　包機航空公司的興起，主要是因能適應顧客的需求，不論任何時
間，不論乘客多寡，只要是有航線的地點，都可隨時提供服務，為定期航
空公司所不及；加以與旅行業或旅館業的合作，招攬大規模觀光旅遊團體
集體搭乘，儘量節省空運成本，以提供大眾化廉價而便利的遊程，故深為
旅遊團體所愛好，已構成定期航空公司競爭的對象。其特質是：

1.因非屬國際航空運輸協會的會員，故不受有關票價及運輸條件的約
　束。

2.其搭乘對象是出發地與目的地均相同的團體旅客，業務較定期航空
　公司單純。

3.不論乘客多寡，按約定整機租金收費，營運上的虧損風險由承租人
　負擔。

4.依承租人與包機公司的契約，指定其航線及時間，故無定期航空公
　司的固定航線及固定起落時間的約束。

5.為純粹的民營事業，以營利為目的，故無公用事業性質。

　　經探討，包機航空公司之所以較定期航空公司成本低廉的原因，不
外能掌握下列數項因素才能達成：

1.包機係從事兩地之間一連串的往返飛行，以滿載或較高的座位利用
　率來降低營運成本。

2.包機因無固定的航線及固定的起落時間，可以安排非常緊湊的飛行
　計畫，以求飛航工具及人員更高的利用率。

3.飛行出發地點及目的地，儘量避免中途降落，以節省地勤開支。

4.運輸對象是出發地點與目的地相同的團體旅客，無複雜票務，亦不在市場公開售票，業務簡單，可減少事務人員的開支。

5.艙位僅有一種機票，無頭等艙或經濟艙之分，並可儘量增加座位，以降低座位的單位成本。

依據二○一○年六月十一日修正民用航空運輸業管理規則及其他相關法規，有關包機的規定如下：

1.民用航空運輸業申請國內包機應於預計起飛前十工作日檢附申請書、包機合約副本，報請民用航空局核准。

2.國際旅遊包機：

　(1)辦理國際旅遊包機應為我國登記合格甲種以上旅行業。

　(2)旅行業辦理國際旅遊包機，應於預計起飛前三十日檢送有關資料向民用航空局申請，經核准後方可發售機票。

　(3)航空運輸業與旅行業簽訂包機合約後，應於預計起飛五日前檢送申請書、合約副本、乘客名單，向民航局申請核准後方可發售機票。

3.國內包機應於預計起飛三日前向有關航空站申請。

4.包機應逐架次申請，不得在兩點間以同一有規律之日期飛行。

5.包機如為來回程者，回程旅客應在原下機地點登機，並以原機艙載旅客為限。

6.包機費應由全部乘客平均分攤，不得有免費或優待之情事，十二歲以下兒童可減收半價，兩歲以下兒童得予免收。

7.包機如因故延誤，不能於預定起飛時間四十八小時內起飛時，航空運輸業應安排其他航空器代替之。

8.航空運輸業因安排代替、或租賃包機、或轉購定期班機機票等手續，在乘客報到後延誤起飛六小時以上，應支付每一乘客膳宿費至起飛時止；來回包機之回程亦同。

9.航空運輸業或旅行業，經辦包機業務違規者，民航局得視情節輕重予以警告或停止其包機業務。

參、航空公司有關客運的業務部門

旅行業與航空公司的依存關係至為密切，已如上述，旅行業為業務運作方便，對航空公司有關旅遊客運的各業務部門，尤須建立溝通管道，茲將其中最主要的部門介紹如下：

一、業務部

為機票發售單位。旅行業推出遊程設計，應在每季前將推出的團體人數及目的地，先向該部協商並達成協議；其次如機票的躉售、信用的額度、優待票的申請等，均須經常與該部建立最密切的管道。

二、訂位組

旅行業應於每季之季末，排出下一季出國之確切日期、目的地及所需機位等，制定一份表格，送請該組及早確定，以免延誤，並委託代辦出境通報及機位再確認。

三、票務部

負責旅行業團體票價的核算及票務手續，如開票、改票、退票等業務，均須協調該部辦理。

四、旅遊部

負責辦理旅行業與旅客之簽證，此項業務以委託目的地國家的航空公司為最佳，例如目的地為馬來西亞，則委託馬航代辦簽證為最快，但香港簽證則任何一家航空公司均可代辦，不過其簽證組為純服務單位，在時間上要給予較長的彈性。

五、機場客運部

(一)櫃台報到

旅行業領隊應聯絡團體旅客於班機起飛前兩小時到達機場所搭載的航空公司櫃台，個別旅客亦須在起飛前一小時到達機場櫃台，如在起飛前

三十分鐘內到達者，則可能遭到取消訂位，由候補旅客遞補。其報到手續及程序如下：

1.查對旅行證件（護照、簽證、機票）。
2.託運行李（過磅、檢查、發行李牌）。
3.劃位。
4.發給登機證。

旅客劃位時，通常可允許選擇座位，但須先到先選，如因航空公司本身之原因而延誤起飛時間者，可要求機場客運部給予補償，如免費飲料、便餐、住宿，甚至長途電話等。

(二)行李遺失組

旅客如因行李未到或遺失，可向該組聯絡，並出示行李牌，填妥表格，要求追查或賠償。

(三)貴賓室

如有特殊貴賓須禮遇接待者，可向搭乘之航空公司機場貴賓室聯絡，要求臨時接待。

肆、航空公司的客運票務

旅行業常為航空公司機票薹售的代理商，但因航空公司的客運票務程序複雜，非有專業知識，實難勝任。在一件長途旅行的案例中，一個熟悉票務的人員，和一個沒有經驗的票務人員，他們所排訂的航程，票價可以相差一倍以上。一個有經驗的票務人員，對於長途航程應在何處銜接，在何處可以購得市場的優待票，廉價票在何處可以和團體合併開票，以及各種等別票的票價核算方法，均瞭若指掌，絕非一般票務人員所能辦到。故熟悉票務作業，實為旅行業從業人員不可忽視的基本知識。

一、機票的定義

　　機票（ticket）是指航空公司承諾提供特定乘客及其免費或過重行李票等憑證，作為運輸契約有價證券；亦即約束提供某區域的一人份座位及運輸行李的服務憑證。而國際航空運輸協會已將二〇〇七年定為全球使用電子機票的年限，要求所屬航空公司採用沒有實體票面的機票。

二、機票的分類

(一)以艙位等級區分

1.頭等艙（first class）：一般情況均在機身最前端，座位較寬舒，間隔距離較大，坐臥兩用斜度亦大，可任選豐富美味可口的飲食。代號為P（first class premium，收費比一般頭等艙高）和F。

2.商務艙（business class）：在頭等艙後面，座位較寬舒，間隔距離及坐臥斜度較頭等艙稍小，免費供應可口飲食。代號為J（business class premium，收費比一般商務艙高）和C。

3.經濟艙（economy class）：在商務艙之後，座位及前後距離與商務艙略同，免費供應飲食。代號為Y，依各航線航空公司還有M、K（平價艙，僅少數地區如美國國內航線有此種艙位）等，以及R（超音速班機）。

(二)以機票票價區分

1.普通票（normal fare ticket）：指年滿十二歲以上之旅客，以全額票價購買各等位之機票者，稱為普通票，其有效期限均為一年。

2.優待票（special ticket）：指不以全額票價購買之機票，稱為優待票或折扣票，但其有效期限較短。茲舉例說明如下：

　(1)兒童票：凡年齡滿兩歲以上，十二歲以下之兒童，有購買全票的父母或監護人陪同，得購買半票，並有座位及享受同等之免費行李運輸。

　(2)嬰兒票：凡未滿兩歲之嬰兒，由其父母或監護人抱在懷中，得

購買十分之一機票，但不得占有座位，亦無免費行李運輸，機上可免費供應紙尿布、奶粉及嬰兒床。

(3)領隊優惠票（tour conductors fare）：根據國際航空運輸協會規定，十至十四人的團體得享有半票一張，十五至二十四人得免費一張，二十五至二十九人得享免費票及半票一張，三十至三十九人得享免費票兩張。

(4)代理商優惠票（agent discount fare）：旅行業代理商服務滿一年以上，得申請四分之一優惠票（即只需25%的票價）。

3.特別票（special fare）：即在特定的航線為鼓勵度假旅行或特別季節旅行所實施的優惠票價。

三、機票票價的計算

機票票價的計算至為複雜，其計算方法不一，而其一般情況兩地之間通常都有票價存在，這種票價叫作直接票價（through fare）；如兩地之間無票價存在，則應該用兩地以上的票價相加來計算。但通常皆根據下列三原則來計算：

(一)最低應收票價原則

通常以直接票價為第一優先，不可使用其他方法求出比直接票價為低之票價來使用，例如甲→乙→丙。甲丙之票價為200元，但甲乙之直接票價為100元，乙丙之直接票價為90元，兩者相加為190元，雖然190元較200元為低，但仍不可使用。因為200元為甲丙間票價，此為直接票價，列為第一優先，是該兩地間應收的最低票價，但這種情形恐怕很少，幾乎沒有。但優待票與普通票聯售時，不受上項規定之限制，兩地之間如無直接票價，而以兩個以上直接票價相加時，亦是遵守直接票價優先之規定。例如甲→乙→丙→丁。甲丁無直接票價，但：

1.甲丙直接票價為200元，丙丁直接票價為100元，計300元。
2.甲乙直接票價為100元，乙丙為90元，亦即甲丙票價相加為190元，而甲丙之直接票價200元為應收最低票價，故190元仍不可使用。

因此，一般方法兩地間如無直接票價時，可以用兩個以上的直接票價相加，求出總價。但如有兩個以上的總價時，應取其最低者適用。惟應遵守直接票價優先之規定。

(二)哩程計程法

哩程計程法（mileage system）係指一行程以路程圖表方法無法將旅客所擬停留的各城市包括在內時，即以最高旅行的哩數來計算票價，以哩程方法計算時，通常要注意下列三原則：

1. 最高可旅行哩數（maximum permitted mileage，簡稱MPM）：即旅客於付票價後，航空公司同意刊在此票價後面，客人不必另外付費而可以享受的最大旅行哩數。如旅客沒有將哩數用完，航空公司不代為保留，亦不照比率退款。同時在來回票時去程與回程之哩數皆分別計算，不可混在一起相輔。

2. 開票點哩數（ticketed point mileage）：最高可旅行哩數沒有用完時，航空公司不代為保留、退款，但如使用的哩數總數超過最高可旅行哩數時，其超出部分要照比率加收費用。

3. 超過最高可旅行哩數（excess mileage surcharge）：最高可旅行哩數沒有用完時，航空公司不代為保留、退款，但如使用的哩數總數超過最高可旅行哩數時，其超出部分要照比率加收費用。

(三)中間較高城市票價

在使用直接票價時，應遵守直接票價第一優先之原則，但此外應遵守最低之原則。所謂中間較高城市票價（higher intermediate fare principle），就是說在使用一票價旅行一行程時，任何兩城市間之票價如有高於起點與終點間的票價的情況發生，就叫作中間較高城市票價；也就是說，由票價的起點到票價的終點以前，所有的城市不可有任何高於票價的情況發生。

四、免費行李

凡購買50%以上機票的旅客，均可享有免費行李的服務，免費行李又分為託運行李及手提行李兩種。一般而言，旅客行李只要在航空公司規定的件數、大小、重量等限制內，均可免費，超過限制就要另行付費。

1.託運行李（checked baggage）：每人限兩件。
　(1)重量：頭等艙不超過四十公斤，商務艙不超過三十公斤，經濟艙不超過二十公斤。
　(2)體積：頭等艙每件三圍不超過一百五十八公分，商務艙及經濟艙兩件三圍之和不超過二百七十公分。
2.手提行李（hand baggage）：每人限手提一件，每件三圍不得超過一百一十五公分。
3.超件、超大、超重之收費，各航空公司標準不一，須另參考其規定辦理。

五、機票的訂位與再確認

旅客購買機票後，在規定效期內隨時都可向航空公司訂位，如在訂位後因故不能搭乘，機票仍然有效。因此航空公司為提高其座位利用率，大多實行超額訂位措施，即根據其平日經驗估算，約超額15%。

航空公司為確實控制座位，通常於班機起飛前一天再做一次查詢工作，以確定旅客是否搭乘其預定的班機。旅客為順利完成其旅行，也要求和公司聯絡，以確定是否能搭乘其原先預定的班機，稱之為再確認（reconfirmation）。通常國際航空旅客，在旅途中均應在各中途停留的航空公司營業所辦理再確認手續，並黏貼搭乘班機之標籤（stick）。但這項再確認，是指旅客在旅程中如在一地停留超過七十二小時才辦理，如停留不滿七十二小時則毋須辦理。

六、機票的效期

(一)生效日期

機票的有效期限，除優待票另有規定外，普通票的有效期限爲一年。旅客搭乘班機開始旅行的第二天，爲計算有效期限的第一天，但如機票未經使用，則以塡發之日的第二天起算。

(二)效期屆滿

有效期限是以最後一天的午夜零時爲期滿，如在期滿前一分搭上班機，即可繼續旅行，只要不換班次，持續到第二或第三天抵達亦可。故期滿時間的結算，是以班機最後起飛時間爲準。

(三)格林威治時間與當地時間

格林威治時間（Greenwich mean time）是以英國的格林威治市爲起點，以中午十二時爲基準，將地球刻劃三百六十度，用三百六十度除以二十四小時，即每隔十五度差距一小時，因此，格林威治以西，每隔十五度減一小時，格林威治以東，每隔十五度加一小時。如果從格林威治東行一百八十度或西行一百八十度時，這兩條線剛好在夏威夷群島與中途島連成一線，稱爲國際子午線（international data line），在這條線東方與這條線西方剛好少一天。航空公司爲了免於乘客對時間的混淆，均以起飛所在地的時間與目的地的時間來表示，稱爲當地時間（local time）。

(四)時間的表示方法

航空公司以一天爲二十四小時，以午夜十二時爲零時計算，即午夜一時爲01:00，中午十二時爲12:00，下午二時爲14:00，午夜十二時爲24:00或00:00，航空公司爲了避免混淆，均不排00:00起飛或到達的班機，最晚起飛的班機爲23:59。

七、機票的延期

機票效期屆滿，通常不得延期。但有下列情況者可延長機票之期限：

(一)因病延期

　　旅客因病無法繼續旅行，而效期又屆滿，航空公司得依其醫師證明所示康復而可旅行之日期為止，但懷孕不算生病（通常團體票不適用此項規定）。

(二)旅客中途死亡

　　與其同伴旅行之旅客機票，可延期到手續辦完或下葬完畢之日為止，但不得超過四十五天。

(三)機位客滿

　　旅客向航空公司訂位時因機位客滿，而無法於效期內旅行，可延期到有座位之班機飛行之日為止，通常以七天為限。

(四)其他

　　下列情況航空公司可酌量延長機票有效期限：

　　1.航空公司因故班機取消。
　　2.航空公司因故不停旅客機票上最後一張搭乘票根所示之城市。
　　3.航空公司班機因故誤點，及因誤點而無法換接其他班機。
　　4.航空公司因故無法提供機票上所示等位。

　　機票延期時，航空公司應在機票上背書欄註明「有效期限延長至×年×月×日是由於××原因」，及加蓋公司印章或鋼印。

八、機票退票

(一)自願退票

　　因旅客個人之原因，機票全部未使用或部分未使用者，其計算方法如下：

　　1.機票未經使用時退全額，機票已使用部分者退差額。
　　2.退票手續費：原則上頭等艙及無優待折扣的經濟、普通票均不收手

續費，其他則一律收取五美元至二十五美元之手續費，但應依各航空公司的規定處理。

(二)非自願退票

因航空公司之原因，或因安全、法律上之原因，機票全部未使用或部分未使用者，其計算方法如下：

1.降等位時退差額，不扣手續費。

2.機票未使用者退全額，已使用部分退餘額。

3.均不收手續費，但如因安全、法律上的理由者，可酌收通訊費。

九、機票遺失

1.機票或搭乘票根遺失時，旅客應提出充分證據，並簽署保證書，保證所遺失之機票或搭乘票根未被使用，或被退票及保證因而可能引起之損害負責者，即可申請退票。

2.航空公司如對遺失機票之退票另有收費規定時，由退票款扣除。

3.上項規定，亦可適用於遺失之雜項交換券、訂金收據、過重行李票等；至於申請遺失退票之期限及退票時間，約需二至六個月。

4.補發機票手續費，各航空公司標準不一，約爲五美元至三十美元。

伍、旅客入出境通關須知

一、入境報關須知

(一)申報

◆紅線通關

入境旅客攜帶管制或限制輸入之行李物品，或有下列應申報事項者，應填寫「中華民國海關申報單」向海關申報，並經「應申報檯」（即紅線檯）通關：

1.攜帶菸、酒或其他行李物品逾免稅規定者。

2.攜帶外幣現鈔總值逾等值美幣一萬元者。

3.攜帶新台幣逾六萬元者。

4.攜帶黃金價值逾美幣二萬元者。

5.攜帶人民幣逾二萬元者（超過部分，入境旅客應自行封存於海關，出境時准予攜出）。

6.攜帶水產品或動植物及其產品者。

7.有不隨身行李者。

8.攜帶無記名之旅行支票、其他支票、本票、匯票，或得由持有人在本國或外國行使權利之其他有價證券總面額逾等值美幣一萬元者（如未申報或申報不實，科以相當於未申報或申報不實之有價證券價額之罰鍰）。

9.有其他不符合免稅規定或須申報事項或依規定不得免驗通關者。

◆綠線通關

　　未有上述情形之旅客，可免填寫申報單，持憑護照選擇「免申報檯」（即綠線檯）通關。

(二)免稅物品之範圍及數量

1.旅客攜帶行李物品其免稅範圍以合於本人自用及家用者為限，範圍如下：

(1)酒1公升，捲菸200支或雪茄25支或菸絲1磅，但限滿二十歲之成年旅客始得適用。

(2)非屬管制進口，並已使用過之行李物品，其單件或一組之完稅價格在新台幣一萬元以下者。

(3)上列(1)、(2)以外之行李物品（管制品及菸酒除外），其完稅價格總值在新台幣二萬元以下者。

2.旅客攜帶貨樣，其完稅價格在新台幣一萬二千元以下者免稅。

(三)應稅物品

　　旅客攜帶進口隨身及不隨身行李物品合計如已超出免稅物品之範圍及數量者，均應課徵稅捐。

◆應稅物品之限值與限量

1. 入境旅客攜帶進口隨身及不隨身行李物品（包括視同行李物品之貨樣、機器零件、原料、物料、儀器、工具等貨物），其中應稅部分之完稅價格總和以不超過每人美幣二萬元為限。

2. 入境旅客隨身攜帶之單件自用行李，如屬於准許進口類者，雖超過上列限值，仍得免辦輸入許可證。

3. 進口供餽贈或自用之洋菸酒，其數量不得超過酒5公升，捲菸1,000支或菸絲5磅或雪茄125支，超過限量者，應檢附菸酒進口業許可執照影本。

4. 明顯帶貨營利行為或經常出入境（係指於三十日內入出境二次以上或半年內入出境六次以上）且有違規紀錄之旅客，其所攜行李物品之數量及價值，得依規定折半計算。

5. 以過境方式入境之旅客，除因旅行必需隨身攜帶之自用衣物及其他日常生活用品得免稅攜帶外，其餘所攜帶之行李物品依4.規定辦理稅放。

6. 入境旅客攜帶之行李物品，超過上列限值及限量者，如已據實申報，應於入境之翌日起二個月內繳驗輸入許可證或將超逾限制範圍部分辦理退運或以書面聲明放棄，必要時得申請延長一個月，屆期不繳驗輸入許可證或辦理退運或聲明放棄者，依關稅法第九十六條規定處理。

◆不隨身行李物品

1. 不隨身行李物品應在入境時即於「中華民國海關申報單」上報明件數及主要品目，並應自入境之翌日起六個月內進口。

2. 違反上述進口期限或入境時未報明有後送行李者，除有正當理由（例如船期延誤），經海關核可者外，其進口通關按一般進口貨物處理。

3. 行李物品應於裝載行李之運輸工具進口日之翌日起十五日內報關，

逾限未報關者依關稅法第七十三條之規定辦理。

4.旅客之不隨身行李物品進口時，應由旅客本人或以委託書委託代理人或報關業者填具進口報單向海關申報。

(四)新台幣、外幣及人民幣

◆新台幣

入境旅客攜帶新台幣入境以六萬元爲限，如所帶之新台幣超過該項限額時，應在入境前先向中央銀行申請核准，持憑查驗放行；超額部分未經核准，不准攜入。

◆外幣

旅客攜帶外幣入境不予限制，但超過等值美幣一萬元者，應於入境時向海關申報；入境時未經申報，其超過部分應予沒入。

◆人民幣

入境旅客攜帶人民幣逾二萬元者，應自動向海關申報；超過部分，自行封存於海關，出境時准予攜出。

◆有價證券

指無記名之旅行支票、其他支票、本票、匯票或得由持有人在本國或外國行使權利之其他有價證券。

攜帶有價證券入境總面額逾等值一萬美元者，應向海關申報。未依規定申報或申報不實者，科以相當於未申報或申報不實之有價證券價額之罰鍰。

(五)藥品

1.旅客攜帶自用藥物以六種爲限，除各級管制藥品及公告禁止使用之保育物種者，應依法處理外，其他自用藥物，其成分未含各級管制藥品者，其限量以每種二瓶（盒）爲限，合計以不超過六種爲原則。

2.旅客或船舶、航空器服務人員攜帶之管制藥品，須憑醫院、診所之證明，以治療其本人疾病者爲限，其攜帶量不得超過該醫療證明之處方量。

3.中藥材及中藥成藥：中藥材每種0.6公斤，合計十二種。中藥成藥每種12瓶（盒），惟總數不得逾36瓶（盒），其完稅價格不得超過新台幣一萬元。

4.口服維生素藥品12瓶（總量不得超過1,200顆）。錠狀、膠囊狀食品每種12瓶，其總量不得超過2,400粒，每種數量在1,200粒至2,400粒應向行政院衛生署申辦樣品輸入手續。

5.其餘自用藥物之品名及限量請參考自用藥物限量表及環境用藥限量表。

(六)農畜水產品及大陸地區物品限量

1.農產品類6公斤（禁止攜帶活動物及其產品、活植物及其生鮮產品、新鮮水果。但符合動物傳染病防治條例規定之犬、貓、兔及動物產品，經乾燥、加工調製之水產品及符合植物防疫檢疫法規定者，不在此限）。

2.詳細之品名及數量請參考大陸地區土產限量表及農產品及菸酒限量表。

(七)禁止攜帶物品

1.毒品危害防制條例所列毒品（如海洛因、嗎啡、鴉片、古柯鹼、大麻、安非他命等）。

2.槍砲彈藥刀械管制條例所列槍砲（如獵槍、空氣槍、魚槍等）、彈藥（如砲彈、子彈、炸彈、爆裂物等）及刀械。

3.野生動物之活體及保育類野生動植物及其產製品，未經行政院農業委員會之許可，不得進口；屬CITES（Convention on International Trade in Endargered Species，瀕臨絕種野生動植物國際貿易公約，即華盛頓公約）列管者，並需檢附CITES許可證，向海關申報查驗。

4.侵害專利權、商標權及著作權之物品。

5.偽造或變造之貨幣、有價證券及印製偽幣印模。

6.所有非醫師處方或非醫療性之管制物品及藥物。

7.禁止攜帶活動物及其產品、活植物及其生鮮產品、新鮮水果。但符合動物傳染病防治條例規定之犬、貓、兔及動物產品，經乾燥、加工調製之水產品及符合植物防疫檢疫法規定者，不在此限。

8.其他法律規定不得進口或禁止輸入之物品。

(八)注意

1.入出境旅客如對攜帶之行李物品應否申報無法確定時，請於通關前向海關關員洽詢，以免觸犯法令規定。

2.攜帶錄音帶、錄影帶、唱片、影音光碟及電腦軟體、八釐米影片、書刊文件等著作重製物入境者，每一著作以一份為限。

3.毒品、槍械、彈藥、保育類野生動物及其產製品，禁止攜帶入出境，違反規定經查獲者，海關除依「海關緝私條例」規定處罰外，將另依「毒品危害防制條例」、「槍砲彈藥刀械管制條例」、「野生動物保育法」等有關規定移送司法機關懲處。

二、出境報關須知

(一)申報

出境旅客如有下列情形之一者，應向海關報明：

1.攜帶超額新台幣、外幣現鈔、人民幣者。

2.攜帶貨樣或其他隨身自用物品（如：個人電腦、專業用攝影、照相器材等），其價值逾免稅限額且日後預備再由國外帶回者。

3.攜帶有電腦軟體者，請主動報關，以便驗放。

(二)新台幣、外幣及人民幣

◆新台幣

六萬元為限。如所帶之新台幣超過限額時，應在出境前事先向中央銀行申請核准，持憑查驗放行；超額部分未經核准，不准攜出。

◆外幣

超過等值美幣一萬元現金者，應報明海關登記；未經申報，依法沒

入。

◆人民幣

二萬元爲限。如所帶之人民幣超過限額時，雖向海關申報，仍僅能於限額內攜出；如申報不實者，其超過二萬元部分，依法沒入。

◆有價證券

指無記名之旅行支票、其他支票、本票、匯票，或得由持有人在本國或外國行使權利之其他有價證券。總面額逾等值一萬美元者，應向海關申報。未依規定申報或申報不實者，科以相當於未申報或申報不實之有價證券價額之罰鍰。

(三)出口限額

出境旅客及過境旅客攜帶自用行李以外之物品，如非屬經濟部國際貿易局公告之「限制輸出貨品表」之物品，其價值以美幣二萬元爲限，超過限額或屬該「限制輸出貨品表」內之物品者，須繳驗輸出許可證始准出口。

(四)禁止攜帶物品

1. 未經合法授權之翻製書籍、錄音帶、錄影帶、影音光碟及電腦軟體。
2. 文化資產保存法所規定之古物等。
3. 槍砲彈藥刀械管制條例所列槍砲（如獵槍、空氣槍、魚槍等）、彈藥（如砲彈、子彈、炸彈、爆裂物等）及刀械。
4. 偽造或變造之貨幣、有價證券及印製偽幣印模。
5. 毒品危害防制條例所列毒品（如海洛因、嗎啡、鴉片、古柯鹼、大麻、安非他命等）。
6. 野生動物之活體及保育類野生動植物及其產製品，未經行政院農業委員會之許可，不得出口；屬CITES列管者，並需檢附CITES許可證，向海關申報查驗。
7. 其他法律規定不得出口或禁止輸出之物品。

三、到世界各主要城市的飛行時間

台灣到世界各主要城市的飛行時間如**表3-2**。

表3-2　台灣到世界各主要城市飛行時間

國　名	城市名	由台灣出發飛行時間	機場到市內所需時間（分）
亞洲地區			
韓國 KOREA	首爾 SEOUL	2:15	30
日本 JAPAN	東京 TOKYO	3:00	90
香港 HONG KONG	香港 HONG KONG	1:40	15
中國大陸 CHINA	北京 PEIKING	6:10○	45
菲律賓 PHILIPPINE	馬尼拉 MANILA	2:00	30
泰國 THAILAND	曼谷 BANGKOK	3:30	35
馬來西亞 MALAYSIA	吉隆坡 KUALALUMPUR	4:30	30
新加坡 SINGAPORE	新加坡 SINGAPORE	4:05	30
印尼 INDONESIA	雅加達 JAKARTA	6:50	25
印度 INDIA	德里 DELHI	7:30○	25
尼泊爾 NAPAL	加德滿都 KATMANDU	6:30○	20
大洋洲地區			
美國 USA	夏威夷 HAWAII	8:00○	25
澳大利亞 AUSTRALIA	雪梨 SYDNEY	11:15○	30
紐西蘭 NEW ZEALAND	奧克蘭 AUCKLAND	13:20○	45
斐濟 FIJI	蘇瓦 SUVA	11:00○	120
美洲地區			
美國 USA	紐約 NEW YORK	17:30	45
	舊金山 SAN FRANCISCO	12:15	30
加拿大 CANADA	溫哥華 VANCOUVER	11:30	25
阿根廷 ARGENTINA	布宜諾斯艾利斯 BUENOS AIRES	27:55	40
巴西 BRAZIL	里約熱內廬 RIO DE JANEIRO	24:55	50
歐洲地區			
英國 U.K.	倫敦 LONDON	13:35○	60
法國 FRANCE	巴黎 PARIS	13:40○	45
德國 GERMANY	法蘭克福 FRANKFURT	14:50○	60
義大利 ITALY	羅馬 ROME	14:30○	40
西班牙 SPAIN	馬德里 MADRID	19:20○	60

（續）表3-2　台灣到世界各主要城市飛行時間

國　名	城市名	由台灣出發飛行時間	機場到市內所需時間（分）
瑞士 SWITZERLAND	蘇黎世 ZURICH	17:20○	45
奧地利 AUSTRIA	維也納 VIENNA	14:10○	45
荷蘭 NETHERLANDS	阿姆斯特丹 AMSTERDAM	16:50○	50
比利時 BELGIUM	布魯塞爾 BRUSSELS	17:00○	45
希臘 GREECE	雅典 ATHENS	16:20○	60
丹麥 DENMARK	哥本哈根 COPENHAGEN	18:00○	40
芬蘭 FINLAND	赫爾新基 HELSINKI	15:50○	45
瑞典 SWEDEN	斯德哥爾摩 STOCKHOLM	19:00○	50
挪威 NORWAY	奧斯陸 OSLO	19:00○	60
蘇聯 RUSSIA	莫斯科 MOSCOW	21:30○	50
非洲地區			
埃及 EGYPT	開羅 CAIRO	14:30	30
南非 SOUTH AFRICA	約翰尼斯堡 JOHANNESBURG	16:00	30

四、國際時差表

台灣與世界各國時差見表3-3。

表3-3　國際時差表

地點	與我國時差	地點	與我國時差
阿拉斯加	−18	荷蘭	−7
阿根廷	−11	紐西蘭	+4
澳大利亞	1～+2	巴基斯坦	−3
奧地利	−7	挪威	−7
巴西	−11	巴拉圭	−12
汶萊	0	秘魯	−7
智利	−12	菲律賓	0
哥倫比亞	−13	波蘭	−6
哥斯大黎加	−14	葡萄牙	−8
加拿大	−13～−16	波多黎各	−12
丹麥	−7	羅馬尼亞	−5
埃及	−6	盧安達	−6

（續）表3-3　國際時差表

地點	與我國時差	地點	與我國時差
芬蘭	−6	沙烏地阿拉伯	−5
法國	−7	新加坡	0
希臘	−6	南非共和國	−6
關島	+2	西班牙	−7
夏威夷	−18	斯里蘭卡	−2.5
香港	0	史瓦濟蘭	−6
印度	−2.5	瑞典	−7
印尼	−1～+1	瑞士	−7
伊朗	−4.5	泰國	−1
以色列	−6	土耳其	−5
義大利	−7	英國	−8
日本	+1	烏拉圭	−11
韓國	+1	美國	−13～−16
科威特	−4.5	梵蒂岡	−7
澳門	0	西德	−7
馬來西亞	0	墨西哥	−14～−15

註：「＋」表示比台灣時間快，「－」表示比台灣時間慢。例如，台灣時間是中午十二點，換算荷蘭時間是上午五點，紐西蘭是下午四點。

五、旅行業常用名詞

1. 主力代理店（key agent）：大部分的航空公司均會在其行銷通路中，選定若干家經營合於條件之業者來代理和推廣促銷其機位，此稱之為主力代理店。

2. 業者訪問遊程（familiarization tour/TRIP）：指由航空公司或其他旅遊供應者（如旅行業、政府觀光推廣機構等）所提供，俾使旅遊作家（travel writers）或旅行代理商之從業人員瞭解並便於推廣其產品的一種遊程，或稱之為「熟識旅遊」，有人稱為 "fam tour"。

3. 個別旅客（FIT）：不參加團體，通常只向旅行社購買機票，代訂旅館，其餘行程都是由自己來安排。

4. 國外來的（inbound）：指國外來的，inbound tour是指國外來的觀

光客。

5. 獎勵旅行（incentive travel）：廠商為鼓勵推銷其產品，對推銷成績達到某一數量即招待其旅遊，或公司為獎勵員工所舉辦之旅遊稱之。

6. 隨意或任意（optional）：在旅行資料及價目表中常出現的字，意即客人參加與否悉聽尊便，不包括在固定的行程中，通常都是要另外付費的。

7. 登岸旅遊（shore excursion）：遊輪或客輪在環球或行駛航線途中，乘客可在輪船停靠港口的時間上岸，從事陸上旅遊。

8. 單人房外加費（single extra）：包辦遊程通常都是安排兩人住一室，旅客如要求住單人房，則須另外付費。

9. 特殊興趣旅遊（SIT）：指具有特別興趣的旅遊，如打高爾夫、學中國功夫等。

10. 嬰兒票（infant fare，簡寫IN或INF）：凡是出生後未滿兩歲的嬰兒，由其父、母或監護人抱在懷中，搭乘同一班飛機，同等艙位，照顧旅行時，即可購買全票價10%的機票，但不能占有座位，亦無免費託運行李之優待。

11. 半票或兒童票（half or children fare，簡稱H. C. fare）：就國際航線而言，凡是滿兩歲、未滿十二歲的旅客，由其父、母或監護人陪伴旅行，搭乘同班飛機，同等艙位時，即可購買全票價50%的機票，且占有一座位，並享受同等之免費託運行李的優待。

12. 代理商優惠票（agent discount fare，簡稱A. D. fare）：凡是在旅行代理商服務滿一年以上，公司業績良好者可申請75%優惠之機票，故亦稱之為1/4票或"quarter fare"。

13. 旅館住房服務券（hotel voucher）：旅行業者替個人或團體旅客代訂世界各地之旅館的業務時，通常會在各地取得優惠價格並立契約後，取得此類證券，銷售給旅客，而旅客憑券住宿。

14. 總代理（general sale agent，簡稱GSA）：此為旅行業之經營形態的一種類型，其主要業務在代理航空公司之行銷。

15.格林威治時間（Greenwich mean time，簡稱GMT）：國際上公認以英國倫敦附近之格林威治市為中心，來規定世界各地之時差，即以該地為中心，分別向東以每隔十五度加一小時，及向西每隔十五度減一小時，來推算世界各地之當地時間。此線被稱之為國際子午線或國際換日線（international date line）。

16.預定到達時間（estimated time of arrival，簡稱ETA）：飛機預定抵達目的地之時間，或旅客預定抵達旅館或其他地點之時間。

17.預定離開時間（estimated time of departure，簡稱ETD）：飛機預定離開起飛之時間，或旅客預定離開旅館或其他地點之時間。

第二節　旅行業與旅館業

　　觀光事業為現代服務業中最具發展潛力的新興事業，它對於外匯的平衡、就業率的提升、人際關係的交流等，厥功至偉。今天推展此類新興事業的執行者，除了旅行業與運輸業已如前述外，還有一個更重要的相關行業就是旅館業了，三者依存，缺一不可。如果說，旅行業是風車，運輸業是水管，那麼旅館業就是蓄水庫了。

　　由於旅館業投資額龐大，而回收報酬率緩慢，所銷售的商品──房租，無法像其他商品可隨時視市場需求而大量生產，固有產品──房間，又不能保證每日百分之百的出租率，目前國際觀光旅館業為開拓營業及平衡收支，如僅賴廣告推銷，已無法達到其理想業績，故跨國性連鎖旅館的號召，及跨國性旅行業的面對面促銷，並以超額訂房、優惠折扣及加強服務等，為競銷的主要手段。

壹、旅館的類別

　　由於人類的所得提高，休閒時間延長，所要求的生活品質也就越高，旅館業為號召客源，以廣招徠，莫不以設備的舒適豪華，以及服務的

溫馨周到為訴求重點。國際間通常以星級來區分其等級，如五星、四星、三星，星數越多，等級越高，而其收費標準也就與等級的高低成正比了。

　　旅館業如以其設置地點、具備功能及其住宿對象來區分，概略可分為下列十種類型：

一、商務旅館

　　主要客源來自商務旅行，所提供的服務也就越周到，凡是此類旅客所需要的，無不應有盡有，諸如電腦、電訊、打字、傳真、咖啡廳、餐廳、游泳池、三溫暖、健身房、美容院，甚至銀行、郵局代辦所、商店街等，無不一應俱全。它們的位置大多設於交通便捷及工商繁榮的大都會地區。

二、機場旅館

　　主要特色為提供旅客往返於機場之間接送便捷，及過境旅客之轉機、候機等臨時住宿為主，它們的位置大多設於機場周邊附近。

三、度假旅館

　　主要客源來自度假休閒的旅遊者，它們的設置位置與商務旅館完全不同，大多遠離都市，而建築於風光明媚的山麓或海邊，也可能建築於名勝古剎之間，深山叢林之內，所提供的服務設施，大多以戶外活動器材為主，如划船、水上摩托車、騎馬、划雪等，也有餐飲、土產店的附屬設施。

四、賭城旅館

　　目前台灣地區尚無此類旅館之設置，在國外由於國情之不同，而成為合法之經營者，內部設備除有各種輪盤、賭具等設施外，也有咖啡廳、餐廳、酒吧、夜總會，以及國際名藝人的歌舞秀等，無不極盡奢侈豪華之能事，其客源幾乎都以賭客為主，甚至有些業者為了促銷，招攬賭客，還規定最低賭資之消費，可享受免費食宿之招待，有些國家甚至以此類為其主要稅收之一。

五、溫泉旅館

　　大多建築於含硫磺水質的溫泉附近，主要客源是以追求健康及尋求療效功能為主的人士，也有附設減肥和健身美容的設備。

六、汽車旅館

　　大多建築於高速公路或交通要道的沿線，取其停車方便、交通便捷為主，設備也極為舒適，並有洗車場、餐飲部、土產店等設備。

七、招待所

　　國內最早招待所甚多，但規模不大，幾乎各大型公私營企業或機關、社團，都普遍設有招待所，也有稱為服務社、會館、英雄館等名稱，如青年活動中心、軍人服務社、教師會館、華僑會館、國軍英雄館等，它們都以服務為主，故收費極為低廉。它們的設備較為大眾化，也有通鋪式的房間及經濟的速簡餐廳。

八、小木屋

　　此為最近新興的另一種形式的住宿，大多建築於深山叢林之內，建材以原始風格為主，其功能與度假旅館相似，但木屋之間各自獨立，自成一個單元，互不干擾，可以單獨投宿，也可以全家共處。區內也有餐飲部、特產店的服務及野餐烤肉材料的供應，每逢節慶假日，生意特別興隆，如不事先訂房，而臨時投宿，則往往一屋難求。

九、民宿

　　依據發展觀光條例第二十五條第一項規定：「主管機關應依據各地區人文、自然景觀、生態、環境資源及農林漁牧生產活動，輔導管理民宿之設置。」另民宿管理辦法第三條規定：「本辦法所稱民宿，指利用自用住宅空閒房間，結合當地人文、自然景觀、生態、環境資源及農林漁牧生產活動，以家庭副業方式經營，提供旅客鄉野生活之住宿處所。」

十、青年旅舍

為因應自助旅遊市場，提供較平價的住宿設施，像青年會、救國團所轄的活動中心等。

貳、預約訂房

一、預約訂房的意義

旅行業為團體旅客安排旅遊日程時，在遊程沿線據點，必須趁早向該地旅館預約訂房，以免臨時租不到房間，影響其全盤遊程設計。

旅館業接受旅行業預約訂房，在性質上與航空公司的訂位相同，同樣是屬於經營者與顧客之間的一種契約行為，在法律上雙方都有共同遵守與履行契約的責任。

簡單的說，預約訂房是指旅行業為取得旅館業之承諾，在一定時間內對旅客提供客房之債權；旅館業則負有收取一定的費用，提供旅客特定房間之債務的行為。

二、預約訂房人數的掌握

訂房分為當日訂房及早期預約訂房兩種。團體旅客當日訂房，人數容易掌握，但往往因旅館客滿而租不到房間，對旅行業而言，遊程風險較大；早期預約訂房的成功率可靠，但旅客實際進住人數則不易掌握，對旅館業而言，空房損失較大。

旅行業於組團之初，究應預訂多少房間才能滿足需求，實無絕對把握，房間訂少了，旅客如約全數到齊，則不夠分配，房間訂多了，旅客因故不能參加，則須增加預付房租的損失。相對的，旅館業所出售的商品是房間出租，和航空公司的飛機座位是相同的，飛機起飛後，空了的座位就不能賣出，同樣地，到了夜晚，空了的房間也不易出租，因為沒有庫存是旅館業客房及航空公司所銷售產品共同的特性，是以旅館業為了提高營運業績，減少空房損失，所以常有超額訂房的措施。但究應超額多少，也不

易掌握，如果超額太多，旅客如約而來，房間不夠分配，須賠償旅客的損失，如果不超額或超額太少，到時旅客違約不來進住，空房太多，影響營運收入。這些現象，造成雙方的相互矛盾時常發生，故業者必須累積平日經驗，預估得宜，俾能確實掌握人數，儘量減少損失，才是共謀之道。

三、預約訂房應注意事項

1.旅行業於提出訂房單預約訂房之前，必須先以電話與旅館業者聯絡，取得初步協議後，再以書面傳真為之，並須提供完整的資訊及協議內容：

(1)住宿日期及人數。

(2)房間等位及間數。

(3)固定價目及優惠條件。

(4)預付訂金及結帳方式。

(5)訂房後的再確認日期。

(6)退房或增減房間或違約等的補償協議。

2.旅館業者應注意事項：

(1)旅客之出發地點及班機到達時間。

(2)訂房人（旅行業）之電話號碼及聯絡方式。

(3)付款方式，包括佣金及優惠條件。

(4)如因當日客房已全部訂出，切忌當場回絕，應請稍候數日，靜觀變化，再適時調整。

(5)對旅行業訂房之進住率及退房率應列表統計，以備爾後承諾訂房作業之參考。

(6)隨時與旅行業聯絡，核對所預訂之細節及實際進住人數，以適時變動及調整。

參、責任賠償

旅行業一旦向旅館預約訂房，並經再確認後，自應履行約定，但因突發事件如氣候變化、班機延誤，或旅客因臨時事故不能如期隨團等狀

況，致預訂房間不能全部或一部進住時，旅館業得向旅行業請求補償。但若旅行業團體旅客均已如期抵達，而旅館因超額訂房或現住旅客延長離館等原因，以致無法提供預訂房間之一部或全部，依國際觀光旅館相關規定：「申請預訂客房，經旅館承認，即表示預訂合約成立，旅客即可獲得享受提供客房之債權，旅館根據預約負有提供客房之債務。」故旅館不能履行約定時，旅行業亦得按不履行契約請求旅館業賠償。

一、一般賠償標準

旅行業與旅館業爲長期合作之夥伴，依存度密切，如因一方不能全部或一部履行合約時，他方自得請求賠償。至於賠償之標準，最好雙方事先議定，共同遵守，以維持良好關係。一般來說，其賠償標準大致有以下數種協議：

(一)旅行業之責任賠償

1.全部退房：團體旅客預訂房間後，因取消旅遊行程或因其他特殊事故，而必須全部退房者：

(1)進住五天前通知者，賠第一天房租10%。

(2)進住三天前通知者，賠第一天房租20%。

(3)進住兩天前通知者，賠第一天房租40%。

(4)進住一天前通知者，賠第一天房租80%。

(5)未通知取消而又不進住者，房租照付。

2.部分退房：團體旅客實際進住客房數少於預訂客房數之七成時，如於進住三天前通知旅館者，得不予補償損失；如未通知或於三天內通知者，其未住之房間得按前項之約定賠償。

(二)旅館業之責任賠債

旅館承諾預約訂房，契約即算成立，如未能如數供應客房時，應照下列標準賠償旅行業之損失：

1.旅客預定到達日期前，將旅行業所預訂之客房分散移轉於同地其他

同級旅館，得賠償旅客所訂住宿日數房租的30%。如為不同等級旅館，並應補償其差額。

2. 旅客預定到達日期前，將旅行業所預訂之客房分散移轉於不同地區其他同級旅館，得賠償旅客所訂住宿日數房租的60%。如係不同等級旅館，並應補償其差額。

3. 旅客如約到達後，旅館未能提供客房，而又未能安排其他同級旅館替代，應賠償旅客所訂住宿日數房租的100%。

二、報價及漲價之限制

旅館接受旅行業預約訂單及報價後，即應依約履行，如於旅客進住前因當地物價飛漲，房租已大幅調整，但對於已預約訂房並已預付訂金者，應遵守預約時之報價為準，不可隨意調整價目，以維持國際信譽。

第三節　旅行業與其他運輸業

壹、火車

在歐洲、日本、美國、澳洲、大陸等地區使用火車的機會很多，它的特色為準時、舒適，又可沿途欣賞風景，且不受路況的影響，對於那些不趕時間的旅客最為歡迎。隨著時代的進步，科技建設的完成，如日本的青函海底隧道、英法之間的海底隧道、加拿大橫跨東西部洛磯山脈的太平洋鐵路等等，在在都值得利用火車運輸。另外，火車在速度上也有極大的突破，像日本新幹線、法國的TGV、德國的ICE、台灣的高鐵，它們時速都達二、三百公里，也是旅客們經常利用的交通工具。

一、日本鐵路（JR）周遊券

JR是日本鐵路運輸工具的標誌，錯綜複雜的鐵路網廣布全國，總長度到兩萬多公里，幾乎涵蓋了日本四個大島的每個角落，每天有兩萬多個

班次列車出發，並且絕對準時可靠。一般較有經驗的旅遊者，買一張周遊券，既經濟又實惠，可周遊日本各大城市，風景據點，既快捷又方便，廣為觀光客所喜愛。

二、歐洲聯營火車票

一票在手可行遍歐洲十七個國家，這張聯營票僅適用於國營鐵路，無次數及里程限制，並可搭乘高速鐵路、地區渡輪、汽船、巴士或特殊火車等，甚為便捷。

三、台灣鐵路

台灣地區的鐵路目前大部分以客運為主，一些普通、平快車都是以運送貨物為主，少數幾條路線如北迴鐵路、南迴鐵路的自強號、莒光號等則以客運為主。但是對於觀光客來講並無所謂專門為觀光客安排之列車，近來觀光單位、旅行社一再反映，才對旅行團推出一些團體票的措施；另外有一些例假日開往風景區的加班列車，但始終未規劃出一套便利觀光客搭乘火車遊玩景點的優惠措施，為值得改進之事項。

貳、遊覽車

遊覽車在觀光旅遊團中，無論是個人或團體是不可或缺之交通工具，它除了是團體旅客租用外，也作為定點遊覽的交通工具，例如，在美加各地的灰狗巴士（Grayhound）、歐洲的全球巴士（Global Bus）、日本的哈都巴士（Hato Bus）。而我國法令尚未允許遊覽車做定點旅遊的用途，但部分遊覽車公司利用法律漏洞，選擇黃金路線，經營定時、定點往返運輸旅行，實際上其並不是經營旅行業務，而是經營旅客運輸業務，其他的遊覽車公司租給旅行業辦理旅遊活動。惟近年來教育單位對於學生旅遊安全非常重視，要求非常嚴格，公共工程委員會又規定學校辦理大規模的團體旅遊均須公開招標，遊覽車自己攬客的空間更為狹小，也只好仰賴旅行業的包租。

參、其他交通運輸工具

　　在旅遊運輸的交通工具除了飛機、火車、遊覽車外，近年來較普遍的則是遊輪，消費者選擇遊輪也日漸普遍，在以往只有王公貴族才有機會搭乘豪華郵輪旅遊，對一般老百姓來說簡直是奢夢。但近世紀歐美人士搭乘郵輪旅遊已大為普遍，諸如在加拿大來往溫哥華與維多利亞兩市之間的豪華大型郵輪，還有介於美加兩國溫哥華與阿拉斯加之間往復來回的北極豪華「愛之船」之旅，更是享譽世界、馳名全球的觀光郵輪之旅。至於，對我國來說，由於法律規定較嚴格，上岸旅客均須辦理簽證，試想郵輪的乘客人數眾多，即使可辦落地簽證，上岸的簽證手續也得花上半天，剩下兩、三小時所能觀光的定點也就有限，所以我國一直在遊輪業務方面沒有進展。近年來政府實施免簽證、落地簽證，手續力求簡化，實施郵輪抵達外海時，即派證照人員登輪檢查，縮短時程，採取這些措施後稍有進展。諸如以前來往基隆、花蓮之間的花蓮輪，航行不久卻因經營不善，最後也無疾而終。還有像遊輪業務目前在國內還不是很理想，但這是個起步，將來這項業務勢必會逐漸興旺。

　　除此之外，像是直升機、觀光小飛機、登山小火車、纜車、地下鐵、大象、駱駝、馬等，都可說是與旅行有關，惟有時僅是某旅遊定點的噱頭，僅僅是招攬生意的手法，致使用率較低，在此不再詳述。

第四章

護照、簽證和證照相關作業

- 護照
- 簽證
- 檢疫
- 民法債編有關旅遊部分節錄

國際間旅行，應遵守他國的內政法律與秩序，此為聯合國及國際觀光會議所公認，故旅客出國旅行，必須瞭解進入另一個國家及返國時所需具備的證照。按國際旅行慣例，凡入出國境旅行，必須持有下列三種基本文件，即護照（passport）、簽證（visa）、預防接種證明（shot），簡稱PVS。

 第一節　護照

壹、護照的定義

護照是指通過他國國境（機場、港口）的一種合法證件。換言之，護照是一國的主管機關──外交部所發給的一種證明文件，用以證明持有人的身分及國籍，在國際間以平等互惠的原則，請各國給予持有護照人必要的協助，享有其國家法律的保護，並准許通過其國境，前往指定的一些國家，故凡欲出國旅行者，應先取得本國有效的護照。

貳、護照的種類及適用對象

一、種類

按照護照條例第五條規定，護照分為外交護照、公務護照及普通護照。

二、護照之適用對象

按照護照條例第七條、第八條、第九條規定。

(一)外交護照

適用對象如下（護照效期以五年為限）：

1.外交、領事人員與眷屬及駐外使領館、代表處、辦事處主管之隨從。

2.中央政府派往國外負有外交性質任務之人員與眷屬及經核准之隨從。

3.外交公文專差。

(二)公務護照

適用對象如下（護照效期以五年為限）：

1.各級政府機關因公派駐國外之人員及眷屬。

2.各級政府機關因公出國之人員及其同行之配偶。

3.政府間國際組織之中華民國籍職員及其眷屬。

前項第一款、第三款及前條第一款、第二款所稱眷屬，以配偶、父母及未婚子女為限。

(三)普通護照

適用對象為具有中華民國國籍者。但具有大陸地區人民、香港居民、澳門居民身分或持有大陸地區所發護照者，非經主管機關許可，不適用之。其效期以十年為限，但未滿十四歲者之普通護照以五年為限。

三、護照之簽發機關

護照條例第六條規定：

1.外交護照：由外交部領事事務局直接核發。

2.公務護照：由外交部領事事務局直接核發。

3.普通護照：由外交部領事事務局及其分支機構或駐外使領館、代表處、辦事處及其他外交部授權機構核發。其他常駐國際組織之代表及辦事處、名譽領事，非經外交部特准，不得核發護照及各種簽證，對於有關申請案，應轉送主管使領館照章辦理。

四、國人申請護照有關規定

申請普通護照須知

1. 首次申請普通護照自民國一○○年七月一日起必須本人親自至領事事務局或外交部中、南、東辦事處辦理；或向戶籍所在地之直轄市或縣（市）任一戶政事務所辦理「人別確認」後，始得委任代理人續辦護照（請參閱第11項注意事項第(5)點）。

2. 請填繳普通護照申請書乙份（如**表4-1**）。

3. 請繳交最近六個月內拍攝之彩色（直4.5公分且橫3.5公分，不含邊框）光面白色背景照片乙式二張，照片一張黏貼，另一張浮貼於申請書。

4. 護照規費為每本新台幣1,300元。但未滿十四歲者、男子年滿十四歲之日至年滿十五歲當年十二月三十一日及男子年滿十五歲之翌年一月一日起，未免除兵役義務，尚未服役致護照效期縮減者，每本收費新台幣900元。

5. 請繳交尚有效期之舊護照。

6. 年滿十四歲及領有身分證者，應繳驗國民身分證正本（驗畢退還），並將正、反面影本分別黏貼於申請書正面（正面影本上須顯示換補發日期）。未滿十四歲且未請領國民身分證者，請繳驗戶口名簿正本（驗畢退還），並附繳影本乙份，或最近三個月內辦理之戶籍謄本（請保留完整記事欄）。

7. 未滿十四歲者首次申請護照應由直系血親尊親屬、旁系血親三親等內親屬或法定代理人陪同親自辦理。陪同辦理者應繳驗親屬關係證明文件（如國民身分證正本及影本，或政府機關核發可資證明親屬關係之文件正本及影本）。

8. 未成年人（未滿二十歲，已結婚者除外）申請護照，應先經父或母或監護人在申請書背面簽名表示同意，除黏貼簽名人身分證影本外，並應繳驗身分證正本。倘父母離婚，父或母請提供具有監護權

表4-1　普通護照申請書

中華民國普通護照申請書
（供有戶籍國民在國內填用）

戶政事務所專用欄位
受理日期： 戶所專用章：

※紅線粗框內申請人免填

收件日期：
收據號碼：
護照號碼
發照日期
效期截止日期

收	登	篩	校	配	晶片	列	品

照片浮貼處

注意：
一、最近六個月內拍攝之彩色（直4.5公分且橫3.5公分，不含框）半身、正面、脫帽、五官清晰、嘴唇閉合、露耳、表情自然且嘴巴合閉、白色背景之光面相紙照片（除視障者外，戴墨鏡者不予受理），一張黏貼於此，另一張黏貼於......
二、照片中人像自頭頂至下顎之長度不得小於3.2公分及超過3.6公分，頭頂或頭髮不碰觸到相......
三、如戴眼鏡，鏡框不得遮蓋眼睛任何部分（勿配戴粗框眼鏡拍照）。
四、不得使用合成照片。

送件旅行社專用欄
名號、電話、負責人及送件人編

處理意見
應蓋有公司名稱、註冊編

兵役戳記

□無	□國軍人員	□服替代役	□役男	□僑民役男	□接近役齡男子	□接近役齡僑民

男子年滿16歲至36歲（後備軍人、免役、國民兵）及具國軍、服替代役、僑民役男、接近役齡僑民等身分者，請檢附相關兵役文件正本或國軍人員身分證明正本。

護照申請人身分證影本黏貼處

請於虛線框內黏貼國民身分證影本，並請繳驗正本（驗畢退還）
未滿14歲者首次申請護照應由直系血親尊親屬、旁系血親三親等內親屬或法定代理人陪同親自辦理，陪同者應繳驗親屬關係證明文件。
（正面）（年滿14歲者，應檢附國民身分證正本）（背面）

14歲以下未請領身分證者，請填寫本欄，並附戶口名簿（驗畢退還）及其影本或戶籍謄本乙份

中文姓名	姓名之書寫以國民身分證及戶籍資料為準	性別	□男　□女
出生日期	民國 　　年　　月　　日	身分證統一編號	

護照申請人身分證影本黏貼處

註：外文姓名拼音，如非中文姓名國語音譯請提示證明文件。

外文姓名	（姓氏在前）曾領有護照者外文姓名應與舊護照一致	身分	□一般人民 □國軍人員（含文、教職、學生及聘僱人員）國軍人員身分證明 □具僑居身分（如須在新換發護照上杤簽著護照僑居身分，請提供僑居國有效永久居留證件。）
外文別名	應符合一般使用姓名之習慣，倘為特殊姓名，請提示證明文件	役別	□後備軍人　□國民兵　□役男　□替代役　□無 □禁役　□免役　□接近役齡男子　□僑民　□停役
出生地	省市　　　　縣（市）		曾否領有中華民國護照　□是　□否（請務必勾選） ◎倘護照尚未逾期，應附繳護照，並續填下欄。
聯絡電話	（公）　　　　　（宅） （行動）	護照號碼	
緊急聯絡人	姓名：　　　關係： 電話：(公)　　　(宅) （行動）	發照日期	公元 　　年　　月　　日
		效期截止日期	公元 　　年　　月　　日
戶籍地址			
現在地址			
備註			

申請人請續填背面資料

※經戶所辦理人別確認之申請書，須於6個月內持憑向外交部領事事務局或中、南、東部辦事處申請，逾期申請者須重新辦理人別確認。

(續) 表4-1 普通護照申請書

委任書

本人因故未能親往送件，委任＿＿＿＿＿＿＿持本人身分證代向外交部領事事務局申辦護照。

委任人簽名：＿＿＿＿＿＿＿＿＿＿

受委任人簽名：＿＿＿＿＿＿＿＿ 電話：＿＿＿＿＿＿＿＿ (與委任人之關係：＿＿＿＿＿＿)

受委任人請於虛線框內黏貼國民身分證影本

(身分證正面) (身分證背面)

受委任及送件旅行社請於本欄蓋章

	受委任旅行社	受委任及送件旅行社

社除受委任旅行社有兩家，即送件旅行社於受委任旅行社欄加蓋公司名稱、電話、註冊編號及負責人名章，後者

本公司 (等) 確接受申請人親自委任申請護照，並確認申請照片及照片均經核對申誤，倘有不實，願負法律責任。

首次申請普通護照自民國100年7月1日起必須本人親自至領事事務局或外交部中、南、東辦事處辦理；或向外交部委辦之戶政事務所辦理人別確認後，始得委任代理人續辦護照。受委任人以下列為限：

一、申請人之親屬 (應繳驗親屬關係證明文件正、影本及身分證正本，並須填寫委任書欄及黏貼身分證影本)

二、與申請人屬同一機關、學校、公司或團體之人員 (應繳驗委任雙方工作識別證或勞工保險卡等證明文件正、影本及身分證正本，並須填寫委任書欄及黏貼身分證影本)

三、交通部觀光局核准之綜合或甲種旅行社 (應確認申請人資料及照片無誤後，於左方旅行社專用欄加蓋公司名稱、電話、註冊編號及負責人、送件人名章)。

未成年人申請護照應黏貼父或母或監護人 (須繳驗監護證明文件) 身分證件影本並繳驗正本

請於虛線框內黏貼國民身分證影本

父或母或監護人身分證影本黏貼處

(正面)

父或母或監護人身分證影本黏貼處

(背面)

簽名欄

茲聲明以上所填資料，所附證件及照片俱確實無訛，如有不實，願負法律責任。

申請人簽名：＿＿＿＿＿＿＿＿
除未成年人外，不論親自申請與否，申請人均應於「申請人簽名」處親簽。

受委任人簽名：＿＿＿＿＿＿＿＿

茲聲明本案未成年人申請護照業經□父 □母 □監護人正式同意。

父親簽名：＿＿＿＿＿＿＿＿
或
母親簽名：＿＿＿＿＿＿＿＿
或
監護人簽名：＿＿＿＿＿＿＿＿

領照人簽名欄

茲聲明已領訖 ＿＿＿＿＿＿＿＿ 護照乙本
(請填持照人姓名)
，並經詳細核對所登資料及照片影像確屬申請人無誤。

領照人簽名：＿＿＿＿＿＿＿ (本人)

代領人簽名：＿＿＿＿＿＿＿

電話：＿＿＿＿＿＿＿

代領人身分證統一編號：

☐☐☐☐☐☐☐☐☐☐

· 領照人如非申請人本人，須繳驗身分證正本。
· 旅行社代領者請蓋旅行社公司章。

資料來源：外交部領事事務局。

之證明文件正本（如提供三個月內戶籍謄本者請保留完整記事欄）
及身分證正本。

9.申請換發護照須沿用舊護照外文姓名；外文姓名非中文姓名譯音或
為特殊姓名者，須繳交舊護照或足資證明之文件。更改外文姓名
者，應將原有外文姓名列為外文別名，其已有外文別名者，得以加
簽辦理。

10.年滿十六歲之當年一月一日起至屆滿三十六歲當年十二月三十一
日之男子及國軍人員、服替代役役男於送件前請持相關兵役證件
（已服完兵役、正服役中或免服兵役證明文件正本）先送國防部
或內政部派駐本局或外交部各辦事處櫃台，在護照申請書上加蓋
兵役戳記（尚未服兵役者免持證件，直接向上述櫃台申請加蓋戳
記），再赴相關護照收件櫃台遞件。（請參閱「接近役齡男子、
役男、國軍人員、後備軍人申請護照須知」）

11.注意事項：

(1)照片規格：半身、正面、脫帽、露耳、不遮蓋，表情自然嘴巴
閉合，五官清晰之照片，人像自頭頂至下顎之長度不得少於3.2
公分及超過3.6公分，頭部或頭髮不能碰觸到照片邊框（女性長
髮碰觸照片邊框下緣情形例外），不得使用戴有色眼鏡照片，
如果配戴眼鏡，鏡框不得遮蓋眼睛任一部分（請勿配戴粗框眼
鏡拍照）或有閃光反射在眼鏡上，照片勿修改且不得使用合成
照片。另幼兒照片必須單獨顯現申請人的影像。（以上規格係
依據國際民航組織規定，以確保在海外旅行通關便利）

(2)晶片護照資料頁內容必須與晶片儲存內容一致，如果護照資料
頁之個人資料有任何變更者，不得申請加簽或修改資料，應申
請換發護照。

(3)無內植晶片護照（原MRP護照）持照人，倘更改中文姓名、國
民身分證統一編號等項目，不得加簽或修正，應申請換發新護
照。護照加簽或修正各項規定及項目，請另參閱「申請護照各
項加簽或修正須知」。

(4)護照剩餘效期不足一年，或所持護照非屬現行最新式樣者可申請換照。

(5)申請換、補發新照或首次申請護照但經戶所確認人別者，可委任親屬或現屬同一機關、團體、學校之人員代為申請（應繳驗雙方工作識別證、向勞保局申請之雙方投保資料表、外交部領事事務局認可之服務機關證明文件或學生證等證明文件正、影本及身分證正、影本），並填寫申請書背面之委任書及黏貼受委任人身分證影本。

注意：未成年人（未婚且未滿20歲者）不得接受委任代辦護照。但已滿14歲且領有國民身分證之未成年人，為申請人之直系血親卑親屬（子女、孫子女等）或兄弟姊妹，經其法定代理人（有親權之父或母或監護人）於申請人護照申請書正面備註欄書具同意其代辦護照之文字後，得接受申請人委任代辦護照。申請人及受委任人應填寫護照申請書背面之委任書及黏貼受委任人國民身分證影本，受委任人於送件時應攜帶本人之國民身分證正本及與申請人親屬關係證明文件正本。

(6)工作天數（自繳費之次半日起算）：一般件為四個工作天；遺失補發件為五個工作天。

(7)依國際慣例，護照有效期限須半年以上始可入境其他國家。

五、旅行業代辦護照申請作業送件應注意事項

1.旅行業代為申請國人護照之業務，應依旅行業管理規則第四十三條規定指定專人送件，並每年定期更換送件證，送件時亦須隨身戴送件證，以供查核。另護照申請書之受委任及送件旅行社專門欄位，應確實蓋有公司名稱、註冊編號、電話、負責人及送件人名之清晰章戳。

2.對於代送之護照申請件，應於送件前將該申請書影印留存，以供領取護照後核對護資。另護照申請書上緊急聯絡人欄位應以填寫親屬為主，聯絡電話應確實填寫。如有繳附護照正本者，請填寫「最近護照資料」乙欄。

六、旅行社領照後應注意事項

1. 護照於領取後，務必依旅行業管理規則第四十四條規定，將護照即交送申請人，並再次確認護照照片及所登繕之資料與先行留存之申請書是否相符，如發現有誤，請於上班時間送回外交部領事事務或南部、中部、東部辦事處（以下簡稱三辦）更正或重新製發，以避免影響旅客既訂行程。

2. 如持照人至桃園國際機場始發現護照資料有誤，需緊急協助，可直接向領務局臺灣桃園國際機場辦事處尋求協助。

第二節　簽證

壹、簽證的意義

簽證在意義上為一國之入境許可。依國際法一般原則，國家並無准許外國人入境之義務。目前國際社會中鮮有國家對外國人之入境毫無限制。各國為對來訪之外國人能先行審核過濾，確保入境者皆屬善意以及外國人所持證照真實有效且不致成為當地社會之負擔，乃有簽證制度之實施。依據國際實踐，簽證之准許或拒發係國家主權行為，故中華民國政府有權拒絕透露拒發簽證之原因。

1. 簽證類別：中華民國的簽證依申請人的入境目的及身分分為四類：
 ・停留簽證（VISITOR VISA）：係屬短期簽證，在台停留期間在180天以內。
 ・居留簽證（RESIDENT VISA）：係屬於長期簽證，在台停留期間為180天以上。
 ・外交簽證（DIPLOMATIC VISA）。
 ・禮遇簽證（COURTESY VISA）。

2.入境限期（簽證上VALID UNTIL或ENTER BEFORE欄）：係指簽證持有人使用該簽證之期限，例如VALID UNTIL（或ENTER BEFORE）APRIL 8 ,1999，即1999年4月8日後該簽證即失效，不得繼續使用。

3.停留期限（DURATION OF STAY）：指簽證持有人使用該簽證後，自入境之翌日（次日）零時起算，可在台停留之期限。

· 停留期一般有14天，30天，60天，90天等種類。持停留期限60天以上未加註限制之簽證者倘須延長在台停留期限，須於停留期限屆滿前，檢具有關文件向停留地之內政部入出國及移民署各縣（市）服務站申請延期。

· 居留簽證不加停留期限：應於入境次日起15日內或在台申獲改發居留簽證簽發日起15日內，向居留地所屬之內政部入出國及移民署各縣（市）服務站申請外僑居留證（ALIEN RESIDENT CERTIFICATE）及重入國許可（RE-ENTRY PERMIT），居留期限則依所持外僑居留證所載效期。

4.入境次數（ENTRIES）：分為單次（SINGLE）及多次（MULTIPLE）兩種。

5.簽證號碼（VISA NUMBER）：旅客於入境應於E/D卡填寫本欄號碼。

6.註記：係指簽證申請人申請來台事由或身分之代碼，持證人應從事與許可目的相符之活動。

貳、國際間的簽證種類

國人出國觀光或商務旅行，除持有我國護照外，並須依目的國的規定辦理護照簽證。由於各國基於其本國的安全與秩序，所發給的入境簽證，各有不同的規定，對於他國人民申請核准的時間和停留的期限，也有不同的標準，目前國際間的簽證類別大致區分如下：

一、個人簽證

以個人名義，依前往該國的目的而申請入境的簽證，稱為「個人簽

證」（individual visa）。申請時，須備妥該國簽證的一切資料文件，如護照、相片、申請表、機票、簽證費等，有些國家尚須繳交保證書和存款證明，其簽證在有效期限內可以自由進出該國。

二、團體簽證

凡滿十人以上之團體，根據團體進出該國的確定日期與詳細行程，並由其國家指定的公司或有關單位，保證該團體全體團員如期進出該國境，其簽證為整套封聯式，旅客不得自行離團。以我國而言，如僑居海外經政府註冊之僑社來華訪問觀光，我國亦有簽發團體簽證（group visa）之措施。

三、重入境簽證

一般國家的簽證，大多是「一次入境簽證」（single entry visa），但是有些國家簽發的重入境簽證（re-entry visa），意即旅客在簽證的有效期限內，可以進出該國境兩次。

四、多次入境簽證

多次入境簽證（multiple entry visa）表示在有效期限內，可以多次進出該國之國境。

五、落地簽證

落地簽證（grand upon arrival visa）係指某些國家對特定的旅客，於抵達該國後在其入境時，當地移民局始簽發之簽證。以埃及為例，旅行業應先將前往該國之旅客基本資料送審（通常是透過當地代理商），並在團體出發前，應先收到將給予簽證之電文，以利機場航空公司的作業。

六、免簽證

有些國家對於其友好國家的人民，在一定期限內給予免簽證（no visa）之方便，以吸引觀光客的到訪，如我國人民前往新加坡、韓國（南韓）、希臘等國家，均可享受免簽證禮遇。

七、過境簽證

過境簽證（transit visa）係指為了方便過境旅客轉機而給予一定時間簽證，如日本提供四十八小時的過境簽證，在機場即可取得，極為方便。

八、移民簽證

通常申請移民簽證（immigration visa）之目的，是取得該國之居留權，並在居住一定期間後，可以歸化為該國之公民，如目前國人移民海外，包括美國、加拿大、澳洲、紐西蘭、南非等地區。

九、非移民簽證

在美國，非移民簽證（non immigration visa）是指旅客前往美國的目的，以觀光、過境、商務、探親、留學、應聘等而言。

參、辦理簽證應注意事項

各國政府對於簽證的規定與手續，常因對象、地區、時間及目的之不同，規定各異，加以各國辦理簽證的法規及表格也經常變更，故旅行業於辦理各國簽證之前，應充分掌握其最正確的資訊，以免費時誤事。茲將旅行業辦理簽證作業應注意事項分述如下：

1. 建立旅客個人資料袋（卡），將其所交的基本資料存入或記載。
2. 送簽日期及收件號碼記載於卡上。
3. 核對及檢查送簽資料是否正確，如旅客姓名、電碼、出生年月日、護照號碼、效期、進出送簽國之日期、地點、前往目的、相片張數、表格是否完備、公司簽章、申請函件、團體旅客名單、行程表、飛機班次表、申請效期是否符合其規定等事項。
4. 團體旅客若採分批送簽，須確實掌握前後之連貫及人數之搭配。
5. 如須附機票之申請，則應事先協調航空公司借用簽證票。
6. 各國使領館的工作天數不一，故最後送簽期限應特別掌握。
7. 簽證申請表之填寫或打印，應力求整潔、確實。

8.簽證回件日應預為估計，如有延誤，可立即追蹤，以便及早研擬妥善彌補方法。

肆、免簽證暨落地簽證規定

一、外籍人士來台免簽證的對象、條件及限制

(一)三十天免簽證
◆適用對象

　　澳大利亞、馬來西亞、新加坡等國旅客。

◆應備要件

1.所持護照效期應有六個月以上（該等護照僅限正式護照，不包含緊急、臨時或其他非正式護照）。
2.回程機（船）票或次一目的地之機（船）票及有效簽證。其機（船）票應訂妥離境日期班（航）次之機（船）位。
3.經中華民國入出國機場或港口查驗單位查無不良紀錄。

◆停留期限

　　三十天，停留期限自入境翌日起算三十天為限，期滿不得延期及改換其他停留期限之停留簽證或居留簽證。

◆適用入境地點

　　台灣桃園國際機場、台北松山機場、基隆港、台中清泉崗機場、台中港、高雄小港國際機場、高雄港、澎湖馬公機場、台東機場、花蓮機場、花蓮港、金門尚義機場、金門港水頭港區、馬祖港福澳港區。

(二)九十天免簽證
◆適用對象

　　美國、韓國、奧地利、比利時、丹麥、法國、加拿大、德國、冰島、義大利、盧森堡、馬爾他、摩納哥、日本、英國、愛爾蘭、紐西蘭、

荷蘭、葡萄牙、西班牙、瑞典、希臘、瑞士、挪威、芬蘭、列支敦斯登、捷克、匈牙利、波蘭、斯洛伐克、立陶宛、保加利亞、羅馬尼亞、塞普勒斯、愛沙尼亞、拉脫維亞、斯洛維尼亞、梵蒂岡城國、以色列、克羅埃西亞等國旅客。

◆應備要件

1. 所持護照效期應有六個月以上；所持日本護照效期應有三個月以上（該等護照僅限正式護照，不包含緊急、臨時或其他非正式護照）。

2. 回程機（船）票或次一目的地之機（船）票及有效簽證。其機（船）票應訂妥離境日期班（航）次之機（船）位。

3. 經中華民國入出國機場或港口查驗單位查無不良紀錄。

◆停留期限

九十天，停留期限自入境翌日起算九十天為限，期滿不得延期（英國、加拿大護照除外）及改換其他停留期限之停留簽證或居留簽證。

◆適用入境地點

台灣桃園國際機場、台北松山機場、基隆港、台中清泉崗機場、台中港、高雄小港國際機場、高雄港、澎湖馬公機場、台東機場、花蓮機場、花蓮港、金門尚義機場、金門港水頭港區、馬祖港福澳港區。

(三)東南亞五國人民赴台三十天免簽證

◆適用對象

印度、泰國、菲律賓、印尼及越南等五國旅客（菲律賓因未對其公務船槍擊我國廣大興28號漁船事件做出正面回應，外交部自102年5月15日起取消菲律賓人民此項免簽待遇）。

◆應備要件

1. 持有美、加、日、英、歐盟申根、澳、紐等先進國家簽證（包括永久居留證）之以上等五國國民為免簽入境停留三十天適用對象。

2. 符合旨揭條件，且未曾在台受僱從事藍領外勞工作者申請免簽證入

國，須先向出入國及移民署網站建置之「東南亞五國人民來台先行上網查核作業系統」登錄證照及個人資料，取得憑證後，據以辦理登機及入境證照查驗手續。

3.入境查驗時未能出示前述先進國家有效簽證或永久居留證者，將不予許可入國。

4.所持護照效期應有六個月以上（該等護照僅限正式護照，不包含緊急、臨時或其他非正式護照）。

5.登錄「東南亞五國人民來台先行上網查核作業系統」連結：https://nas.immigration.gov.tw/nase/。

◆停留期限

　　三十天，停留期限自入境翌日起算三十天爲限，期滿不得延期及改換其他停留期限之停留簽證或居留簽證。

◆適用入境地點

　　台灣桃園國際機場、台北松山機場、基隆港、台中清泉崗機場、台中港、高雄小港國際機場、高雄港、澎湖馬公機場、台東機場、花蓮機場、花蓮港、金門尚義機場、金門港水頭港區、馬祖港福澳港區。

(四)九十天免簽證（限持公務及外交護照）

◆適用對象

　　持有效之貝里斯、多明尼加、薩爾瓦多、瓜地馬拉、教廷、宏都拉斯、諾魯、尼加拉瓜、巴拿馬（尚包括領事及特殊護照）、巴拉圭、聖克里斯多福及尼維斯、聖露西亞、聖文森、聖多美普林西比、布吉納法索外交護照及公務護照（護照效期須有六個月以上），並經中華民國入出國機場或港口查驗單位查無不良紀錄者。

◆限制條件

　　不適用於具有中華民國國籍或依中華民國法律不視爲外國人者，例如所持教廷外交及公務護照之國籍欄登載爲我國（TWN）、中國大陸（CHN）、香港（HKG）或澳門（MAC）者均不適用。

◆停留期限

九十天。

(五)簽證申請須知

◆應備文件

1.所持護照效期應有六個月以上。

2.填妥之簽證申請表乙份暨兩吋照片兩張。

3.來回機（船）票或購票證明文件。

4.財力證明。

5.持難民證者，須備在法居留證之正、影本。

6.我們接受在法國境內以郵寄方式辦理，請以法國境內銀行的支票（支票抬頭BRTF）支付（拒收現金），除了填寫申請表外，必須另外填寫「郵遞信件聲明書」及掛號的回郵信封。

◆簽證效期

1.對於訂有互惠協議國家之人民，依協議之規定辦理。

2.其他國家人民，一般停留簽證效期為三個月至一年。

◆停留效期

1.三十天（不可延長）。

2.六十天。

◆費用

1.依互惠協議訂有免收簽證規費之國家，其國民簽證免費。

2.其他國家人民之停留簽證為：

(1)單次入境：三十七歐元。

(2)多次入境：七十四歐元。

3.速件提辦費：為簽證費之50％。

4.簽證申請倘遭拒絕，費用一概不退還。

5.美籍人士須付相對費一百零三歐元。

◆所需時間

　　三個工作天（緊急提辦則需一至兩個工作天，均不含週末及國定假日）。

二、國人可以免簽證方式前往之國家或地區

(一)亞太地區（二十個）

國家／地區	可停留天數	其他注意事項
斐濟 Fiji	一百二十天	斐濟自二〇一〇年九月二十二日起將我國民赴斐濟落地簽證提升為免簽證待遇，護照效期需六個月以上，並出示回程機票及足資證明訪斐目的之資料（如邀請函或飯店訂房紀錄等）
關島 Guam	四十五天／九十天	關島及北馬利安納群島邦為美國海外屬地，國人自當地時間2012年11月1日零時起，即可適用美國免簽證計畫（VWP）進入該二地區，但停留時間不得超過90天，且須事先上網申請ESTA，取得授權許可。另國人亦可依據關島及北馬利安納群島邦實施之停留45天以內免簽證方案（Guam-CNMI VWP）進入該二地區，惟須符合下列條件： 1.須自台灣直接搭機前往關島或北馬里安納群島，或自台灣直接搭機途經塞班島停留 2.須持有中華民國國民身分證及有效中華民國護照 3.未曾違反任何入境美國之規定 4.不得免簽證接續前往美國其他地區 5.須完整填寫相關入境表件並簽名
日本 Japan	九十天	自二〇〇五年三月十一日起實施
吉里巴斯 Republic of Kiribati	三十天	

國家／地區	可停留天數	其他注意事項
韓國 Republic of Korea	九十天	
澳門 Macao	三十天	
馬來西亞 Malaysia	十五天	自二○一一年三月十八日起予我國人免簽證待遇，凡持有效中華民國普通護照且效期六個月以上之國人，備齊來回或續程機票，則可停留馬國十五天
密克羅尼西亞聯邦 Federated States of Micronesia	三十天	
諾魯 Nauru	三十天	
紐西蘭 New Zealand	九十天	自二○○九年十一月三十日起赴紐西蘭從事觀光旅遊、短期探親、商務考察及短期遊學等非工作為目的，均可享免簽證入境待遇
紐埃 Niue	三十天	須備妥確認回（續）程機票足夠財力證明
北馬里安納群島（塞班、天寧及羅塔等島） Northern Mariana Islands	四十五天	自二○○九年十一月二十八日起實施，符合 1.須自台灣直接搭機前往關島或北馬里安納群島，或自台灣直接搭機途經塞班島停留 2.須持有中華民國國民身分證及有效中華民國護照 3.未曾違反任何入境美國之規定 4.不得免簽證接續前往美國其他地區 5.須完整填寫相關入境表件並簽名
新喀里多尼亞（法國海外特別行政區） Nouvelle Calédonie	九十天	停留日數與歐洲申根區停留日數合併計算
帛琉 Palau	三十天	
法屬玻里尼西亞（包含大溪地、法國海外行政區）Polynésie française	九十天	停留日數與歐洲申根區停留日數合併計算
薩摩亞 Samoa	三十天	須備妥回（續）程機票

國家／地區	可停留天數	其他注意事項
新加坡 Singapore	三十天	
吐瓦魯 Tuvalu	三十天	
瓦利斯群島和富圖納群島（法國海外行政區） Wallis et Fortuna	九十天	停留日數與歐洲申根區停留日數合併計算

(二)西亞地區

國家／地區	可停留天數	其他注意事項
以色列 Israel	九十天	

(三)美洲地區（三十三個）

國家／地區	可停留天數	其他注意事項
阿魯巴 Aruba	三十天	
百慕達（英國海外領地） Bermuda	九十天	
波奈（荷蘭海外行政區） Bonaire	九十天	波奈、沙巴、聖佑達修斯為一個共同行政區，停留天數合併計算
英屬維京群島 British Virgin Islands	一個月	
加拿大 Canada	一百八十天	自二○一○年十一月二十二日起凡持有我外交部核發之有效中華民國護照，且護照內註明身分證字號之國民赴加拿大旅遊、探親、遊學、參加會議或洽商，均可享有停留期限最長六個月之非工作性質免簽證入境待遇。至於我駐外館處核發之護照，現階段並不適用免簽入境加拿大

國家／地區	可停留天數	其他注意事項
哥倫比亞 Colombia	六十天	入境時須申明為觀光或拜訪，並述明停留日期及出示回程機票；如為商務目的仍須申請臨時商務簽證
古巴 Cuba	三十天	須於入境時購買觀光卡，一般效期為三十天
古拉索（荷蘭海外自治領地）Curaçao	三十天	
多米尼克 The Commonwealth of Dominica	二十一天	
多明尼加 Dominican Republic	三十天	二〇〇八年八月十九日起實施，須於多國駐華大使館或抵多國機場時購買售價十美元之觀光卡，即可入境多國
厄瓜多 Ecuador	九十天	自二〇〇八年六月二十日起實施，以觀光為目的、不分入境次數、於一年內得入境停留累積天數至多九十天
薩爾瓦多 El Salvador	九十天	薩國自二〇〇五年七月一日起恢復對持有我國普通護照前往薩國之人士收取十美元之觀光卡費用
福克蘭群島（英國海外領地） Falkland Islands	連續二十四個月期間內至多可獲核累計停留十二個月	自二〇一〇年十一月十九日起實施。預訂住宿旅館及後續之旅遊安排，如回程機票及足供停留之經濟來源，並預先購買醫療保險（包含醫療費用、飛行醫療及遣送至第三國之費用等），最低保額為二十萬美元
格瑞那達 Grenada	九十天	
瓜地洛普（法國海外省區） Guadeloupe	九十天	停留日數與歐洲申根區停留日數合併計算
瓜地馬拉Guatemala	三十至九十天	
圭亞那（法國海外省區） la Guyane	九十天	停留日數與歐洲申根區停留日數合併計算
海地 Haiti	九十天	

國家／地區	可停留天數	其他注意事項
宏都拉斯 Honduras	九十天	
馬丁尼克（法國海外省區） Martinique	九十天	停留日數與歐洲申根區停留日數合併計算
尼加拉瓜 Nicaragua	九十天	於抵達時須購觀光卡（Tourist Card）十美元
巴拿馬 Panama	三十天	停留期限至多九十天（須備妥文件後至巴移民局申請延期）
秘魯 Peru	九十天	
沙巴（荷蘭海外行政區） Saba	九十天	波奈、沙巴、聖佑達修斯為一個共同行政區，停留天數合併計算
聖巴瑟米（法國海外行政區） Saint-Barthélemy	九十天	停留日數與歐洲申根區停留日數合併計算
聖佑達修斯（荷蘭海外行政區） St. Eustatius	九十天	波奈、沙巴、聖佑達修斯為一個共同行政區，停留天數合併計算
聖克里斯多福及尼維斯 St. Kitts and Nevis	最長期限九十天	停留日數與歐洲申根區停留日數合併計算
聖露西亞 St. Lucia	四十二天	
聖馬丁（荷蘭海外自治領地） St. Maarten	九十天	
聖馬丁（法國海外行政區） St. Martin	九十天	停留日數與歐洲申根區停留日數合併計算
聖皮埃與密克隆群島（法國海外行政區） Saint-Pierre et Miquelon	九十天	停留日數與歐洲申根區停留日數合併計算
聖文森 St. Vincent and the Grenadines	三十天	

國家／地區	可停留天數	其他注意事項
加勒比海英領地土克凱可群島 Turks & Caicos	三十天	
美國 United States of American	九十天	須事先上網取得「旅行授權電子系統」（ESTA）授權許可

(四)歐洲地區（四十四個）

國家／地區	可停留天數
申根區	
安道爾 Andorra	左列國家／地區之停留日數合併計算，每六個月期間內總計可停留至多九十天
奧地利 Austria	
比利時 Belgium	
捷克 Czech Republic	
丹麥 Denmark	
愛沙尼亞 Estonia	
丹麥法羅群島 Faroe Islands	
芬蘭 Finland	
法國 France	
德國 Germany	
希臘 Greece	
丹麥格陵蘭島 Greenland	
教廷 The Holy See	
匈牙利 Hungary	
冰島 Iceland	
義大利 Italy	
拉脫維亞 Latvia	
列支敦斯登 Liechtenstein	
立陶宛 Lithuania	
盧森堡 Luxembourg	
馬爾他 Malta	
摩納哥 Monaco	
荷蘭 The Netherlands	
挪威 Norway	
波蘭 Poland	

國家／地區	可停留天數
申根區	
葡萄牙 Portugal	
聖馬利諾 San Marino	
斯洛伐克 Slovakia	
斯洛維尼亞 Slovenia	
西班牙 Spain	
瑞典 Sweden	
瑞士 Switzerland	
以下國家／地區之停留日數獨立計算	
阿爾巴尼亞 Albania	每六個月期間內可停留至多九十天
波士尼亞與赫塞哥維納 Bosnia and Herzegovina	每六個月期間內可停留至多九十天
保加利亞 Bulgaria	每六個月期間內可停留至多九十天
克羅埃西亞 Croatia	每六個月期間內可停留至多九十天
塞普勒斯 Cyprus	每六個月期間內可停留至多九十天
直布羅陀（英國海外領地）Gibraltar	九十天
愛爾蘭 Ireland	九十天
科索沃 Kosovo	每六個月期間內可停留至多九十天
馬其頓 Macedonia	每六個月期間內可停留至多九十天（自101年4月1日至102年3月31日止）
蒙特內哥羅 Montenegro	每六個月期間內可停留至多九十天（需行前完成通報）
羅馬尼亞 Romania	在六個月期限內停留至多九十天
英國 U.K.	一百八十天

(五)非洲地區（四個）

國家	可停留天數	其他注意事項
甘比亞 Gambia	九十天	
馬約特島（法國海外省區）Mayotte	九十天	停留日數與歐洲申根區停留日數合併計算
留尼旺島（法國海外省區）La Réunion	九十天	停留日數與歐洲申根區停留日數合併計算
史瓦濟蘭 Swaziland	三十天	

三、國人可以落地簽證方式前往之國家或地區

(一)亞太地區（十三個）

國家／地區	可停留天數	其他注意事項
孟加拉 Bangladesh	三十天	
汶萊 Brunei	十四天	
柬埔寨 Cambodia	三十天	
印尼 Indonesia	三十天	
寮國 Laos	十四至三十天	
馬爾地夫 Maldives	三十天	
馬紹爾群島 Marshall Islands	三十天	
尼泊爾 Nepal	三十天	須先提資料在當地取簽證
索羅門群島 Solomon Islands	九十天	
斯里蘭卡 Sri Lanka	三十天	事先上網或於抵可倫坡國際機場申辦電子簽證
泰國 Thailand	十五天	
東帝汶 Timor Leste	三十天	
萬那杜 Vanuatu	三十天	

(二)亞西地區（三個）

國家／地區	可停留天數	其他注意事項
巴林 Bahrain	七天	在機場申辦最多為期七天。前往巴林登機前必須先獲當地保證人去函保證，並經擬搭機之航空公司函覆同意，始可登機；簽證及入境須知詳請參閱http://www.boca.gov.tw/ct.asp?BaseDSD=13&cuItem=475&CtUnit=18&mp=1
約旦 Jordan	三十天	
阿曼 Oman	三十天	經由網路電子化簽證直接申請入境阿曼之落地簽證，所持護照須六個月以上效期，在入境阿曼王國機場、港口等海關，繳交於網路上填妥之申請表格及阿曼幣二十元（約五十美元）

(三)非洲地區（十個）

國家／地區	可停留天數	其他注意事項
布吉納法索 Burkina Faso	七至三十天	
埃及 Egypt	三十天	可持憑六個月以上效期之中華民國護照、來回機票證明、一張照片及十五美元於抵達開羅國際機場通關前申請落地簽證
肯亞 Kenya	九十天	
馬達加斯加 Madagascar	三十天	
莫三比克 Mocambique	三十天	可持憑六個月以上效期之中華民國護照、財力證明、有效返程機票、二吋照片二張及當地住宿旅館名稱、地址
聖多美普林西比 Sao Tome and Principe	三十天	
塞席爾 Seychelles	三十天	
聖海蓮娜（英國海外領地） St. Helena	九十天	

國家／地區	可停留天數	其他注意事項
坦尚尼亞 Tanzania	九十天	可持憑六個月以上效期之中華民國護照、財力證明、有效返程機票、兩吋照片兩張及當地住宿旅館名稱、地址
烏干達 Uganda	九十天	

(四)美洲地區（一個）

國家／地區	可停留天數	其他注意事項
巴拉圭 Paraguay	九十天	

四、國人可以電子簽證方式前往之國家

國家／地區	可停留天數	其他注意事項
澳大利亞 Australia	三個月	我國護照（載有國民身分證統一編號）持有人，可透過指定旅行社代為申辦並當場取得一年多次電子簽證，每次可停留3個月。
土耳其 Turkey	三十天	中華民國護照效期在6個月以上，可先行上網（https://www.evisa.gov.tr/en/）申辦可停留30天、單次入境的電子簽證（E-visa），每次申辦費用為15歐元或20美元，可選擇由首都安卡拉（Ankara）的愛森伯加（Esenboga）、伊斯坦堡（Istanbul）的阿塔托克（Ataturk）或薩比哈格克琴（Sabiha Gokcen）等3個國際機場入境。

伍、美國簽證的種類及中美護照簽證互惠辦法

美國和我國的經濟、社會及文化各方面的關係密切，兩國人民交流頻繁，國人前往美國觀光、商務及留學等人口眾多，對進出美國所需之簽證亦多。我國於一九五六年即與美國訂有「中美護照簽證互惠辦法」，其間並經過三次修正，至一九七九年因中美斷交而訂定了台灣關係法，但對

於簽證互惠辦法仍無改變，雙方對於兩國之護照均予承認，而簽證費用彼此亦均予免費，並維持多種方便措施。但免簽證費一項，目前以申請費為名，實際還是有收取，茲將美國的簽證類別及有關規定介紹於下：

一、美國簽證的種類

美國簽證分為移民簽證及非移民簽證兩大類。

(一)移民簽證

◆至親親屬移民簽證（代號IR）

此類簽證不受配額限制，申請的條件是：

1.IR1：美國公民的配偶。
2.IR2：美國公民未滿二十一歲的未婚子女。
3.IR3：美國公民在海外領養的孤兒。
4.IR4：美國公民在美國境內領養的孤兒。
5.IR5：美國公民的父母。

◆優先類移民簽證（代號P）

此類簽證受配額的限制，申請人的條件是：

1.P1-1：美國公民其年滿二十一歲的未婚子女。
2.P2-1：合法永久居民之配偶。
3.P2-2：合法永久居民其年滿二十一歲的未婚子女。
4.P2-3：合法永久居民其未滿二十一歲的已婚子女。
5.P3-1：專業人才。
6.P3-2：專業人才之配偶。
7.P3-3：專業人才其未滿二十一歲之未婚子女。
8.P4-1：美國公民其已婚的子女。
9.P4-2：美國公民其已婚子女之配偶。
10.P4-3：美國公民其已婚子女之未滿二十一歲的未婚子女。
11.P5-1：美國公民之兄弟姊妹。

12.P5-2：美國公民其兄弟姊妹之配偶。

13.P5-3：美國公民其兄弟姊妹之未滿二十一歲的未婚子女。

14.P6-1：美國境內缺乏的工作人員。

15.P6-2：美國境內缺乏的工作人員之配偶。

16.P6-3：美國境內缺乏的工作人員其未滿二十一歲的未婚子女。

◆特殊移民簽證（代號S）

此類簽證爲美國特殊移民條例中，對美國的合法居民返回美國所簽發的特殊移民簽證。

1.SB-1：返回美國的合法永久居民。

2.SD-2：宗教傳教士。

3.SE-3：美國政府在海外僱用的員工。

(二)非移民簽證

◆A類

1.A-1：政府高級官員及其家屬。

2.A-2：官位較低的政府官員或僱員及其家屬。

3.A-3：政府官員的私人員工及其家屬。

◆B類

1.B-1：本人事業關係。

2.B-2：觀光、探親或其他類似的理由。

◆C類

1.C-1：過境旅客。

2.C-2：前往聯合國部的過境外國人士。

3.C-3：過境的政府官員及其家屬或其僱用人員。

◆D類

　　1.D-1：船員或飛行人員（隨原船、機離境者）。
　　2.D-2：船員或飛行人員（不隨原船、機離境者）。

◆E類

　　1.E-1：條約商人、其配偶及未滿二十一歲的未婚子女。
　　2.E-2：條約投資人、其配偶及未滿二十一歲的未婚子女。

◆F類

　　1.F-1：一般學生及語言學校留學生。
　　2.F-2：一般學生的配偶及其未滿二十一歲的未婚子女。

◆G類

　　1.G-1：美國承認的外國政府派駐國際機構的主要代表及其家屬與部
　　　　　屬。
　　2.G-2：其他外國政府派駐國際機構的代表及家屬。
　　3.G-3：不受美國承認的外國政府或會員國的外國政府、派駐國際機
　　　　　構的主要代表及其家屬。
　　4.G-4：在國際機構服務的官員或僱員及其家屬。
　　5.G-5：以上人員的私人員工及其家屬。

◆H類

　　1.H-1：具有傑出成就及能力的臨時工作人員。
　　2.H-2：提供短期勞務的工作人員。
　　3.H-3：受訓人員。
　　4.II-4：以上人員的家屬。

◆I類

新聞工作人員及其配偶與其未滿二十一歲的未婚子女。

◆J類

1.J-1：交換訪客。

2.J-2：交換訪客的配偶及其未滿二十一歲的未婚子女。

◆K類

1.K-1：美國公民的未婚夫或未婚妻。

2.K-2：美國公民的未婚夫妻及其未滿二十一歲未婚子女。

◆L類

1.L-1：國際公司的受調派人員。

2.L-2：國際公司受調派人員的配偶及其未滿二十一歲的未婚子女。

◆M類

1.M-1：就讀職業或補習學校的留學生。

2.M-2：職校或補校學生的配偶及其未滿二十一歲的未婚子女。

◆N類

特別類移民的雙親。

◆O類

演藝人員。

◆P類

體育選手及職業運動員。

◆Q類

文化交換賓客。

◆R類

宗教工作人員。

二、申請美國簽證事項說明

(一)移民簽證

　　一般來說，申請移民簽證的人必須是已獲美國移民局批准的申請書受益人。某些申請人，例如優先工作者、投資者、某些特別移民和抽籤移民等，是可以自行提出申請書的。其他種類的申請人一定要有一位親人或未來僱主為他們提出申請書。

(二)非移民簽證

◆手續

　　1.準備一張適當的照片。

　　2.填寫所需的簽證申請表。

　　3.預約面談時間。

　　4.繳交所需費用。

　　5.備齊必要文件。

　　6.帶文件親自來面談。

　　7.安排護照遞送。

◆非移民簽證預約制度

　　美國在台協會自二〇〇四年三月二十四日起，啓用了新的非移民簽證預約制度，範圍涵蓋所有非移民簽證，包括觀光、商務和學生簽證等。此一制度已廣為全球大多數美國簽證核發量大的機構所使用。

　　新的非移民簽證預約制度將取代美國在台協會原有的付費電話預約制度，使每一位申請人得以預約特定的簽證面談時間，並在申請表的準備上提供協助。如此一來，美國在台協會將可更迅速的處理更多的簽證申請案，縮短等待簽證面談和處理簽證的時間。

　　所有非移民簽證申請人都必須先前往美國在台協會新的預約服務提供單位——台灣源訊科技股份有限公司的資料處理中心，預約簽證的面談時間。

在前往資料處理中心遞交申請案件前,申請人須將簽證申請費新台幣四千八百元劃撥到郵政帳號19189005美國銀行代收美國在台協會簽證手續費專戶,並將此服務費新台幣三百九十元劃撥到郵政帳號19832104台灣源訊科技股份有限公司。

所有非移民簽證申請人必須繳交有效護照、簽證申請表及劃撥收據給該中心。

未滿十四歲的小孩不必親自到資料處理中心,也不必至美國在台協會面談;同樣地,年滿七十九歲的申請人也可以透過代理人遞交護照及申請案件。

特別要注意的是,過去本人不必親自面談的方案已經取消。

在收到申請資料後,資料處理中心將會發給每位申請人一個個人密碼,申請人可利用此密碼和美國在台協會預約面談的時間。預約面談可以上網(http://www.VisaAgent.com.tw)或電洽(02-2547-4898)辦理皆可。住在台北市、新北市以外地區的申請人可以上美國在台協會的網站(http://www.ait.org.tw)查詢如何前往資料處理中心,並預約同一天於美國在台協會面談。

陸、申根簽證

一、短期赴歐免簽

自一○○年一月十一日起,我國人只要持憑內載有國民身分證統一編號的有效中華民國護照,即可前往歐洲三十五個國家及地區短期停留,不需要辦理簽證。

(一)停留時間

停留期限為每六個月內總計可停留九十天。從入境申根國家的當天起計算,在六個月內單次或多次短期停留累計天數不得超過九十天。

因保加利亞、羅馬尼亞、塞普勒斯三國未成為完全申根公約國家,所以在此三國停留天數各別分開計算。

(二)從事活動

包括訪問、觀光、探親、洽商、出席會議、訓練課程、參展、求學等短期活動。

(三)事前準備文件

免簽證待遇並不代表可無條件入境申根地區短期停留。中華民國國民以免簽證方式入境申根地區時，除須出示內載有國民身分證統一編號的中華民國有效護照外，移民官通常可能要求提供：(1)旅館訂房確認紀錄與付款證明；(2)親友邀請函；(3)旅遊行程表及回程機票；(4)足夠維持旅歐期間生活費的財力證明，例如：現金、旅行支票、信用卡，或邀請方資助的證明文件等，建議旅客預先備妥並隨身攜帶。

另依據歐盟規定，若攜未滿十四歲的兒童同行進入申根地區時，必須提供能證明彼此關係的文件或父母（或監護人）的同意書，而且所有相關文件均應翻譯成英文或擬前往國家的官方語言。

除了上述所建議備妥的文件外，移民官還可能要求檢視其他證明文件，例如：(1)從事短期進修及訓練：入學（進修）許可證明、學生證或相關證件；(2)商務或參展：當地公司或商展主辦單位核發的邀請函、參展註冊證明等文件；(3)從事科學、文化、體育等競賽或出席會議等交流活動：邀請函、報名確認證明等文件。

二、申根簽證種類

申根簽證分為五種：

1. A類：機場轉機簽證（不得入境申根國），一次或兩次（依申根簽證相關規定，自非申根地區進入申根地區，如在申根地區兩點〔含〕以上轉機赴其他非申根地區，雖不入境申根地區，仍須申請A類簽證）。

2. B類：過境簽證（可入境申根國），一次或兩次（多次須申請特許），停留期限為五天。

3. C類：短期停留簽證（可適用多個申根國），一次或多次，停留期

限為九十天。

4.D類：單一國家長期停留簽證（僅可使用於單一國家），一次或多次，簽證效期三個月至一年不等，入境後須申請當地國之居留證，並可持居留證前往其他申根國家短期停留（不限天數，惟不得超過居留證效期）。未取得當地居留證前，不可赴其他申根國家，持單次入境之D類簽證，出境後擬再入境，須重新申辦簽證。

5.D＋C類：合併長期單一國家簽證（D）與短期多國簽證（C），惟短期多國申根簽證（C）之效期至多九十天，期滿後僅長期單一國家簽證（D）有效。

鑑於國人對前揭申根簽證規定並不熟悉，日前曾發生持D＋C類簽證之我留義學生，在義大利停留超過九十天，所持之C類短期多國簽證已失效，僅D類單一國家長期簽證仍有效，該生於未取得義國居留證前赴德國旅遊，故被遣返義大利。另有國人自香港過境巴黎，擬取道布拉格前往馬其頓，因未申獲申根過境簽證，被留置於巴黎機場，必須另購取道其他非申根國家之機票前往其目的地。

三、注意事項

取得申根簽證後，請逐一檢查各欄位或至少檢查：(1)適用國家（全部申根國或部分或單一國家）；(2)簽證類別是否與出國目的相符；(3)單次或多次入境；(4)停留總天數（與有效期限並非一致）；並請依據申獲之簽證種類及期限進出申根國家。

四、違反相關簽證規定之申訴程序

倘於歐盟海關不慎因簽證效期不足或違反相關簽證規定時，歐盟海關之處置方式，在實務上有：執行遣返（送）動作、登錄拒絕入境紀錄、處以罰款。當違反規定遭科以罰款時，須當場繳付；倘對海關之行政處分不服擬提出申訴，建議盡可能當場繳付申訴費，並於返國後依規定向該國海關提出行政申訴，委婉說明違反規定理由，以爭取註銷日後不得入境之紀錄或獲得較輕之處分；如返國後再行匯款繳交申訴費，常因國際間匯款

扣除高額手續費，致產生所繳申訴費少於規定金額（一般為三十歐元），將不利違規者進行申訴爭取獲得較輕處罰之機率，建議儘量於歐盟境內繳付，於回國後再書寫申訴函寄回相關海關。

 第三節　檢疫

壹、概述

　　世界各國為預防傳染病的滲透及動植物病菌的入侵，在國際機場及港口均設置有檢疫單位（quarantine）。

　　檢疫主要目的是在杜絕傳染病的傳入，維護國內防疫安全，確保國人的健康。我國檢疫業務係由衛生署檢疫總所統籌辦理，在各國際港埠設立有七個檢疫分所，依據「傳染病防治條例」及「國際港埠檢疫規則」實際執行進出我國國際港埠之船舶、航空器、航員、旅客及水產品等之檢疫。檢疫措施係參考並尊重世界衛生組織「國際衛生條例」之立法目的與精神，確立檢疫之原則為「對國際運輸交通做最低限度之干預，進行防制國際重要傳染病之散播，以達成最高的安全度」。阻絕國際間重要傳染病入侵，我國每年約有八百多萬人次的民眾出國觀光旅遊，又我國自一九八九年九月開始，開放引進外籍勞工以因應國內重大工程建設（真正引進時間在一九九一年二月），到了一九九五年底，外籍勞工在華人數有十九萬九千五百五十三人；及每年約有十六萬噸的水產品進口。

　　據統計，一九八九年檢疫總所成立以來，並無黃熱病及鼠疫之病例傳入，但在一九九〇年檢出一名及一九九四年檢出二名、一九九五年二月及三月各檢出一名之境外移入霍亂病例；另有關檢疫分所航檢疫「健康聲明表」調查，自一九九五年四月至一九九六年十二月底共收調查表八十八萬五千五百零二份，填有症狀者五千五百零三份（0.62%）。經檢驗感染病原菌之種類及個案數：登革熱、桿菌性痢疾、瘧疾、傷寒、副傷寒等法

定、報告傳染病有五十例；其他腸炎弧菌症等七十七例。自一九九二年四月至一九九六年十二月底，從進口水產品中檢出七十二批遭受霍亂弧菌感染，其中有冷藏石斑魚、冷藏水針魚、觀賞用熱帶魚、活海蟲、冷藏土魠魚等十九批被檢出毒性霍亂弧菌。另比較登革熱在一九九二年時境外移入病例共有十八件，一九九三年為十二件，一九九四年為二十二件，一九九五年為四十件，一九九六年為三十五件；瘧疾在一九九二年時境外移入病例共有四十二件，一九九三年為三十五件。

貳、檢疫應注意事項及處理之流程

在出國旅遊時應對當地的傳染病有基本認識，尤其是前往衛生狀況不良的地方如東南亞、中國大陸旅行時，對於防止傳染病的感染，更要特別注意其傳染途徑及預防方法。在霍亂流行地區要注意飲食、飲水的衛生，食物一定要熟食；在瘧疾、登革熱流行地區，要避免蚊蟲叮咬，儘量穿著長袖衣服及準備防蚊藥膏，民眾可在出發前向各檢疫單位領取免費防瘧藥品。

由於國際間交通日益頻繁，各種傳染病隨人或物品之介入、流傳日形增加，因此我國對於入境的人員實施傳染病監視，並採取必要的檢疫措施，尤其對自疫區入境旅客均實施疫病監視，觀察有無吐、瀉、發冷發熱、發疹、關節痛等症狀，並提供「傳染病警告卡」等檢疫衛教宣導資料。考量旅客入境檢疫或因疾病潛伏期長及部分健康帶菌者無法在短暫的檢疫通關予以察覺到，因此，我國在檢疫機關下另設北、中、南、東四個疾病監視中心，以延伸檢疫監視工作，並支援地方衛生單位執行檢病監視追蹤及防治業務，掌握疾病發生及流行趨勢，提供預警資訊，防杜傳染病蔓延。

參、提升國人檢疫觀念之做法

為加強「預防勝於治療」及「健康是您的權利，保健是您的責任」之衛生觀念，衛生署檢疫單位所採取的做法有：

一、出國前

1. 設立語音查詢服務專線，提供出國旅遊、疾病特性及水產品物檢疫須知，期使國人在出國前能主動查詢有關檢疫方面的知識，提供正確的觀念。
2. 印製「出國暨赴大陸旅遊健康手冊」、「霍亂、黃熱病、流行性腦脊髓膜炎預防接種簡介」、「檢疫」及宣導面紙等多種衛教宣導品，供民眾出國前參考。

二、臨出國時

1. 在桃園中正機場、高雄小港機場候機室利用超廣體電視定時播出十多種衛教宣導廣告片。
2. 在各機場候機室設置宣導看板及放置衛教宣導品，供民眾自行取閱，加深民眾視、聽覺的印象。

三、回國後

　　從疫區回來的旅客，如有發冷、發熱、吐瀉、頭痛、全身肌肉痠痛併發關節痛或發疹等症狀，經通知檢疫單位後，可以獲得協助就醫。若是回國入境以後才發病，於就醫時，將曾經旅遊的地區告知醫師，以作為診斷之參考。檢疫單位並設有免付費疫情專線，可加強民眾主動聯繫。

　　另由疫政單位主動寄發信函及「傳染病警告卡」等資料，以提醒前往印度、孟加拉、泰國、菲律賓及中國大陸等國家、地區之旅客各人，返國後注意有無發生疑似霍亂症狀。

 第四節　民法債編有關旅遊部分節錄

壹、前言

「民法債編修正條文」業經總統於二〇一〇年五月二十六日修正公布，「民法債編施行法」則於二〇〇九年十二月三十日修正公布。

貳、新增民法債編第八節之一「旅遊」內容簡介

一、立法目的

近年來，由於交通便利、通訊發達，國民生活水準大幅提高，因而重視休閒生活，旅遊風氣大為盛行。惟旅遊糾紛亦時有所聞，原民法債編中對之並沒有專節或專條的規定，法院僅得依混合契約法理就個案而處理。為使旅遊營業人與旅客間之權利與義務關係明確，有明文規範之必要，所以，本次修正特別增訂本節規定。

二、旅遊契約書面為之

為使旅客明瞭與旅遊有關之事項，旅遊營業人在旅客請求時，應以書面記載民法第五百十四條之二規定之事項，交付旅客。但該書面並非旅遊契約的要式文件。

三、「旅遊營業人」與「旅遊服務」

所謂「旅遊營業人」，係指以提供旅客旅遊服務為營業而收取旅遊費用的人。所謂「旅遊服務」，係指安排旅程及提供交通、膳宿、導遊或其他有關之服務。旅遊營業人所提供之旅遊服務至少應包括兩個以上同等重要之給付，其中安排旅程為必要之服務，另外尚須具備提供交通、膳宿、導遊或其他有關之服務，始得稱為「旅遊服務」。

四、「旅客之協力義務」與法律責任

旅遊須旅客之行為始能完成者，例如，須旅客提供資料始得申辦旅遊有關手續等，如旅客不為其行為，即無從完成旅遊。為保障旅遊營業人之利益，特別規定旅遊營業人得定相當期間，催告旅客為協力，此即「旅客之協力義務」。旅客如不於相當期限內予以協力，則旅遊營業人得終止契約，並得請求賠償因契約終止而生之損害。不過，在旅遊開始後，旅遊營業人如依規定終止契約時，旅客仍得請求旅遊營業人墊付費用將其送回原出發地。而於到達原出發地後，則應附加利息償還於旅遊營業人。

五、旅客之變更權

所謂「旅客之變更權」，係指旅客於締約後旅遊開始前因故不能參加旅遊時，旅客得變更由第三人參加旅遊的權利。此時，旅遊營業人除非有正當理由，例如，第三人參加旅遊，不符合法令規定或不適於旅遊等情形，否則，不得拒絕。不過，因第三人參加旅遊為旅客而增加之費用，旅遊營業人得請求給付；但如因第三人參加而減少費用，旅客則不得請求退還，以免影響旅遊營業人原有的契約利益。

六、「旅遊內容」之變更

為保障旅客之權益，旅遊營業人所提供之旅遊內容，除有不得已的事由外，不得任意變更，如有正當理由須變更旅遊內容時，其因此所減少費用，應退還旅客，所增加之費用，應不得向旅客收取，應自行負擔。旅客如不同意旅遊營業人變更旅遊內容時，可終止契約，並得請求旅遊營業人墊付費用將其送回原出發地。而於到達原出發地後，應附加利息償還於旅遊營業人。

七、旅遊營業人負瑕疵擔保責任

旅遊營業人對於其提供之旅遊服務，應該使它具備通常的價值及約定的品質，此即旅遊營業人的瑕疵擔保責任。旅遊服務如不具備通常的價值及約定的品質時，旅客得請求旅遊營業人改善。如果，旅遊營業人不為

改善或不能改善時，旅客得請求減少費用。而且，當其有難於達到預期目的之情形，旅客不想繼續其旅遊時，並得終止契約。此外，如係因可歸責於旅遊營業人之事由，致旅遊不具備通常的價值及約定的品質者，旅客除請求減少費用或並終止契約外，並得請求損害賠償。旅客如因旅遊服務不具備通常的價值及約定的品質而終止契約時，旅遊營業人應將旅客送回原出發地，並且，應由旅遊營業人負擔因此所生的費用。

八、旅客時間之浪費請求旅遊營業人賠償

如果係因可歸責於旅遊營業人之事由，致旅遊未依約定的旅程進行者，旅客就其時間浪費，得按日請求賠償相當之金額。不過，每日賠償金額，不得超過旅遊營業人所收旅遊費用總額每日平均的數額。

九、旅客終止契約權

旅遊未完成前，旅客得隨時終止契約。但為兼顧旅遊營業人的利益，旅客應賠償旅遊營業人因契約終止所生之損害。另外，旅客於終止契約後，亦得請求旅遊營業人墊付費用將其送回原出發地。惟於到達原出發地後，旅客應附加利息償還於旅遊營業人。

十、旅客在旅遊中如發生身體或財產上的事故，旅遊營業人應予協助

旅遊營業人係以提供旅遊服務為營業之人，因此，在旅遊途中，雖因天災、地變或旅客之過失等非可歸責於旅遊營業人的事由，致旅客身體或財產受有傷亡損害時，旅遊營業人應對旅客為必要的協助及處理。不過，因此所生之費用，自應由旅客自行負擔。旅遊營業人如違反此項附隨義務時，應負債務不履行之責任。

十一、旅客在旅遊中所購買物品有瑕疵，旅遊營業人之協助處理

如果旅客在旅遊地點購物的場所是旅遊營業人所安排，而其所購物品有瑕疵時，旅客得於受領所購物品後一個月內，請求旅遊營業人協助旅客行使瑕疵擔保請求權。旅遊營業人如違反此項附隨義務時，亦應負債務不履行之責任。

十二、請求權消滅時效

鑑於旅遊行為時間短暫，為期早日確定法律關係，「旅遊」一節中規定的權利以從速行使為宜，故明訂本節規定之增加、減少或退還費用請求權，損害賠償請求權及墊付費用償還請求權，均自旅遊終了或應終了時起，一年間不行使而消滅。

參、民法債編第八節之一有關「旅遊」條文

一、第五百十四條之一

稱旅遊營業人者，謂以提供旅客旅遊服務為營業而收取旅遊費用之人。

前項旅遊服務，係指安排旅程及提供交通、膳宿、導遊或其他有關之服務。

二、第五百十四條之二

旅遊營業人因旅客之請求，應以書面記載下列事項，交付旅客：

1.旅遊營業人之名稱及地址。
2.旅客名單。
3.旅遊地區及旅程。
4.旅遊營業人提供之交通、膳宿、導遊或其他有關服務及其品質。
5.旅遊保險之種類及其金額。
6.其他有關事項。
7.填發之年月日。

三、第五百十四條之三

旅遊需旅客之行為始能完成，而旅客不為其行為者，旅遊營業人得定相當期限，催告旅客為之。

旅客不於前項期限內為其行為者，旅遊營業人得終止契約，並得請

求賠償因契約終止而生之損害。

　　旅遊開始後，旅遊營業人依前項規定終止契約時，旅客得請求旅遊營業人墊付費用將其送回原出發地。於到達後，由旅客附加利息償還之。

四、第五百十四條之四

　　旅遊開始前，旅客得變更由第三人參加旅遊。旅遊營業人非有正當理由，不得拒絕。

　　第三人依前項規定為旅客時，如因而增加費用，旅遊營業人得請求其給付。如減少費用，旅客不得請求退還。

五、第五百十四條之五

　　旅遊營業人非有不得已之事由，不得變更旅遊內容。

　　旅遊營業人依前項規定變更旅遊內容時，其因此所減少之費用，應退還於旅客；所增加之費用，不得向旅客收取。

　　旅遊營業人依第一項規定變更旅程時，旅客不同意者，得終止契約。

　　旅客依前項規定終止契約時，得請求旅遊營業人墊付費用將其送回原出發地。於到達後，由旅客附加利息償還之。

六、第五百十四條之六

　　旅遊營業人提供旅遊服務，應使其具備通常之價值及約定之品質。

七、第五百十四條之七

　　旅遊服務不具備前條之價值或品質者，旅客得請求旅遊營業人改善之。旅遊營業人不為改善或不能改善時，旅客得請求減少費用。其有難於達預期目的之情形者，並得終止契約。

　　因可歸責於旅遊營業人之事由致旅遊服務不具備前條之價值或品質者，旅客除請求減少費用或並終止契約外，並得請求損害賠償。

　　旅客依前二項規定終止契約時，旅遊營業人應將旅客送回原出發地。其所生之費用，由旅遊營業人負擔。

八、第五百十四條之八

因可歸責於旅遊營業人之事由，致旅遊未依約定之旅程進行者，旅客就其時間之浪費，得按日請求賠償相當之金額。但其每日賠償金額，不得超過旅遊營業人所收旅遊費用總額每日平均之數額。

九、第五百十四條之九

旅遊未完成前，旅客得隨時終止契約。但應賠償旅遊營業人因契約終止而生之損害。

第五百十四條之五第四項之規定，於前項情形準用之。

十、第五百十四條之十

旅客在旅遊中發生身體或財產上之事故時，旅遊營業人應為必要之協助及處理。

前項之事故，係因非可歸責於旅遊營業人之事由所致者，其所生之費用，由旅客負擔。

十一、第五百十四條之十一

旅遊營業人安排旅客在特定場所購物，其所購物品有瑕疵者，旅客得於受領所購物品後一個月內，請求旅遊營業人協助其處理。

十二、第五百十四條之十二

民法債編第八節之一「旅遊」規定之增加、減少或退還費用請求權，損害賠償請求權及墊付費用償還請求權，均自旅遊終了或應終了時起，一年間不行使而消滅。

第五章

我國入出境管理及規定

- 入出境管理
- 大陸地區人民來臺從事觀光活動許可辦法
- 大陸地區人民來臺從事個人旅遊觀光活動申請須知
- 旅行業接待大陸地區人民來臺觀光旅遊團品質注意事項
- 大陸當局對兩岸人民往來臺灣地區之規定
- 大陸人民來臺自由行有關問題

第一節　入出境管理

壹、概述

　　臺灣地區入出境管理規定，始於一九四九年三月，係依據戒嚴法暨戡亂時期臺灣地區入出境管理辦法而制定，乃基於國家安保的一種非常時期措施。但至一九八七年七月，政府宣布解除戒嚴，從事多項政治改革，允許臺灣地區人民前往大陸探親，以及大陸地區人民來臺探病、奔喪、訪問等規定，並於一九九○年七月一日起，全面廢止使用入出境證，由內政部警政署入出境管理局專責辦理國人及海外華僑入出境許可，及辦理無邦交國家人民入出境簽證等事宜。

　　鑑於我國入出境管理及移民業務，分屬不同單位管轄，事權分散，於一九九九年五月二十一日公布「入出國及移民法」時，規定內政部設「入出國及移民署」以統一事權，通稱「移民署」。同時研擬移民署組織法草案，歷經多次折衝，於二○○五年十一月八日始由立法院三讀通過，並於同年十一月三十日由總統公布，移民署於二○○七年一月二日正式成立運作。

貳、作業方式

一、目的

　　為落實「便民服務」措施，並考量資訊共享原則，內政部移民署就入出境各項證件之申請與核發，皆依據相關法規並結合資訊工程，建構完整資訊網，採行集中式管理與分散式應用的方式。

二、入出境證件申請作業

(一)單一窗口收件服務

　　服務對象包括在臺有戶籍國民、在臺無戶籍國民、大陸地區人民、香港澳門居民；並於移民署本部聯合服務中心、臺中服務處、花蓮服務處、高雄服務處及該署駐外單位皆設有服務櫃臺。

(二)申請案件登錄建檔

　　每日各類申請書登錄、校驗、核准及不准處理、縮影號建檔等資料約九千餘筆，其他如國人赴大陸登記查核、旅客入出境登記表稽核等各類資料約一萬五千筆；另大陸地區人民、香港澳門居民及無戶籍國民申請書兩吋照片影像建檔約二千筆。

(三)申請案件查核複審

　　每件申請案件均由電腦自動過濾查核是否有紀錄（如管制入出境、通緝、逾期停留、非法打工、假冒親屬關係、歷次申請狀況等），提供承辦人員複審參考，大幅縮短承辦時間，並可掌握申請案件流程，易於管考稽催，同時開放民眾使用語音或上網方式查詢，方便民眾瞭解申請案件承辦情形。

(四)影像處理核准證件

　　為嚴密入出境管理，大陸地區人民、香港澳門居民及無戶籍國民核准發證後，申請人照片由電腦直接列印於入出境證上，並將照片影像資料傳送國際機場，使用於證照查驗線上，以杜絕不法分子之偽變造及防止冒名頂替矇混入出境情形發生。

(五)電腦連線通關查驗

　　利用電腦連線作業，及時更新國際機場入出境管制對象資料（限制入出境、通緝、保護管束、國軍人員、役男等），透過電腦過濾查核每年經由各國際機場、港口約一千九百萬中外入出國境旅客，有效落實國境安

全管理。

(六)便民服務資源分享

入出境申請及動態電腦資料,多年來已累積數億筆,爲國家重要資產,跨部會支援戶役政、財政、法務、治安等工作,提供政府及學術等三十多個機關單位使用,充分達到嚴密國境管理與便民兼籌並顧之目標。

三、申請與查驗之影像處理

(一)收件

由服務櫃臺收取民眾欲辦理證件之各項文件,並核對所填資料是否正確。

(二)基本資料建檔作業

依申請人填寫之申請書資料輸入作業系統,爲確保資料之正確性,本項作業採登錄、校驗分批獨立執行,待校驗確認後,執行批次資料建檔。

(三)照片影像資料擷取作業

依基本資料分批順序輸入照片影像資料。照片影像資料採「即時顯影」方式,即將民眾照片置於掃描器上,立刻顯示在電腦螢幕上,以便於隨時調整影像位置。

調整影像位置後即可按鍵掃描照片,掃描時採用「定點聚焦」,直接照相光學方式擷取影像資料。

系統以JPG格式擷取影像資料,同時,壓縮成90K及30K兩種不同大小之電子檔。90K影像電子檔爲列印證件時使用,以防止影像照片於列印時失真;30K影像電子檔爲電腦查詢時使用,利用電腦800×600解析度顯示,與眞實照片完全相同。

(四)照片影像資料建檔作業

照片影像資料擷取後,可直接進行建檔工作,建檔時系統以「分

封」方式結合文字資料傳送至主機端。

　　資料傳送至主機端時，系統會自動依照硬碟空間儲存之大小進行儲存分配。

(五)照片影像資料校對作業

　　照片影像資料建檔後，分批依申請書收件號進行校對工作。系統以批號為單位，比對收件號、個人資料及影像檔資料，各項資料皆吻合後，方可確定資料無誤，藉以確保資料之準確性。

(六)照片影像資料各地資料平衡作業

　　照片影像資料於移民署本部建立後，為因應各機場港口辦理入出境通關時之有效辨認，移民署利用“NFS Server”之功能，由各地主機直接讀取照片影像電子檔資料，並儲存於該地主機之資料庫中，以便各機場港口之旅客辦理入出境通關時使用。本項作業完全採即時性（online）方式處理，使各地資料達到一致性。

(七)入出境證件列印作業

　　當申請案件核准後，系統會自動詳列清單，區分各類證件，將影像資料與文字資料結合，同時列印出各項核發證件。證件列印時，列印之各項資料，依證別分別排列於列印暫存區（QUEUE）內，使用者可採自動列印方式，或因工作需要手動調整其優先順序，且可直接查詢列印暫存區各項資料，並以單張證件列印。

　　列印方式分為兩種形態，一為直接列印，其應用於單次證；一為反向式列印，其運用於多次入出境證。此項列印方式為直接將文字資料與照片資料印製在可黏性膠膜上，使資料與證件合為一體，無法偽造。

(八)提繕作業

　　為因應緊急申請案件，系統具備包括照片影像資料擷取作業、照片影像資料建檔作業、照片影像資料各地資料平衡作業、證件列印作業一系列功能，皆集中在單一應用程式中。

第二節　大陸地區人民來臺從事觀光活動許可辦法

　　大陸地區人民來臺從事觀光活動，應依據民國一百零一年一月二十日修正發布，並自一百零一年二月一日施行的「大陸地區人民來臺從事觀光活動許可辦法」。該辦法詳細條文如下：

第一條　本辦法依臺灣地區與大陸地區人民關係條例第十六條第一項規定訂定之。

　　　　本辦法未規定者，適用其他有關法令之規定。

第二條　本辦法之主管機關為內政部，其業務分別由各該目的事業主管機關執行之。

第三條　大陸地區人民符合下列情形之一者，得申請許可來臺從事觀光活動：

　　一、有固定正當職業或學生。

　　二、有等值新臺幣二十萬元以上之存款，並備有大陸地區金融機構出具之證明。

　　三、赴國外留學、旅居國外取得當地永久居留權、旅居國外取得當地依親居留權並有等值新臺幣二十萬元以上存款且備有金融機構出具之證明或旅居國外一年以上且領有工作證明及其隨行之旅居國外配偶或二親等內血親。

　　四、赴香港、澳門留學、旅居香港、澳門取得當地永久居留權、旅居香港、澳門取得當地依親居留權並有等值新臺幣二十萬元以上存款且備有金融機構出具之證明或旅居香港、澳門一年以上且領有工作證明及其隨行之旅居香港、澳門配偶或二親等內血親。

　　五、其他經大陸地區機關出具之證明文件。

第三之一條　大陸地區人民設籍於主管機關公告指定之區域，符合下列情

形之一者，得申請許可來臺從事個人旅遊觀光活動（以下簡稱個人旅遊）：

一、年滿二十歲，且有相當新臺幣二十萬元以上存款或持有銀行核發金卡或年工資所得相當新臺幣五十萬元以上。

二、年滿十八歲以上在學學生。

前項第一款申請人之直系血親及配偶，得隨同本人申請來臺。

第四條　大陸地區人民來臺從事觀光活動，其數額得予限制，並由主管機關公告之。

前項公告之數額，由內政部入出國及移民署（以下簡稱入出國及移民署）依申請案次，依序核發予經交通部觀光局核准且已依第十一條規定繳納保證金之旅行業。

旅行業辦理大陸地區人民來臺從事觀光活動業務配合政策，或經交通部觀光局調查來臺大陸旅客整體滿意度高且接待品質優良者，主管機關得依據交通部觀光局出具之數額建議文件，於第一項公告數額之百分之十範圍內，予以酌增數額，不受第一項公告數額之限制。

第五條　大陸地區人民來臺從事觀光活動，應由旅行業組團辦理，並以團進團出方式為之，每團人數限五人以上四十人以下。

經國外轉來臺灣地區觀光之大陸地區人民，每團人數限七人以上。但符合第三條第三款或第四款規定之大陸地區人民，來臺從事觀光活動，得不以組團方式為之，其以組團方式為之者，得分批入出境。

第六條　大陸地區人民符合第三條第一款或第二款規定者，申請來臺從事觀光活動，應由經交通部觀光局核准之旅行業代申請，並檢附下列文件，向入出國及移民署申請許可，並由旅行業負責人擔任保證人：

一、團體名冊，並標明大陸地區帶團領隊。

二、經交通部觀光局審查通過之行程表。

三、入出境許可證申請書。

四、固定正當職業（任職公司執照、員工證件）、在職、在學或財力證明文件等，必要時，應經財團法人海峽交流基金會驗證。大陸地區帶團領隊，應加附大陸地區核發之領隊執照影本。

五、大陸地區居民身分證、大陸地區所發尚餘六個月以上效期之護照影本。

六、我方旅行業與大陸地區具組團資格之旅行社簽訂之組團契約。

七、其他相關證明文件。

大陸地區人民符合第三條第三款或第四款規定者，申請來臺從事觀光活動，應檢附下列文件，送駐外使領館、代表處、辦事處或其他經政府授權機構（以下簡稱駐外館處）審查。駐外館處於審查後交由經交通部觀光局核准之旅行業依前項規定程序辦理或核轉入出國及移民署辦理；駐外館處有入出國及移民署派駐入國審理人員者，由其審查；未派駐入國審理人員者，由駐外館處指派人員審查：

一、旅客名單。

二、旅遊計畫或行程表。

三、入出境許可證申請書。

四、大陸地區所發尚餘六個月以上效期之護照或香港、澳門核發之旅行證件影本。

五、國外、香港或澳門在學證明及再入國簽證影本、現住地永久居留權證明、現住地依親居留權證明及有等值新臺幣二十萬元以上之金融機構存款證明、工作證明或親屬關係證明。

六、其他相關證明文件。

大陸地區人民符合第三條第五款規定者，申請來臺從事觀光活動，應檢附第一項第一款至第三款、第六款、第七款之文件及大陸地區所發尚餘六個月以上效期之往來臺灣地區通行證影本，交

由經交通部觀光局核准之旅行業依第一項規定程序辦理。

大陸地區人民符合第三條之一規定，申請來臺從事個人旅遊，應檢附下列文件，經由交通部觀光局核准之旅行業代向入出國及移民署申請許可，並由旅行業負責人擔任保證人：

一、入出境許可證申請書。

二、大陸地區居民身分證、大陸地區所發尚餘六個月以上效期之大陸居民往來臺灣通行證及個人旅遊加簽影本。

三、相當新臺幣二十萬元以上金融機構存款證明或銀行核發金卡證明文件或年工資所得相當新臺幣五十萬元以上之薪資所得證明或在學證明文件。但最近三年內曾依第三條之一第一項第一款規定經許可來臺，且無違規情形者，免附財力證明文件。

四、直系血親親屬、配偶隨行者，全戶戶口簿及親屬關係證明。

五、未成年者，直系血親尊親屬同意書。但直系血親尊親屬隨行者，免附。

六、簡要行程表，包括下列擔任緊急聯絡人之相關資訊：

　　(一)大陸地區親屬。

　　(二)大陸地區無親屬或親屬不在大陸地區者，為大陸地區組團社代表人。

七、已投保旅遊相關保險之證明文件。

旅行業或申請人未依前四項規定檢附文件，經限期補正，屆期未補正者，應予退件。

第七條　大陸地區人民依前條第一項及第三項規定申請經審查許可者，由入出國及移民署發給臺灣地區入出境許可證（以下簡稱入出境許可證），交由接待之旅行業轉發申請人；申請人應持憑該證，連同大陸地區往來臺灣地區通行證或大陸地區所發尚餘六個月以上效期之護照，經機場、港口查驗入出境。

經許可自國外轉來臺灣地區觀光之大陸地區人民及符合第三條第三款或第四款規定之大陸地區人民經審查許可者，由入出國及移

民署發給入出境許可證，交由接待之旅行業或原核轉之駐外館處轉發申請人；申請人應持憑該證連同大陸地區所發尚餘六個月以上效期之護照，或香港、澳門核發之旅行證件，經機場、港口查驗入出境。

大陸地區人民依前條第四項規定申請經審查許可者，由入出國及移民署發給入出境許可證，交由代申請之旅行業轉發申請人；申請人應持憑該許可證，連同回程機（船）票、大陸地區所發尚餘六個月以上效期之大陸居民往來臺灣通行證，經機場、港口查驗入出境。

第八條　依前條規定發給之入出境許可證，其有效期間，自核發日起三個月。但大陸地區帶團領隊，得發給一年多次入出境許可證。

大陸地區人民未於前項入出境許可證有效期間入境者，不得申請延期。

第九條　大陸地區人民經許可來臺從事觀光活動之停留期間，自入境之次日起，不得逾十五日；逾期停留者，治安機關得依法逕行強制出境。

前項大陸地區人民，因疾病住院、災變或其他特殊事故，未能依限出境者，應於停留期間屆滿前，由代申請之旅行業或申請人向入出國及移民署申請延期，每次不得逾七日。

旅行業應就前項大陸地區人民延期之在臺行蹤及出境，負監督管理責任，如發現有違法、違規、逾期停留、行方不明、提前出境、從事與許可目的不符之活動或違常等情事，應立即向交通部觀光局通報舉發，並協助調查處理。

因第二項情形而未能出境之大陸地區人民，其配偶、親友、大陸地區組團旅行社從業人員或在大陸地區公務機關（構）任職涉及旅遊業務者，必須臨時入境協助，由旅行業向交通部觀光局通報後，代向入出國及移民署申請許可。但符合第三條第三款或第四款規定之大陸地區人民有第二項情形者，得由其旅居國外、香港或澳門之配偶或親友逕向駐外館處核轉入出國及移民署辦理，毋

須通報。

前項人員之停留期間準用第二項規定。配偶及親友之入境人數，以二人為限。

第十條　旅行業辦理大陸地區人民來臺從事觀光活動業務，應具備下列要件，並經交通部觀光局申請核准：

一、成立五年以上之綜合或甲種旅行業。

二、為省市級旅行業同業公會會員或於交通部觀光局登記之金門、馬祖旅行業。

三、最近五年未曾發生依發展觀光條例規定繳納之保證金被依法強制執行、受停業處分、拒絕往來戶或無故自行停業等情事。

四、向交通部觀光局申請赴大陸地區旅行服務許可獲准，經營滿一年以上年資者、最近一年經營接待來臺旅客外匯實績達新臺幣一百萬元以上或最近五年曾配合政策積極參與觀光活動對促進觀光活動有重大貢獻者。

旅行業經依前項規定核准辦理大陸地區人民來臺從事觀光活動業務，有下列情形之一者，由交通部觀光局廢止其核准：

一、喪失前項第一款或第二款規定之資格。

二、依發展觀光條例規定繳納之保證金被依法強制執行，或受停業處分。

三、經票據交換所公告為拒絕往來戶。

四、無正當理由自行停業。

旅行業停止辦理大陸地區人民來臺從事觀光活動業務，應向交通部觀光局報備。

第十一條　旅行業經依前條規定向交通部觀光局申請核准，並自核准之日起三個月內向交通部觀光局或其委託之團體繳納新臺幣一百萬元保證金後，始得辦理接待大陸地區人民來臺從事觀光活動業務。旅行業未於三個月內繳納保證金者，由交通部觀光局廢止

其核准。

本辦法中華民國九十七年六月二十日修正發布前，旅行業已依規定向中華民國旅行商業同業公會全國聯合會（以下簡稱旅行業全聯會）繳納保證金者，由旅行業全聯會自本辦法修正發布之日起一個月內，將其原保管之保證金移交予交通部觀光局。

本辦法中華民國九十八年一月十七日修正施行前，旅行業已依規定繳納新臺幣二百萬元保證金者，由交通部觀光局自本辦法修正施行之日起三個月內，發還保證金新臺幣一百萬元。

第十二條　前條第一項有關保證金繳納之收取、保管、支付等相關事宜之作業要點，由交通部觀光局定之。

第十三條　旅行業依第六條第一項規定辦理大陸地區人民來臺從事觀光活動業務，應與大陸地區具組團資格之旅行社簽訂組團契約。

旅行業應請大陸地區組團旅行社協助確認經許可來臺從事觀光活動之大陸地區人民確係本人，如發現虛偽不實情事，應通報交通部觀光局並移送治安機關依法強制出境。

大陸地區組團旅行社應協同辦理確認大陸地區人民身分，並協助辦理強制出境事宜。

第十四條　旅行業辦理大陸地區人民來臺從事觀光活動業務，應投保責任保險，其最低投保金額及範圍如下：

一、每一大陸地區旅客因意外事故死亡：新臺幣二百萬元。

二、每一大陸地區旅客因意外事故所致體傷之醫療費用：新臺幣三萬元。

三、每一大陸地區旅客家屬來臺處理善後所必需支出之費用：新臺幣十萬元。

四、每一大陸地區旅客證件遺失之損害賠償費用：新臺幣二千元。

大陸地區人民符合第三條之一規定，申請來臺從事個人旅遊者，應投保旅遊相關保險，每人最低投保金額新臺幣二百萬元，其投保期間應包含旅遊行程全程期間，並應包含醫療費用

及善後處理費用。

第十五條　旅行業辦理大陸地區人民來臺從事觀光活動業務，行程之擬
　　　　　訂，應排除下列地區：

一、軍事國防地區。

二、國家實驗室、生物科技、研發或其他重要單位。

第十六條　大陸地區人民申請來臺從事觀光活動，有下列情形之一者，得
　　　　　不予許可；已許可者，得撤銷或廢止其許可，並註銷其入出境
　　　　　許可證：

一、有事實足認為有危害國家安全之虞。

二、曾有違背對等尊嚴之言行。

三、現在中共行政、軍事、黨務或其他公務機關任職。

四、患有足以妨害公共衛生或社會安寧之傳染病、精神疾病或
　　其他疾病。

五、最近五年曾有犯罪紀錄、違反公共秩序或善良風俗之行
　　為。

六、最近五年曾未經許可入境。

七、最近五年曾在臺灣地區從事與許可目的不符之活動或工
　　作。

八、最近三年曾逾期停留。

九、最近三年曾依其他事由申請來臺，經不予許可或撤銷、廢
　　止許可。

十、最近五年曾來臺從事觀光活動，有脫團或行方不明之情
　　事。

十一、申請資料有隱匿或虛偽不實。

十二、申請來臺案件尚未許可或許可之證件尚有效。

十三、團體申請許可人數不足第五條之最低限額或未指派大陸
　　　地區帶團領隊。

十四、符合第三條第一款、第二款或第五款規定，經許可來臺
　　　從事觀光活動，或經許可自國外轉來臺灣地區觀光之大

　　　　　　陸地區人民未隨團入境。

十五、最近三年內曾擔任來臺個人旅遊之大陸地區緊急聯絡
　　　人，且來臺個人旅遊者逾期停留。但有協助查獲逾期停
　　　留者，不在此限。

　　前項第一款至第三款情形，主管機關得會同國家安全局、交通
部、行政院大陸委員會及其他相關機關、團體組成審查會審核
之。

第十七條　大陸地區人民經許可來臺從事觀光活動，於抵達機場、港口之
　　　　　際，入出國及移民署應查驗入出境許可證及相關文件，有下列
　　　　　情形之一者，得禁止其入境；並廢止其許可及註銷其入出境許
　　　　　可證：

一、未帶有效證照或拒不繳驗。

二、持用不法取得、偽造、變造之證照。

三、冒用證照或持用冒領之證照。

四、申請來臺之目的作虛偽之陳述或隱瞞重要事實。

五、攜帶違禁物。

六、患有足以妨害公共衛生或社會安寧之傳染病、精神疾病或
　　其他疾病。

七、有違反公共秩序或善良風俗之言行。

八、經許可自國外轉來臺灣地區從事觀光活動之大陸地區人
　　民，未經入境第三國直接來臺。

九、經許可來臺從事個人旅遊，未備妥回程機（船）票。

　　入出國及移民署依前項規定進行查驗，如經許可來臺從事觀光
活動之大陸地區人民，其團體來臺人數不足五人者，禁止整團
入境；經許可自國外轉來臺灣地區觀光之大陸地區人民，其團
體來臺人數不足五人者，禁止整團入境。但符合第三條第三款
或第四款規定之大陸地區人民，不在此限。

第十八條　大陸地區人民經許可來臺從事觀光活動，應由大陸地區帶團領
　　　　　隊協助或個人旅遊者自行填具入境旅客申報單，據實填報健康

狀況。通關時大陸地區人民如有不適或疑似感染傳染病時,應由大陸地區帶團領隊或個人旅遊者主動通報檢疫單位,實施檢疫措施。

入境後大陸地區帶團領隊及臺灣地區旅行業負責人或導遊人員,如發現大陸地區人民有不適或疑似感染傳染病者,除應就近通報當地衛生主管機關處理,協助就醫,並應向交通部觀光局通報。

機場、港口人員發現大陸地區人民有不適或疑似感染傳染病時,應協助通知檢疫單位,實施相關檢疫措施及醫療照護。必要時,得請入出國及移民署提供大陸地區人民入境資料,以供防疫需要。

主動向衛生主管機關通報大陸地區人民疑似傳染病病例並經證實者,得依傳染病防治獎勵辦法之規定獎勵之。

第十九條　大陸地區人民來臺從事觀光活動,應依旅行業安排之行程旅遊,不得擅自脫團。但因傷病、探訪親友或其他緊急事故需離團者,除應符合交通部觀光局所定離團天數及人數外,並應向隨團導遊人員申報及陳述原因,填妥就醫醫療機構或拜訪人姓名、電話、地址、歸團時間等資料申報書,由導遊人員向交通部觀光局通報。

違反前項規定者,治安機關得依法逕行強制出境。

符合第三條第三款、第四款或第三條之一規定之大陸地區人民來臺從事觀光活動,不受前二項規定之限制。

第二十條　交通部觀光局接獲大陸地區人民擅自脫團之通報者,應即聯繫目的事業主管機關及治安機關,並告知接待之旅行業或導遊轉知其同團成員,接受治安機關實施必要之清查詢問,並應協助處理該團之後續行程及活動。必要時,得依相關機關會商結果,由主管機關廢止同團成員之入境許可。

第二十一條　旅行業辦理接待大陸地區人民來臺從事觀光活動業務,應指派或僱用領取有導遊執業證之人員,執行導遊業務。

前項導遊人員以經考試主管機關或其委託之有關機關考試及訓練合格，領取導遊執業證者為限。

中華民國九十二年七月一日前已經交通部觀光局或其委託之有關機關測驗及訓練合格，領取導遊執業證者，得執行接待大陸地區旅客業務。但於九十年三月二十二日導遊人員管理規則修正發布前，已測驗訓練合格之導遊人員，未參加交通部觀光局或其委託團體舉辦之接待或引導大陸地區旅客訓練結業者，不得執行接待大陸地區旅客業務。

第二十二條　旅行業及導遊人員辦理接待符合第三條第一款、第二款或第五款規定經許可來臺從事觀光活動業務，或辦理接待經許可自國外轉來臺灣地區觀光之大陸地區人民業務，應遵守下列規定：

一、應詳實填具團體入境資料（含旅客名單、行程表、入境航班、責任保險單、遊覽車、派遣之導遊人員等），並於團體入境前一日十五時前傳送交通部觀光局。團體入境前一日應向大陸地區組團旅行社確認來臺旅客人數，如旅客人數未達第十七條第二項規定之入境最低限額時，應立即通報。

二、應於團體入境後二個小時內，詳實填具接待報告表；其內容包含入境及未入境團員名單、接待大陸地區旅客車輛、隨團導遊人員及原申請書異動項目等資料，傳送或持送交通部觀光局，並由導遊人員隨身攜帶接待報告表影本一份。團體入境後，應向交通部觀光局領取旅客意見反映表，並發給每位團員填寫。

三、每一團體應派遣至少一名導遊人員。如有急迫需要須於旅遊途中更換導遊人員，旅行業應立即通報。

四、行程之住宿地點變更時，應立即通報。

五、發現團體團員有違法、違規、逾期停留、違規脫團、行方不明、提前出境、從事與許可目的不符之活動或違常

等情事時，應立即通報舉發，並協助調查處理。

六、團員因傷病、探訪親友或其他緊急事故，需離團者，除應符合交通部觀光局所定離團天數及人數外，並應立即通報。

七、發生緊急事故、治安案件或旅遊糾紛，除應就近通報警察、消防、醫療等機關處理外，應立即通報。

八、應於團體出境二個小時內，通報出境人數及未出境人員名單。

旅行業及導遊人員辦理接待符合第三條第三款或第四款規定之大陸地區人民來臺從事觀光活動業務，應遵守下列規定：

一、應依前項第一款、第五款、第七款規定辦理。但接待之大陸地區人民非以組團方式來臺者，其旅客入境資料，得免除行程表、接待車輛、隨團導遊人員等資料。

二、發現大陸地區人民有逾期停留之情事時，應立即通報舉發，並協助調查處理。

前二項通報事項，由交通部觀光局受理之。旅行業或導遊人員應詳實填報，並於通報後，以電話確認。但於通報事件發生地無電子傳真設備，致無法立即通報者，得先以電話通報後，再補送通報書。

第二十三條　旅行業及導遊人員辦理接待大陸地區人民來臺從事觀光活動業務，其團費品質、租用遊覽車、安排購物及其他與旅遊品質有關事項，應遵守交通部觀光局訂定之旅行業接待大陸地區人民來臺觀光旅遊團品質注意事項。

第二十四條　主管機關或交通部觀光局對於旅行業辦理大陸地區人民來臺從事觀光活動業務，得視需要會同各相關機關實施檢查或訪查。

旅行業對前項檢查或訪查，應提供必要之協助，不得規避、妨礙或拒絕。

第二十五條　旅行業辦理大陸地區人民來臺從事觀光活動業務，該大陸地

區人民，除符合第三條第三款或第四款規定者外，有逾期停留且行方不明者，每一人扣繳第十一條保證金新臺幣十萬元，每團次最多扣至新臺幣一百萬元；逾期停留且行方不明情節重大，致損害國家利益者，並由交通部觀光局依發展觀光條例相關規定廢止其營業執照。

旅行業辦理大陸地區人民來臺從事觀光活動業務，未依約完成接待者，交通部觀光局或旅行業全聯會得協調委託其他旅行業代為履行；其所需費用，由第十一條之保證金支應。

第一項保證金之扣繳，由交通部觀光局或其委託之團體繳交國庫。

第一項及第二項保證金扣繳或支應後，由交通部觀光局通知旅行業應自收受通知之日起十五日內依第十一條第一項規定金額繳足保證金，屆期未繳足者，廢止其辦理接待大陸地區人民來臺從事觀光活動業務之核准，並通知該旅行業向交通部觀光局或其委託之團體申請發還其膳餘保證金。

旅行業經向交通部觀光局報備停止辦理大陸地區人民來臺從事觀光活動業務者，其依第十一條第一項所繳保證金，交通部觀光局或其委託之團體應予發還；其有第一項及第二項應扣繳或支應之金額者，應予扣除後發還。

旅行業全聯會依第十一條第二項規定移交保證金予交通部觀光局前，如有第一項或第二項應扣繳或支應保證金情事時，旅行業全聯會應配合支付。

第二十五之一條　　大陸地區人民經許可來臺從事個人旅遊逾期停留者，辦理該業務之旅行業應於逾期停留之日起算七日內協尋；屆協尋期仍未歸者，逾期停留之第一人予以警示，自第二人起，每逾期停留一人，由交通部觀光局停止該旅行業辦理大陸地區人民來臺從事個人旅遊業務一個月。第一次逾期停留如同時有二人以上者，自第二人起，每逾期停留一人，停止該旅行業辦理大陸地區人民來臺從事

個人旅遊業務一個月。

　　前項之旅行業，得於交通部觀光局停止其辦理大陸地區人民來臺從事個人旅遊業務處分書送達之次日起算七日內，以書面向該局表示每一人扣繳第十一條保證金新臺幣十萬元，經同意者，原處分廢止之。

第二十六條　旅行業違反第五條、第十三條第一項、第二項、第十五條、第十八條第一項、第二十二條、第二十三條或第二十四條第二項規定者，每違規一次，由交通部觀光局記點一點，按季計算。累計四點者，交通部觀光局停止其辦理大陸地區人民來臺從事觀光活動業務一個月；累計五點者，停止其辦理大陸地區人民來臺從事觀光活動業務三個月；累計六點者，停止其辦理大陸地區人民來臺從事觀光活動業務六個月；累計七點以上者，停止其辦理大陸地區人民來臺從事觀光活動業務一年。旅行業違反第二十一條第一項規定者，除依旅行業管理規則第五十六條規定處罰外，每違規一次，並由交通部觀光局停止其辦理大陸地區人民來臺從事觀光活動業務一個月。

旅行業辦理大陸地區人民來臺從事觀光活動業務，有下列情形之一者，停止其辦理大陸地區人民來臺從事觀光活動業務一個月至三個月：

一、接待團費平均每人每日費用，違反第二十三條之注意事項所定最低接待費用。

二、最近一年辦理大陸地區人民來臺觀光業務，經大陸旅客申訴次數達五次以上，且經交通部觀光局調查來臺大陸旅客整體滿意度低。

三、於團體已啓程來臺入境前無故取消接待，或於行程中因故意或重大過失棄置旅客，未予接待。

導遊人員違反第十九條第一項、第二十二條第一項第一款、第二款、第四款至第八款、第二項、第三項或第二十三條規

定者，每違規一次，由交通部觀光局記點一點，按季計算。累計三點者，交通部觀光局停止其執行接待大陸地區人民來臺觀光團體業務一個月；累計四點者，停止其執行接待大陸地區人民來臺觀光團體業務三個月；累計五點者，停止其執行接待大陸地區人民來臺觀光團體業務六個月；累計六點以上者，停止其執行接待大陸地區人民來臺觀光團體業務一年。

旅行業及導遊人員違反第二十三條之注意事項有關禁止於既定行程外安排或推銷自費行程或活動之規定者，分別處停止其辦理大陸地區人民來臺從事觀光活動業務及執行該接待業務各一個月，不適用第一項及第三項規定。

旅行業及導遊人員違反發展觀光條例或旅行業管理規則或導遊人員管理規則等法令規定者，應由交通部觀光局依相關法律處罰。

第二十七條　依第十條、第十一條規定經交通部觀光局核准接待大陸地區人民來臺從事觀光活動之旅行業，不得包庇未經核准或被停止辦理接待業務之旅行業經營大陸地區人民來臺觀光業務。未經交通部觀光局核准接待或被停止辦理接待大陸地區人民來臺觀光之旅行業，亦不得經營大陸地區人民來臺觀光業務。

旅行業經營大陸地區人民來臺觀光業務，應自行接待，不得將該旅行業務或其分配數額轉讓其他旅行業辦理。

旅行業違反第一項前段或前項規定者，停止其辦理接待大陸地區人民來臺觀光團體業務一年；違反第一項後段規定，未經核准經營或被停止辦理接待業務之旅行業，依發展觀光條例相關規定處罰。

第二十八條　接待大陸地區人民來臺觀光之導遊人員，不得包庇未具第二十一條接待資格者執行接待大陸地區人民來臺觀光團體業務。

違反前項規定者，停止其執行接待大陸地區人民來臺觀光團
體業務一年。

第二十九條　有關旅行業辦理大陸地區人民來臺從事觀光活動業務應行注
意事項及作業流程，由交通部觀光局定之。

第三十條　第三條規定之實施範圍及其實施方式，得由主管機關視情況
調整。

第三節　大陸地區人民來臺從事個人旅遊觀光活動申請須知

　　依據內政部出入國及移民署民國一百零二年四月二十三日發布的大
陸地區人民來臺從事個人旅遊觀光活動申請須知，相關規定如下：

一、為規範大陸地區人民來臺從事個人旅遊觀光活動（以下簡稱個
人旅遊）申請程序及發證作業等相關規定，特訂定本須知。

二、申請對象：
大陸地區人民居住於主管機關公告指定之區域，符合下列情形
之一者，得申請許可來臺從事個人旅遊：
(一)年滿二十歲，且有相當新臺幣二十萬元以上存款或持有銀行
核發金卡或年工資所得相當新臺幣五十萬元以上者。其直系
血親及配偶得隨同申請。
(二)十八歲以上在學學生。

三、申請方式：以電腦登錄方式至移民署「大陸港澳地區短期入臺
線上申請暨發證管理系統」（以下簡稱線上系統，網址：http://
www.immigration.gov.tw/mp.asp?mp=mt）作業平臺進行申請。

四、應備文件：
(一)申請書：於移民署線上系統進行申請人資料登錄，免列印紙
本。

(二)大陸地區居民身分證、大陸地區所發尚餘六個月以上效期之大陸居民往來臺灣通行證（以下簡稱居民身分證、通行證）及簽注事由為「G」（個人旅遊）之通行證簽注頁。未成年之申請人尚未取得居民身分證者，請檢附常住人口登記卡。

(三)最近二年內二吋白底彩色照片。但所附通行證核發日期未超過二年者，免另備照片。檢附之照片應依國民身分證之規格辦理，並應與所持居民身分證、通行證能辨識為同一人，未依規定檢附者，不予受理。

(四)資格證明文件：

　1.以第二點第一款資格申請者，應具備以下財力證明文件之一。但最近三年內曾經許可來臺從事個人旅遊觀光活動，且無違規情形者，免附：

　　(1)有相當新臺幣二十萬元（相當於人民幣五萬元）以上之銀行或金融機構開立存款期間達一個月以上之存款證明或最近一個月內帳戶流水單（須蓋有銀行或金融機構章戳）。

　　(2)有大陸銀行或金融機構開立核發金卡等級以上信用卡〔如金卡（Gold）、白金卡（Platinum）、無限卡（Infinite）〕之證明文件，或信用卡彩色掃瞄電子檔。

　　(3)最近三個月開立之年工資所得相當新臺幣五十萬元（相當於人民幣十二萬五千元）以上之薪資所得證明文件（如：公司開立並加蓋公司章戳之薪資證明）。

　　(4)其隨行之直系血親及配偶應檢附與申請人之親屬關係證明（如：出生證明、結婚證書、公安開立並蓋有章戳之親屬證明或同戶者之全戶戶口簿）。

　2.以第二點第二款資格申請者，應具備目前就讀學校之學生證或在學證明，其未滿二十歲者應加附直系血親尊親屬同意書。

(五)簡要行程表：請於移民署線上系統登錄預定來臺起迄年月日

及行程內容。

(六)緊急聯絡人：請依下列規定於移民署線上系統登錄緊急聯絡
　　人資料：

　　1.緊急聯絡人以已成年親屬擔任為原則，申請時請一併檢附緊
　　　急聯絡人之居民身分證影本及親屬關係證明文件影本（如
　　　同戶者檢附全戶戶口簿，未同戶或無法據以判別關係者得
　　　檢附出生證明、公安開立並蓋有章戳之親屬關係證明）。

　　2.緊急聯絡人與申請人之關係為直系血親親屬、兄弟姐妹、
　　　配偶者，檢附緊急聯絡人之居民身分證影本及戶口簿，無
　　　需其他證明文件。

　　3.若申請人無親屬可擔任緊急聯絡人者，應請大陸地區組團
　　　社負責人或主管擔任緊急聯絡人，申請時請一併檢附緊急
　　　聯絡人之居民身分證及大陸地區組團社所開立之最近一個
　　　月內在職證明（須蓋有組團社公司章戳）。

(七)大陸地區隨同親屬：申請人有直系血親及配偶隨同者，應於
　　移民署線上系統登錄隨同親屬個人資料。隨同親屬則免登錄
　　本項資料。

(八)已投保旅遊相關保險之保單或證明文件：

　　1.保險內容應包含醫療及善後費用，其總保險額度最低不得
　　　少於新臺幣二百萬元（相當人民幣五十萬元）。

　　2.保單內容應載明申請人個人姓名、投保項目及保險額度。

　　3.保單內容若未逐一載明申請人姓名者，應加附蓋有保險公
　　　司章戳或旅行社章戳之申請人名冊。

(九)大陸地區人民為在往返臺灣地區之大陸地區、外國或第三地
　　區民用航空器服務之機組員或大陸地區人民為在往返臺灣地
　　區與大陸地區之非營利性商務（公務）包機服務之機組員，
　　因飛航任務已持有入出境許可證者，得另申請觀光事由來
　　臺，並檢附切結書具結「以觀光事由申請來臺，原飛航任務
　　事由之入出境許可證暫停使用」等文字；已持有觀光事由且

有效之入出境許可證，因工作需要須以飛航任務事由申請來臺者，應檢附切結書具結「不以觀光事由之入出境許可證來臺從事飛航任務，亦不持憑飛航任務事由之入出境許可證來臺觀光」等文字，始得不繳銷觀光事由之入出境許可證。依來臺事由，據以持憑入出境許可證入出境。

(十)其他證明文件。

五、申請程序及發證方式：

(一)由經交通部觀光局核准辦理個人旅遊業務，及已繳納保證金之旅行社（以下簡稱臺灣地區旅行社）代至移民署線上系統申請，或至移民署指定之各服務站臨櫃申請；臺灣地區旅行社亦可委託中華民國旅行商業同業公會全國聯合會（以下簡稱旅行業全聯會）代為申請。

(二)申請程序：

1.申請人備妥應備文件向大陸地區組團社提出申請，由大陸地區組團社使用移民署線上系統（離線版）登錄申請人資料，並將本須知第四點第一款各目規定之應備文件正本掃瞄為電子檔，傳送臺灣地區旅行社辦理。

2.臺灣地區旅行社或旅行業全聯會於核對大陸地區組團社傳送之資料無誤後，即可至移民署線上系統進行申請（於移民署線上系統申請資料需為正體字），經移民署審核許可並由臺灣地區旅行社或旅行業全聯會完成繳費後，依序取得當日或次日以後之配額，於核配當日即可下載入出境許可證電子檔（檔案格式為PDF檔）。

3.未檢附通行證「G」簽註或財力證明者，移民署將不予受理該申請案。其餘應備文件不齊全者，應自移民署通知補正之日起算48小時內補齊，始儘速核發入臺證件；超過48小時未補件者，將予以退件。

(三)發證方式：

1.由臺灣地區旅行社或旅行業全聯會下載入出境許可證電子

檔並自行列印，寄送大陸地區組團社轉發申請人持憑入境。

2.由臺灣地區旅行社或旅行業全聯會下載入出境許可證電子檔並傳送大陸地區組團社，由大陸地區組團社列印入出境許可證，轉發申請人持憑入境。

3.為維護入出境許可證之列印品質，臺灣地區旅行社、旅行業全聯會及大陸地區組團社應使用最新版之PDF閱讀軟體讀取及列印入出境許可證電子檔。

4.列印移民署線上系統核發之入出境許可證時，請使用A4白色紙張，並以雷射印表機彩色滿版列印。

(四)申請案已完成申請程序者，不得再臨時提出申請增加隨同人員。

六、個人旅遊每日申請數額，依內政部公告辦理。

七、相關事項：

(一)證件費：每一人新臺幣六百元，於移民署線上系統申請時繳納。

(二)審核許可期間：審核許可期間為二個工作天（四十八小時，不含國定及例假日）。

(三)證件效期：

1.大陸地區人民來臺從事個人旅遊活動，經許可所核發之入出境許可證效期，自核發日起三個月內有效。惟申請人應於入出境許可證上「預訂入境日期」欄位所登載之期間內入境，若臨時變更入境日期者，應重新列印入出境許可證。

2.申請人應持憑移民署核發之入出境許可證及大陸地區所發尚餘六個月以上效期之通行證、護照，限經行政院核定之機場、港口查驗入出境。

(四)入境停留日數：自入境之次日起不得逾十五日。

(五)特殊事故延期停留：因疾病住院、災變或其他特殊事故，未

能依限出境者，由臺灣地區旅行社備下列文件，向移民署各縣（市）服務站申請延期，每次不得逾七日：

1.延期申請書。

2.入出境許可證正本。

3.相關證明文件。

4.證件費新臺幣三百元。

(六)申請人實際入境日期者與申請時之預訂入境日期及保險投保日期不一致者，應檢附與實際入境日期相符之簡易行程表、保險單，於入境前由臺灣地區旅行社或旅行業全聯會至移民署線上系統或指定之各服務站完成通報，不用重新下載印列入出境許可證。

(七)申請人入境後，在入出境許可證有效停留期間內欲延長出境期間者，應檢附所延長期間內之簡易行程表、保險單及效期內之回程機票，由臺灣地區旅行社或旅行業全聯會向移民署各指定服務站通報。

八、入出境許可證於入境前遺失者，應依本須知第五點第三款各目規定之發證方式辦理，重新取得證件並交由申請人持憑入境，不得於申請人已抵達機場或港口後，始向移民署申請遺失補發。未依規定辦理者，將依大陸地區人民來臺從事觀光活動許可辦法第十七條第一項第一款規定，禁止其入境。

九、入出境許可證於入境後遺失者，由臺灣地區旅行社或旅行業全聯會至移民署線上系統申請補發並列印證件，或由臺灣地區旅行社、旅行業全聯會或當事人至移民署各縣（市）服務站申請補發，由移民署核發證件。若於機場、港口出境時始發現證件遺失，可至移民署各機場、港口之國境事務隊申請補發，由移民署核發證件。

十、申請人經委託臺灣地區旅行社於移民署線上系統代為申請並完成繳費後，若經移民署發現其同時已提出其他申請案時，移民署將依「大陸地區人民來臺從事觀光活動許可辦法」第十六

條第一項第十二款規定，得不予許可其來臺從事觀光活動申請
案。

十一、申請處所及查詢資訊：

(一)移民署線上系統相關使用操作相關資訊，請洽移民署移民
資訊組諮詢，聯絡電話：02-23889393分機3818。

(二)申請作業相關資訊，請洽移民署高雄市第一服務站，聯
絡電話：07-2821400、高雄市第二服務站，聯絡電話：07-
6212143、嘉義市服務站，聯絡電話：05-2166100、嘉義縣
服務站，聯絡電話：05-3623763等四處服務站辦理及諮詢

(三)個人旅遊法令及業務相關資訊，請洽移民署業務單位諮
詢，聯絡電話：02-23889393分機2635。

十二、本須知第二點所公告指定之區域係指北京、上海、廈門、天
津、重慶、南京、廣州、杭州、成都、濟南、西安、福州及
深圳等13個城市。

第四節　旅行業接待大陸地區人民來臺觀光旅遊團品質注意事項

依據交通部觀光局民國一百零二年六月二十四日修正發布之「旅行
業接待大陸地區人民來臺觀光旅遊團品質注意事項」，相關規定如下：

一、本注意事項依大陸地區人民來臺從事觀光活動許可辦法（以下
簡稱許可辦法）第二十三條規定訂定之。

二、為落實提升大陸地區人民來臺觀光旅遊團品質、保障旅客權
益、確保旅行業誠信經營及服務、禁止零負團費並維持旅遊市
場秩序，旅行業及導遊人員辦理接待大陸地區人民來臺觀光團
體業務，最低接待費用每人每夜平均至少六十美元，該費用包
括住宿、餐食、交通、門票、導遊出差費、雜支等費用及合理

之作業利潤,但不含規費及小費。

三、旅行業及導遊人員辦理接待大陸地區人民來臺觀光團體業務,應合理收費,其行程、住宿、餐食、交通、購物點、參觀點及導遊出差費等事項,應依下列規定辦理及提供符合品質之服務:

(一)行程:

　　1.行程安排須合理,不應過分緊湊致影響旅遊品質及安全;如安排全程搭乘接待車輛之環島行程以八天七夜為原則,少於八天七夜者,應搭配航空或高速鐵路運輸。

　　2.應依向交通部觀光局通報之行程執行,不得任意變更;其與駕駛人所屬公司約定行車時間者,不得任意要求接待車輛駕駛人縮短行車時間,或要求其違規超車、超速等行為。但有正當理由者,不在此限。

　　3.應平均分配接待車輛每日行駛里程,平均每日不得超過二百五十公里。但單日不得超過三百公里;其往返高雄市經屏東縣至臺東縣路段,單日得增加至三百二十公里。

　　4.不得安排或引導旅客參與涉及賭博、色情、毒品之活動;亦不得於既定行程外安排或推銷藝文活動以外之自費行程或活動。

(二)住宿:應使用合法業者依規定設置之住宿設施,二人一室為原則。住宿時應注意其建築安全、消防設備及衛生條件。團體總行程日數達五日以上者,其五分之一(小數點以下無條件捨去取整數)以上應安排住宿於星級旅館。

(三)餐食:早餐應於住宿處所內使用,但有優於該處所提供之風味餐者不在此限;午、晚餐應安排於有營業登記、符合食品衛生管理法及直轄市、縣(市)公共飲食場所衛生管理自治法規所定衛生條件之營業餐廳,其標準餐費不得再有退佣條件。

(四)交通工具:

1.應使用合法業者提供之合法交通工具及合格之駕駛人，並應保持車廂內清潔衛生。包租遊覽車者，應有定期檢驗合格、保養紀錄等參考標準，車齡（以出廠日期爲準）須爲十年以內，並安裝全球衛星定位系統（GPS）。

2.車輛不得超載；駕駛人勞動工時不得違反勞動基準法及汽車運輸業管理規則之規定。

(五)購物點：

1.應維護旅客購物之權益及自主性，所安排購物點應爲中華民國旅行業品質保障協會或直轄市、縣（市）政府自行或輔導成立之自律組織核發認證標章之購物商店，總數不得超過總行程夜數。但未販售茶葉、靈芝等高單價產品之農特產類購物商店及免稅商店不在此限。

2.每一購物商店停留時間以五十分鐘爲限。不得強迫旅客進入或留置購物商店、向旅客強銷高價差商品或贗品，或在遊覽車等場所兜售商品。商品之售價與品質應相當。

3.第一目所稱直轄市、縣（市）政府自行或輔導成立之自律組織，係指具備商品資訊揭露、購物糾紛處理、瑕疵商品退換貨及代償機制等功能，並經觀光局核定公告者。

(六)參觀點：以安排須門票之參觀點或遊樂場所爲原則。

(七)導遊出差費：爲必要費用，不得以購物佣金或旅客小費爲支付代替。

旅行業接待經由金門、馬祖或澎湖轉赴臺灣旅行之大陸地區人民來臺觀光團體，其在金門、馬祖或澎湖之行程，得免適用前項第二款及第四款有關住宿及交通工具之規定。但仍應使用合法業者依規定設置或提供之住宿設施、交通工具及合格駕駛人。

四、旅行業辦理大陸地區人民來臺從事觀光活動業務，違反第二點所定最低接待費用，依本許可辦法第二十六條第二項第一款規定，處停止其辦理該業務一個月至三個月；違反前點各款事

項，依本許可辦法第二十六條第一項規定，每違規一次，記點一點，按季計算，累計四點者停止其辦理該業務一個月，累計五點者停止其辦理該業務三個月，累計六點者停止其辦理該業務六個月，累計七點者停止其辦理該業務一年；違反前點第一項第一款有關禁止於既定行程外安排或推銷自費行程或活動之規定，或第五款有關限制購物商店總數、購物商店停留時間之規定或有強迫旅客進入或留置購物商店之行為者，依本許可辦法第二十六條第五項規定，處停止其辦理該業務一個月至一年，不適用本項中段規定。

導遊人員辦理接待大陸地區人民來臺從事觀光活動業務，違反前點各款事項，依本許可辦法第二十六條第三項規定，每違規一次，記點一點，按季計算，累計三點者停止其執行該接待業務一個月，累計四點者停止其執行該接待業務三個月，累計五點者停止其執行該接待業務六個月，累計六點者停止其執行該接待業務一年；違反前點第一項第一款有關禁止於既定行程外安排或推銷自費行程或活動之規定，或第五款有關限制購物商店總數、購物商店停留時間之規定或有強迫旅客進入或留置購物商店之行為者，依本許可辦法第二十六條第五項規定，處停止其執行該接待業務一個月至一年，不適用本項前段規定。

第五節　大陸當局對兩岸人民往來臺灣地區之規定

大陸當局所發布的「中國當局對兩岸人民往來臺灣地區之規定」，相關條文如下：

第一章　總則

第一條　為保障臺灣海峽兩岸人員往來，促進各方交流，維護社會秩序，制定本辦法。

第二條　居住在大陸的中國公民（以下簡稱大陸居民）往來臺灣地區（以下簡稱臺灣）以及居住在臺灣地區的中國公民（以下簡稱臺灣居民）來往大陸，適用本辦法。本辦法未規定的事項，其他有關法律、法規有規定的，適用其他法律、法規。

第三條　大陸居民前往臺灣，憑公安機關出入境管理部門簽發的旅行證件，從開放的或者指定的出入境口岸通行。

第四條　臺灣居民來大陸，憑國家主管機關簽發的旅行證件，從開放的或者指定的入出境口岸通行。

第五條　中國公民往來臺灣與大陸之間，不得有危害國家安全、榮譽和利益的行為。

第二章　大陸居民前往臺灣

第六條　大陸居民前往臺灣定居、探親、訪友、旅遊、接受和處理財產、處理婚喪事宜或者參加經濟、科技、文化、教育、體育、學術等活動，須向戶口所在地的市、縣公安局提出申請。

第七條　大陸居民申請前往臺灣，須履行下列手續：

(一)交驗身分、戶口證明；

(二)填寫前往臺灣申請表；

(三)在職、在學人員須提交所在單位對申請人前往臺灣的意見；非在職、在學人員須提交戶口所在地公安派出所對申請人前往臺灣的意見；

(四)提交與申請事由相應的證明。

第八條　本辦法第七條第四項所稱的證明是指：

(一)前往定居，須提交確能在臺灣定居的證明；

(二)探親、訪友，須提交臺灣親友關係的證明；

(三)旅遊，須提交旅行所需費用的證明；

(四)接受、處理財產，須提交經過公證的核對該項財產有合法權
　　利的有關證明；

(五)處理婚姻事務，須提交經過公證的有關婚姻狀況的證明；

(六)處理親友的喪事，須提交有關的函件或者通知；

(七)參加經濟、科技、文化、教育、體育、學術等活動，須提交
　　臺灣相應機構、團體、個人邀請或者同意參加該項活動的證
　　明；

(八)主管機關認爲需要提交的其他證明。

第九條　　公安機關受理大陸居民前往臺灣的申請，應當在三十日內，地處
　　　　　偏僻、交通不便的應當在六十日內，作出批准或者不予批准的決
　　　　　定，通知申請人。緊急的申請，應當隨時辦理。

第十條　　經批准前往臺灣的大陸居民，由公安機關簽發或者簽證旅行證
　　　　　件。

第十一條　經批准前往臺灣的大陸居民，應當在所持旅行證件簽注的有效
　　　　　期內前往，除定居的以外，應當按期返回。
　　　　　大陸居民前往臺灣後，因病或者其他特殊情況，旅行證件到期
　　　　　不能按期返回的，可以向原發證的公安機關或者公安部出入境
　　　　　管理局派出的或者委託的有關機構申請辦理延期手續；有特殊
　　　　　原因的也可以在入境口岸的公安機關申請辦理入境手續。

第十二條　申請前往臺灣的大陸居民有下列情形之一的，不予批准：

(一)刑事案件的被告人或者犯罪嫌疑人；

(二)人民法院通知有未了結訴訟事宜不能離境的；

(三)被判處刑罰尚未執行完畢的；

(四)正在被勞動教養的；

(五)國務院有關主管部門認爲出境後將對國家安全造成危害或
　　者對國家利益造成重大損失的；

(六)有編造情況、提供假證明等欺騙行爲的。

第三章　臺灣居民來大陸

第十三條　臺灣居民要求來大陸的，向下列有關機關申請辦理旅行證件：

(一)從臺灣地區要求直接來大陸的，向公安部出入境管理局派出的或者委託的有關機構申請；有特殊事由的，也可以向指定口岸的公安機關申請；

(二)到香港、澳門地區後要求來大陸的，向公安部出入境管理局派出的機構或者委託的在香港、澳門地區的有關機構申請；

(三)經由外國來大陸的，依據《中華人民共和國公民出境入境管理法》，向中華人民共和國駐外國的外交代表機關、領事機關或者外交部授權的其他駐外機關申請。

第十四條　臺灣居民申請來大陸，須履行下列手續：

(一)交驗表明在臺灣居住的有效身分證明和出境入境證件；

(二)填寫申請表；

(三)經由其他地區、國家的，須提交途經地區、國家的再入境許可證明，但過境不需要簽註的地區和國家除外；

(四)定居、探親、訪友、旅遊、接受和處理財產、處理婚喪事宜的，須提交與申請事由相應的證明；

(五)進行經濟、科技、文化、教育、體育、學術等活動的，須提交大陸相應機構、團體、個人的邀請或者同意參加該項活動的證明。

第十五條　對批准來大陸的臺灣居民，由國家主管機關簽發或者簽註旅行證件。

第十六條　臺灣居民因在大陸投資、貿易等經濟活動或者因其他事務來大陸後，需要多次來往大陸的，可以向當地市、縣公安機關申請辦理多次有效的簽證。

第十七條　臺灣居民來大陸後需要前往外國的，依照《中華人民共和國公民出境入境管理法》及其實施細則辦理。

第十八條　臺灣居民短期來大陸，應當按照戶口管理規定，辦理暫住登記。在賓館、飯店、招待所、旅店、學校等企業、事業單位或者機關、團體和其他機構內住宿的，應當填寫臨時住宿登記表；住在親友家的，由本人或者親友在二十四小時（農村七十二小時）內到當地公安派出所或者戶籍辦公室辦理暫住登記手續。

第十九條　臺灣居民來大陸後，需在大陸居留三個月以上的，應當向當地市、縣公安局申請辦理暫住證。

第二十條　臺灣居民要求來大陸定居的，應當在入境前向公安部出入境管理局派出的或者委託的有關機構提出申請，或者經由大陸親屬向擬定居地的市、縣公安局提出申請。批准定居的，公安機關發給定居證明。

第二十一條　臺灣居民來大陸後，除定居的以外，應當在所持證件簽註的有效期之內按期離境。確有需要延長停留期限的，須提交相應證明，向市、縣公安局申請辦理延期手續。

第二十二條　申請來大陸的臺灣居民有下列情形之一的，不予批准：

(一)被認為有犯罪行為的；

(二)被認為來大陸後可能進行危害國家安全、利益等活動的；

(三)有編造情況、提供假證明等欺騙行為的；

(四)精神疾病或者嚴重傳染病患者。治病或者其他特殊原因可以批准入境的除外。

第四章　出境入境檢查

第二十三條　大陸居民往來臺灣、臺灣居民來往大陸，須向開放的或指定的出入境口岸邊防檢查站出示證件，填交出境、入境登記卡，接受查驗。

第二十四條　有下列情形之一的，邊防檢查站有權阻止出境、入境：

(一)未持有旅行證件的；

(二)持用偽造、塗改等無效的旅行證件的；

(三)拒絕交驗旅行證件的；

(四)本辦法第十二條、第二十二條規定不予批准出境、入境的。

第五章　證件管理

第二十五條　大陸居民往來臺灣的旅行證件係指大陸居民往來臺灣通行證和其他有效旅行證件。

第二十六條　臺灣居民來往大陸的旅行證件係指臺灣居民往來大陸通行證和其他有效旅行證件。

第二十七條　大陸居民往來臺灣通行證、臺灣居民來往大陸通行證，由持證人保存，有效期爲五年。

第二十八條　大陸居民往來臺灣通行證、臺灣居民來往大陸通行證，實行逐次簽註。簽註分一次往返有效和多次往返有效。

第二十九條　大陸居民遺失旅行證件，應當向原發證的公安機關報失；經調查屬實的，簽註可補發給相應的旅行證件。

第三十條　　臺灣居民在大陸遺失旅行證件，應當向當地的市、縣公安機關報失；經調查屬實的，可以允許重新申請領取相應的旅行證件，或者發給一次有效的出境通行證件。

第三十一條　大陸居民前往臺灣和臺灣居民來大陸旅行證件的持有人，有本辦法第十二條、第二十二條規定情形之一的，其證件應當予以吊銷或者宣布作廢。

第三十二條　審批簽發旅行證件的機關，對已發出的旅行證件有權吊銷或者宣布作廢。公安部在必要時，可以變更簽註、吊銷旅行證件或者宣布作廢。

第六章　處罰

第三十三條　持用偽造、塗改等無效的旅行證件或者冒用他人的旅行證件出境、入境的，除依照《中華人民共和國出境入境管理法實施細則》第二十三條的規定處罰外，可以單處或者併處一百

元以上、五百元以下的罰款。

第三十四條　偽造、塗改、轉讓、盜賣旅行證件的，除依照《中華人民共和國公民出境入境管理法實施細則》第二十四條的規定處罰外，可以單處或者併處五百元以上、三千元以下的罰款。

第三十五條　編造情況，提供假證明，或者以行賄等手段獲取旅行證件的，除依照《中華人民共和國公民出境入境管理法實施細則》第二十五條的規定處罰外，可以單處或者併處一百元以上、五百元以下的罰款。有前款情形的，在處罰執行完畢六個月以內不受理其出境、入境申請。

第三十六條　機關、團體、企業、事業單位編造情況、出具假證明為申請人獲取旅行證件的，暫停其出證權的行使；情節嚴重的，取消其出證資格；對直接責任人員，除依照《中華人民共和國公民出境入境管理法實施細則》第二十五條的規定處罰外，可以單處或者併處五百元以上、一千元以下的罰款。

第三十七條　違反本辦法第十八條、第十九條的規定，不辦理暫住登記或者暫住登記證的，處以警告或者一百元以上、五百元以下的罰款。

第三十八條　違反本辦法第二十一條的規定，逾期非法居留的，處以警告，可以單處或者併處每逾期一日一百元的罰款。

第三十九條　被處罰人對公安機關處罰不服的，可以在接到處罰通知之日起十五日內，向上一級公安機關申請復議，由上一級公安機關作出最後的裁決；也可以直接向人民法院提起訴訟。

第四十條　來大陸的臺灣居民違反本辦法的規定或者有其他違法犯罪行為的，除依照本辦法和其他有關法律、法規的規定處罰外，公安機關可以縮短其停留期限，限期離境，或者遣送出境。有本辦法第二十二條規定不予批准情形之一的，應當立即遣送出境。

第四十一條　執行本辦法的國家工作人員，利用職權索取、收受賄賂或者有其他違法失職行為，情節輕微的，由主管部門予以行政處

分；情節嚴重，構成犯罪的，依照《中華人民共和國刑法》
的有關規定追究刑事責任。

第四十二條 對違反本辦法所得的財物，應當予以追繳或者責令退賠；用
於犯罪的本人財物應當沒收。罰款及沒收財物上繳國庫。

第七章 附則

第四十三條 本辦法由公安部負責解釋。

第四十四條 本辦法自1992年5月1日起施行。

第六節 大陸人民來臺自由行有關問題

依據內政部出入國及移民署全球資訊網中「業務專區」的「陸客來
臺自由行專區」所列的資料，大陸人民來臺自由行常遇到的問題如下：

1.Q：隨同來臺自由行的直系血親或配偶，需要每人檢附一份緊急聯
　　絡人資料表嗎？

　A：不用。只要主要申請人有檢附緊急聯絡人資料表一份即可，隨
　　同來臺自由行的直系親屬或配偶不用再附。

2.Q：今年暑假才考上大學的大陸學生，在還沒入學之前，可以用學
　　生身分申請來臺自由行嗎？

　A：可以。但是要檢附所考取大學的錄取通知單。

3.Q：以新臺幣二十萬元以上存款條件來申請的對象，是否可以用銀
　　行存摺或繳稅證明或不動產證明代替？

　A：以新臺幣二十萬元以上存款條件來申請自由行的對象，要檢附
　　大陸銀行開立的存款證明或經銀行蓋章核發之一個月內存款流
　　水單證明，不能以銀行存摺或繳稅證明或不動產證明等其他證
　　明代替。

4.Q：以年工資新臺幣五十萬元以上條件來申請的對象，應該檢附何
　　種證件文件？

A：以上述條件來申請的對象，應檢附就職公司所開立的年薪資收入證明，證明文件上需加蓋公司的章戳。

5.Q：最近三年內如果來過臺灣自由行，下次申請是否可以免附財力證明？

A：如果最近三年曾以附財力證明文件申請來臺自由行，經許可且在臺無違規情行者，下次再申請自由行時，免附財力證明文件。

6.Q：隨同來臺自由行的直系血親或配偶，一定要跟著主要的申請人同進同出嗎？

A：隨同來臺自由行的直系血親或配偶，得隨著主要申請人同時入境及延後入境；但若在入境之後，隨同自由行的直系血親或配偶遇有緊急狀況，需提早出境時，應透過臺灣地區旅行社通報移民署後，可先行離境；但若是主要申請人遇有緊急狀況需提早出境時，隨行的直系血親或配偶應一同出境，不能個別留在臺灣自由行。

7.Q：以學生身分申請來臺自由行，有沒有限定是要哪種學校的學生才能申請？應檢附何種證明文件？

A：只要是就讀大陸地區有正式學制的大學，滿十八歲以上的學生都可以申請來臺自由行。此外，如就讀大陸地區以外其他國家所屬大學的大陸學生，除應依大陸地區人民來臺從事觀光活動許可辦法第三條第三款赴國外留學之規定申請來臺從事觀光活動外，如設籍於自由行開放城市且已持有大陸居民往來臺灣通行證及個人旅遊G簽註，仍可檢附大陸地區以外其他國家所屬大學在學證明，向移民署申請來臺自由行，至於短期就讀大陸地區或第三地區國家所屬大學之大陸學生，不可以用學生身分申請來臺自由行。以學生身分申請來臺自由行的對象，應檢附學校開立的在學證明文件。

8.Q：以持有金卡條件來申請的對象，應該檢附何種證件文件？

A：應檢附銀行所開立持有金卡等級以上信用卡證明文件，或直接

掃瞄、影印金卡等級以上信用卡之正面彩色掃瞄檔案或彩色影本。

9.Q：大陸地區人民觀光自由行是否新增指定城市？目前共有開放哪些指定城市？

　A：共開放十三城市，原已開放九城市：北京、廈門、上海、南京、天津、廣州、杭州、成都、重慶。民國一百零一年八月二十八日起新增四城市：濟南、西安、福州、深圳，共開放十三城市。

10.Q：大陸地區人民來臺觀光自由行，其直系血親及配偶得隨同申請來臺觀光，是否一定要同行出入境？

　A：一、大陸地區人民申請來臺個人旅遊，其直系血親及配偶得隨同本人申請來臺。所稱隨同申請來臺，係指申請人與隨同人員須檢附相關證明文件，同時向入出國及移民署提出申請，以利查核彼此之從屬關係。

　　　二、隨同人員得隨申請人同時入境或延後入境；入境後，隨同人員遇有緊急狀況，可先行離境；申請人遇有緊急狀況需提早出境時，隨同人員應一同出境。但隨同人員具單獨申請資格時，無須一同入境或出境。

11.Q：來臺自由行有人數上限嗎？每個城市有人數限制嗎？

　A：沒有限制每個城市申請人數，人數限制採總量管制，每天十三個城市入境總數為一千人。

12.Q：來臺自由行的手續如何申請？

　A：須透過大陸及臺灣旅行社代辦申請事宜。
　　先在陸方辦妥大陸居民往來臺灣通行證（簡稱大通證）含個人旅遊簽註頁，再將該證及相關文件遞交臺灣旅行社向移民署代申請入出境許可證（簡稱入臺證）。

13.Q：來臺自由行應具備哪些資格條件？

　A：(一)年滿二十歲且具有下列財力證明之一：
　　　　1.相當新臺幣二十萬元之銀行或金融機構存款。

2.持有大陸銀行或金融機關核發之金卡。

3.年工資所得相當新臺幣五十萬元。

具備上述資格者之直系血親及配偶檢附戶口簿及親屬關係證明可隨行來臺。

(二)年滿十八歲以上之在學學生。未成年學生（十八至二十歲）須再附直系血親尊親屬同意書。

14.Q：來臺自由行須準備哪些文件？

　A：(一)大陸地區居民身分證。

(二)效期六個月以上之大陸居民往來臺灣通行證及個人旅遊加簽。

(三)財力證明文件（相當新臺幣二十萬元以上存款證明或大陸銀行核發金卡證明或年工資所得新臺幣五十萬元之薪資所得證明）或在學證明文件。

(四)隨行者應附全戶戶口簿及親屬關係證明。

(五)十八歲以上未成年在學學生，檢附直系血親尊親屬同意書。

(六)簡要行程表，包括由大陸地區親屬擔任緊急聯絡人之資訊。

(七)已投保旅遊相關保險之證明文件。

15.Q：可以辦自由行的大陸旅行社有哪幾家？可以到哪裡查到資訊？

　A：符合辦理自由行的大陸組團社相關資訊可以至交通部觀光局行政資訊網（大陸人士來臺/大陸人士來臺／連結至財團法人臺灣海峽觀光旅遊協會）http://admin.taiwan.net.tw/news/news2.aspx?no=160或至「財團法人臺灣海峽觀光旅遊協會」網站http://tst.org.tw/查詢。

16.Q：可以辦自由行的臺灣旅行社有哪幾家？可以到哪裡查到資訊？

　A：可以至交通部觀光局行政資訊網（大陸人士來臺／大陸人士

來臺）http://admin.taiwan.net.tw/public/public.aspx?no=164查詢。

17.Q：緊急聯絡人可以找大陸的朋友擔任嗎？

　A：緊急聯絡人以親屬擔任為原則。如申請人無親屬可擔任，應請大陸組團社負責人或主管人員（附大陸居民身分證及組團社開具之在職證明）擔任緊急聯絡人。

18.Q：來臺自由行可以停留幾天？

　A：自入境次日起算十五天。

19.Q：來臺自由行可以請臺灣親友代為申請入臺證嗎？

　A：目前仍須透過雙方之旅行社代辦。

20.Q：來臺自由行可以住親友家嗎？

　A：旅客可以透過旅行社代訂飯店及安排行程，也可以住宿臺灣親友家，但為保障旅遊安全仍請於行程表填寫親友家之住址及資訊。

21.Q：可以以房地產取代財力證明嗎？

　A：不行。財力證明仍須具備相當新臺幣二十萬元以上或持有大陸銀行金卡或年工資所得五十萬以上之相關證明文件。

22.Q：居住於其他大陸省市可以至北京（上海或廈門）申請來臺自由行嗎？

　A：須設籍於北京、上海、廈門、天津、重慶、南京、成都、杭州、廣州、濟南、西安、福州及深圳之常住人口才能申請。

23.Q：申請入臺證需要多久時間？

　A：文件備齊後採線上申辦約兩個工作天。

24.Q：來臺自由行能夠延期嗎？

　A：如遇特殊事故、災變意外等情形方得以延期七日。

25.Q：十八歲以下能申請來臺自由行嗎？

　A：不可單獨申請，須隨直系血親親屬來臺。

26.Q：隨行親屬有人數限制嗎？

　A：無人數限制，只要是具資格條件申請人之直系親屬、配偶皆

可隨行。

27.Q：哪些旅行社可以辦理自由行業務？

A：(一)目前已有辦理陸客團體來臺觀光業務之旅行社。

(二)成立五年以上之綜合或甲種旅行業等規定，向交通部觀光
局申請核准之旅行社。

28.Q：來臺自由行入出境應準備哪些證件通關？

A：須持憑效期六個月以上之大通證（含個人旅遊簽註）、入臺
證及回程機（船）票查驗通關。

29.Q：臺灣旅行社申辦入臺證方式？

A：為提升服務品質，移民署全面改採線上申辦方式。

30.Q：線上申辦系統要在哪裡登錄使用？

A：「大陸港澳地區短期入臺線上申請暨發證管理系統」。

31.Q：來臺自由行需要保證人嗎？

A：由臺灣旅行社負責人擔任保證人。

32.Q：帶家人一起來臺自由行，每人都要具備財力證明嗎？

A：只需申請人提出財力證明，其直系血親及配偶可以檢附全戶
戶口簿及親屬關係證明後，申請隨行來臺。

33.Q：十八歲以上的在學學生申請來自由行需要附財力證明嗎？

A：不需要財力證明，但需檢附在學證明，如未滿二十歲者另須
檢附直系血親尊親屬同意書。

34.Q：來臺自由行逾期停留以後就不能再來臺灣嗎？

A：如陸客發生逾期停留，出境後將連同其大陸緊急聯絡人管制
三年不得再入境。

35.Q：陸客來臺自由行逾期停留會處罰旅行社嗎？

A：協尋期七天，超過協尋期仍未歸者，第一人予以警示，第二
人起，每一人停止辦理自由行業務一個月或扣繳新臺幣十萬
元保證金。

36.Q：如陸客來臺自由行同時發生三人逾期停留，如何處罰？

A：每家旅行社第一人不罰，第二人起開始計算，如第一次發生

逾期停留即同時有三人，第一人不罰，其餘二人則採停止辦理自由行業務兩個月或扣繳新臺幣二十萬元保證金。

37.Q：在臺自由行期間，不小心遺失入臺證該怎麼辦？

　A：可自行選擇以下方式申辦證件補發

　　(一)可聯繫代辦之臺灣旅行社至移民署線上申辦系統申請遺失補發。

　　(二)由臺灣旅行社或本人至移民署服務站臨櫃申請補發。

　　(三)如於機場或港口出境時，始發現入臺證遺失，當事人可至移民署國境事務大隊申請補發。

38.Q：旅行社對於線上申辦系統有疑問時怎麼辦？

　A：移民署設置有相關技術諮詢專線(02)23889393分機3818，服務時間為每週一至週五AM08:00-PM6:00。

附錄5-1　陸客來臺自由行不得從事活動一覽表

編號	名稱
1	不得參加選舉造勢活動或助選活動，如上臺發言、隨車遊行
2	不得參加政治性質公眾活動，如：遊行、抗爭、發放傳單
3	不得進入軍事國防地區
4	不得進入國家實驗室、生物科技、研發或其他重要單位
5	不得至各軍事基地、要塞堡壘窺視、拍照或攝影
6	不得從事違反社會善良風俗或危害社會秩序之行為，如賣淫、買春、賭博、買賣毒品
7	不得接受公司邀請，從事工作之行為。如：短期契約工、模特兒走秀
8	不得接受媒體邀請，上電視（廣播）節目發表意見，如：CALL IN節目
9	不得接受邀請發表演說或授課
10	不得簽署意向書或進行招商
11	不得違反其他法令有明確規範之行為

附錄5-2　陸客來臺自由行得從事活動一覽表

編號	名稱
1	逛街購物飲食
2	參加陸客團體旅遊
3	參加外國團體旅遊
4	參加一般國內團體旅遊
5	探訪親友
6	掃墓祭祖
7	健檢美容、保健養生
8	參加萬人泳渡日月潭
9	參加婚禮
10	參加藝人宣傳、演唱會之歌迷活動
11	參加元旦升旗典禮
12	參觀展覽
13	參觀比賽
14	參觀（加）開閉幕典禮活動
15	參加國際拍賣會
16	參訪公司、工廠
17	參加公司企業頒獎典禮
18	參加公司尾牙
19	參加公司會議
20	參加同鄉會、宗親會活動
21	參觀廟會等宗教活動
22	與民意代表、政府官員餐敘

第六章

旅行業的遊程設計與出團作業

- 遊程設計
- 出團作業
- 標團作業

「遊程」是旅行業的主要產品，其品質的良窳，決定於旅行業精緻而周詳的設計，一件完美的「遊程設計」，不僅要獲得消費者的讚賞和認同，更要能獲得消費群的積極參與，並付諸實現，才算大功告成，因此旅行業接著而來的「出團作業」，就顯得更重要了。

第一節　遊程設計

壹、遊程的意義

根據美洲旅遊協會（American Society of Travel Agents, ASTA）對遊程的解釋是：「遊程（tour）是事先計畫妥當的旅行節目，通常以遊樂為目的，它包括了交通、住宿、餐飲、遊覽及其他相關的服務。」旅行業所銷售的商品就是遊程，但這種商品無法實體的呈現在顧客的眼前，它只能憑藉看圖片、遊程設計及說明會等，來引起顧客的青睞而加以推銷。對消費者而言，他們所希望購買的遊程，既要安全，也要精緻；既要經濟，又要實惠，但因產品之不能預先看貨，自然存有許多疑慮心態，這些都是旅行業者安排遊程設計時，必須極盡周詳及多方考量，諸如搭乘何種交通工具，住宿何種等級旅館，安排何種口味餐飲，遊覽哪些地區及其特性，甚至介紹領隊的資歷及其經驗，再憑藉公司的平日信譽，才能減少旅客的疑慮，增強其參與購買的意願。

貳、遊程的分類

旅行業為適應旅遊市場的需求，其遊程設計無不隨著廣大觀光旅客的需要求新求變，所推出的各種遊程，琳琅滿目，種類繁多，不勝枚舉，茲分述如下：

一、以旅遊性質區分

1.文物觀光：以文化藝術、名勝古蹟為主。

2.產業觀光：以當地特產及工農重鎮為主。

3.休閒觀光：如球類、競技、登山、釣魚、烹飪、插花等活動。

4.交流觀光：如童子軍露營、國際慈善事業、國際扶輪社、國際獅子會、青商會，及學術文化交流等活動。

5.商務旅行：如商品展覽會、服裝發表會、工商考察及投資環境考察等。

二、以訂製遊程的方式區分

1.固定遊程（即現成遊程）：為固定式的設計，可以定期循環使用，也可以永久使用。旅行業依市場的需求，設計、組合最受歡迎的遊程，其旅行路線、落點、時間、遊覽內容、旅行條件及價格均固定，以大量生產及大量銷售為原則，故成本較低，價格最廉，如港澳四日遊、東南亞十日遊等是。

2.特定遊程（即訂製遊程）：旅行業根據旅客的要求及其旅行條件，專門設計安排的遊程，由於組合及聯絡時間較長，亦無法量產，故價格較高，如產業觀光、醫療觀光，以及因旅客的特殊興趣與愛好為主的專業遊程。

三、以旅遊地區區分

1.國內旅遊：指在本國境內的旅遊活動，有導遊人員隨行。

2.國際旅遊：指出入國境，到國外的旅遊活動，有領隊人員隨行。

四、以是否有隨團人員區分

1.自助旅遊：無隨團人員，僅由當地旅行社代為安排服務，行程頗具彈性，多屬個人自由旅行或小團體之旅遊活動。

2.團體旅遊：旅行社派有隨團人員沿途照料，人數通常都在十人以上。

五、以服務等級區分

依旅客之經濟能力，所安排不同的遊程方式、服務內容及等級，概可分爲豪華級、標準級及經濟級；依照等級，所提供的交通工具、住宿及餐飲等均有所區分。

六、以遊程距離區分

1. 市區觀光：由於旅客受到旅行時間的限制，或在當地有數小時的候機時間，旅行業通常均安排在當地的特殊處所，如文物古蹟所在地，做數小時的遊覽，或做短暫的市區瀏覽。
2. 夜間觀光：由於旅客於下午初抵此一城市，爲把握時間，通常於晚餐後，即可安排夜間觀光活動，如參觀夜市，商業區購物，欣賞歌舞、戲劇等活動。
3. 郊區遊覽：旅客在同一地可停留一天以上的時間者，旅行業通常都安排離市區較遠的地區參觀，如特殊景觀、著名風景區、國家文物及當地特產等。

參、遊程設計作業

遊程設計是旅行業的主要產品，所提供的遊程能否順利完成，端賴其設計是否周全而定。所以旅行業於遊程設計之前，必須根據市場的調查分析、相關事業體的選擇、遊程沿線天候時間的配合、目的國家的簽證及相關法令與安全狀況的瞭解等，把握既定原則，才能設計一件完美無缺的成功遊程。

一、市場的調查分析

(一)消費者調查分析

觀光旅客來自不同階層，其旅遊動機、時間、能力、嗜好及習慣都不盡相同，爲適應旅客不同的需求，而制訂各種不同的遊程，以供其選擇，此一不同類型的消費者，如何分類歸納，異中求同，則必須經過周詳

的市場調查。

◆以族群歸類

　　如歐美人士的共通性較國人略有不同：

　　1.較注意公德心。
　　2.女先男後的禮儀。
　　3.私生活必須受尊重。
　　4.契約必須明確。

◆以年齡歸類

　　1.老年人較喜尋幽訪勝，瀏覽文物古蹟，但體力較差。
　　2.中年人多為商務旅行，喜流連於通都大邑。
　　3.青年人以遊樂、運動及新奇事物為主，多自助旅行，喜住宿招待所
　　　或廉價旅館。

◆以收入能力歸類

　　1.富商巨賈偏重精緻旅遊，不太注意採購。
　　2.中低階層或勞工階級大多參加觀光團體，喜在沿線採購價廉的物
　　　品。

◆以居住地區歸類

　　大都市居民參加旅遊人數多於城鎮，而城鎮居民參加旅遊人數又多
於鄉村。

◆以旅客職業歸類

　　上班族或工人階層參加旅遊人數多於商人，而商人參加旅遊人數又
多於農人。

(二)市場調查分析

　　旅行業應適時調查分析目前市場中各同業的動態及其促銷活動，並
隨時注意市場的反映及環境的變化，以備制定遊程設計時的參考。

1. 同業的動態：瞭解商情，注意市場中目前競爭對象及其經營狀況，釐訂本身行銷策略，是成功的不二法門。何種遊程最能為旅客接受，何種遊程風險最小、成功機率最大，這些經驗的累積，都是旅行業者制訂遊程時最主要的參考資料。

2. 同業的促銷活動：包括優惠價目、服務標準、相關事業體的配合等，亦為調查分析的重點。

3. 市場的反映：商品的好壞，取決於消費者的讚賞與批評，從旅客的口中，就可獲得此一遊程的最佳見證。

4. 環境的變化：如政治制度的影響，經濟環境的變化，對於消費者心理及意願，都有極大的轉變，故於設計遊程之前，此種大環境的變化不能不特別注意。

二、相關事業體的選擇

(一)運輸工具的選擇

運輸工具為遊程中最主要的商品之一，選擇是否適當，攸關遊程的品質至鉅，而在運輸工具中，又以航空公司最為重要。

1. 機票之價格：對於遊程成本影響最大，如團體票價的人數折扣，優惠票價的免費票及半票，均為選擇的條件，如能善加運用，對於降低成本應能發揮最大的經濟效益。

2. 航空公司的特性：飛機的性能、沿線落點、班次多寡，以其轉乘方便，或其他運輸工具能否配合等，均應瞭若指掌，才能設計最周全的遊程。

3. 機位供應問題：旺季時旅客眾多，航班機位是否能全數供應為遊程之最大障礙，應先與航空公司聯絡協議，才不致措手不及。

(二)住宿旅館的選擇

旅遊行程中的另一商品就是住宿，所占的分量甚為重要，當旅客經過一天疲勞的旅程後，迫切需要一個溫馨的住宿或休息，以備翌日的節目

之旅。但人們的心態往往是希望以最經濟的費用，獲得最高級而舒適的享受，故在遊程設計中對於旅館的選擇應注意：

1.旅館的等位及服務狀況。
2.旅館的附屬設施。
3.旅館與落點的距離及交通。
4.預約訂房的手續。

(三)當地代理商的選擇

適當選擇當地合法代理商（local agent），對安排當地的遊程有莫大的助益，可以協助處理許多團體旅客在安排上的困難和提供寶貴意見，諸如各種交通工具的搭配、當地餐飲住宿的聯絡、遊覽地區的地陪或全陪、當地民俗或法令的提供等，在整個遊程中扮演極為重要的角色。

(四)旅客平安保險的代辦

目前各大保險公司均接受辦理旅客平安保險，旅行社純為代辦性質，僅向保險公司收取手續費用，並不增加旅客負擔，如能將便利、安全結為一體，旅客大多是樂於接受的。

三、遊程沿線天候時間的配合

(一)遊程時間的配合

旅遊途中，最忌時間的延誤，造成交通住宿的困擾，因為整個行程中，舟車和飛機的安排，都要緊密的搭配，轉換時間也要充裕，以免造成延誤或脫班情況。另外在節慶或假日中也應有不同的安排，例如：

◆季節的安排

在北半球的春、秋兩季，氣候穩定，溫度、溼度均甚適宜，為觀光旅遊的最佳時期，南半球則相反。但也有特定遊程，必須於盛夏或嚴冬才能舉辦者，如嚴冬時日本北海道及東北哈爾濱的冰雕活動，盛夏時的龍舟競賽或水上活動等。至於具有學生或老師身分的旅客，往往只有寒暑假才能成行，為其特色。

◆假日的安排

　　假日與非假日的安排也有不同，如遊覽目的地為國家美術館或博物館，適逢當日公休，難免乘興而去，敗興而返；如目的地並未公休，但因適逢假日人潮及交通受阻，也會增加遊程的困擾。

(二)天候氣象的配合

　　在遊程中最難掌握的就是天候或氣象，如適逢當地天候不佳或氣象惡劣，均足以影響遊程的品質，應盡可能加以調整或避免，例如，南太平洋的春夏之交多梅雨、夏季之末多颱風；西伯利亞的嚴冬冰雪紛飛，天寒地凍，以及經常發生火山爆發及地震等地區。

四、目的國家的簽證及相關法令與安全狀況的瞭解

(一)目的國家簽證時間的掌握

　　團體旅客出國旅遊，面臨較多的困擾就是無法於最短期間取得目的國家的簽證，加以國人出國旅遊少有事前周詳之準備，多為即興而發，再因市場的競爭，造成時效的延誤，而無法配合出團日期，此為擬訂遊程計畫時應特別留意，以免措手不及。

(二)目的國家的相關法令及安全狀況

　　對旅遊國家的入出境手續及其海關之規定，均應熟諳其細節，而且在安排行程中，可能產生的多次入出境的多次簽證，也應事先安排，以免功虧一簣；尤其是當地的治安狀況及交通安全，更應事前瞭解，一切應以旅客的安全為第一要務，一定要使旅客高高興興的去旅遊，平平安安的回家。

(三)當地周邊資料的蒐集

　　工欲善其事，必先利其器，不論遊程設計或進行旅遊活動，對於遊程相關資料——如交通、住宿、餐飲及休閒娛樂，都必須廣為蒐集，並力求正確，才能得心應手，無往不利，分述如下：

1. 世界各地航空公司的落點、班機時刻及班機飛行情況等資料，可向各航空公司索取。
2. 歐陸火車及船期時刻表，例如湯瑪士‧庫克公司即曾編著手冊，對歐陸火車及班輪均有詳細說明，遊程設計時極富參考價值。
3. 世界各地旅館指南，對各地旅館均有完整而正確的簡介，預約訂房可供參考。
4. 世界地理雜誌，對當地的著名風景區及文物古蹟和特產，均有圖說及介紹，頗有參考價值。
5. 當地代理商，對當地的資訊來源最廣，可隨時洽詢，充分運用。

肆、遊程設計的原則

由於出國旅遊人口成長快速，年齡日趨年輕化，階層日趨大眾化，旅行業及其從業人員也日益擴增，在市場競爭的壓力下，遊程設計的多元化，勢必為未來旅遊發展的必然趨勢。

一、時間縮短

由於上班族出國人口增加，中產階級抬頭，旅客教育水準提升，旅遊觀念改變，因而導致遊程的時間和目標也隨之變化，由昔日環遊世界八十天之旅，而逐漸趨向於目前的十至十八天的長程旅遊，或三至七天的短程旅遊。

二、內容精簡

過去以大都市為主，蜻蜓點水的參觀方式，所安排的遊程大多以密集式的長途跋涉或走馬看花為滿足，產生了所謂「上車打瞌睡，下車買東西」的笑話，旅客所得到的是「滿身疲勞，滿載而歸」的批評。這些現象演變至今，已逐漸起了變化，人們對目的地實質旅遊的興趣轉濃，對自由欣賞的意願提高，因此未來在遊程設計上必然更趨精緻，內容也更趨精簡而豐富。

三、價格平民化

未來出國旅遊已不再是富人的專利，廣大的中低階層群眾出遊機率大增，旅行業為了適應此類新生消費者，並配合其自由旅行的觀念，價格及成本均須平民化、大眾化，才能得到消費者的認同。

四、直銷增加，代銷減少

由於大眾傳播媒體的普遍，以及人們知識水準的提高，對於旅遊常識都甚為豐富，不再視出國旅遊為最繁瑣的大事，反而對直銷業能直接對話或溝通的意願增強。

伍、遊程設計的內容

一件好的遊程設計，就是一部旅遊指南，也是旅行業一項優良產品，它事無鉅細，均已設計周詳，而且環環相扣，不能偶有疏忽或脫線之虞，它關係著旅遊的成敗，也關係著全團旅客的安危，其主要內容大致包含以下數項：

1.出團人數及日期。
2.行程天數及沿線地區。
3.旅遊特色及遊程重點。
4.搭乘航空公司艙位及票價。
5.簽證的取得。
6.旅客平安保險。
7.當地的代理商。
8.當地交通工具的配合。
9.住宿旅館的等級。
10.中、西餐或當地名菜的安排。
11.娛樂節目的安排。
12.市場行銷方式。
13.旅遊費用。

14.利潤。

15.領隊的任務。

16.市場反映。

陸、遊程設計參考案例

一、澳洲八日遊

> **第一天　台北—布里斯本**
>
> 當日搭乘豪華客機飛往澳洲第三大城布里斯本，本日因長途飛行將於機上宿夜。
>
> **第二天　布里斯本—黃金海岸**
>
> 上午抵達布里斯本，抵達後展開市區觀光：市政廳、喬治廣場、植物園、庫莎瞭望台等。下午前往科倫濱鳥園及無尾熊保護區，參觀野生鸚鵡爭食奇景及各種奇禽異獸。
>
> **第三天　黃金海岸**
>
> 早餐後專車前往觀賞海洋世界內海豚動人表演及獨一無二水上滑水之精采演出。其中完備之遊樂設施，如雲霄飛車、海盜船、獨木舟免費搭乘，可隨心所欲，盡情玩樂。
>
> **第四天　黃金海岸—墨爾本**
>
> 上午搭機飛往墨爾本，抵達後展開市區觀光，諸如皇家公園、庫克船長屋、派翠克大道，並專程前往參觀深入地下之建築及超越雪梨歌劇院之維多利亞藝術中心。隨後專車前往菲律浦島，沿途有機會目睹生活在尤加利樹林中的無尾熊。後於濱海餐廳品嚐龍蝦大餐，餐後前往企鵝保護區觀賞企鵝返巢，晚上返回市區。
>
> **第五天　墨爾本—坎培拉**
>
> 上午搭機飛往坎培拉，抵達後市區內參觀葛利芬湖、噴

泉、國會、戰爭博物館、圖書館、大使館區等名勝。中午
前往著名農場享用烤牛排大餐並佐以美酒。飯後參觀牧羊
犬畜羊與剪羊毛特技等牧場生活。

第六天　坎培拉─藍山─雪梨

上午驅車前往藍山國家公園，並搭纜車欣賞縱深三百公尺
之傑美遜峽谷及回音台、三姊妹岩，山勢壯麗，美不勝
收。下午前往雪梨野生動物園，夜宿雪梨。

第七天　雪梨

全日市區觀光，搭乘豪華郵輪遊覽雪梨灣，屆時被譽為世
界三大美景之一的美麗港灣之綺景將逐一呈現在您眼前，
並可見雪梨歌劇院之新潮建築。隨後經由海灣大橋區、
市中心、植物灣區、帕汀頓。下午前往全澳洲最大的水族
館，館內有一世界最大的海底隧道，可觀賞各種魚類在我
們的頭頂及身邊遨遊。

第八天　雪梨─台北

早餐後赴機場搭機飛返台北，團員互道珍重再見後各自平
平安安歸向闊別多日之家園，結束東澳八天之旅。

二、埃及九日遊

第一天　台北─曼谷（或新加坡）─開羅（埃及）

中午由中正機場搭乘飛機，經新加坡（或曼谷）轉往文明
古國埃及，於機上過夜。

第二天　開羅

上午抵達埃及首都開羅，隨即前往參觀七大古蹟之一的古
夫王金字塔，人面獅身像，綿互無際的利比亞（撒哈拉）

沙漠一角，在此您可試騎駱駝，一享沙漠中風馳電掣的經驗，並參觀古埃及文物寶庫埃及博物館和回教清真寺。晚間搭船遊尼羅河，並觀賞熱情洋溢的肚皮舞及埃及民俗音樂演奏。

第三天　開羅—亞斯文

上午專車前往埃及故都孟斐斯參觀位於尼羅河西岸的沙卡拉，古老金字塔群及巨大花崗石雕成之拉姆士二世石像。傍晚搭乘豪華（夜臥）火車前往亞斯文。

第四天　亞斯文

清晨抵達位於距離開羅南方八百六十公里，人口十萬人之亞斯文市，隨即專車接往參觀建於一九七〇年，二十世紀之偉大工程鉅構之一的亞斯文水壩，並邀遊象島，及參觀長達四十一點七五公尺未完成之方形石塔。

第五天　亞斯文—盧克索

上午專車沿尼羅河北上盧克索，沿途參觀柯翁柏及艾德福兩座神廟。

第六天　盧克索

早餐後，前往尼羅河西岸參觀帝王谷，其中之圖坦卡門墓於一九二二年被掘出，為所有歷代埃及古王墓中保留最完整者。繼而參觀建於西元前兩千年之卡那克神殿和哈西舒神廟及滿農巨石像等。

第七天　盧克索—開羅

今日搭機飛返開羅，抵達後接往酒店休息。

第八天　開羅—新加坡

中午搭機揮別埃及，飛往新加坡。

第九天　新加坡—台北

清晨抵達新加坡，隨即轉機返回台北。

三、北歐十五日遊

第一天　台北—曼谷—哥本哈根（丹麥）

今日搭機經曼谷轉往丹麥首都——哥本哈根，當晚夜宿機上。

第二天　哥本哈根

上午在哥本哈根展開市區觀光：遊覽國會、市政廳、克麗斯汀堡、港區女神噴泉、著名的小美人魚及童話大師安徒生銅像、證券交易所。晚上安排前往北歐樂園——蒂佛莉遊樂場（五月中至九月開放）。

第三天　哥本哈根—奧斯陸（挪威）

早餐後沿東北海岸前往參觀古堡，並到《王子復仇記》故事發生地，一睹莎士比亞筆下歷史名劇之舞台，午餐後返回哥本哈根。傍晚搭船前往挪威奧斯陸，夜宿豪華遊輪。

第四天　奧斯陸—蓋洛

抵達後展開市區觀光，有雕刻公園、市政廳、國會。參觀維京船後，前往滑雪勝地——蓋洛。

第五天　蓋洛—佛斯—弗連姆—卑爾根

上午搭乘火車穿梭於峽灣岩谷間，沿路體驗高岸絕壁撲面而至的刺激及扣人心弦之奇景，令人不由讚歎造化之神奇及鐵路建構之鬼斧神工。隨後前往弗連姆休息。下午展開卑爾根市區觀光：漢撒博物館、聖瑪利亞教堂、布里根木屋區等。

第六天　卑爾根—GOL

早起後驅車前往史達爾漢欣賞余洛德爾峽谷奇景。在古德凡根登上遊艇，暢遊挪威最著名峽灣，清澈深幽的海水，高峻挺拔的山峰，襯托出山水奇景。

第七天　GOL—奧斯陸—斯德哥爾摩（瑞典）

今日揮別這片美麗的湖山，經無數森林、湖泊、冰河遺跡與崇山峻嶺後，重返奧斯陸。下午搭乘火車前往有「北歐威尼斯」之稱的瑞典首都——斯德哥爾摩。

第八天　斯德哥爾摩—赫爾辛基（芬蘭）

今日在斯德哥爾摩展開市區觀光：遊覽有北歐威尼斯美譽市容，聞名遐邇的諾貝爾頒獎廳，後經由華麗歌劇院，具北歐格調的皇宮，前往舊城區，瀏覽水都悠閒景色。傍晚搭機飛往「千湖國」芬蘭的首都——赫爾辛基。

第九天　赫爾辛基—羅凡里米

今早將搭機飛往位於北極圈上的聖誕之鄉拉普首府羅凡里米，抵達後迎往北極圈接受獨特之拉普歡迎式，並可領到一紙跨越北極圈之證書。參觀聖誕老人村及拉普博物館，瞭解拉普人之生活背景及歷史發展。夜宿於此。

第十天　羅凡里米—阿爾塔

上午沿芬、瑞邊境進入挪威北部，沿途經礦業與冶煉中心——柯特開諾，再經過無數冰河遺跡之山區，抵達北極圈內峽灣城市——阿爾塔。

第十一天　阿爾塔—北角

今日專車沿著曲折峽灣一路北上至地球最北城市——漢墨菲斯，抵達後參觀港市，再沿波松根峽灣抵達陸路盡頭，搭乘渡輪前往馬格羅亞島上的漢寧斯瓦，於午夜之前抵達北緯七十一度十分二十一秒的北角，在此可目睹日不落的白晝及午夜太陽奇景。

第十二天　北角—伊瓦諾

早餐後離開北角，沿途欣賞極地拉普人的生活文化，並參觀深具文化特色的拉普村莊，抵伊里納湖畔，夜宿湖

畔南端伊瓦諾。

第十三天　伊瓦諾—赫爾辛基

參觀極地博物館，後遊伊里納湖，午後搭機返回赫爾辛基。

第十四天　赫爾辛基—曼谷—台北

上午在赫爾辛基展開市區觀光，包括港邊露天市場、議會廣場、西伯力斯公園、俄式希臘東方正教教堂，及利用一塊岩石開鑿而成之岩石教堂之後，前往機場搭機飛往曼谷轉機，夜宿於機上。

第十五天　台北

今日抵達桃園國際機場，全程結束，留下您最美麗的回憶。

四、日本七日遊

第一天　（高雄）台北—大阪

今日搭乘豪華客機前往日本關西第一大都市——大阪。抵達後專車接往酒店休息。

第二天　大阪—奈良—京都

早餐後專車前往參觀統御關西地區之名城——大阪城「不上天守閣」。該城是大阪的象徵，至大阪城可感受到城主豐臣秀吉之豐功偉業。無情的時光，留給現代人的種種回憶及教訓。下午抵達奈良時代由聖武天皇發願所建，亦是目前世界最大木造建築的東大寺，內有十五公尺高之巨大釋迦牟尼佛供參拜。午後進入千年古都——京都（亦是佛教重地），參觀美輪美奐的清水寺，成千上萬的和平鴿

環繞廟宇四周。再參觀紀念遷都一千一百年，仿大內宮廷之平安神宮。

第三天　京都—彥根—名古屋

早上專車沿名神高速公路到彥根，參觀琵琶湖八景之一的彥根城，又名金龜城，為井伊家氏之城，有月明彥根古城之稱。可順道參觀玄宮園，此園建於一六七七年，有大池泉迴遊式之假山池水，其為仿中國之瀟湘八景。

第四天　名古屋—濱名湖—箱根—河口湖

早餐後驅車經濱名湖前往富士箱根伊豆國立公園，搭乘遊覽船遊蘆之湖之幽美風光，並參觀高山硫磺谷大湧谷，可在當地品嚐名產——黑蛋。據說吃一粒黑蛋可延長壽命一年，不妨試試看。是夜，宿日式旅館享受日式晚餐及日式大浴場，洗去一天的疲勞。今晚溫泉區住宿為「四人一室」。

第五天　河口湖—迪士尼樂園—東京

早餐後前往占地二十五萬坪的東京迪士尼樂園，與白雪公主、米老鼠一同遨遊夢與童話的世界，探索未來明日世界、魅惑世界、科學宇宙世界……光怪陸離，新奇繽紛，置身其間將讓您重返兒時的記憶，並帶給您終生的回憶。

第六天　東京（自由活動）

今日可自由前往洽商、購物、訪友，或由導遊帶領乘坐地下鐵來趟東京探險，更可感受東京第一都市的氣氛。

第七天　東京—台北（高雄）

今日整裝，帶著一滿箱北國之旅的回憶，回到闊別已久的家。

五、星馬七日遊

第一天 台北—吉隆坡

一早搭乘飛機往多元種族、宗教、文化的馬來西亞首都吉隆坡，抵達後展開市區觀光：國家博物館，瞭解馬來西亞的風情民俗、種族和歷史的由來，大門左右壁畫記載大馬民間史事，館內收藏馬來西亞先民出土文物。繼續前往國家英雄紀念碑、國家回教堂（清真寺）、高等法院、國家元首皇宮等地參觀。

第二天 吉隆坡—蘭卡威

早餐後，前往黑風洞：登上二百七十二級階梯，神祕的鐘乳石洞穴，是印度教聖地，內有奇木花卉，供奉印度神像蘇巴馬廉，一年一度寶森節慶在此舉行。之後參觀錫器製造工廠觀賞馬國的手工藝。接著搭機前往蘭卡威，抵達後，展開神話之旅。十七世紀為抗泰人入侵實行焦土戰爭的遺蹟，受誣的馬蘇麗公主大理石墓園，豔陽下閃爍的黑沙灘，及馬來、印度、華人和諧共處的小鎮瓜埠。

第三天 蘭卡威（全日自由活動）

全日悠遊在南洋浪漫的風情中，不但風光綺麗，美景天成，有白淨柔細的沙灘、澄藍清澈的海洋和懶散溫和的陽光，加上千古流傳的神祕傳說，將蘭卡威的美詮釋得生動迷人，尤其是瑰麗的夕景，可說是一項勝景。或自費搭乘快艇參觀各離島，藍天碧海，天然景色之美，令人陶醉，無與倫比。

第四天 蘭卡威—檳城

今日搭機飛往素有東方花園之稱的檳城，下午展開市區觀光：參觀兩百年前建造的康華麗斯古堡，不僅有高大的城

牆，尚有砲台指向麻六甲海峽。接著前往植物園（俗稱猴子公園），除了欣賞各種熱帶植物外，園內的猴群們，也常與遊客打成一片，樂趣橫生。

第五天　檳城—新加坡

上午遊覽臥佛寺院，內有世界上第三大釋迦牟尼臥佛像。再驅車前往供奉清水祖師的蛇廟（又名青龍廟），成群神蛇蟠繞廟梁或蜷伏神桌，蔚為奇觀。接著遠眺世界第三大長的檳威大橋，連接馬來西亞半島及檳城島嶼，堪稱亞洲之冠。而當地著名檳城土產豆蔻中心是您不會錯過的地方。傍晚飛往「花園城市」——新加坡。

第六天　新加坡

早餐後做市區觀光：象徵新加坡的魚尾獅公園、紅燈碼頭、盟難紀念碑、國會大廈，早期華人所在——牛車水（中國城）、高等法院、花芭山俯瞰新加坡市區。午餐後前往裕郎飛禽公園，這個占地二十公頃的飛禽公園，是世界最大的雀鳥公園，園內植滿熱帶花木、名花奇樹，並可欣賞精采絕倫的鳥類表演。之後續往植物園觀賞新加坡著名的胡姬花。晚餐後前往聖陶沙觀賞電腦音樂噴泉，聲光水色，美不勝收。

第七天　新加坡—台北

上午自由活動，下午整理行囊，專車前往國際機場，搭機返回台北，結束難忘的東南亞浪漫之旅，留下片片美好的回憶，期待您再次的造訪。

第二節　出團作業

　　出團必先組團，組團作業又稱合團作業，尤以承攬銷售團體旅客業務的躉售旅行業爲然。他們彙集旅行同業所招攬的旅客，接受其參團報名，分別納入其旅遊目標相同的各團隊，以備出團。他們統一辦理旅客出國手續及簽證作業，並以其年度營運目標，向航空公司預訂全年度之機位，及長期選定海外各地區代理商合作。他們以其專業能力，龐大的組織結構，經過溝通、協調和相互配合的團體力量，來完成其團體旅客組團出國的量產，以順利達成其年度營運目標。

壹、基本作業

　　基本作業是出團作業的預備工作，依據公司年度經營目標（包含年度營業量、年度出團數）來進行的一些基本作業，分述如下：

一、建立檔案

　　依據年度計畫出團數，將每團建立一個檔案，其內容包括檔號、團名、旅客人數、出團日期、遊程沿線或目的國家、遊程天數、領隊姓名等；並且在組團及出團後所發生的一些後續資料，如該團的財務報表、旅客名冊、保險資料，遊程及特殊狀況檢討紀錄等，均納入此一檔案，以作爲公司年度工作追蹤的基本資料。

二、預訂年度機位

　　航空公司的機位，是旅行業遊程中最基本的原料，如果機位不能滿足需求，出團作業將受極大影響。故旅行業出團的基本作業，首先應配合公司年度計畫所預定的出團人數，選擇相關航空公司預訂機位，每年度一次，稱爲年度預訂（annual series booking），並應事先獲得有關航空公司的支持與合作，以取得必要的資源。一般來說，旅行業選擇航空公司的考量因

素取決如下：

1. 機票的價格：包括領隊的免費票、工作人員的優惠票、折扣票，以及退票的規定等。
2. 機票的提供：不分淡季或旺季，是否均可滿足出團的需求量。
3. 業務人員的合作：包括開票、聯絡及付款方式等。

三、選擇海外代理商

　　海外代理商在當地遊程中占有相當重要的功能，因為它提供了團體旅客在海外旅遊時所有在地面上的服務，其主要功能即在接受旅行業的委託，成為其代理人，安排其旅行團在當地的有關旅遊活動，如住宿、餐飲、地面交通、參觀遊覽、解說等服務事項。所以旅行業出團前的次一基本作業，就是依據其年度出團計畫及目的地區，選定當地代理商，以提供旅行團的地面服務，其選擇的標準如下：

1. 代理商的本身條件：如公司規模及其經營能力——包括與當地旅館、餐廳的協調能力，遊覽車的調度能力，導遊的人數及語言溝通能力等。
2. 代理商的服務品質：可透過同業中曾經與之合作的經驗加以評估，或透過當地公會及旅遊機關的推薦，從中選擇最佳的代理商。
3. 代理商的報價：
 (1) 詢價：將行程內容傳真給海外代理商徵求報價。
 (2) 比價：為求客觀，應以相同之品質及標準來做比較，故要求代理商於報價時，必須詳盡開列旅館的等級和位置、遊覽車的車型和設備、用餐的內容和品質，以及導遊的語言溝通能力等，才能分別據以評估，選出最佳的海外代理商。

四、完成基本作業

1. 依據年度營運計畫，對上列相關行業，經過溝通協調及妥慎選擇決定後，進一步便是與上列公司訂立委託契約書，以完成法律程序。
2. 將出團日期（航空公司年度訂位表副本）及團體旅客行程明細，和

比價時對方同意的住宿、交通、餐飲等標準，附列於訂位表上，寄送海外代理商，以求落實。

3.將1項委託契約書及2項年度訂位表分別存檔，以利管制。

貳、組團作業

組團就是旅行同業分別招攬的旅客，報名參加組成同一目的旅行團。因為基本作業完成後，接下來便是爭取客源，以躉售為主的旅行業，其客源部分是透過同業的銷售管道而來。這些來自各方不同的客源，不同的目的，不同的遊程，必須分類整理，納入（或電腦輸入）各個相關的團體檔案中，以便組成一個目的相同的旅行團，這樣就可以出團了。

一、同業旅客參團報名的程序

1.同業所招攬的旅客，係透過其公司的業務人員填寫四聯單向本公司相關業務代表報名。

2.同業以電話向本公司管制人員報名，再由管制人員交由相關事務代表填寫四聯單。

3.業務以所開四聯單為依據，將參團旅客名單分類輸入電腦，並將四聯單中之管制聯交由管制人員存查。

4.管制人員以參團旅客報名的管制聯，與電腦中的報名人數核對，以確實掌握各團人數的變動。

二、旅客收件作業

1.由業務代表於團體簽證限期內，向報名的參團同業收取旅客的相關證件，並填寫收件三聯單，與管制人員核對。

2.業務代表於組團的名單確定後，即可向參團的同業收取定金，並隨時協助管制人員掌握團體旅客的最新動態。

三、旅客資料建檔作業

1.管制人員核對旅客證件後，立即依團號分類整理及歸團。

2.管制人員將分類之旅客資料輸入各團電腦，以建立旅客基本檔案。

參、管制作業

組團旅客的管制作業，時間越久，變化越多，諸如旅客人數的變動、團體簽證的時效、航空公司機位的調整、海外代理商的聯繫等，均須隨時密切掌握，以保持最新的動態。

一、團體簽證作業

1.管制人員在團體簽證限期內，應衡量出團時效，匯齊旅客相關證件，打印簽證申請表，自行送往目的國家使領館或相關航空公司辦理，也可透過簽證中心代為辦理。

2.管制人員填寫請款單據向出納申請簽證費，以便隨同申辦簽證時報繳，並立即歸入該團作業帳號內，以便結算。

二、機位數量管制作業

機位正確數量，是管制人員最難掌握的工作，機位太多增加成本，機位太少無法滿足旅客所需，所以管制人員必須隨時掌握旅客人數的最新動態，並對機位隨時追蹤及修正。

(一)追蹤

1.確認機位是否與年度訂位相符，管制人員應隨時保持和航空公司業務員的聯繫及其回報情形。

2.保持聯繫完整紀錄，電話聯繫時要將對方姓名、通話時間及內容詳細記載，傳真時要將傳真內容歸入該團之檔案內，以備查考。

(二)修正

1.增加機位：因出團時，旅客參與人數較原訂機位增加，應即把握時效，在限期前向航空公司提出增票要求。

2.取消機位：應在規定限期內向航空公司提出，以免訂金遭到沒收。

3.確認回程機位：目前航空公司對旅客回程機位都是採登機前七十二

小時的確認，因此管制人員對於回程旅客人數及回程時間亦不可疏忽，以免發生意外，影響團體旅客回程。

三、海外代理商管制作業

1. 旅客組團完成後，管制人員除了確定機位外，同時要立即通知海外代理商預做準備：

 (1)將各團的出發人數、日期、所乘班機、需要住宿的單雙人房間數，立即傳真給當地代理商，並通知調度車輛及接機等事宜。

 (2)原訂行程有無更改、轉乘機票是否需要預先代訂，均應事先說明。

 (3)公司與領隊之間的聯絡及後送的簽證等應如何轉達，應事先約定。

2. 旅客組團未能完成，亦應在限期內通知代理商，以免增加違約金的支出。

四、機票開票作業

(一)開票前

1. 填寫旅客開票名單，按英文字母順序排列，並附中文，送交航空公司開票。

2. 填寫旅客出境申報單，交航空公司申報出境。

3. 開票名單中，應註記領隊及隨團人員，以便開免費票及優惠票。

4. 填寫請款單向出納申請機票款。

(二)開票後

立即逐本檢查、逐張校對有無錯誤：

1. 校對中英文姓名。

2. 檢查班機號碼、出發時間、機位等級。

3. 如有個別回程，應在確認時加貼回程更改標籤。

肆、出團作業

　　組團最終的目的就是出團，也是最後的一個階段。前面三個階段都是奠基的籌備工作，乃在為本階段的出團任務鋪路，故出團作業至為重要。

一、出團說明會

　　應在出發前七至十天內舉行，以便最後確認實際參團旅客名單，便於班機開票及旅館房間之預訂，故領隊及全體參團旅客均須參加。

(一)說明會的內容

　　由領隊將組團狀況及出國注意事項提出完整的報告。其內容包含：

1. 本團團名、團友人數、出發日期及時間、集合方式、地點及交通工具。
2. 班機起飛及機場報到時間、出境手續及海關檢查應注意事項。
3. 遊程沿線據點、遊程天數、遊覽內容、住宿飯店等級與餐飲方式。
4. 旅遊目的國家的氣候、風俗、法令制度。
5. 個人必須攜帶的衣服及簡易用品。
6. 團體標誌、旅行袋、行李牌、胸章。
7. 領隊自我介紹。

(二)說明會應準備的文件

1. 班機時刻表。
2. 各地旅館住宿一覽表。
3. 各地區氣候表。
4. 各國錢幣兌換表。
5. 各國海關出入注意事項。
6. 行程地圖。

7.團員名錄。

8.旅客相關問題統計調查表，如室友選定、飲食限制、個別延後或提前回程情形。

(三)說明會當場應辦的事項

1.簽訂旅遊要約：觀光局訂有旅遊要約格式，由旅行社印製每人一份，當場簽訂，如有特殊約定，可在備註欄加以補充，以維護雙方之權利與義務。

2.辦理平安保險：依旅客意願，協助其辦理保險。目前因旅行社投有責任保險，已不強制旅客投保平安保險，而由其自行決定。

3.收取團費：說明會當天，旅客出席者眾，也是收取團費的最佳時間；如交付支票時，應以出團前的日期兌現為準。

4.安排旅客預防注射：如非洲團前往肯亞、埃及以及其他疫區時，都要接種黃熱病及霍亂疫苗。

二、出團前的準備工作

凡事豫則立，不豫則廢。團體旅客，人數眾多，全面照顧實非易事，偶有疏忽，將影響全團之行程，故於出團之前，應做最後一次逐項檢查，以確保旅途的順利平安。

(一)入出境的準備工作

1.出發前四十八小時內，填具「旅客入出境許可申請書」及旅客名冊，送交開票的航空公司向入出境管理局申報，申報內容為旅客姓名、身分證統一編號及出生年月日。

2.填寫旅客出境登記表（回程時填入境登記表）每人一份，交由旅客於出關時繳交查驗櫃台。

3.調查旅客於機場或機上的特別服務，如輪椅、嬰兒食品、素食等，並於事先與航空公司聯絡。

(二)出發前的檢查工作

1.檢查護照：護照是旅客出入國境最主要的身分證明，應協助旅客將其護照內的項目逐一檢查，如效期、回台加簽、目的國簽證、中英文姓名等，並按團體名單之排列順序，將其編號及姓名標籤貼於護照封面的左上方，以資辨認。

2.檢查機票：校對中英文姓名是否與護照相符，整本票中的搭乘聯及起飛時間是否與行程一致，有無短缺，最好在機票封面填入旅客的姓名及團體編號，以方便作業。

3.檢查簽證：檢查沿線遊程目的國家的簽證是否完整，哪些國家是團體簽證，哪些是簽於護照上，還有哪些旅客是個人簽證，需要繼續辦理的簽證應送至下一站何處，均應逐一檢查，全盤掌握。

(三)出發前的聯絡工作

1.聯絡接送車輛，務必準時到達旅客集合地點。

2.提前至旅客集中地點清點人數，萬一有缺席旅客，應立即追蹤聯絡。

3.把握開車時間，應於班機起飛前兩小時到達機場，辦理劃位、託運行李及通關等工作，以免過於倉促而延誤行程。

(四)出發前的心理準備

團體旅客的全部遊程是否平安順利，完全交由領隊掌握，責任至為重大。故領隊於出發前，對於遊程中萬一發生的交通事故、失竊、傷病、迷路、脫隊，遇劫、天候突變等突發事故，應有應變的心理準備及處理辦法，以免臨事倉皇失措，影響遊程的進行。

三、機場報到及通關程序

機場出境大廳是旅客通往國外的大門，來往旅客頻繁，各航空公司作業櫃台林立，加以國家安全的考量，對於旅客出境的各種手續及檢查要求甚嚴，如何能使團體旅客迅速完成登機手續，則有賴領隊對通關程序的

掌握。

1. 班機起飛時間確定後，送機人員應於起飛前兩小時半先行到達機場，確認航空公司作業櫃台位置及託運行李區域。

2. 領隊集合團體旅客隨車於起飛前兩小時到達機場。

3. 送機人員協同領隊彙集全團旅客護照、簽證、機票，並按英文字母順序排列，送往航空公司作業櫃台辦理登機作業。

4. 送機人員指引旅客將託運行李排列於託運台前，等候過磅及檢查。此時送機人員即協同領隊逐一掛好行李牌及行李貼紙，並再三清點件數，做成紀錄。

5. 請旅客自行攜帶手提行李至附近座位休息或方便，但務必於起飛前一小時在原座位集合，以便發還有關證件。

6. 向航空公司作業櫃台取回全團旅客護照、簽證、機票、登機證及行李收據，應注意清點，不可遺失。

7. 起飛前一小時至旅客臨時集合地點，逐一唱名發還護照、簽證、登機證及出境登記表，同時說明登機證的作用、登機的時間、登機門的號數、證照檢查的入口、手提行李及安全檢查的入口，以及攜帶物品的限制等。

8. 起飛前一小時後如仍有旅客未趕到，應立即追蹤。如已確知臨時無法參與或無法聯絡時，則應向航空公司櫃台交還登機證，索回機票，並將整本機票及其旅行證件交由送機人員帶回公司處理。

9. 領隊率領團體旅客進入出境室護照查驗台排隊辦理出境手續。

10. 旅客個別攜帶手提行李進入安全檢查室，完成個人安全檢查。

11. 告知免稅商品的所在，但不可逗留太久，以免延誤登機時間。

12. 告知候機室及登機門之所在，請旅客務必於起飛半小時前進入候機室。

13. 進入候機室後，立即清點人數，並請旅客僅持用登機證即可，護照及其他證件均應妥慎收藏，不可遺失。

14. 領隊應隨全團旅客之最後一人登機。進艙後，如須調換座位，可

由團友中自行協調。

15.送機人員應於班機起飛後，始得離開機場，以確知旅客是否全數登機。

第三節　標團作業

壹、概說

　　政府採購法於二○○二年二月六日做了一次重大修正，修正後政府機關單位、學校，所有採購案件超過一定金額以上，均須依採購法規定公開招標評審，當然旅遊也不能例外，過去學校辦理畢業旅行、童軍隔宿露營，均由校方自行找一家旅行社，甚或遊覽公司議價就決定了，但是現在卻必須透過上網公開招標的程序。旅行社要爭取這項生意，沒有辦法像過去以人際關係來爭取，如此硬碰硬的方式，大家來比，那麼品質的好壞將會是重要的因素。但也不是絕對的。

　　另外企劃書的撰寫內容，簡報人員解說表達的能力、清晰度、說服力，也是得標很重要的原因。因為評審委員並非每個都是有經驗，對旅行業經營的業務也不是很瞭解，他們多半是看企劃書的內容，簡報主持人解說時所能承諾的表達方式、口才來決定，因此會有一些貨真價實，但在做簡報時表達得不夠清楚而落選；反而一些提供的品質不怎麼樣，但講得天花亂墜，你要求什麼，他都說可以，讓聽者覺得很滿意而中選。所以有些旅行社專門培養一些能說善道的人來擔任簡報解說，以期能獲得中選。所以企劃書的撰寫、解說的技巧，是不可忽視的。

　　當然企劃的撰寫一定要根據招標須知要求來寫。茲就招標須知通常所包括內容及企劃書撰寫內容分述如下；至於解說技術存乎於心，不在本節討論範圍。

貳、一般招標須知通常所包括的主要內容

1. 招標標的名稱。
2. 活動日期。
3. 活動地點。
4. 參加人數。
5. 採購金額（分單價決標或總價決標，通常以總價決標較多）。
6. 給付勞務採購金額方式（預付款、尾款給付方式）。
7. 投標廠商應具資格。
8. 招標方式（採有利標或統包、共同投標方式）。
9. 招標流程（指上網、領標、投標、決標、簽約之過程）。
10. 招標時程（指公告、領標、投標、資格審查、評審會、決標日期）。
11. 招標文件處理程序（指資格審）。
12. 資格標文件（應繳資格標文件）。
13. 押標金（通常勞務採購不需）。
14. 履約保證金金額（通常是總價的10%）。
15. 企劃書應包括事項（內容與格式）。
16. 投標文件（指投標應交付之文件）。
17. 投標文件裝封（分外標封、內標封）。
18. 遞送投標文件截止時間（指遞送文件最後日期、時間）。
19. 投標文件審查。
20. 評選作業（通過文件審查後，企劃書送評審會審查，並規定簡報及答詢時間）。
21. 決標方式（採總分法或序位法）。
22. 訂約（指訂約日期、會勘前或會勘後）。
23. 未如期開標處理（因家數不足或其他原因無法如期開標，得辦理延期開標）。

24.疑義、異議之申訴（對招標文件有異議，或處理結果不服）。
25.其他。

參、企劃書通常撰寫的主要內容

一、行程規劃

行程應符合主辦單位的規定，另加一些特色，主辦單位特殊之要求，一定要規劃在內，不可遺漏，如主辦單位要求參觀科博館，不可因為要繞道不順路，改為海博館。

二、住宿

說明住宿旅館等級、飯店內部設施、須付費與不須付費的項目、住宿房間為幾人房、加床不加床；如非不得已，儘量不要安排住宿兩家以上的旅館；其他如安全警衛狀況等。

三、膳食

符合單位基本要求，如八菜一湯、烤肉、自助餐等，菜色應多變化，是否提供飲料，無限暢飲，或每桌兩瓶均應說明，最重要的是選用衛生檢驗合格之餐廳。

四、交通安排

選用之航空公司、機型，火車則須說明是自強號或莒光號，遊覽車應說明出廠年分、車內設備、車子顏色、車輛保養情形、安全性、發生事故之替代方案、駕駛素質及管理情形。

五、保險

除法定履約保證保險及責任險外，是否另有投保旅遊平安險、旅遊不便險等。

六、服務特色

領隊人員的素質、有受過何種訓練、是公司本身的員工或借調來

的、對偶發意外事件處理的經驗等。

七、優惠措施

對清寒學生的優惠辦法、贈送全程活動CD、晚餐提供洋酒兩瓶、每人贈送土產一份等等。

八、經驗與口碑

公司成立的歷史、曾獲主管機關獎勵表揚、過去有哪些輝煌事蹟、曾經辦過多少次類似活動等。

九、單價分析

說明此次活動各項預算金額，最重要的是，不論你提供怎麼好的品質，經費總數絕對不要超過主辦單位預算的金額，否則一切都是空談。

第七章

導遊業務

- 導遊的緣起及其定義
- 導遊的分類
- 導遊的任務及素養
- 導遊的管理及甄選
- 大陸地區導遊管理規定
- 導遊的帶團實務

旅行業的營運業績及其公司信譽，導遊占有極為重要的關鍵。在旅客的心目中，導遊就是旅行社的代表，與旅客接觸機會最多的也是導遊，因此，導遊豐富的旅遊知識、親切的服務態度、良好的表達應對，一舉一動，一言一笑，均足以影響旅客旅遊的氣氛，及對我國的形象與觀感。

旅客的假期有限，在有限的旅遊日程中，他們對目的地國家的歷史、文化、風俗、民情、民族習性、社會狀況，乃至對當地的風景、名勝、古蹟等，均充滿了好奇，他們必然希望能在最短的時間內，對當地獲得最豐富的知識和瞭解，因此，導遊人員精闢的解說及介紹，並印證實地的見聞，自然使旅客視導遊為他們最重要的知識寶庫了。

歐美人士認為導遊的工作，就是指導人們從事休閒生活、開拓知識領域、增廣見聞，進而紓解在工業社會中生活所帶來的精神壓力，是人們精神生活的導師，因此他們都稱導遊為tour guide（旅遊指導）或tour escort（旅行伴侶），在名義上都有極為崇高的涵義。

第一節　導遊的緣起及其定義

「導遊」一詞，是經過長期演變而成，可追溯至古代羅馬時期，貴族們遠赴境外旅行，均有精通異地語言風俗和身強力壯的隨行人員，他們協助運送行李和擔任保護工作的任務，此種人員，當時稱為courier，為最早出現的導遊名詞。隨著觀光旅遊大眾化（mass travel）的興起，與觀光人才大量需求之下，此一新興的導遊行業就應運而生了。他們將自己的旅遊知識和服務提供給觀光客，以滿足觀光客旅遊時在語言、風俗、文化等各方面的需求，於是從事接待及引導觀光客旅遊，並接受其報酬，便成為導遊的專業及主要任務了。

依據我國發展觀光條例第二條第十二款規定：「導遊人員：指執行接待或引導來本國觀光旅客旅遊業務而收取報酬之服務人員。」

又發展觀光條例第三十二條第一、二項規定：「導遊人員及領隊人員，應經考試主管機關或其委託之有關機關考試及訓練合格。前項人員，

應經中央主管機關發給執業證，並受旅行業僱用或受政府機關、團體之臨時招請，始得執行業務。」由此可知，我國導遊人員是指經中央觀光主管機關測驗合格，發給執業證書，並受旅行社僱用，或政府機關臨時招請，從事接待或引導觀光旅客旅遊，而收取報酬的服務人員。

 ## 第二節　導遊的分類

壹、依國內現行法規分類

依據「導遊人員管理規則」第六條規定，導遊人員執業證分外語導遊人員執業證及華語導遊人員執業證。領取導遊人員執業證者，應依其執業證登載語言別，執行接待或引導使用相同語言之來本國觀光旅客旅遊業務。

領取外語導遊人員執業證者，並得執行接待或引導大陸、香港、澳門地區觀光旅客旅遊業務。

領取華語導遊人員執業證者，得執行接待或引導大陸、香港、澳門地區觀光旅客或使用華語之國外觀光旅客旅遊業務。

貳、國內實務上之現行分類

1. 專任導遊（full time guide）：長期受僱於旅行社，為該社成員之一，不但能接待觀光客，也可處理公司一般業務，並有基本之底薪及優先帶團的權利。
2. 兼任導遊（part time guide）：為旅行社僱用之業務人員，具有合格之導遊資格，在旺季時，若該旅行社原有之導遊人員不足，而臨時受派擔任接待觀光客及導遊之工作。

第三節　導遊的任務及素養

壹、導遊的主要任務

由於導遊人員負有接待及引導觀光旅客旅遊之責，並提供專業知識及旅遊資料等必要之服務，以收取酬勞，因此導遊必須完成下列主要任務：

1.提供旅客所需的旅行資料。
2.引導參觀各地風光名勝或古蹟。
3.介紹目的國家的歷史、文化，及解說當地風俗、民情或民間傳說。
4.掌握遊程，安排餐宿、交通、遊樂據點及入場券。
5.保障旅客安全及提供必要之服務。

貳、導遊人員的素養

旅行業的遊程設計不論多麼周詳，安排節目如何充滿誘因，提供餐宿及交通多麼豪華舒適，如果沒有稱職的導遊去接待、引導、為他們服務，必然功虧一簣。所以旅行業推出的旅遊節目，能否發揮預期效果，導遊的能力與作為至為重要。一個導遊人員應具備哪些基本素養，一般共同的看法是：

一、豐富的知識與卓越的能力

導遊人員所接觸到的人、地、事、物範圍廣泛，假如沒有多方面的知識及能力，實難以應付。旅遊行家們常說，一個導遊是否具有豐富的知識，從介紹一個國家歷史、文物方面的表現上，可以一目瞭然。一般導遊對於景物的介紹，大致上無所差異，但在介紹一國歷史文化時，其能力高低的差別則至為明顯。凡知識缺乏的導遊在參觀文化古蹟時，往往像趕鴨

子般地將客人盡快趕到出口，草草了事；但知識豐富的資深導遊則不然，他們會將文物的歷史背景及特徵如數家珍般地說得頭頭是道，使旅客增多認識，加深瞭解，以致留戀不已。義大利的導遊能普遍博取全世界旅客的好評與讚揚，即因爲他們對古蹟文物有高深的研究與認識。

二、靈敏的反應

　　旅客在國外觀光，其關係最密切的莫過於導遊，旅客旅途的安全亦完全仰賴導遊。但是在旅遊途中，不能完全保證不發生意外事件，但是一位富有機智反應靈敏的導遊，常常能使意外風險降至最低。萬一不幸發生意外事故，他也能做最適當之處理，使損害程度減至最小。

三、高尚的品德

　　旅行業爲服務業，服務業是以提供勞務獲取利益，同時其營業收益機會所得所占比例極重，所以導遊人員在待人方面必須本著「誠、信」，在接物方面要「嚴謹」，以「誠信」待人，以「嚴謹」接物，表現出高尚的品德。

四、堅定的國家觀念與民族意識

　　不論從事哪一種行業，公務員也好、自由職業也好，在立身處世、在執行工作，都要有堅定不渝的國家觀念與民族意識。導遊人員接觸的對象是國外觀光旅客，更應如是。在執行工作時，才能不惑、不懈、不憂、不懼，有中心思想，有行事準則，才能達成做好國民外交的使命，爲國家爭取更多的國際友誼與瞭解。

五、要有服務的熱忱

　　前往一個國家觀光訪問的旅客，是大家的客人，有朋自遠方來，當然要熱忱接待。導遊人員接待賓客，要使客人感到賓至如歸、安適快樂，就必須事事表現出謙恭、忍讓、樂觀、和藹的態度，並且要具備發自內心的服務熱忱，以眞心、熱心的服務來贏取客人眞實的感情與由衷的滿意，獲得客人對我們國家與人民的良好印象。

 第四節　導遊的管理及甄選

壹、導遊的管理措施

　　近年來，國內導遊由於惡性競爭的影響，少數導遊因利之所趨，以不法手段賺取私利，亦有未具合法導遊資格者，擅充導遊執行帶團業務，魚目混珠，頗為觀光旅客所非議。因此，政府對於導遊人員之管理極為重視，在相關的法令規定中，常見的有以下數種：

一、依「發展觀光條例」有關導遊人員的管理規定

(一)第二條十二款

　　導遊人員：指執行接待或引導來本國觀光旅客旅遊業務而收取報酬之服務人員。

(二)第三條

　　本條例所稱主管機關：在中央為交通部；在直轄市為直轄市政府；在縣（市）為縣（市）政府。

(三)第三十二條

　　導遊人員及領隊人員，應經考試主管機關或其委託之有關機關考試及訓練合格。

　　前項人員，應經中央主管機關發給執業證，並受旅行業僱用或受政府機關、團體之臨時招請，始得執行業務。

　　導遊人員及領隊人員取得結業證書或執業證後連續三年未執行各該業務者，應重行參加訓練結業，領取或換領執業證後，始得執行業務。

　　第一項修正施行前已經中央主管機關或其委託之有關機關測驗及訓練合格，取得執業證者，得受旅行業僱用或受政府機關、團體之臨時招

請，繼續執行業務。

第一項施行日期，由行政院會同考試院以命令定之。

(四)第三十九條

中央主管機關，為適應觀光產業需要，提高觀光從業人員素質，應辦理專業人員訓練，培育觀光從業人員；其所需之訓練費用，得向其所屬事業機構、團體或受訓人員收取。

(五)第五十一條

經營管理良好之觀光產業或服務成績優良之觀光產業從業人員，由主管機關表揚之；其表揚辦法，由中央主管機關定之。

(六)第五十三條

觀光旅館業、旅館業、旅行業、觀光遊樂業或民宿經營者，有玷辱國家榮譽、損害國家利益、妨害善良風俗或詐騙旅客行為者，處新台幣三萬元以上十五萬元以下罰鍰；情節重大者，定期停止其營業之一部或全部，或廢止其營業執照或登記證。

經受停止營業一部或全部之處分，仍繼續營業者，廢止其營業執照或登記證。

觀光旅館業、旅館業、旅行業、觀光遊樂業之受僱人員有第一項行為者，處新台幣一萬元以上五萬元以下罰鍰。

(七)第五十五條

有下列情形之一者，處新台幣三萬元以上十五萬元以下罰鍰；情節重大者，得廢止其營業執照：

1.觀光旅館業違反第二十二條規定，經營核准登記範圍外業務。
2.旅行業違反第二十七條規定，經營核准登記範圍外業務。

有下列情形之一者，處新台幣一萬元以上五萬元以下罰鍰：

1.旅行業違反第二十九條第一項規定，未與旅客訂定書面契約。

2.觀光旅館業、旅館業、旅行業、觀光遊樂業或民宿經營者，違反第四十二條規定，暫停營業或暫停經營未報請備查或停業期間屆滿未申報復業。

3.觀光旅館業、旅館業、旅行業、觀光遊樂業或民宿經營者，違反依本條例所發布之命令。

　　未依本條例領取營業執照而經營觀光旅館業務、旅館業務、旅行業務或觀光遊樂業務者，處新台幣九萬元以上四十五萬元以下罰鍰，並禁止其營業。

　　未依本條例領取登記證而經營民宿者，處新台幣三萬元以上十五萬元以下罰鍰，並禁止其經營。

(八)第五十八條

　　有下列情形之一者，處新台幣三千元以上一萬五千元以下罰鍰；情節重大者，並得逕行定期停止其執行業務或廢止其執業證：

1.旅行業經理人違反第三十三條第五項規定，兼任其他旅行業經理人或自營或為他人兼營旅行業。

2.導遊人員、領隊人員或觀光產業經營者僱用之人員，違反依本條例所發布之命令者。

　　經受停止執行業務處分，仍繼續執業者，廢止其執業證。

(九)第五十九條

　　未依第三十二條規定取得執業證而執行導遊人員或領隊人員業務者，處新台幣一萬元以上五萬元以下罰鍰，並禁止其執業。

(十)第六十六條第三項及第五項

　　旅行業之設立、發照、經營管理、受僱人員管理、獎勵及經理人訓練等事項之管理規則，由中央主管機關定之。

　　導遊人員、領隊人員之訓練、執業證核發及管理等事項之管理規

則，由中央主管機關定之。

二、依「旅行業管理規則」有關導遊人員的管理規定（第二十三條）

1.綜合旅行業、甲種旅行業接待或引導國外、香港、澳門或大陸地區觀光旅客旅遊，應依來台觀光旅客使用語言，指派或僱用領有外語或華語導遊人員執業證之人員執行導遊業務。

2.綜合旅行業、甲種旅行業辦理前項接待或引導非使用華語之國外觀光旅客旅遊，不得指派或僱用華語導遊人員執行導遊業務。

3.綜合旅行業、甲種旅行業對指派或僱用之導遊人員應嚴加督導與管理，不得允許其為非旅行業執行導遊業務。

貳、導遊人員的甄選

二○一二年十月十六日考試院修正發布「專門職業及技術人員普通考試導遊人員考試規則」，有關規定如下：

1.專門職業及技術人員普通考試導遊人員考試（以下簡稱本考試）分為下列類科：
 (1)外語導遊人員。
 (2)華語導遊人員。

2.本考試每年或間年舉辦一次；遇有必要，得臨時舉行之。

3.應考人有下列情事之一者，不得應本考試：
 (1)專門職業及技術員考試法所規定各款情事之一者，即：
　①曾服公務有侵占公有財物或收受賄賂行為，經判刑確定服刑期滿尚未滿三年，或通緝有案尚未結案。
　②褫奪公權尚未復權。
　③受監護或輔助宣告，尚未撤銷。
　④施用煙毒尚未戒絕。
 (2)導遊人員管理規則第四條情事者，即：導遊人員有違導遊人員管理規則，經廢止導遊人員執業證未逾五年者，不得充任導遊

人員。

4.中華民國國民具有下列資格之一者，得應本考試：

(1)公立或立案之私立高級中學或高級職業學校以上學校畢業，領有畢業證書者。

(2)初等考試或相當等級之特種考試及格，並曾任有關職務滿四年，有證明文件者。

(3)高等或普通檢定考試及格者。

5.本考試採筆試與口試二種方式行之。

6.本考試分二試舉行，第一試筆試錄取者，始得應第二試口試。第一試錄取資格不予保留。

7.本考試外語導遊人員類科考試第一試筆試應試科目，分為下列四科：

(1)導遊實務（一）（包括導覽解說、旅遊安全與緊急事件處理、觀光心理與行為、航空票務、急救常識、國際禮儀）。

(2)導遊實務（二）（包括觀光行政與法規、台灣地區與大陸地區人民關係條例、兩岸現況認識）。

(3)觀光資源概要（包括台灣歷史、台灣地理、觀光資源維護）。

(4)外國語（分英語、日語、法語、德語、西班牙語、韓語、泰語、阿拉伯語等八種，由應考人任選一種應試）。

第二試口試，採外語個別口試，就應考人選考之外國語舉行個別口試，並依外語口試規則之規定辦理。

第一項筆試應試科目之試題題型，均採測驗式試題。

8.本考試華語導遊人員類科考試應試科目，分為下列三科：

(1)導遊實務（一）（包括導覽解說、旅遊安全與緊急事件處理、觀光心理與行為、航空票務、急救常識、國際禮儀）。

(2)導遊實務（二）（包括觀光行政與法規、台灣地區與大陸地區人民關係條例、香港澳門關係條例、兩岸現況認識）。

(3)觀光資源概要（包括台灣歷史、台灣地理、觀光資源維護）。

前項應試科目之試題類型，均採測驗式試題。

9.應考人報名本考試應繳下列費件，並以通訊方式為之：

(1)報名履歷表。

(2)應考資格證明文件。

(3)國民身分證影印本。華僑應繳僑務委員會核發之華僑身分證明書或外交部或僑居地之中華民國使領館、代表處、辦事處、其他外交部授權機構（以下簡稱駐外館處）加簽僑居身分之有效中華民國護照。

(4)最近一年內一吋正面脫帽半身照片。

(5)報名費。

應考人以網路報名本考試時，其應繳費件之方式，載明於本考試應考須知及考選部國家考試報名網站。

10.繳驗外國畢業證書、學位證書或其他有關證明文件，均須附繳正本及經駐外館處證明之影印本、中文譯本。

前項各種證明文件之正本，得改繳經當地國合法公證人證明與正本完全一致，並經駐外館處證明之影印本。

11.本考試及格方式，以考試總成績滿六十分及格。

外語導遊人員類科第一試以筆試成績滿六十分為錄取標準，其筆試成績之計算，以各科目成績平均計算之。第二試口試成績，以口試委員評分總和之平均成績計算之。筆試成績占總成績百分之七十五，第二試口試成績占百分之二十五，合併計算為考試總成績。

華語導遊人員類科以各科目成績平均計算之。

本考試外語導遊人員類科第一試筆試及華語導遊人員類科應試科目有一科成績為零分，或外國語科目成績未滿五十分，或外語導遊人員類科第二試口試成績未滿六十分者，均不予錄取。缺考之科目，以零分計算。

各項成績計算取小數點後四位數，第五位數以後捨去。考試總成績之計算取小數點後二位數，第三位數採四捨五入法進入第二位數。

12.外國人具有第五條第一款、第二款（上述第4點）規定資格之一，且無第四條（上述第3點）各款情事之一者，得應本考試。

13.本考試及格人員，由考選部報請考試院發給考試及格證書，並函交通部觀光局查照。外語導遊人員考試及格證書，應註明選試外國語言別。

前項考試及格人員，經交通部觀光局訓練合格，得申領執業證。

14.本考試組織典試委員會，主持典試事宜；其試務由考選部辦理或委託交通部觀光局辦理。

表7-1 專門職業及技術人員普通考試導遊人員考試各應試科目命題大綱

中華民國九十三年九月十五日考選部選專字第○九三三三○一五三五號公告訂定

編號	科目名稱		命題大綱
一	外語導遊人員	導遊實務（一）（包括導覽解說、旅遊安全與緊急事件處理、觀光心理與行為、航空票務、急救常識、國際禮儀）	一、導覽解說： 　包含自然、人文解說，並包括解說知識與技巧、應注意配合事項 二、旅遊安全與緊急事件處理： 　包含旅遊安全與事故之預防與緊急事件之處理 三、觀光心理與行為： 　包含旅客需求及滿意度，消費者行為分析，並包括旅遊銷售技巧 四、航空票務： 　包含機票特性、限制、退票、行李規定等 五、急救常識： 　包含一般外傷、CPR、燒燙傷、國際傳染病預防 六、國際禮儀： 　包含食、衣、住、行、育、樂為內涵
一	外語導遊人員	導遊實務（二）（包括觀光行政與法規、台灣地區與大陸地區人民關係條例、兩岸現況認識）	一、觀光行政與法規： (一)發展觀光條例 (二)旅行業管理規則 (三)導遊人員管理規則 (四)觀光行政與政策 (五)護照及簽證 (六)入境通關作業

（續）表7-1　專門職業及技術人員普通考試導遊人員考試各應試科目命題大綱

編號	科目名稱	命題大綱	
		(七)外匯常識 二、台灣地區與大陸地區人民關係條例： 　　(一)兩岸人民關係條例及其施行細則 　　(二)大陸地區人民來台從事觀光活動許可辦法 三、兩岸現況認識： 　　包含兩岸現況之社會、政治、經濟、文化及法律相關互動時勢	
三	外語導遊人員	觀光資源概要（包括台灣歷史、台灣地理、觀光資源維護）	一、台灣歷史： 二、台灣地理： 三、觀光資源維護： 　　包含人文與自然資源
四	外語導遊人員	外國語（英語、日語、法語、德語、西班牙語、韓語、泰語、阿拉伯語等八種，由應考人任選一種應試）	包含閱讀文選及一般選擇題
五	華語導遊人員	導遊實務（一）（包括導覽解說、旅遊安全與緊急事件處理、觀光心理與行為、航空票務、急救常識、國際禮儀）	一、導覽解說： 　　包含自然、人文解說，並包括解說知識與技巧、應注意配合事項 二、旅遊安全與緊急事件處理： 　　包含旅遊安全與事故之預防與緊急事件之處理 三、觀光心理與行為： 　　包含旅客需求及滿意度，消費者行為分析，並包括旅遊銷售技巧 四、航空票務： 　　包含機票特性、限制、退票、行李規定等 五、急救常識： 　　包含一般外傷、CPR、燒燙傷、國際傳染病預防 六、國際禮儀： 　　包含食、衣、住、行、育、樂為內涵

（續）表7-1　專門職業及技術人員普通考試導遊人員考試各應試科目命題大綱

編號	科目名稱		命題大綱
六	華語導遊人員	導遊實務（二）（包括觀光行政與法規、台灣地區與大陸地區人民關係條例、香港澳門關係條例、兩岸現況認識）	一、觀光行政與法規： (一)發展觀光條例 (二)旅行業管理規則 (三)導遊人員管理規則 (四)觀光行政與政策 (五)護照及簽證 (六)入境通關作業 (七)外匯常識 二、台灣地區與大陸地區人民關係條例： (一)兩岸人民關係條例及其施行細則 (二)大陸地區人民來台從事觀光活動許可辦法 三、香港澳門關係條例： 包含施行細則 四、兩岸現況認識： 包含兩岸現況之社會、政治、經濟、文化及法律相關互動時勢
七	華語導遊人員	觀光資源概要（包括台灣歷史、台灣地理、觀光資源維護）	一、台灣歷史： 二、台灣地理： 三、觀光資源維護： 包含人文與自然資源

說明：1.表列各應試科目命題大綱為考試命題範圍之例示，實際試題並不完全以此為限，仍可命擬相關之綜合性試題。

2.如應考人發現最新公告版本內容錯誤或與當次考試公布之標準答案有不符之處，應依「國家考試試題疑義處理辦法」之規定，提出試題疑義，由本部召開試題疑義會議或專案會議研商，並以學術專業之共識及定論為正確答案。

資料來源：考選部網站。

第五節　大陸地區導遊管理規定

壹、導遊人員分類與職責

一、導遊人員分類別

(一)從語言分類

　　導遊人員分為外語（包括英、日、法、德、俄、西班牙、阿拉伯等語種）導遊、漢語普通話導遊、方言（如廣東話、閩南話等）導遊，及少數民族語言（如蒙古語、維吾爾族語、藏語等）導遊四種。

(二)從服務範圍分類

　　分為全程陪同、地方陪同和定點陪同三種。

1. 全程陪同：是指受旅行社委派或聘用，為跨省、自治區、直轄市範圍的旅遊者提供全程服務的人員。全程陪同從外國遊客入境到出境，一直陪伴著旅遊者（團），安排旅行和遊覽事項，提供嚮導、講解和旅遊服務。
2. 地方陪同：是指受旅行社委派或聘用，在省、自治區、直轄市範圍內為旅遊者提供服務的人員。在業務方面，地方陪同只在當地幫助全程陪同，安排旅行和遊覽事項，提供嚮導、講解和旅遊服務。
3. 定點陪同：是指受旅行社委託，在參觀點、旅遊點內為旅行者提供導遊專業性的服務。例如，北京故宮博物院的定點陪同，只在故宮博物院內為旅行者提供嚮導和專業性的講解服務。

(二)從隸屬關係分類

　　導遊人員可以分為專職導遊人員和臨時借用的業餘導遊人員（或稱

特約導遊）。由於旅行社導遊業務受季節性影響，各類、各地旅行社除擁有法定在編的各種語言專職導遊人員之外，還都根據需要，從社會各行各業中聘請一些熟悉外語、經考試合格的人員，擔任臨時導遊工作人員。

(四)從技術等級分類

分為初級導遊人員、中級導遊人員、高級導遊人員和特級導遊人員。

二、導遊人員的主要職責

導遊人員的職責，在導遊人員管理條例中本有原則性規定，惟中國國際旅行社總社、中國旅行社總社、中國青年旅行社總社等則另又制定了全程陪同、地方陪同工作細則，對導遊人員的職責做了更具體和詳細的規定。其主要職責如下：

1. 接受旅行社分配之導遊任務，照接待計畫，安排旅遊者參觀、遊覽：為了安排旅遊者的參觀遊覽活動，要求全程陪同接受任務後，掌握旅遊團的整個狀況，包括人數、姓名、性別、年齡、職業、地區、特點；瞭解所在國的歷史、文化及其國內近期重要新聞。熟悉旅遊團沿途參觀城市和旅遊點的概況。

2. 向旅遊者導遊、講解，傳播中國文化：全程陪同應根據「宣傳自己，瞭解別人」的原則，與旅遊者普遍接觸、重點交談、多做工作。地陪導遊講解，要做到熱情、認真、準確、生動，力求介紹內容規範化，以提高導遊效果。在參觀遊覽點的途中，根據旅途長短和旅遊者的特點、興趣、要求，介紹和講解將要參觀遊覽的項目的情況，旅遊風景點的導遊，要講究藝術，力求做到語言流暢，合乎禮儀。

3. 安排旅遊者的交通、食宿，保護旅遊者的人身和財物安全全程陪同在旅遊團入境後，應盡快瞭解旅遊團實到人數，核對名單與住房要求，與領隊商定全程陪同遊程。地方陪同要做好接待準備。同全陪人員商量活動安排，做好嚮導、講解和各項遊覽服務，要特別注意對老、弱、病、殘旅遊者的關心和照顧，協助有關部門防止旅遊者的財物丟失或被竊。

4.反映旅遊者的意見和要求，協助安排會見、座談等活動。安排旅遊者要求的會見、座談和參觀項目等活動時，要參照以下原則辦理：

　　(1)對要求與外貿部門洽談貿易的，應詳細瞭解有關情況，如進出口商品的名稱、規格和品種等，同時說明旅行社只協助聯繫。

　　(2)對要求與有關人士進行專門座談的（如教育、衛生、婦女、城建、宗教等），應請旅遊團長蒐集座談的具體題目，然後同有關分（支）社聯繫。

　　(3)對願與科技界同行會面交流經驗的，應詳細瞭解旅遊者的職務、身分、有何專長、擬談何專題，然後聯繫安排。凡對中國四化建設有益的，應努力促成。

　　(4)對要求探親訪友的，應瞭解其親友的中（外）文姓名、職業、住址與本人的關係、來華前是否曾與該親友見面或通訊相約等，通知有關分（支）社瞭解聯繫。

　　(5)對要求在京會中央負責同志和各部負責人等，必須瞭解外賓簡歷、職務、身分、會見時間、談話內容及特殊要求等情況。

　　(6)對要求同旅行社總社洽談業務者要及時通知有關部門。

5.解答旅遊者的詢問，協助解決旅遊途中遇到的問題：如遇突發事件（旅遊者重病住院、發生重大傷亡事故、丟失護照及貴重物品等），應依靠地方領導妥善處理解決，同時與組團請示會報。

對旅遊者旅途中的詢問和遇到的食、住、行、遊、購、娛各方面的問題，陪同人員均應熱情、認真地協助解決。陪同人員要注意提醒旅遊者，在各地切勿購買無發票的文物。如購買有發票的文物應妥善保存發票，以備海關檢查。

貳、導遊人員資格的規定

　　導遊人員是旅行社接待工作的骨幹力量，翻譯導遊工作是旅遊接待精神文明的　種重要表現。因而，導遊人員管理規定導遊人員應具備的條件，以及導遊人員的合格考試和登記註冊等工作和要求。

一、必須具備的條件

導遊人員管理條例第三條中述及導遊人員應當具備下列條件：

1. 具有高級中學、中等專業學校或者以上學歷，身體健康，具有適應導遊需要的基本知識和語言表達能力的中華人民共和國公民，可以參加導遊人員資格考試。
2. 經考試合格的，由國務院旅遊行政部門或者國務院旅遊行政部門委託省、自治區、直轄市人民政府旅遊行政部門頒發導遊人員資格證書。

二、導遊人員的考試和註冊登記

導遊人員管理條例規定，導遊人員經考試合格，方可取得導遊人員資格證。根據此一規定，國家旅遊局自一九八八年起，開展全國導遊人員資格考試。考試的科目定為政治、語言（外國語、地方語或少數民族語言）、導遊基礎知識、導遊業務四門。

導遊人員的考試工作，由國家旅遊局批准組成的全國考試委員會統一領導和布置，各省、自治區、直轄市旅遊行政管理部門批准組成的考試委員會具體組織實施。

經考試合格者，獲得導遊人員資格證、並在一家旅行社或導遊管理服務機構註冊的，持勞動合同或導遊管理服務機構登記證明材料向所在地旅遊行政管理部門申請辦理導遊證。

參、導遊工作的監督和獎懲

一、對導遊的管理與監督

(一)旅行社對導遊人員的管理

導遊人員為旅遊者提供的嚮導、解說和旅途服務工作，是旅行社業務活動最為基本和最為重要的內容。旅行社對導遊人員的日常管理，包括下列內容：(1)進行政治思想、職業道德、法制、紀律教育；(2)組織導遊

業務培訓；(3)負責內部考核和獎懲工作；(4)處理旅行者對導遊人員的意見。

(二)旅遊行政管理部門對導遊人員的管理

旅遊行政管理部門對全國導遊人員實行統一管理，以保護旅行者和導遊人員的合法權益，維護旅遊聲譽，促進旅遊事業健康發展。

1.導遊證書由國家旅遊局統一制定。

2.導遊證書由各級旅遊行政部門按管轄範圍負責頒發。

3.國家旅遊局對頒發導遊證書的工作進行監督檢查。有下列行為之一的，可不予發放：

(1)無民事行為能力或者限制民事行為能力的。

(2)患有傳染性疾病的。

(3)受過刑事處罰的，過失犯罪的除外。

(4)被吊銷導遊證的。

4.導遊人員有違法行為時，由旅遊行政管理部門予以處罰。

二、對導遊人員的獎懲

導遊人員管理條例規定，導遊人員的正當權益受國家法律保護，任何單位和個人下得非法干涉其執行工作任務。對非法干涉導遊人員執行任務，造成後果的，由旅遊行政管理部門會同有關部門進行處理，有關部門應當配合支持。

導遊人員管理條例中提及導遊人員在工作中服務品質優異，做出重大成績的，由旅遊行政管理部門或旅行社給予獎勵。對導遊人員的處罰，違反導遊人員管理條例規定者，由旅遊行政管理部門予以處罰，嚴重者甚至吊銷導遊證書：

1.無導遊證進行導遊活動的，由旅遊行政部門責令改正並予以公告，處一千元以上三萬元以下的罰款；有違法所得的，並處沒收違法所得。

2.導遊人員未經旅行社委派，私自承攬或者以其他任何方式直接承攬導遊業務，進行導遊活動的，由旅遊行政部門責令改正，處一千元以上三萬元以下的罰款；有違法所得的，並處沒收違法所得；情節嚴重的，由省、自治區、直轄市人民政府旅遊行政部門吊銷導遊證並予以公告。

3.導遊人員進行導遊活動時，有損害國家利益和民族尊嚴的言行的，由旅遊行政部門責令改正；情節嚴重的，由省、自治區、直轄市人民政府旅遊行政部門吊銷導遊證並予以公告；對該導遊人員所在的旅行社給予警告直至責令停業整頓。

4.導遊人員進行導遊活動時未佩戴導遊證的，由旅遊行政部門責令改正；拒不改正的，處五百元以下的罰款。

5.導遊人員有下列情形之一的，由旅遊行政部門責令改正，暫扣導遊證三至六個月；情節嚴重的，由省、自治區、直轄市人民政府旅遊行政部門吊銷導遊證並予以公告：

(1)擅自增加或者減少旅遊項目的；

(2)擅自變更接待計畫的；

(3)擅自中止導遊活動的。

6.導遊人員進行導遊活動，向旅遊者兜售物品或者購買旅遊者的物品的，或者以明示或者暗示的方式向旅遊者索要小費的，由旅遊行政部門責令改正，處一千元以上三萬元以下的罰款；有違法所得的，並處沒收違法所得；情節嚴重的，由省、自治區、直轄市人民政府旅遊行政部門吊銷導遊證並予以公告；對委派該導遊人員的旅行社給予警告直至責令停業整頓。

7.導遊人員進行導遊活動，欺騙、脅迫旅遊者消費或者與經營者串通欺騙、脅迫旅遊者消費的，由旅遊行政部門責令改正，處一千元以上三萬元以下的罰款；有違法所得的，並處沒收違法所得；情節嚴重的，由省、自治區、直轄市人民政府旅遊行政部門吊銷導遊證並予以公告；對委派該導遊人員的旅行社給予警告直至責令停業整頓；構成犯罪的，依法追究刑事責任。

第六節　導遊的帶團實務

　　導遊的主要任務是接待及引導觀光團體旅客，其帶團的實務工作可說包羅萬象，既要有周密的工作準備，又要有完善的執行能力，尤其面對旅客的事無鉅細，萬無一失，則有賴於細心、恆心、專心，才能達到至善的境地。

壹、準備工作

　　當導遊人員接獲旅行社派團通知後，應於該團到達之前三天，前往公司做好下列準備工作：

1.瞭解該團旅客檔案：
　(1)屬於何類觀光團體及來自國家與地區。
　(2)旅客人數及其家屬，有無特殊習性。
　(3)團體中之重要人員及領隊。
2.查詢班機預定到達時間。
3.接洽接送旅客及載運行李之車輛。
4.住宿飯店房間及餐食之預訂。
5.行程表、住房表、名牌、車牌、額外旅遊行程銷售資料等項目之準備與製作。

貳、接機作業

1.導遊證、團體派車單等是否攜帶齊全。
2.查詢班機確定到達時間，聯絡車行及司機待命。
3.先向飯店取得房間號數，並按對方之要求填於住房單上。
4.注意團體旅客出關時間，以便迎候。

5.清點行李和人數，將住房表及行程表交領隊參考，如有更改，應立即更正和調整。

參、乘車作業（由機場前往住宿飯店途中）

1.通知司機將車輛駛往預定地點上車（行李）。

2.清點上車人數。

3.自我簡單介紹及致歡迎詞。

4.說明相關事項，如：

 (1)本地時間及時差，以及氣候狀況。

 (2)我國使用之錢幣、匯率及兌換地點。

 (3)至飯店行車時間及交通狀況。

 (4)本地民情風俗。

 (5)行程大綱介紹。

5.收取相關證件，以便辦理離境機位之再確認。

肆、住房登記作業

1.將住房名單交予飯店櫃台，名單上應註明房間號數及是否需要晨喚，以及離境時下行李之時間與旅客之護照號碼等。

2.將有完整正確房號之另一份名單交行李服務中心代送行李，並支付標準小費。

3.將房間鑰匙交給旅客，如下午有活動，應告知出發時間和集合地點。

4.處理完行李後，應逐一至旅客房間查詢行李是否均已收到，旅客對房間是否滿意。

5.向該團領隊交換遊程內容之意見及溝通。

伍、市區觀光作業

1. 對旅程路線之參觀據點如故宮博物院、忠烈祠、孔子廟、中正紀念堂、龍山寺應瞭如指掌。
2. 上下車注意清點人數。
3. 每一據點停留時間應充分掌握，但亦不可過於匆忙。
4. 注意旅客行的安全。
5. 發揮適度之幽默感及保持應有之禮貌。
6. 除非應旅客之要求，不得自行引導前往商店購物。

陸、晚餐及夜間觀光作業

1. 說明用餐地點、內容及方式，如蒙古烤肉、中國傳統晚宴等。
2. 餐後之夜間活動，如龍山寺、士林夜市之夜遊、歌舞酒店表演、平劇欣賞等，應先做完整介紹。
3. 回住宿飯店途中應提醒旅客翌日之行程及集合時間。
4. 與飯店人員再確認翌日的活動程序，如早餐時間、下行李時間、晨喚安排等。
5. 將離境相關資料貼於飯店之團體告示欄，使旅客能有所配合。
6. 請旅客利用時間將在飯店之私人帳單先行處理。

柒、退房作業

1. 逐房晨喚旅客盥洗、收拾行李及早餐時間（如係午後退房則免）。
2. 清查所有旅客行李是否已下齊，查看團體行李牌是否完整，並將來華時航空公司的託運牌撕去，以免造成混淆，並在旅客名單上記錄行李件數。
3. 向櫃台出納認簽團體帳，簽帳時應註明團號及房間數目，並詢問旅客私人帳單（電話費、冰箱飲料）是否結清。

4.再確認遊覽車及行李車之到達時間,並告知行李車負責搬運行李件
　數及所搭乘之班機和前往地點。

5.在行李上車前,請旅客確認行李已下齊無誤後,方可駛離。

6.準時集合旅客,並收回房間之鑰匙交還櫃台。

7.請旅客登車及清點人數。

捌、乘車作業（由飯店至機場途中）

1.於前往機場途中,應利用時間說明今日行程,包括即將前往之地
　點、搭乘之班機、起飛時間、到達時間,以及機票及機位已辦理確
　認手續等。

2.說明我國機場作業流程及手續,希望旅客配合及注意事項等。

3.收取旅客相關證件,以便代辦登機手續。

4.致歡送及感謝詞。

玖、登機離境作業

1.下車後請旅客集中一處稍做休息,以便代辦登機作業。

2.持旅客相關證件及機票至航空公司櫃台代辦登機報到手續。

3.取回旅客護照、機票及登機證、座位卡,並按名單逐一清點,以免
　遺漏。

4.告知櫃台行李件數,取得託運行李收據,並請機場勤務人員掛牌及
　搬運行李,如須檢驗時,則分別請旅客自行開箱,以供檢查。

5.引導旅客至二樓分發護照、機票、登機證、座位卡,說明登機門及
　登機時間,同時將行李託運收據及機場服務費收據交給領隊點收。

6.引導旅客至出境閘門,並請旅客將護照及登機證持於手中依序個別
　辦理出境。

7.互道珍重再見。

拾、結束後作業

1.團體預支，不論是現金、簽帳或支票，均應提出執行報告。

2.額外旅遊銷售及購物情形報告。

3.團體遊程執行報告。

4.旅客對公司服務滿意程度調查表。

5.如係特約導遊則應繳回相關證件。

第八章

領隊業務

- 概述
- 領隊的分類
- 領隊人員應具備的條件
- 領隊的管理法規及其主要任務
- 領隊的帶團實務
- 領隊對旅遊安全及風險問題的處理

第一節　概述

壹、個人出國觀光旅遊的興起

　　我國觀光事業的發展自一九七九年元月起，從單向的接待國際人士來華觀光，而改為開放國人出國觀光的雙向交流，一時之間，出國觀光熱潮急速成長，僅開放後八個月，即有四十萬人前往國外，至一九八四年已增為七十八萬人次，近年來更突破六百萬人次，平均每四人中即有一人前往國外旅行，此一發展使國內旅行業在服務人員運用上或經營方式上均發生了極大的變化。

　　回顧我國政府尚未開放國人出國觀光之前，國內旅行業均以接待國際人士來華觀光為主要經營業務，對於國人欲出國觀光者，則以商務考察或假借其他事由等名義由旅行業組合成團，及負責安排國外旅遊食宿及交通，並派遣專人帶團出國，但每年所能組合之團數有限，而每團所安排之行程及日數也較長。

　　一九七九年政府開放國人出國觀光之後，由於國內經濟之發展，人們生活形態的改變，以及台幣升值等因素，原來僅限於國內旅遊之風氣，一變而為出國觀光之熱潮，國內祇要有休假的時間，均找機會出國，甚至舉家出遊，因此，在觀念上與開放前已有所不同。欲出國觀光者，事先祇要考量有多少假期，希望前往觀光的地區，及所需的旅遊費用等，即可通知旅行社參團出國；在旅行社方面，為適應旅客之需要及配合旅客之時間，逐漸將所安排設計之遊程及日數儘量縮短，並多做變化，以供旅客選擇。例如，政府開放出國觀光前，旅行業所安排之東北亞團為十六至十七天，東南亞團為十六至十九天，美國團為二十一至二十三天，歐洲團為三十至三十八天。但自政府開放出國觀光後，旅行業所安排遊程則已儘量縮短，如東北亞之八至十天，東南亞之十至十二天，美加團之十四至十六

天，歐洲團之二十一至二十四天，亦有泰新七日遊、日本五日遊及美西十日遊等遊程設計，極富變化，頗受國內遊客所歡迎，顯示國人出國觀光已逐漸選擇日數較短之遊程。而旅行業者所安排之遊程，漸漸趨向於時間不宜過長及旅費不宜過鉅，易招攬旅客為原則，在相互配合之下，一時組團出國觀光者如雨後春筍，代之而起的，便是旅行業對於領隊人員之需求亦隨之遽增，而領隊的訓練與管理，遂成為旅行業營運上最新的課題。

貳、領隊與導遊之異同

領隊與導遊均為旅行業僱用從事接待及引導觀光旅客旅遊之服務人員，二者所服務對象、地區及報考資格與方式顯有不同。

一、服務對象與工作地區

(一)導遊人員

以接待來華之觀光客為主，負責安排、引導國際來華人士在國內之旅遊服務，如欲從事領隊工作，須經旅行業推薦參加講習合格，取得領隊執業證後，始可執行領隊業務。

(二)領隊人員

以帶領國人出國觀光旅遊為主，負責安排團體旅客之交通、餐宿、參觀及保護旅客安全等服務，如欲兼任導遊，須經導遊人員甄試合格，取得導遊資格後，始可執行導遊業務。

二、報考資格與報考方式

中華民國國民具有下列資格之一者，得應本考試：

1. 公立或立案之私立高級中學或高級職業學校以上學校畢業，領有畢業證書者。
2. 初等考試或相當等級之特種考試及格，並曾任有關職務滿四年，有證明文件者。

3.高等或普通檢定考試及格者。

由考選部每年舉辦一次公開考試；遇有必要，得臨時舉行之。

第二節　領隊的分類

　　依據旅行業管理規則，旅行業組團出國觀光旅遊，應派遣外語領隊人員全程隨團服務，不得指派或僱用華語領隊人員執行領隊業務。

　　以現行實務上的分類，領隊可分為：

1.專業領隊：具有合法領隊資格，以帶團為主要職業，並富有經驗者。
2.非專業領隊：
　(1)旅行業職員兼任者：如旅行業的會計、團控等職員具有領隊結業證書，但並不以帶團為主，只是在旅遊旺季領隊不足時，臨時客串兼任者。
　(2)學校老師帶領學生出國研習者：如學校組織學生團到國外專業研習，老師須隨團前往，他對同學有保護之責，但並無旅行領隊之專業，故稱為旅行「護衛」。
　(3)廠商招待團的贊助者：其為本團的組成人，也是領隊，為善盡招待之熱忱而協助處理旅行團相關事宜，但並非專業的領隊。
3.長程團領隊：因遊程遠而時間長或人數多的旅行團，旅行業通常都選派經驗足、外語強、旅遊知識豐富的領隊帶團，如歐洲團、美加團、中南美團、紐澳團等。領隊所負擔的責任較多，帶團的困難度較高，須有充分經驗的領隊方能勝任。
4.短程團領隊：因遊程近而時間短，且在遊程據點已有當地代理商安排，因此短程團領隊在工作上困難度較小，旅行業通常都派遣初任領隊經驗不足而尚須磨練或見習之人員擔任。

第三節　領隊人員應具備的條件

領隊（tour manager）是旅行團中的靈魂人物，一次團體遊程是否圓滿成功，旅行業的聲譽是否受到肯定，幾乎完全取決於隨團領隊的表現。因此，旅行業對於帶團領隊的選派，不得不加以慎重；而一個優秀的領隊人員應具備哪些條件，一般來說，大致可歸納為以下數項：

壹、專業知識

領隊應視同專業人員，與律師、醫師或其他專門技術人員相同，必須具備大專以上教育程度及專業訓練，才能成功的執行任務。國內大部分大專院校都設立了觀光行業的專門科系，以廣泛培育觀光人才，但領隊所接觸的人物層面眾多，所經歷的地區廣大，而且每日處理的大小事務極為繁雜，如無多方面的專業知識，實難應付。因此，一個成功的領隊，除了應具備基礎的教育外，平日的專業訓練、自我的虛心學習及經驗的累積，都是一個優秀領隊成長的要件，尤其對於外語能力、各國的歷史背景、文物制度、風俗民情、地理環境等，均為領隊隨時蒐集與充實自我的最佳自修課程。

貳、領導能力

領隊人員對外代表公司，與公司的信譽息息相關，一個成功的領隊，除了應事先做好周詳的準備工作，與妥善執行預定計畫外，並要以積極和友善的態度，在團體中建立領導能力，而不是以黷武和專橫的態度去指使旅客，所以領隊人員要給人的第一個印象經常是冷靜、鎮定、親切的，如此團體旅客才能在領隊的帶領下，圓滿的完成此一愉快之旅。英國心理學家麥克道格（William McDougall）在他的著作*The Group Mind*中曾提出：「具有領導才能的人，是能將個人思想融合為團體思想。」此種方

式如能應用於觀光團體，則所領導的旅行團必能成功。

參、恢宏器度

　　領隊應公平接待團體中每一位團友，凡事以自制寬容的涵養功夫，時時保持心平氣和，遇到困難要運用機智，將可能產生的不愉快或引起糾紛的場面排除於無形。偶遇旅客過分挑剔或要求，要認清所產生的原因，站在旅客的立場為他們設想，盡可能協助達成其願望，或禮貌、友善的加以說明，既維護了旅客的尊嚴，並且能提供積極性的建議，作為改善人際關係的參考，進而做到自我信心的建立，與獲得旅客的認同。

肆、端莊儀表

　　領隊人員應經常保持端莊的儀表和優美的風度，平日的一言一行、一舉一動，都要做到合乎情、止乎禮，不卑不亢，尤其是在儀容方面，應經常保持整潔端莊，不要留長髮長鬚；在服飾方面，要經常保持社交傳統服裝，不要穿著奇裝異服，或隨便著熱褲、背心、拖鞋之類，最好是穿襯衫、結領帶，配上深色長褲及外衣；女性應著洋裝或長褲及與襯衫相配的套裝。因為合適的穿著，給人的感覺是高格調與大方，而不是輕佻或庸俗，但過分華麗的盛裝亦不必要。總之，領隊的端莊儀表與合適的穿著，大方而得體，也是帶團成功的基本條件。

伍、職業道德

　　公司派遣領隊帶團，是將其所銷售的產品完全委託其負責，通常領隊每日的工作情形及工作報告都已列入公司的檔案中，領隊應本著職業道德及責任心，遵照公司規定，將公司的產品提供給顧客，切勿利用自己的小聰明，在公司的產品上變花樣，也勿將正在帶領的觀光團體和以前帶領過的團體，與其他公司做比較，更不要在旅客面前顯得輕視不滿或惡意批評。

領隊應與當地代理商合作，圓滿的與僱主履行契約內容，不可假借名義提出各種不公平的要求。

領隊應以最大的熱忱全程貫注在顧客身上。顧客的意見和滿意的程度，常常會影響到公司的營運業績。領隊服務的好壞，顧客的心理最清楚，故領隊的職業道德與責任感，關係著公司未來的營運，不可不慎。

陸、圓通及老練

帶好一個旅遊團體，首先要設法蒐集各旅客的資料，瞭解其所好與所惡，及其個性與特徵，將每個旅客塑造成一個團結的整體。過去旅行團參加的人員較為年長，他們比較世故，也能體諒領隊的辛勞，容易合作；然而目前出國旅遊者年齡層逐漸降低，有各種不同類型的人，見解不同，意見紛歧，極難掌控，故領隊必須要圓通及老練，能機智、巧妙的處理各種問題，及時疏導旅客暫時放下成見，相互尊重容忍，以完成愉快的旅遊目的。

柒、耐心與體諒

領隊在團體中有時甚至要以父母兄長的姿態出現，所要扮演的角色也沒有界限，團體旅客有時也希望聽到一些溫和的話，或看到一個慈祥的笑容，領隊便要隨時扮演好這樣一個角色，甚至當旅客三番兩次都是對同樣一件事情嘮叨不休時，領隊的耐心與體諒，是化解旅客煩躁不安的法寶。

捌、幽默感與親和力

幽默可以拉近人與人之間的距離，面對一個初次相識的團體，人數眾多，彼此之間還不熟悉，這時領隊如偶有突發的幽默語調或表情動作，引起大家哄堂大笑，無形中就可緩和緊張的情緒。領隊每天隨團都會有幽默的來源，如能用心的將它蒐集起來，在適當時機說出來讓大家分享。不過應該注意的是，勿以任何個人、民族、宗教團體作為開玩笑的對象，才能達到預期的效果。

第四節　領隊的管理法規及其主要任務

壹、領隊的管理法規

　　領隊人員的管理，過去並無具體的單一法規，其管理僅出現於旅行業管理規則：部分條文自二○○三年六月二日交通部發布了「領隊人員管理規則」後，才正式有了具體的管理措施。

　　要擔任領隊，必須通過考試，其規定於二○○四年八月十六日考試院○九三○○七○一一一號令中公布，要點如下：

1.專門職業及技術人員普通考試領隊人員考試（以下簡稱本考試）分為下列類科：

　(1)外語領隊人員。

　(2)華語領隊人員。

2.本考試每年舉辦一次；遇有必要，得臨時舉行之。

3.應考人有專門職業及技術員考試法第八條第一項各款或職業管理法規規定不得充任情事之一者，不得應本考試。

4.中華民國國民具有下列資格之一者，得應本考試：

　(1)公立或立案之私立高級中學或高級職業學校以上學校畢業，領有畢業證書者。

　(2)初等考試或相當等級之特種考試及格，並曾任有關職務滿四年，有證明文件者。

　(3)高等或普通檢定考試及格者。

5.本考試採筆試方式行之。

6.本考試外語領隊人員類科考試應試科目，分為下列四科：

　(1)領隊實務（一）（包括領隊技巧、航空票務、急救常識、旅遊安全與緊急事件處理、國際禮儀）。

(2)領隊實務（二）（包括觀光法規、入出境相關法規、外匯常識、民法債編旅遊專節與國外定型化旅遊契約、台灣地區與大陸地區人民關係條例、兩岸現況認識）。

(3)觀光資源概要（包括世界歷史、世界地理、觀光資源維護）。

(4)外國語（分英語、日語、法語、德語、西班牙語等五種，由應考人任選一種應試）。

前項應試科目之試題題型，均採測驗式試題。

7.本考試華語領隊人員類科考試應試科目，分為下列三科：

(1)領隊實務（一）（包括領隊技巧、航空票務、急救常識、旅遊安全與緊急事件處理、國際禮儀）。

(2)領隊實務（二）（包括觀光法規、入出境相關法規、外匯常識、民法債編旅遊專節與國外定型化旅遊契約、台灣地區與大陸地區人民關係條例、香港澳門關係條例、兩岸現況認識）。

(3)觀光資源概要（包括世界歷史、世界地理、觀光資源維護）。

(4)外國語（分英語、日語、法語、德語、西班牙語等五種，由應考人任選一種應試）。

前項應試科目之試題題型，均採測驗式試題。

8.應考人於報名本考試時，應繳下列費件：

(1)報名履歷表。

(2)應考資格證明文件。

(3)國民身分證影本。華僑應繳僑務委員會核發之華僑身分證明書或僑居地之中華民國使領館、代表處、辦事處、其他外交部授權機構出具之僑居證明。

(4)最近一年內一吋正面脫帽半身照片。

(5)報名費。

前項報名，以通訊方式為之。

9.繳驗外國畢業證書、學位證書或其他有關證明文件，均須附繳正本及經中華民國駐外使領館、代表處、辦事處、其他外交部授權機構證明之影印本、中文譯本。

前項各種證明文件之正本，得改繳經當地合法公證人證明與正本完全一致，並經中華民國駐外使領館、代表處、辦事處、其他外交部授權機構證明之影印本。

10. 本考試及格方式，以應試科目總成績滿六十分及格。

前項應試科目總成績之計算，以各科目成績平均計算之。

本考試應試科目有一科成績為零分，或外國語科目成績未滿五十分，均不予及格。缺考之科目，以零分計算。

第一項、第二項總成績之計算取小數點後二位數，第三位數採四捨五入法進入第二位數。

11. 外國人具有第4點第1項、第2項規定資格之一，且無第3點情事之一者，得應本考試。

12. 本考試及格人員，由考選部報請考試院發給考試及格證書，並函交通部觀光局查照。外語領隊人員考試及格證書，應註明選試外國語言別。

前項考試及格人員，經交通部觀光局訓練合格，得申領執業證。

13. 本考試組織典試委員會，主持典試事宜；其試務由考選部辦理或委託交通部觀光局辦理。

表8-1　專門職業及技術人員普通考試領隊人員考試各應試專業科目命題大綱

中華民國九十三年九月十五日考選部選專字第○九三三三○一五三五號公告訂定

專業科目數			共計七科目
業務範圍及核心能力			執行引導出國觀光旅客團體旅遊業務。
編號	科目名稱		命題大綱
一	外語領隊人員	領隊實務（一）（包括領隊技巧、航空票務、急救常識、旅遊安全與緊急事件處理、國際禮儀）	一、領隊技巧： 　（一）導覽技巧：包含使用國內外歷史年代對照表 　（二）遊程規劃：包含旅遊安全和知性與休閒 　（三）觀光心理學：包含旅客需求及滿意度，消費者行為分析，並包括旅遊銷售技巧 二、航空票務： 　包含機票特性、限制、退票、行李規定等 三、急救常識： 　（一）一般急救須知和保健的知識 　（二）簡單醫療術語

（續）表8-1　專門職業及技術人員普通考試領隊人員考試各應試專業科目命題大綱

專業科目數			共計七科目
			四、旅遊安全與緊急事件處理：
			（一）人身安全
			（二）財物安全
			（三）業務安全
			（四）突發狀況之預防處理原則
			（五）旅遊糾紛案例
			（六）旅遊保險
			五、國際禮儀：
			包含食、衣、住、行、育、樂為內涵
二	外語領隊人員	領隊實務（二）（包括觀光法規、入出境相關法規、外匯常識、民法債編旅遊專節與國外定型化旅遊契約、台灣地區與大陸地區人民關係條例、兩岸現況認識）	一、觀光法規：
			（一）觀光政策
			（二）發展觀光條例
			（三）旅行業管理規則
			（四）領隊人員管理規則
			二、入出境相關法規：
			（一）普通護照申請
			（二）入出境許可須知
			（三）男子出境、再出境有關兵役規定
			（四）旅客出入境台灣海關行李檢查規定
			（五）動植物檢疫
			（六）各地簽證手續
			三、外匯常識：
			包含中央銀行管理辦法
			四、民法債編旅遊專節與國外定型化旅遊契約：
			包含應記載、不得記載事項
			五、台灣地區與大陸地區人民關係條例：
			包含施行細則
			六、兩岸現況認識：
			包含兩岸現況之社會、政治、經濟、文化及法律相關互動時勢
三	外語領隊人員	觀光資源概要（包括世界歷史、世界地理、觀光資源維護）	一、世界歷史：
			以國人經常旅遊之國家與地區為主，包含各旅遊景點接軌之外國歷史，並包括聯合國教科文委員會（UNESCO）通過的重要文化及自然遺產
			二、世界地理：

旅運經營管理

（續）表8-1　專門職業及技術人員普通考試領隊人員考試各應試專業科目命題大綱

專業科目數			共計七科目
			以國人經常旅遊之國家與地區為主，包含自然與人文資源，並以一般主題、深度旅遊或標準行程的主要參觀點為主 三、觀光資源維護： 　　包含人文與自然資源
四	外語領隊人員	外國語（分英語、日語、法語、德語、西班牙語等五種，由應考人任選一種應試）	包含閱讀文選及一般選擇題
五	華語領隊人員	領隊實務（一）（包括領隊技巧、航空票務、急救常識、旅遊安全與緊急事件處理、國際禮儀）	一、領隊技巧： 　　（一）導覽技巧：包含使用國內外歷史年代對照表 　　（二）遊程規劃：包含旅遊安全和知性與休閒 　　（三）觀光心理學：包含旅客需求及滿意度，消費者行為分析，並包括旅遊銷售技巧 二、航空票務： 　　包含機票特性、限制、退票、行李規定等 三、急救常識： 　　（一）一般急救須知和保健的知識 　　（二）簡單醫療術語 四、旅遊安全與緊急事件處理： 　　（一）人身安全 　　（二）財物安全 　　（三）業務安全 　　（四）突發狀況之預防處理原則 　　（五）旅遊糾紛案例 　　（六）旅遊保險 五、國際禮儀： 　　包含食、衣、住、行、育、樂為內涵
六	華語領隊人員	領隊實務（二）（包括觀光法規、入出境相關法規、外匯常識、民法債編旅	一、觀光法規： 　　（一）觀光政策 　　（二）發展觀光條例 　　（三）旅行業管理規則 　　（四）領隊人員管理規則

（續）表8-1　專門職業及技術人員普通考試領隊人員考試各應試專業科目命題大綱

專業科目數		共計七科目	
	遊專節與國外定型化旅遊契約、台灣地區與大陸地區人民關係條例、香港澳門關係條例、兩岸現況認識）	二、入出境相關法規： 　（一）普通護照申請 　（二）入出境許可須知 　（三）男子出境、再出境有關兵役規定 　（四）旅客出入境台灣海關行李檢查規定 　（五）動植物檢疫 　（六）各地簽證手續 三、外匯常識： 　包含中央銀行管理辦法 四、民法債編旅遊專節與國外定型化旅遊契約： 　包含應記載、不得記載事項 五、台灣地區與大陸地區人民關係條例： 　包含施行細則 六、香港澳門關係條例： 　包含施行細則 七、兩岸現況認識： 　包含兩岸現況之社會、政治、經濟、文化及法律相關互動時勢	
七	華語領隊人員	觀光資源概要（包括世界歷史、世界地理、觀光資源維護）	一、世界歷史： 　以國人經常旅遊之國家與地區為主，包含各旅遊景點接軌之外國歷史，並包括聯合國教科文委員會（UNESCO）通過的重要文化及自然遺產 二、世界地理： 　以國人經常旅遊之國家與地區為主，包含自然與人文資源，並以一般主題、深度旅遊或標準行程的主要參觀點為主 三、觀光資源維護： 　包含人文與自然資源

說明：1.表列各應試科目命題大綱為考試命題範圍之例示，實際試題並不完全以此為限，仍可命擬相關之綜合性試題。

2.如應考人發現最新公告版本內容錯誤或與當次考試公布之標準答案有不符之處，應依「國家考試試題疑義處理辦法」之規定，提出試題疑義，由本部召開試題疑義會議或專案會議研商，並以學術專業之共識及定論為正確答案。

資料來源：考選部網站。

貳、領隊的主要任務

領隊為旅行業團體旅客出國觀光之全程隨團人員,負有帶領安排團體旅客全盤事宜,及維護團體旅客之安全與權益等服務工作。嚴格來說,領隊應具有下列主要任務:

1. 遊程品質的監督人:領隊不祇是將團體旅客帶至國外交給當地的導遊為止,而必須依據旅行業和旅客所簽訂的合約內容,切實對當地旅行社導遊善盡監督的責任。

2. 緊急事件的處理人:團體旅客在遊程中所涉及的事務繁多,往往因偶發事件而造成許多無法預知的困難,領隊應站在維護旅客與公司利益的立場,當機立斷,發揮應變的能力。

3. 團體旅客中的仲裁人:旅客成分不一,背景亦不同,長時間相處可能不適應、產生摩擦而造成爭端,此時領隊應本公正無私的立場,以團結和諧包容的心胸,竭力化解雙方爭端,和睦相處,期能共享此一完美的遊程。

4. 即時即地的服務人:旅客在外,因受到各地風俗民情或語言之障礙,而產生許多困擾,或因旅客之疏忽而造成迷路、脫隊、遺失物品等情況發生,領隊便是他們的救星及希望所在,此時領隊便應克服一切困難,發揮熱忱服務的精神,為他們分憂解勞。

第五節　領隊的帶團實務

旅行業組團出國觀光旅遊,以領隊的帶團實務最為廣泛而繁雜,全程持續的時間也最長,但卻是旅行業服務過程中最重要的一環。因為領隊帶團作業準備是否周詳、執行是否完善、服務是否精緻,將是影響團體遊程中成功與否的重要關鍵。茲將領隊帶團作業的過程及其實務分別介紹如下:

壹、出國前的準備工作

請參閱本書第二百一十八頁「出團前的準備工作」一項。

貳、機場送機作業

請參閱本書第二百一十九頁「機場報到及通關程序」一項。

參、機上服務作業

1.清點團體旅客人數。
2.應旅客之需要，協助旅客相互調換座位。
3.如為長途飛行，可協助取得毛毯、枕頭等用具。
4.協助旅客點餐及購買免稅物品。
5.解說飛行時間、時差及飛行路線。
6.協助旅客於出關時應填寫之有關表格。

肆、下機出關作業

1.下機前將在機上已填妥之表格如入境卡、海關申報單、健康問卷等均置於護照中。
2.前往移民局或證照管制單位接受檢查護照、簽證、回程機票等，通常檢查人員會提出問題如停留多久、入境目的等；也有國家須將護照押在移民局方可入境。
3.前往行李輸送點拿取行李，並注意清點，有的國家對於團體行李採抽查方式，有的國家則須個別檢查；行李如有遺失，應在出關前申報。
4.海關檢查行李：旅客攜帶物品的限量，各國規定不同，違禁品及應稅物品是海關檢查的目的，所攜帶的外幣限額及申報表格應注意填報。如攜帶應稅物品者應走紅色通道，未攜帶者則走綠色通道。

5. 出關後，走道方向有個別旅客及團體旅客之分，領隊應事先通知旅客行進方向，及當地旅行社導遊及司機所等候的集合地點。

6. 如團體旅客並非由機場通關入境，而係搭乘車、船入境者，應在港口或陸地關卡通關，其方式如下：

(1)港口：經由輪船抵達港口而入境的證照查驗均較寬，需要查驗的港口如英國的多佛港、法國的卡萊港、比利時的奧斯頓港等。不需要查驗的港口如挪威的奧斯陸、丹麥的哥本哈根等。一般經由港口進入的團體，其行李大多裝在大貨櫃中直接運到遊覽車旁，而不再進行查驗。

(2)陸上關卡：經由陸路之關卡進入另一國境者，其查驗方式有下列四種：

①遊覽車排列過關：至關卡時，領隊將全體旅客的護照、簽證集中至移民局櫃台蓋章，旅客坐在車上即可。但如旅客有購買可以退稅的物品，須在關卡處出示貨品及退稅單。在歐洲各國旅遊，大部分均為陸路通過，不須填寫出入境登記卡。

②旅客下車排列過關：速度較快，大多在數十分鐘內即可辦理完成。但通過美加邊卡時另須注意：

‧如為兩次入境，則於第一次進入時向移民局官員說明第二次進入之日期。

‧團體離開時，須將團體簽證表交還加拿大移民局，否則視同沒有離開加拿大。

‧進出加拿大的地點及方式於提出申請之際，應加以註明。

③於陸路進出其國境均不須檢查者：有些國家的國情特殊，須依附隔鄰的大國，根本無國界之分，故不須另加簽證，例如，羅馬市區內的梵蒂岡、法國南部的摩洛哥、瑞士境內的列支敦斯登、南非共和國境內的波布那等。

④經由火車通過其國境者：火車上的警察會來查驗簽證，此時，領隊應將全體旅客護照及簽證交予警察查驗即可。

伍、住宿旅館作業

1. 取出預先準備完善之團體住房名單，按所需之房間類別和房間數告知櫃台人員。如有變動可即時更正。
2. 房間安排完成後，應將團體其他相關要求逐條告知櫃台，如翌日之晨喚、收行李之時間、放置地點、件數、早餐時間、預定離開時間等。
3. 詢問旅館內部的服務資訊，如旅館的內外線電話使用方法，餐廳、電梯的位置，房間的排列方式，旅館附屬設施的收費及其營業時間等。
4. 領取鑰匙，按住房名單房號分發給旅客，並宣告相關事項及當晚與翌日之遊程，以及自己的房號。
5. 協助運送行李人員核對行李件數。
6. 巡視旅客房間是否完善，是否需要換房及其他要求事項。

陸、安排觀光活動

1. 有當地導遊者：應事先與當地代理商聯繫，約定所派出導遊見面交換意見的時間，洽詢觀光路線、據點、預售門票及車輛之安排等事項。
2. 領隊兼導遊者：如在某些城鎮並未安排當地導遊時，領隊須兼任導遊的工作，因此領隊事先必須對當地觀光資料的蒐集要極盡詳細而完整，並向遊覽車司機洽商參觀路線和據點，期能順利完成此一活動。

柒、遷出旅館作業

1. 領隊應在旅客晨喚前起床，可事先交代總機喚醒，本身的行李及文件最好在前晚即整理妥善。

2.提前至櫃台辦理團體結帳手續，清理團體旅客私人帳目如電話費及冰箱飲料等，並分別記錄，請旅客自行前往付費。

3.向搬運行李人員核對團體行李件數。

4.至餐廳確定用餐時間、內容及人數有無錯誤。

5.確認司機已將車輛準備妥當，或向交通公司再次確認派車的時間及地點無誤。

6.清點行李無誤後，請司機上完行李後再請旅客上車。

7.開車前清點人數，並詢問旅客是否已取回寄存之物品，是否已交還鑰匙給櫃台，個人的重要證件是否已隨身攜帶等。

捌、機場出關作業

1.團體旅客應於班機起飛前兩小時到達機場。

2.前往航空公司機場櫃台辦理登機報到手續，領隊應備齊團體旅客的護照、簽證、機票、機場稅等證件，及託運行李等。

3.完成報到手續後取回所有證件，並取得登機證、行李託運收據，應注意逐一清點，不可遺漏。

4.將旅客所有證件夾於護照內，並於集合時逐一分發給旅客，以便控制所有旅客全部進入管制區。

5.引導旅客進入證照查驗櫃台辦理出境手續。

6.引導旅客接受手提行李及個人之安全檢查。

7.經免稅店至登機門應控制旅客的停留時間。

8.查看螢光板上的班機起飛時間及登機門是否準確。

9.班機起飛前三十分鐘應催促旅客進入候機室準備登機。

玖、團體結束作業

當領隊成功的完成此一團體之旅，平安的帶團回國後，應立即將本團出國旅遊中有關財務執行情形、團體行程執行概況，以及旅客對此次遊程的意見調查等，做成綜合報告，以作為公司對國外結帳，計算盈虧，及

改進營運之參考。

1. 預支報告：應將團體實際支付之費用，以及預支之費用和預支之估算等，編寫完整及詳細的報告，以作為公司預支帳目中之應收或應付帳款。

2. 團體報告：應包括下列三項：
 (1) 行程實際執行內容報告：在各城市實際租用房間數、每日用車時間數及參觀門票，以及行程是否變更，均應按日做成報表。
 (2) 額外旅遊銷售及旅客購物狀況：因額外旅遊及購物均涉及佣金之收入，為領隊或公司之他項收入，故一般均要求報備。
 (3) 特別事項記錄：在遊程中曾發生較嚴重的問題及意外事件等。

3. 旅客意見調查表：將公司印好之表格，請旅客填寫後自行投寄。

第六節　領隊對旅遊安全及風險問題的處理

領隊帶團出國旅遊，除上節所述的帶團實務外，最重要的又以安全為第一，所謂愉愉快快地出國，平平安安地歸來，當為領隊首要的努力目標。然而在團體旅行中，常因種種突發事件，使遊程較難掌控，而且此類事件事先亦無法預期，全賴領隊臨場的鎮靜、機智及經驗，使旅客的損害程度降到最低。最常見的緊急事件，如旅行證件、機票、財物、行李的遺失，當地交通事故、罷工事件的延誤，以及旅客迷路、脫隊、急病，甚至死亡等，都可能突然發生，是以領隊必須有預期的準備資料，防患於未然，並要充分瞭解緊急事件的處理方法，才能順利平安地完成此一團體之旅程。

壹、旅客個別事件的處理

一、護照遺失

1. 先向當地警察機關報案，並取得報案文件。

2. 聯絡我國當地駐外單位，說明遺失者姓名、出生日期、戶籍地、護照號碼、回台加簽字號等。

3. 旅客備齊照片，候外交部回電後至指定地點補領護照，一般作業需時三天。

4. 如時間緊急或即將回國，可檢附報案證明及護照資料，請求移民局或海關放行。國內部分則請其家人將遺失之身分證或其他證明文件至機場託航空公司轉交其本人，以利出關作業。

5. 如旅客須在當地等待申辦護照，可請當地代理商協助，於取得護照後安排至下一站與團體會合。

二、簽證遺失

1. 先向當地警察機關報案，並取得報案文件。

2. 查明遺失之簽證的批准號碼、日期及地點。

3. 查明遺失之簽證可否在當地或其他前往的國家中申請，但應考慮其時效性及前往國家的入境通關方式。

4. 透過當地代理商的保證，請求准許遺失簽證者入境，或請求落地簽證的可行性。

5. 如全團簽證均遺失，又無任何取代方案，只有放棄部分遊程。如僅為個人遺失，則請其先行前往下一目的地會合。

三、機票遺失

1. 向當地所屬航空公司申報遺失，並請代為傳真至原開票之公司確認。

2. 填具 "Lost Ticket Refund Application and Indemnity Agreement" 表

格，並補購一張新機票註明於表格中，作爲日後申請退款之憑證。

3.如全團機票遺失，應取得原開票航空公司之同意，經授權由當地航空公司重新開票，領隊暫不須付款。

4.回國後提出上述表格（機票遺失申報表）及重新開票之票根，向原開票公司申請退款。

四、財物遺失

1.匯票或旅行本票遺失：立即至當地警察機關報案，取得證明，同時說明款項、付款地點、票號等，請付款銀行止付。

2.旅行支票遺失：立即向當地警察機關報案，並至當地銀行或代理旅行社辦理掛失手續。如能及時提出支票存根並有明細金額及號碼者，將可取回限定額數之還款。

3.信用卡遺失：向當地之信用卡服務中心掛失，告知卡號姓名，將可在一定期間內獲得新卡。

五、行李遺失

1.下機後託運行李未到，可請航站地勤向機上貨艙查詢，如仍未尋獲，應填寫 "Airline Delayed Baggage Report"，同時說明行李式樣、最近行程、當地聯絡地址及電話等。

2.記錄承辦人員單位、姓名及電話，收好行李收據，以便繼續聯絡追蹤。

3.帶領遺失者購買盥洗用品及應用衣物，於離境時檢附收據向航空公司請求支付。

4.離境時如仍未尋獲，應留下近日內行程據點及國內住址，以便航空公司後送作業。

5.回國後如仍未尋獲，應協助旅客向航空公司索賠。

6.尋獲後如行李破損，亦應協助旅客向航空公司請求處理或賠償。

六、旅客迷路脫隊

1.旅客於自由活動中單獨外出，應發給飯店卡片，以防迷路時可招請

計程車送回。

2.旅客在團體參觀途中走失，一般均於事先與旅客約定，如發生此種狀況可在原地相候，待領隊回頭找回，如仍無法找回，應立即向警方報案，並留下聯絡地址及電話。

3.如團體離境而走失旅客仍未尋回，應向我國駐外單位報備，並告知有關資料如機票、簽證、下站行程等，請當地代理商繼續尋找。

4.領隊處理走失個案時，應以團體行程為主，不能因少數人走失而影響團體的活動安排。

七、旅客途中急病

1.立即送醫診療，不可擅自給予成藥服用。

2.旅客住院治療後，非經醫生同意，不得出院隨團行動。

3.旅客須繼續住院治療，應妥善安排代為照料之人員，並通知公司及患者之家人前來處理，再繼續帶團完成下站旅程。

八、旅客途中亡故

1.如係病故，應取得醫院開立之死亡證明；如係意外死亡，應立即向警方報案，並取得法醫之驗屍報告及警方之相關證明文件。

2.向我國最近之駐外單位報備，包括死者姓名、出生日期、護照號碼、發照日期、死亡原因及地點等，並請出具證明文件和遺體證明書。

3.通知公司詳述所有情節及轉知其家屬，並向保險公司報備。

4.協助家屬處理身後事宜，或經家屬正式委託處理。

5.死者遺物應點交清楚，並請團友見證，以利日後交還其家屬。

6.取得有關證明文件，如死亡證明書、埋葬許可證等，以利善後工作的處理。

貳、當地突發事件的處理

一、當地罷工事件

　　罷工在西方國家為勞資雙方溝通意見的一種方式，但在團體旅遊行程中，如遇交通運輸業罷工，則將深受影響，因為團體遊程早經過安排，環環相扣，一處脫序，全程受阻延宕，故領隊不可不審慎處理：

　　1.航空公司罷工：應立即聯絡他家航空公司確保機位，並要求給予轉乘其他航空公司之背書。否則，應要所搭乘的航空公司給予合理安頓，並保障恢復正常飛航之後首先離開。

　　2.陸上運輸罷工：如鐵路工人、遊覽車司機等，領隊可立即協調當地代理商租用其他交通工具代替，如市區計程車、學校校車、公司交通車等。

　　3.飯店員工罷工：可能使團體遭受不能享用早餐及無行李人員搬運行李之苦，領隊可事先請求團體旅客配合，如另覓餐廳或自提行李等，以共度難關。

二、旅館火災事件

　　1.盡速敲打旅客房門。

　　2.切勿搭乘電梯，應按出口方向以防火梯逃生。

　　3.如大火已延燒至所住樓層，立即浸溼毛巾覆面，並低身移動尋找出口。

　　4.儘量找尋靠馬路方向的房間，或向最高樓層逃生，較能引起注意，獲救機會較大。

　　5.配合有關單位作業，為團體旅客爭取有利賠償。

參、當地交通事故的處理

一、當地航空事故

(一)班機取消

　　1.盡可能聯絡最近起飛的其他航空公司是否仍有機位，及機票是否可
　　　以轉乘。

　　2.是否可改乘其他交通工具前往下一目的地。

　　3.交涉該班機航空公司應負責團體善後事宜。

　　4.通知當地代理商對原訂活動做適當之調整。

(二)班機機位不足

　　1.非必要時，不可將團體旅客分批行動，但分次行動必須安排通曉外
　　　語之團員為臨時領隊，並應注意有關團體簽證之狀況是否可以配
　　　合。

　　2.應隨時與當地代理商保持聯絡，以調整團體活動時間及地區，盡可
　　　能減低損害。

　　3.不斷與航空公司協調，以爭取對團體行程做最有利的安排。

二、陸上交通事故

(一)接機車輛未到

　　1.聯絡當地代理商查詢事故原因及善後之責任。

　　2.向機場租車服務中心租用大型巴士及行李車輛。

　　3.必要時可於機場租用多輛排班計程車，但因過於分散，掌控不易，
　　　安全性較低。

(二)觀光活動車輛未到

　　1.立即電話查詢車行派車狀況，或是否塞車及其他事故，並研究代替
　　　辦法。

2.彈性修訂活動地點，一面促請車行重新派車及報到的地點，以爭取時間。

(三)送機車輛拋錨或發生交通事故

1.立即聯繫派車公司，說明事故地點，請求迅速派車支援。

2.盡速聯繫航空公司，說明事故原因，請求寬限報到時間。

3.請代理商協助先到機場辦理登機報到手續。

4.請團體旅客集中於路側等候支援車輛，不可零星分散，以免再發生意外。

5.協助交通警察處理善後事宜。

第九章
國際觀光旅遊機構及政府組織與政策

- 國際官方觀光組織聯合會
- 亞太旅遊協會
- 美洲旅遊協會
- 其他旅遊組織
- 政府觀光組織與政策

對觀光旅遊事業最具影響力，且能帶動觀光旅遊量，可說是國際旅遊組織，藉著國際的合作，促進了國際旅遊事業的發展，國際觀光旅遊組織眾多，茲就重要者或與我國觀光旅遊事業有密切關係者說明如次。

第一節　國際官方觀光組織聯合會

壹、成立經過及其性質

國際官方有組織聯合會之起源，可遠溯至一九○八年。是年法國、西班牙及葡萄牙三國認為有合作推廣觀光事業之必要，乃成立三國聯合觀光協會，是為國際官方觀光旅遊組織聯合會之雛形。

一九二五年多數國家負責觀光事業之首腦人物，發覺此一新興企業對社會及經濟方面之貢獻頗大，乃於海牙成立國際官方觀光組織傳播聯合會，此即為國際觀光組織聯合會之前身，對推進國際觀光事業頗有績效。直至第二次世界大戰前夕始告結束。一九四六年，國際觀光組織會議集會於倫敦，各國代表咸認有重組此一機構之必要，乃決定於一九四七年正式成立本組織，並定名為「國際官方觀光旅遊組織聯合會」（International Union of Official Travel Organization，簡稱IUOTO），至一九五一年，並將其總部設於瑞士日內瓦。一九七五年五月該組織在馬德里召開第一屆會議，經決議以西班牙馬德里為永久會址。

該會為唯一全球性之官方觀光旅遊組織之聯合，當時雖尚未成為聯合國之專門機構，但聯合國認定其備為諮詢（on Consultative Status）之特別技術單位；在工作上，並與聯合國經濟社會理事會（UNESC）、聯合國教育科學文化組織（UNESCO）、世界衛生組織（WHO）、國際勞工組織（ILO）、國際民航組織（ICAO）等都有密切之合作。該會之目的為促進國際觀光事業，盡力排除旅行之障礙，以發展會員之經濟，並增進國際友誼與文化交流。

貳、會員

會員分為正會員（full member）與準會員（associate member）兩種，必須為各國或地區政府設置或認可之全國性觀光事業組織，同時規定每一個國家或地區不得有一個以上之機構參加。準會員限於國際性、專門性之觀光企業或研究機構，並須會員國之推薦，如其本國為非正會員時，須經其他正會員之推薦，準會員則無表決權。

參、組織

該會之組織主要機構計有：

1. 大會（General Assembly）。
2. 執行委員會（Executive Committee）。
3. 技術委員會（Technical Commissions）。
4. 地區委員會（Regional Commissions）。
5. 總秘書處（Secretariat General）。

大會為最高權力機構，決定該會政策、工作重點、修改會章、批准會員入會、審定預決及選舉會長、副會長、執行委員等。大會原定為每年委員會之決議或正會員三分之一之請求，得召開臨時大會。

執行委員會大會閉幕期間負責處理重要會務，每年至少開會兩次。委員之任期為四年，任滿後應隔一年方得再被選任。開會時由大會會長任主席，副會長、上屆會長、各委員會主席及審計均為當然委員，得出席以備諮詢，惟無投票權。

技術委員會現已歸併簡化為下列四個：

1. 發展委員會（Technical Commissions on Development）。
2. 旅客便利委員會（Technical Commissions on Facilitation）。
3. 研究委員會（Technical Commissions on Research）。

4.推廣委員會（Technical Commissions on Promotion）。

技術委員會分別負責研究觀光事業之有關技術問題，每一委員會每年至少開會一次。地區委員會現分為以下六個：

1.非洲地區委員會（Regional Commission for Africa）。
2.美洲地區委員會（Regional Commission for America）。
3.南亞地區委員會（Regional Commission for South Asia）。
4.歐洲地區委員會（Regional Commission for Europe）。
5.中東地區委員會（Regional Commission for the Middle East）。
6.太平洋及東亞地區委員會（Regional Commission for the Pacific and East Asia）。
（註：原有近東地區委員會，經決議取消，會員國塞浦勒斯、以色列及土耳其均加入歐洲地區委員會）

地區委員會分由各地區之有關會員國代表組成，負責研究各該地區觀光事業之有關問題，並加強區域合作措施，惟不得與大會整體政策相牴觸。

總秘書處設秘書長一人及有關職員，負責執行大會及執行委員會之決議，處理經常行政事務；秘書長由執行委員會任命並提交大會追認。

肆、經費

該會經費均由會員繳納，於每年七月一日以前繳清。

伍、我國參加該會之經過

我國於一九五八年三月由台灣省觀光事業委員會以中華民國觀光事業委員會名義申請入會，經該會執行委員會決定接受我國申請入會案，惟須提交一九五八年十月在比京布魯塞爾召開之大會做最後決定。是年雙十國慶日，適逢該會舉行第十三屆大會，我外交部電駐比利時大使館派員以

觀察員名義參加，當我國申請案提出討論時，前蘇聯及共產集團國家代表曾陰謀破壞，但得菲、越等友邦代表之全力支持，終以二十三票對八票獲大會通過。是年十月二十日，該會正式通知台灣省觀光事業委員會查照，經呈報省政府轉呈行政院核備，繳納會費後，完成入會手續。這組織於一九七四年十一月又改名為世界觀光組織（World Tourism Organization，簡稱WTO）。但自我國退出聯合國以後，亦相繼為該組織所排擠，目前已非該組織之成員。

陸、我國參加第二十三屆大會經過

二十三屆大會於一九七三年在委內瑞拉舉行，我國退出聯合會，其經過如下：

聯合國經社理事方案協調委員會（主辦聯合會納入聯合國之單位）於一九七三年四月間集會時，因該會二十一個委員國中大多數均已承認中共，其中親共者受其拉攏，在報告中建議聯合國秘書長促請聯合會以排除我方為聯合國考慮其與世界觀光組織締結關係協定之先決條件。經聯合會執行委員會依照經社理事會要求，將排我案列入同年六月十二日召開之第九十五屆會議中。

該執行委員會於六月中旬集會討論結果，以十三票贊成、六票反對（包括美國在內）、三票棄權、五國缺席之情況下通過排我。當我國接受聯合會正式之通知後，曾提出書面嚴正抗議。

依據聯合會會章之規定，決定會員之加入或排除，執行委員會無權做此決議，仍須提付該聯合會第二十三屆大會討論表決。由於聯合會一百零八個會員國中，與中共建立邦交者有六十八個，且多數會員皆希望聯合會早日成為聯合國體系之守門機構，故執行委員會排我之建議，於一九七三年十月一日至十日在委內瑞拉舉行該聯合會第二十三屆大會時提出討論，未經舉行表決，即一致通過，稍後有比利時、巴西、愛爾蘭、象牙海岸及美國等代表中明對此項決議不表同意，尚有西德觀光局長百謝先生曾正式發表書面談話，嚴詞譴責該組織之不當，並表示對此一玩弄政治

之組織，深表失望。

柒、我國參加國際官方觀光組織聯合會特別大會

在我國退出該國際官方觀光旅遊組織聯合會之前，曾派代表出席該聯合會三次重要會議，即該聯合會執行委員會第八十五次會議，國際觀光政府全權代表會議及該聯合會特別大會，今就聯合會特別大會加以敘述。

該會第八十八次執行委員會原定一九七〇年五月十六日至二十日在匈牙利首都布達佩斯舉行，在該觀光組織所有會員國中，共有二十餘執行委員國應邀出席，我國亦為執行委員國之一，經由我政府派遣觀光局駐西德法蘭克福辦事處主任湯紹文等代表出席。此次特別大會於一九七〇年九月十七日至二十八日在墨西哥首都舉行，其主要之目的在於修改大會章程，使其適應新的性質，亦將該組織由民間性質轉變為政府間之國際官方組織，俾使之成為聯合國系統下機構之一。故各國代表均聚精會神研討此一大會章程之修改問題，而大會章程中最為爭執不決者厥為該條新會員入會資格問題。綜計開會十餘日，各國代表對此一問題，爭執最多，各不相讓，為此大會並於預定之會期外延期兩日，以多方覓求解決途徑。

形成此一問題複雜性之最大原因，乃在以前蘇聯為首之共產集團夥同部分亞非不結盟國家，欲替東德、北越、北韓及中共入會鋪路，使其混入此一國際組織，因此積極主張「普遍原則」，在會中大放厥詞，推動不遺餘力。而西方民主集團則堅持「維也納公式」之會籍，即會員應以聯合國會員為限，對新會員入會應採聯合國所用辦法。前者主張過半數且甚而要求簡單多數，即可決定新會員之入會申請辦法，與後者之差距至大。故在會場中雙方陣線踴躍辯論，爭執突起，並於會場外分採小組磋商辦法謀求妥協。印度代表並於會外召集所謂「開發中國家」代表之小型會議，實際上即包括爭取不結盟路線標榜中立國家，舉行秘密會議，以協調立場。幾經波折，最後始通過十餘日所爭執不決之第四條各條款之妥協條文，將「普遍原則」加入，而新會員入會則採三分之二票決辦法。

關於修正後組織新章程之重點如下：

1.名稱：本組織定名爲世界觀光組織（World Tourism Organization，簡稱WTO），應屬於聯合國專門機構系統之下。

2.會員：

　(1)原組織之會員爲新組織之當然會員。

　(2)新會員申請入會：應經大會出席並投票之全部會員三分之二贊成，始被採納。

　(3)本組織以「普遍原則」爲基礎。

3.性質：本組織在聯合國系統下，其有關行政及財務方面應享最大權力之自主權。

4.目的：

　(1)促進各國本國及國際觀光事業之發展事宜。

　(2)培養人民對觀光事業及其利益之興趣。

　(3)鼓勵觀光事業對加強國際間之瞭解與和平、提高人民生活水準、促進文化及社會進步，以及溝通人類崇高理想所做之貢獻。

5.功能：

　(1)協助會員國推動暨發展各國本國與國際觀光事業。

　(2)作爲對觀光政策協調及合作之國際機構。

　(3)協助會員國爲發展觀光事業辦理各項重要措施，諸如觀光設施之改進、觀光手續之統一、安排政府之觀光協定、締結國際觀光條約等。

　(4)從事有關觀光事業重要問題：調查及研究，並供給技術的服務。

　(5)鼓勵及協助會員國訓練一般觀光從業人員及專門人員。

6.與其他機關之關係：本組織應享有聯合國發展方案（稱UNDP）所屬機構之合法及技術職權。本組織對主持技術援助之各機構，應多提供有關觀光計畫及執行方面之各種技術協助。

7.經費：由於聯合國各會員國並無必須參加本組織之義務，因之本組織之預算不能列入聯合國預算之內。至於普遍經費除由會員按照現

行國際官方觀光組織同標準負擔外，並得另覓財源。

🌐 第二節　亞太旅遊協會

壹、沿革

亞太旅遊協會（簡稱PATA）原名太平洋區旅行協會（Pacific Asia Travel Association），第三十五屆年會通過改爲本名，一九五一年創立於夏威夷，爲一個非營利法人組織，其宗旨在促進太平洋區之觀光旅遊事業。所謂太平洋區是指西經一百一十度以西至東經七十五度間之地區，約爲北美洲至印度兩極間之區域。

第二次世界大戰以後，美國成了世界最大的觀光旅遊消費市場，同爲美國領土的夏威夷也深受其惠。「夏威夷觀光局」（Hawaii Visitors Bureau）內有識之士認爲，要推展夏威夷的觀光事業，尚有賴於全太平洋區域的聯繫合作，說服觀光者來太平洋區域從事觀光旅遊活動，總比說服他們只遊夏威夷來得容易；而且只要觀光者來到太平洋區域，尤其是來自美國內陸者，必定會在夏威夷停留或過境，如此一來夏威夷的遊客必然會增多。基於此構想，於是就有發起太平洋地區觀光會議來商討之議。當時各國也感到只靠一個國家或地區的努力，無法獲得推廣觀光事業的預期效果，尤其爲招徠美國的觀光者，更需要太平洋區域各國的密切合作與協調。基於此一認識，大家便響應夏威夷觀光局之提議，於一九五二年一月間在檀香山舉行會議，會中決議籌設太平洋區旅遊協會，旋於一九五三年正式成立。

PATA會員凡合格之私人公司行號與政府機構在太平洋區域直接與觀光旅遊事業有關者，均可參加，但僅限於團體會員，不接受個人會員。

PATA之主要目的在促進整個太平洋之旅遊事業，並不限於某一特定之旅遊目的地，亦無意保護或給予任何個別會員或某類會員特別之優惠，

因該會之會員均為極其競爭性之組織，故本會之任務主要在發展廣大的營運量，使每個會員均能有更佳的營業。

貳、組織

協會之會員計有政府觀光機構、航空公司、輪船公司、旅館、旅遊出版事業、遊程包辦業、旅行社、水陸運輸公司及旅館業代表等。PATA在財務方面完全由其會員支持，費用以兩種方法收取：第一為會費，每類會員有一定的標準；第二為市場推廣費，此項費用可能每年稍有不同，依年會通過之市場推廣預算而定。

會員每年在年會中聚會一次，大會最主要的任務之一為在會員中產生理事會，理事會目前有六個常設委員會，負責會務之推展，即執行委員會、管理委員會、仲裁委員會、開發指導委員會、市場推廣指導委員會及研究指導委員會；另特別委員會視情況需要由會長或理事會指定成立，目前常設之特別委員會計有政策顧問委員會、甄選委員會、會址選擇委員會、提名委員會、大會計畫委員會、公共關係委員會及終身會員委員會等。

參、亞太旅遊協會為會員所做的工作

一、市場推廣活動

1.對旅遊業者及一般消費者做廣告宣傳。

2.刊物出版。亞太協會自行編印之刊物計有：

(1)《旅遊勝地手冊》（*PATA Destination Handbook*）：本手冊專門介紹各會員區域內之旅遊勝地，每年出版一次，每個會員可以免費得到一冊，或可以低價增購，分會會員亦可特價購買，但如非會員購買則售價較高，每年約在四月間出版。

(2)《太平洋區節慶》（*Events In The Pacific*）：本刊亦為每年出刊一次，依日期順序列舉各觀光勝地八至一千個特別節慶。

(3)《亞太協會會員快訊》（*PATA Membership Newsletter*）：《會

員快訊》為會內之期刊，專門刊登協會有關之消息，告訴會員協會為會員做些什麼。

(4)《太平洋旅遊新聞閱讀率調查》（*PATA Readership Survey*）：協會出資舉行一項對會中刊物《太平洋旅遊新聞》（*PTN-Pacific Travel News*）之閱讀率調查，顯示PTN在北美各種旅遊專業刊物中高居首位。

(5)一般性之新聞發布：由協會總部定期自各種旅遊業刊物發布有關協會各項活動消息，以產生一般性之宣傳效果。

3.舉辦一年一次的比賽。亞太協會目前舉行之競賽計有：旅遊故事、旅遊電影、旅遊照片，以及旅遊招貼等競賽。得獎者將在年會中頒獎，目的在提高此種推廣媒體之品質。

4.答覆查詢：無論業者或消費大眾向PATA總部查詢有關太平洋區旅遊事項，必獲得答覆並提供資料。

5.請旅遊作家參加年會。每年年會期間均邀請北美及歐洲方面之旅遊作家參加，提供其寫作題材，其費用由地主國負擔，故實際上此項推廣活動協會不須支付任何費用。

6.年會新聞資料袋（conference press kits）：年會時，由PATA總部準備新聞資料袋做一般宣傳之用。

7.舉辦「太平洋旅行交易會」（Pacific Travel Marts）：本項推廣性之活動是一項市場推廣新觀念，始創於第二十七屆年會的旅行交易會（Travel Marts），是一種研討會方式之會談，邀集北美及歐洲之旅程包辦業及旅行社與太平洋區域內之觀光組織、運輸業、旅館業以及其他各種服務業做直接交易會談，當場簽訂各種合約。

8.電視影集：在美國以最低價放映會員之影集，除得獎之影集可由本會免費放映外，其他影集由會員自行付費。

9.無線電節目介紹：美國有五百家以上無線電台介紹太平洋旅遊勝地節目，可由參加地區自行付費。

10.公共關係：在歐洲方面，利用公共關係可以最小代價得到最高效果，例如，邀請旅遊作家做旅遊參觀報導等。

11.舉辦行銷研討會或講習會：研討行銷技術，並以上課方式以各地區之旅行地區手冊及旅館及旅行指南等為課本，輔以本區內之各種視聽資料作為研討及講習之基本教材。

12.市場推廣特遣小組（marketing task forces）：亞太協會會員可請求協會總部派遣專家協助其發展市場推廣計畫。協會總部負責各種行政費用，但主要費用仍須由請求單位負擔。

二、發展指導方面

1.舉辦研討會：發展指導委員會於年會時即擬訂今後觀光發展有關專題，並擬訂預算及選擇適當地點舉辦研討會，邀請各會員參加。

2.發展指導特遣小組：視會員之需要。例如，觀光區之規劃發展、機場之觀光服務等，均可由發展委員會邀請會員中專家或名流教授組成特遣小組，經調查研究後提出建議報告。

3.教育與訓練：

　(1)旅館經理級人員訓練。

　(2)旅行業經理級人員訓練。

　(3)設立資料中心供會員國設立旅行業教育訓練之諮詢，及提供必要資料。

　　（以上各項訓練並非固定項目，每個可能不同，由發展指導委員會視實際情形之需要而訂定。）

4.製作視聽專題報告節目。

三、研究指導方面

1.製作年度統計報告。

2.統計報告調查：目的在促使各會員國所採用之統計方法標準化。

3.舉辦研討會：內容為討論需要何種資料，如何產生資料，如何運用資料。

4.太平洋區旅客之調查：採用合作方式，由PATA從中組合，費用由參加單位分攤。

5.其他市場研究或個案之調查研究：每年由研究指導委員會提供計畫

與預算。

🌐 第三節　美洲旅遊協會

壹、組織概況

美洲旅遊協會（America Society of Travel Agents，簡稱ASTA）創設於一九三一年，其最初的名稱是美洲輪船與旅行業務協會（America Steamship and Tourist Agents Association），隨著專業性旅業計畫增加之需要，美洲旅遊協會不但成長，同時亦已改變，即由純為美國旅遊業者所組成的一個社團，隨美國經濟的成長很快擴展到加拿大，其會員係以旅行業者為主體（active member），另有個人會員必須為個體會員中之正式職員，可申請為準會員（associate member），會員中又以美加國境內之業者為主。北美地區共分為十八區，有二十七個分會，世界其他各地有十四區，三十三個分會，每個分會自行選舉其職官及指定成立各種委員會。在加拿大則另成立一附屬組織，名為加拿大美洲旅遊協會（ASTA CANADA），我國屬於第六區即遠東區，一九八六年九月起，區總監督由我國會員前中華民國分會會長趙慶璋先生擔任。目前會員遍及全球一百二十九個國家，會員總數達二萬三千餘人。ASTA中華民國分會，原稱中國分會，成立於一九七五年五月三日。

貳、宗旨

美洲旅遊協會（ASTA）秉持「唯有自由國家，才允許自由旅行」（only free country allows free travel）的信念，主張旅行的自由。因為旅行使來自世界各地不同階級、性別、國籍、宗教信仰、種族、教育水準和文化的人們集聚一堂，互相溝通、彼此瞭解，此正是促進世界和平最積極的方法。

此外，亦在維護旅行業者之最佳利益，致力於保障旅行消費大衆不受欺騙、僞造或其他不道德行爲之害。

參、會務内容

ASTA每年分別於世界各主要城市舉行年會旅展及國際區域會議，其所提供各會員單位之參展推展的機會，不但直接促進各國觀光事業之蓬勃發展，也間接助長了世界各國間的瞭解與友誼。

此外，ASTA於每年每屆年會中更舉辦各種研習課程，爲業者提供學習觀摩的機會，使各會員吸收各種經營管理及推廣方面的新知，隨時保持進步，以便在競爭激烈的商場上脫穎而出。

 # 第四節　其他旅遊組織

壹、旅遊暨觀光研究協會

旅遊暨觀光研究協會（Travel and Tourism Research Association，簡稱TTRA）原名爲旅遊研究協會，嗣於一九八〇年經會員投票同意更改今名，簡稱仍爲TTRA。該協會爲一國際旅遊觀光事業研究組織，一九七〇年一月一日成立於美國。其宗旨在藉專業性之旅遊與觀光研究，以提供旅運業及觀光業者有系統之市場行銷研究新知，從而促進旅遊事業之健全發展。

旅遊暨觀光研究協會歡迎從事於旅遊研究、改善旅遊素質及擷取旅遊新知之團體與個人參加爲會員。該協會現有八百餘會員，包括政府機構、交通運輸公司、客運公司、旅館業、外國遊旅代表、記者、作家、旅遊經紀人、廣告代理商、大衆媒體、資訊服務、風景區及遊樂企業公司、大專院校教授、學生、私人研究顧問公司等。

該協會設執行委員會及理事長。執行委員會設會長、第一副會長、第二副會長、財務長及秘書長各一人。理事會有理事十四人，其中一人爲

理事會主席。該協會並有區域性分會之設置，各自選擇成員，舉辦各項旅遊研究會議與學術性討論會，目前已成立之分會計有：

1.亞太分會。
2.加州大學賓校分會。
3.加拿大分會。
4.美中分會。
5.德克薩斯分會。
6.歐洲分會。
7.大西部分會。
8.夏威夷分會。
9.東南部分會。

交通部觀光局於一九七七年加入該會為政府會員，以增進旅遊及觀光研究市場新知及加強與各會員間之聯繫。

貳、拉丁美洲觀光組織聯盟

一、組織簡介

拉丁美洲觀光組織聯盟（Confederation de Organization Turisticas de America Latina，簡稱COTAL）一九五七年四月十九日成立於墨西哥城，總部設在阿根廷首都布宜諾斯艾利斯，為一非營利性觀光組織，主要發展中南美洲觀光事業，加強國際交流。

我國參加COTAL的會員計有：觀光局、中華航空公司及旅行社等。

二、我國參加拉丁美洲觀光組織聯盟之經過及情形

觀光局曾於一九七九年五月間應巴拉圭共和國觀光局長之邀請，經我國駐巴拉圭大使館之建議，參加在亞松森所舉行的拉丁美洲觀光組織，第二十二屆年會及展覽會，深受重視並獲好評，決議邀請我國參加該組織為會員。我國政府乃於一九七九年十月正式加入該組織，為贊助會員

（affiated member），並於一九八〇年邀請該組織來華召開理事會。惟中南美洲非主要推廣地區，故我國並不積極於該會活動，僅止於參加。

參、美國遊程承攬業協會

美國遊程承攬業協會（United States Tour Operators Association，簡稱 USTOA）於一九七二年成立，總部設於紐約市。該協會設立之宗旨爲：

1. 知會旅遊業者、政府部門，及一般民眾有關遊程承攬業者的相關活動與課題。
2. 保護消費者及旅行社，免於因和會員公司在業務往來時，受到財務上的損失。
3. 教育消費者有關遊程方面的知識。
4. 維持遊程承攬業者高水準的專業性。
5. 代表遊程承攬業者團體和其他商務組織及政府部門合作。
6. 發展國際性遊程承攬業。

美國遊程承攬業協會目前有正會員四十七個、準會員一百七十七個、協力會員二百七十個。我國觀光局於一九八九年七月以「中華民國觀光局」（Tourism Bureau, Republic of China）名義，加入該協會爲準會員；此外，中華航空公司、金界旅行社、國賓大飯店等亦加入該協會。

 ## 第五節　政府觀光組織與政策

壹、中華民國

一、觀光政策

1. 全力開拓觀光市場，招徠國際觀光客，賺取外匯，增加就業機會。

2.繼續推展國民旅遊，增進國民身心健康。

3.增進國際瞭解，促進國際交往，弘揚中華文化。

4.促進各項文藝育樂活動及戶外旅遊休閒活動，提高生活品質。

5.促進鄉村建設，增加就業機會。

二、配合措施

1.加強觀光遊憩地區之開發與管理。

2.加強觀光旅館之管理。

3.加強旅行業之管理。

4.加強觀光推廣宣傳。

5.加強觀光從業人員之訓練。

6.實施政策性的獎勵，並協調有關部門之配合，共同發展觀光事業。

7.繼續放寬免簽證之落地簽證各項措施。

三、觀光客倍增計畫

(一)背景說明

觀光產業為世界各國普遍重視之「無煙囪工業」，與科技產業共同被視為是二十一世紀之明星產業，在創造就業機會及賺取外匯之功能上具明顯效益。根據世界觀光旅遊委員會（WTTC）推估，未來十年全球觀光產業對國內生產總值之貢獻率將自3.6%增至3.8%，其就業人數亦將自目前之一點九八億人增加至二點五億人，由此可知，觀光產業在今後全球經濟發展上將扮演日益重要之角色。

為與國際接軌，行政院推出「挑戰二○○八——國家發展重點計畫」，其中與觀光產業發展相關之政策構想，即為第五項之「觀光客倍增計畫」。期藉「觀光客倍增計畫」之落實，一方面倍增來台國際觀光客之數量，另方面亦增加觀光外匯收入，帶動國內整體經濟產值及活絡就業市場，以增加國民就業機會，降低失業率。

為具體落實「觀光客倍增計畫」各分項措施，以達倍增目標，自該計畫於二○○一年五月八日行政院院會通過以來，觀光局即由局長帶領全

局人員，在有限時間內完成各分項細部執行計畫，包括旅遊路線、分年執行項目、主辦機關、分年分項經費、執行優先順序等，俟整體計畫之辦理原則確立後，再交由各分項負責單位進行撰擬，期間除由觀光局局長親自召開多次審查會議審議外，各分項計畫之主協辦機關亦進行密切協調與修正。

　　遵照院長於行政院第二七九〇次會議指示，觀光局於二〇〇二年六月二十八日召開「觀光客倍增計畫全國研討會」。會中除認知「觀光客倍增計畫」非傳統建設計畫，而是消除舊有不良建設，改善整體環境體質，提升文化、環境及生態等層面內涵的一項「減項」計畫外，該會議之共識與結論亦作為各分項執行計畫之修正依據，交付原擬訂機關修正，同時上網徵詢修正意見。未來各分項執行計畫之執行將由相關機關組成工作圈，同時輔導業者成立產業聯盟，與工作圈合力發現問題、解決問題。如涉跨部會之瓶頸或歧見，則透過行政院觀光發展推動小組運作機制，協助處理解決。

(二)規劃藍圖及願景

　　台灣擁有豐沛且多樣之自然與人文資源，發展觀光極具潛力。「觀光客倍增計畫」之願景，係以致力追求國際觀光客倍增之目標為動力，集結各相關公私部門之力量，按先後緩急改善我國觀光旅遊環境，並使之臻於國際水準，除吸引外國人士來台觀光，並預期創造約七十億元觀光外匯收入外，亦讓國人樂於留在國內旅遊度假。期以全方位之規劃整備及多角化之經營管理，使我國之觀光產業，在觀光客大幅增加、有效改善國內旅遊市場離峰需求不足等課題後，得以健全發展。

　　「觀光客倍增計畫」訂定二〇〇七年內觀光客將倍增至兩百萬人次，來台旅客則將突破五百萬人次之目標。該項目標皆已達成，預期於二〇一五年出國旅客為六百萬人次，來台旅客為一仟萬人次。

　　為達此目標，「觀光客倍增計畫」將秉持「顧客導向」之思維、「套裝旅遊」之架構及「目標管理」之手段，選擇重點，排定優先順序，有效整合各相關部會、地方政府及民間團體之資源與力量，依循現有套裝

旅遊路線之整備、新興套裝旅遊路線及新景點之開發、觀光旅遊服務網之建置、國際觀光之宣傳推廣，及會議展覽產業之發展等五大策略主軸之方向，並積極落實三十個分項計畫之內涵。其中，各套裝旅遊路線及新興景點之整備開發計畫，除國家花卉園區（農委會）、安平港歷史風景區（文建會）、國家軍事遊樂園（經濟部台糖公司）、故宮分院（國立故宮博物院）、全國自行車道系統（體委會）、國家自然步道系統（農委會林務局）有專責單位主導外，其他各旅遊線為求整體配套，均已由觀光局以國際觀光客為目標族群進行整體考量後，擬訂細部執行規劃，一方面確實掌握各分項計畫執行之優先順序，以利資源分配，另方面亦分年分重點完成各分項計畫之規劃，以逐步達成整體計畫之目標。整體計畫及分項執行計畫將由觀光局統一彙整，報院核定後，由行政院送各相關機關執行。

(三)尚待突破之關鍵問題

自台灣之觀光形象、觀光供給面、入境簽證之再簡化、觀光宣傳人力不足、觀光產品之市場競爭力，及離尖峰需求差異過大致供給面結構性失衡等面向說明如下：

◆台灣之觀光形象不足

國際觀光客是賺取觀光外匯之對象，亦為平衡國民旅遊離尖峰差距之必要客源，為健全我國觀光產業之發展，拓展足夠之國外觀光客源乃必須正視並積極辦理之事項。台灣雖有美麗的自然風光及豐富的人文觀光資源，然因宣傳不足，始終未能在國際上廣為人知，世人多認為台灣乃「工業之島」，在觀光版圖上不具地位。鑑於觀光資源及旅遊產品必須透過有力之宣傳及行銷推廣，才能達到吸引國外人士來台觀光的效果，故「觀光客倍增計畫」特針對主要及次要客源市場擬訂「客源開拓計畫」，另推動「二○○五觀光年」及「二○○八年台灣博覽會」等活動，並充分運用各部會駐外單位之宣導功能等，期打造及提升台灣「觀光之島」新形象，有效吸引國際觀光客來台觀光。

◆接待能量不足

1.航班機位供給不足：依據內政部入出境管理局資料統計，來台旅

客中99.5%係以航空爲入出境交通工具。二○○一年來台班機約有一千六百萬個機位，平均載客率爲71%。現有課題爲黃金路線尖峰時段，各班機一位難求；離峰時段，則載客率不到六成五。未來爲因應觀光客倍增，以現有航空機位數支應，除新加坡及港澳市場在座位數上尚有餘裕外，其餘市場皆呈現不足現象；此外，未來倘全面開放大陸人士來台觀光，其將經由港澳轉機來台，則大陸人士四十萬人次之機位需求，亦將由港澳航班負擔，其供給量明顯不足，亟須修改航空協定，爭取航班、航點、包機等之突破。

2. 觀光旅館供給不足：截至二○一三年五月底，台灣地區具有接待國際旅客能力之觀光旅館計有一百一十家，客房總數二萬五千八百三十九間。其中台北地區（台北市及新北市）觀光旅館計有四十五家，客房總數一萬零九百二十間。「觀光客倍增計畫」要將來台旅客由二百六十二萬人次倍增至五百萬人次，屆時觀光旅館客房數將無法符合實際需求。尤其作爲來台旅客門戶之台北地區，其觀光旅館客房數更將嚴重不足。輔導現有較具規模之一般旅館提升軟硬體設施及服務品質，加入接待國際旅客行列爲「觀光客倍增計畫」重要工作項目之一。此外，提高誘因鼓勵民間資金投入觀光旅館興建，亦應爲策略性考量。

◆入境簽證簡化仍有待突破

　　政府自一九九四年實施十五國免簽證措施後，來台旅客突破兩百萬人次；嗣後雖陸續開放至二十多個國家。惟據業者反映，具潛力之亞洲鄰近國家如韓國、馬來西亞，其來台簽證仍有極大改善空間。簽證的突破除增加旅客來台誘因，亦可傳達友善歡迎之訊息，實爲營造友善觀光環境之重要一環。

◆宣傳與推廣人力不足

　　在觀光推廣人力方面，由於觀光局駐外人員無正式編制，均占局內預算員額外派，使得觀光推廣人力更顯不足，借助民間業者的協助成爲必要。財團法人「台灣觀光協會」於一九五六年成立，會員包括相關各地方

公（協）會、基金會、航空公司、交通機構、旅行社、觀光旅館、一般旅館、餐廳、手工藝品商店、海水浴場、博物館、遊樂休閒度假區以及熱心觀光事業之企業機構等。由於一九七九年中美斷交後，各友邦國紛與我中止正式邦交，我在外以「中華民國」國號登記駐外辦事處名稱，屢遭打壓，於是仿外貿協會與經濟部之關係，觀光局駐日本東京、大阪、韓國、香港、新加坡等辦事處，均藉由台灣觀光協會名義設立，除消極避免中共無理打壓，亦能積極推展觀光宣傳工作，同時借助該協會之人力，協助國際推廣工作以補政府人力之不足。

◆觀光產品市場競爭力不足

　　由於亞太地區觀光市場競爭激烈，各國對鄰近國家銷售之套裝遊程無不以低價爭取旅客，如大陸以「中日建交三十週年紀念」為由，在日本市場推出上海四天三夜二萬九千日圓（合新台幣八千餘元），低價爭取日本旅客；我國則由於機票、物價較高，所包裝行程市售價格面臨激烈競爭。

◆市場面離尖峰需求差異過大

　　國人旅遊過度集中於週末假日，造成尖峰旅遊品質不佳，離峰業者經營困難，須靠國際觀光客填補。惟來台觀光市場過去限於來台觀光簽證之不便、國際航線分布廣度不足、國際宣傳推廣經費有限、旅遊環境不夠國際化、觀光整體配套不足等諸多外在及人為因素，難以吸引大量國際觀光旅客來台。此外，潛在最大客源市場之大陸及韓國均因政治考量，暫難全面開放觀光及復航，致使來台旅客數量無法承接離峰觀光市場之不足，導致旅館、遊樂區、餐飲的經營難有效正常營運，形成經營瓶頸。

(四)具體做法

◆套裝旅遊路線之整備

　　整備改善包括北部海岸、日月潭、阿里山、恆春半島、花東等五條現有套裝旅遊線，及蘭陽北橫、桃竹苗、雲嘉南濱海、高屏山麓、脊梁山脈、離島（澎湖、馬祖、金門）、環島鐵路等七條新興套裝旅遊路線之周邊軟硬體設施、道路景觀及沿線城鄉街景改造等工作。目前業已由觀光

局各管理處就各旅遊線完成細部執行計畫之研擬，並依二○○二年六月二十八日「觀光客倍增計畫全國研討會」會議結論辦理修改，未來將與相關部會及地方政府持續協調，以加速完成友善觀光旅遊環境之建構。相關具體做法如下：

1.建立完備機制，有效執行：

(1)各套裝旅遊路線將以公司經營形態，由相關機關聘請企劃總監並籌組工作圈，建立協商機制以督促旅遊路線相關細部執行計畫之辦理，使旅遊線景點除吸引觀光客外，更能創造商機與就業機會。未來執行上各部會如遇瓶頸或困難，則透過「行政院觀光發展推動小組」運作機制協助解決。此外，為避免企劃與執行間之落差，將建立由中央、地方政府及相關業者代表建置督導考核機制，確保執行計畫之品質。

(2)各套裝旅遊線之規劃側重「顧客導向」觀念，以國際觀光客之需求為優先考量，並加強軟體服務品質之提升，期打造優質友善之三度旅遊空間。

(3)全面整理具國際觀光潛力之各旅遊線景點，並針對現存缺點部分，整體強化改善。

(4)訂定相關服務產業考核辦法，並進行評比以促使業者自覺提升服務品質；同時廣納動員包括警政、衛生、工務等相關單位及民間團體，共同投入各套裝旅遊線之推動與落實，並請相關單位解決如機場計程車司機服務品質、公園指標、餐飲衛生等問題。

(5)加強生態與文化觀光之內涵。

(6)加強各套裝旅遊線之解說服務。

2.改善城鄉地貌與道路景觀，提升旅遊服務品質：

(1)推動制定「環境景觀維護法」，要求能持續維持風景區環境設施之經營管理；同時為提升旅遊線重要風景區周邊交通服務品質、減少道路壅塞情形及對民眾生活之負面影響，並積極推動

「生活圈道路系統建設計畫」及「觀光旅遊地區聯絡道路改善計畫」，具體落實旅遊線周邊風景區及相關景點之聯絡運輸系統，以增加交通可及性。

(2)各套裝旅遊路線之落實，包括都市意象之營造設施精緻化、古蹟古樸化、風景區自然化等，應選取精緻產品及具特色之物產進行包裝以營造商機。

3.建立政府與民間之合作模式，共同發展套裝旅遊觀光：

(1)協助觀光業者組成「產業策略聯盟」，並訂定具吸引力之優惠辦法，提供業界投資誘因，建構具國際水準之優質住宿、餐飲環境，培養業者與民眾在地發展觀光意識與決心，與政府並肩全力推展觀光。

(2)與旅遊線周邊大專院校之語言學系或外語學系、地方文史工作室等合作，建立完整資料，俾利服務旅客。

◆新興觀光景點之開發

規劃開發包括國家花卉園區（農委會）、安平港國家歷史風景區（文建會）、國家軍事遊樂園（經濟部台糖公司）、國立故宮博物院中南部分院（故宮）、全國自行車道系統（體委會）、國家自然步道系統（農委會林務局）等六處新興據點，各該細部執行計畫業由相關主辦部會持續研擬修正中，其具體推動工作如下：

1.加強與周邊自然人文資源之整合：規劃開發觀光新景點，除應結合周邊人文、自然資源特色外，尤應著重生態、景觀之保護與永續發展；並應辦理先期可行性分析與效益評估，以確立觀光新景點於市場行銷之可行性。此外，借重旅行業、鳥會、原住民、宗教等團體之專業人力及其創意，設計各種組合之旅遊產品，創造產品新意，吸引國內外觀光客，強化旅客重遊意願。

2.創造具台灣特色與內涵之觀光新景點：

(1)鑑於觀光新景點多屬新開發之旅遊產品，為求循序漸進，於發展初期將以國民旅遊市場為界面進行推展，累積經驗，逐步調

整，從而塑造具國際魅力之旅遊新產品。

(2)為塑造觀光新景點之鮮明國際品牌意象，於推動時擬引進國際級規劃團隊，並借重國內外旅遊專業人士之經驗，進行觀光新景點之規劃工作，擘劃具國際規模與魅力之觀光新景點。

(3)跳脫傳統單一景點規劃開發模式，參研當地旅遊環境、遊客需求及觀光新趨勢，進行新興觀光景點之開發與規劃，藉以創造具市場區隔性之獨特內涵，以吸引國內外觀光客。

(4)將以建構全國綠色廊道為願景，建構全國自行車道系統，經由建立環島、區域與地方路網之層次架構，逐步推動。

(5)規劃建構國家自然步道系統，除串聯國家公園、國家風景區、國家森林遊樂區等自然遊憩區為標的外，進而形塑整體觀光遊憩休閒網絡，提供遊客體驗完整之自然野趣。

◆觀光旅遊服務網之建置

　　「觀光客倍增計畫」為建置完備之觀光旅遊服務網絡，提供國際觀光客便捷翔實之旅遊資訊，將仿效歐洲、日本等先進國家，輔導各地方政府及觀光組織，結合民間觀光業者，在主要旅遊門戶、車站、廣場等節點建置旅遊服務中心（站），提供旅遊資訊及諮詢服務；並以觀光局目前建置之觀光入口網站為基礎，整合旅館、旅行、遊樂區業者及公部門風景區管理單位、地方政府觀光推廣單位、民間旅遊機構等，建構完整之旅遊資訊網。相關具體工作措施如下：

1.建構觀光旅遊巴士系統：仿效日本「哈都巴士」整合國內旅行業及客運業齊力建置，未來將同步辦理「都會循環型」及「旅遊路線型」兩系統，一方面配合套裝旅遊線之改善進度，優先規劃都會區前往日月潭、阿里山之旅遊巴士，每年以輔導兩線為原則；另方面協調台北、台中、台南、高雄市政府規劃結合交通及景點之都會循環型觀光巴士等。相關具體措施如下：

(1)輔導旅行業結合客運業成立「寶島巴士」推廣中心，統籌規劃行銷，並於實施初期對配合推展「寶島巴士」者給予虧損補

貼。另建立「寶島巴士」經營準則及服務水準考核機制,確保營運與服務品質。

(2)建議交通部修正現行交通法規,輔導遊覽車業者加入觀光旅遊巴士系統。

(3)委託研究規劃「寶島巴士國際化」方案,並逐年增加旅遊路線,開拓國際市場。

2.規劃環島觀光列車:

(1)建置鐵路觀光發展及票務機制,推動台灣鐵路觀光旅遊,透過環島鐵路網設計觀光旅程,同時規劃改善現有「溫泉公主號」、「墾丁之星」觀光列車之經營方式。

(2)輔導旅行業者配合台鐵現有班次加掛觀光列車車廂,增加路線,並研究建立「寶島巴士」票務合作機制,建構台灣本島觀光列車旅遊路線服務網。

3.建置旅遊資訊服務網:

(1)設立旅遊服務中心(站):

①將以強化現有服務中心之功能為優先,另在套裝旅遊路線之出入門戶(台北、基隆、台中、高雄、花蓮、台東),篩選重要據點加強服務中心之設置,並訂定服務中心設立評選機制及獎勵要點,輔導地方政府與民間社團合作設立旅遊服務中心。

②由觀光局每年篩選兩縣市政府補助旅遊服務中心開辦費,務使旅遊服務中心未來之運作朝與業界結合之方向運作。

③研究運用大專院校學生資源,彌補政府單位旅遊服務人力之不足。

(2)建置台灣觀光資訊網:

①目前觀光局所設置之觀光入口網站已完成中英日文版,並以taiwan.net.tw登錄於國際重要搜尋引擎上線使用。此外,配合國際機場設置之多媒體公話機,亦提供旅客免費線上查詢與訂房功能。

②未來將制定觀光旅遊資訊資料庫共通格式，設立與業者間B2B之平台，以提供即時線上資訊。

③委託研究由大哥大業者出租行動電話，提供外語諮詢服務之可行性。

4.提升一般旅館服務品質：

(1)提升格局，導入國際市場：

①將優先輔導台北市及五條現有套裝旅遊路線周邊具一定規模及符合更新轉型條件之一般旅館，將軟硬體服務品質提升至可接待國際旅客，以補觀光旅館容納量之不足，並以六年內輔導兩萬間為努力目標。

②辦理獎勵觀光產業優惠貸款計畫，協助旅館業改善軟硬體設施並提升服務品質。

③輔導業者加盟國際連鎖旅館系統。

(2)整合旅館類別，建立完善管理制度：

①建置評鑑機制，藉由評鑑達到旅館體系一條鞭。

②加強辦理訓練，引進國際管理經驗。

③研議民間社團辦理旅館評鑑。

(3)鼓勵平價旅館業者及公部門之住宿設施加入國際青年旅社系統，提升品質，並對持有國際學生證者給予優惠，吸引國際青年學生客層。

5.優惠旅遊套票：結合交通運輸業及觀光產業，配合國民旅遊卡之發行，針對國際旅客設計優惠旅遊套票，提供便利、廉價及舒適之旅遊條件。

(1)請中華民國旅行商業同業公會全國聯合會結合相關觀光產業團體、地方政府，配合國民旅遊卡之發行，對外國旅客設計優惠旅遊套票，提供便利的旅遊。

(2)輔導旅行業結合餐飲、住宿、交通、景點等發行優惠旅遊套票。

(3)另協調台北、高雄市政府規劃城市護照，讓國際旅客在市區旅

遊不論交通、門票,一票到底。

◆國際觀光之宣傳推廣

　　國際觀光客為「觀光客倍增計畫」訴求與爭取之重要客源,亦為賺取外匯之主要目標,為達二〇一五年觀光客倍增至一仟萬人次之目標,除整備台灣之觀光旅遊環境,完備友善之旅遊服務網絡,打造具國際潛力之各項觀光產品之外,更須國際宣傳機制之有效運作,強力行銷我國獨具特色之各項觀光產品於國際,方能吸引更多國際觀光客來台,達至觀光客倍增之目標。

　　我國之國際觀光市場,由於推廣不足,除在一九六〇、七〇年代曾有較快之成長之外,長久以來一直處於發展緩慢的狀態。一九七六年來台旅客數達到一百萬人次之後,至一九九四年始突破兩百萬人次之瓶頸,綜觀過去二十年,來台旅客人次之年平均成長率約3%,旅客結構呈現觀光客比率下降、商務客比率上升之現象。為配合「觀光客倍增計畫」之推展,觀光局特針對各主要目標客源國擬訂相關行銷推廣方案,並朝有效結合政府與民間資源以達成觀光客倍增之目標邁進。相關具體措施與做法如下:

1.加強觀光形象之宣傳:為改變外國人士認為台灣乃工商之島,觀光魅力不足等錯誤認知,觀光宣傳機制之建構與強化勢在必行。相關具體作法包括:

　(1)統合政府各對外宣傳之資源,齊一口徑宣傳台灣之美,以吸引國外人士來台觀光為目標,辦理各種宣傳工作。

　(2)擴大目標市場媒體之邀訪,以非廣告之手法達到宣傳之目的。

　(3)針對過境旅客及商務旅客設計宣傳及行銷遊程之策略,吸引其來台或在台觀光。

　(4)協請國際性社團(如獅子會、扶輪社、同濟會)及各類專業學會或協會協助宣傳台灣之觀光。

　(5)與出版國際性旅遊叢書之公司(如《國家地理》雜誌)合作印行介紹台灣旅遊之書刊。

(6)與全球性電視媒體（如National Geographic Channel或Discovery）或目標市場之電視節目製作業者合作拍攝宣傳台灣之影片，增加台灣之曝光度。

(7)依據市場特性設計宣傳之主題與素材。

(8)協請國際航空公司在機上播放台灣觀光宣傳影帶。

(9)加強運用國際媒體公關報導配套、季節性年度計畫議題，同時加強官方網站與業界各項訊息與新聞稿之結合，輔導業者開發線上訂房系統。

2.加強與業者合作辦理推廣工作：相關具體作為如下：

(1)運用「發展觀光條例」新訂之獎勵措施，鼓勵國內業者參與國際推廣活動。

(2)擴大參與國際旅展及旅遊交易會，以拓展市場。

(3)以贊助廣告費方式鼓勵目標市場之旅行業者開發台灣之套裝旅遊產品。

(4)訂定補助獎勵辦法，直接對國外旅行社依其年度送客人數補助其促銷經費，超過目標者並給予獎勵。

(5)委辦之廣告計畫配合業者之促銷產品，使廣告發揮實際效益。

(6)針對市場需要，設計各類促銷專案，協助業者促銷產品。

(7)觀光局駐外人員要加強與當地業者之聯繫、資訊交流，俾當地業者能熟悉台灣，有效掌握台灣現況，同時加強國內業者辦理in-bound業務之輔導。

3.突破性推展機制之建構：我國負責國際觀光推廣之單位目前僅觀光局之國際組人員及分設在美國（洛杉磯、舊金山、紐約）、日本（東京、大阪）、首爾、香港、新加坡、吉隆坡、法蘭克福、北京、上海等十二個駐外辦事處，且人力相當單薄。台灣觀光協會雖長年協助觀光局從事參加旅展、國外推展之工作，但其人力亦有限。國際推廣之人力與其他國家相較實相去甚遠。為突破當前人力不足之現況，觀光局已規劃相關具體措施如下：

(1)觀光局辦事處專設推廣工作委託予專業之行銷公司辦理。

(2)受託行銷公司合約之延續,將視觀光客成長目標之達成情形再行評估。

(3)協請各駐外代表處及經貿、新聞、文化等單位人員亦投入觀光宣傳之行列。

(4)未設觀光局辦事處之市場,並得委派專人為觀光推廣人員。

(5)主要目標市場(如日本、美國)應廣徵與我友好之觀光專業人士(尤其是退休人士),擔任我國觀光義務代表協助推廣台灣。

(6)結合農產、食品與經貿等單位推廣台灣特有產品,以強化旅客倍增。

(7)觀光局宣傳推廣人力極為不足,建議應考量利用發展觀光條例之法令,將部分推廣工作委託民間機構辦理。

(8)為落實觀光客倍增計畫,觀光局必須進行相關委外機關業務之整合及法令之整備。

(9)善用志工,設立親善大使制度,同時利用廣大出國民眾,招攬國際人士來台觀光。

4.為擴大宣傳效果並檢視「觀光客倍增計畫」具體落實成效,業已訂定二○○五年為「台灣觀光年」,期藉以成為全民運動,增加台灣之國際能見度;另於二○○八年規劃辦理「台灣博覽會」,以展現六年來建設成果,並將已通車之高鐵沿線新市鎮做展場規劃,呈現台灣新風貌,並藉以提升台灣的國際知名度。

◆發展國際會議展覽產業

　　國際化是二十一世紀全球各大城市發展必須面對的重要課題,鑑於國際會議之發展狀況普遍被視為評量某一地區繁榮與否暨其國際化程度的重要指標,因此許多城市均將發展國際會議展覽產業(Meetings, Incentives, Conventions, Exhibitions,簡稱MICE),當成填補產業空洞化或是新時代城市發展的策略,期帶給地方乘數之經濟效益,並帶動關聯產業,如旅館、航空公司、餐飲、印刷、公關廣告、交通、顧問公司、旅遊業等都將受惠。為全力爭取來台召開國際會議或舉辦國際展覽,「觀光客

倍增計畫」已由各主辦部會分就國際會展設施之建置、獎勵機制及專業人才之養成研擬細部執行計畫，相關具體工作如下：

1. 國際會展設施：目前由經濟部國貿局專設南港小組規劃於南港經貿園區設立國際會議中心，並兼顧園區之軟硬體設施及服務能力，使之臻於國際水準。

2. 獎勵機制：發展國際會議展覽產業除應重視人才之培育，同時應對有意招攬國際會議展覽之團體提供諮詢顧問，並研擬獎勵召開國際會議之補助辦法，其相關具體措施如下：

 (1)建立國際會議資料庫：編製國際會議設施指南，國際會議展覽曆、製作會議市場使用之文宣或競標資料、合作發行會議專業或會議旅遊資訊雜誌，或委請國際會議專業雜誌出版特刊，或定期刊登會議觀光廣告等行銷方案，協助業者邀請國際會議具有地點決策能力之貴賓來訪等規劃。

 (2)籌劃成立「會議觀光諮詢小組」：對有意招攬國際會議展覽之團體，提供爭取國際會議之技術指導及諮詢服務。

 (3)制定獎勵輔導措施：蒐集各國會議旅遊局獎勵輔導措施等資料，作為擬訂我國「國際會議來台舉辦之獎勵（補助）辦法」之參考。另於發展MICE市場時，亦應一併加強其他非商業性活動，如國際影展、美展、舞蹈節等文化活動，協助輔導，以作為發展會展產業之內涵。

3. 專業人才養成：籌辦國際會議需要各方面專業人才之結合，專業人才中之靈魂人物係專業會議籌辦人（professional convention organizer，簡稱PCO或meeting planner），專業會議籌辦人需要懂得籌辦國際會議的各項細節，再經過專業會議籌辦人尋找適當的各種專業人才共同合作，如專業視聽人員、同步翻譯人員、旅遊人員等。

四、觀光組織與職掌

(一)我國觀光組織與職掌

交通部轄下設有觀光局，其組織與職掌如**圖9-1**：

(二)業務執掌

1. 觀光事業之規劃、輔導及推動事項。
2. 國民及外國旅客在國內旅遊活動之輔導事項。
3. 民間投資觀光事業之輔導及獎勵事項。
4. 觀光旅館、旅行業及導遊人員證照之核發與管理事項。
5. 觀光從業人員之培育、訓練、督導及考核事項。
6. 天然及文化觀光資源之調查與規劃事項。
7. 觀光地區名勝、古蹟之維護，及風景特定區之開發、管理事項。
8. 觀光旅館設備標準之審核事項。
9. 地方觀光事業及觀光社團之輔導，與觀光環境之督促改進事項。
10. 國際觀光組織及國際觀光合作計畫之聯繫與推動事項。
11. 觀光市場之調查及研究事項。
12. 國內外觀光宣傳事項。
13. 其他有關觀光事項。

貳、美國

一、觀光政策

美國觀光政策的基本目標在增加觀光收入：

1. 以發展觀光遊樂事業來繁榮經濟、平衡國際收支，達到充分就業之目標。
2. 觀光遊樂之福祉必須普遍及於每一國民，並保證現在與未來之國民永享此一觀光遊樂之天然資源。

目前觀光局下設：企劃、業務、技術、國際、國民旅遊五組及祕書、人事、會計、政風四室；為加強來華及出國觀光旅客之服務，先後於桃園及高雄設立「台灣桃園國際機場旅客服務中心」及「高雄國際機場旅客服務中心」，並於台北設立「觀光局旅遊服務中心」及台中、台南、高雄服務處；另為直接開發及管理國家級風景特定區觀光資源，成立「東北角暨宜蘭海岸國家風景區管理處」、「東部海岸國家風景區管理處」、「澎湖國家風景區管理處」、「大鵬灣國家風景區管理處」、「花東縱谷國家風景區管理處」、「馬祖國家風景區管理處」、「日月潭國家風景區管理處」、「參山國家風景區管理處」、「阿里山國家風景區管理處」、「茂林國家風景區管理處」、「北海岸及觀音山國家風景區管理處」、「雲嘉南濱海國家風景區管理處」及「西拉雅國家風景區管理處」；為輔導旅館業及建立完整體系，設立「旅館業查報督導中心」；為辦理國際觀光推廣業務，陸續在舊金山、東京、法蘭克福、紐約、新加坡、吉隆坡、首爾、香港、大阪、洛杉磯、北京、上海等地設置駐外辦事處。

圖9-1　我國觀光組織與職掌

307

3.促進個人的成長、健康、教育，以及從文化交流的立場瞭解美國的地理歷史和種族。

4.鼓勵個人及團體前往美國旅遊，增進國際間之瞭解與親善。

5.以觀光事業來消除世界上一切不必要的貿易障礙。

6.鼓勵旅行業與導遊人員之合法競爭，讓消費者有所選擇。

7.繼續發展大眾化的替代性付款方式，以利國家與國際之旅遊。

8.提高觀光及其相關業務之服務品質、完整性及可靠性。

9.保存歷史古蹟，現有部落、社區並加以開發利用，以爲後代子孫能永享這項文化資產。

10.保證觀光遊樂事業之開發，不致影響到國家其他方面資源之和諧，如能源發展、生態環境之保存與保護、自然資源之生長等。

11.以正確可靠的方法，提供觀光對社會及經濟的影響，以協助公、私觀光方面之規劃與開發。

12.聯邦政府所支持的一切有關大眾、各州、各地區、當地政府以及觀光遊樂事業的各種活動計畫，均須依需求行事，尤其對國家文化之保存與觀光遊樂活動更應優先執行。

二、觀光組織與職掌

美國觀光組織與職掌見**圖9-2**所示。

參、加拿大

一、觀光政策

以觀光及貿易爲國家兩項重要的政策（一九八二年一月十二日總理宣布）。

二、配合措施

1.以加拿大觀光局（Canadian Government Office of Tourism，簡稱CGOT）隸屬於工業科技部，部長係兼任，實際由該部次長督導CGOT推動有關觀光業務。

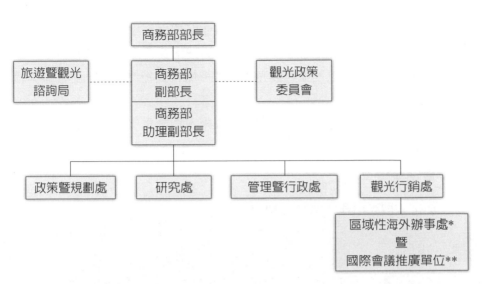

註：*分別設於加拿大（多倫多、蒙特婁、溫哥華）、墨西哥（墨西哥市）、日本
（東京）、英國（倫敦）、法國（巴黎）、荷蘭（阿姆斯特丹）、義大利（米
蘭）、德國（法蘭克福）、澳大利亞（雪梨）及邁阿密（負責巴西、阿根廷、
哥倫比亞和委內瑞拉的業務）。

**此單位負責推廣美國作為舉辦國際會議的地點，總部設在巴黎。

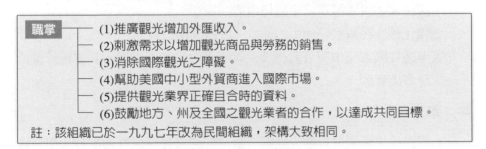

圖9-2　美國觀光組織與職掌

2.透過CGOT所採取之措施：

(1)提高服務品質，增加觀光設施，以擴大效果。

(2)增進旅遊事業之效率。

(3)協調聯邦、省及私人機構共同負起發展觀光事業之任務。

3.提供並維護觀光資訊中心。

4.對具有潛力之觀光市場應設法爭取並保持之。

5.CGOT有責激勵觀光投資,透過新的技術改善產品,創新方法,改進專業技術,以及保證觀光從業人員均有良好之訓練,並善盡其職責。

6.自保守黨獲勝組閣,成立觀光部以來,積極為加拿大政府專責推展觀光事業。

三、觀光組織與職掌

加拿大觀光組織與職掌見**圖9-3**所示。

肆、法國

一、觀光政策

根據法國總統所指定之觀光政策目標,發展觀光事業,其優先次序如下:

1.讓法國人民知道享受度假是他們的權利。

2.強化觀光在國家經濟中的地位,並視同出口貿易。

3.無論在國家集中與分散保護生態雙重政策的原則下,其實質計畫均應考慮到觀光。

二、配合措施

1.觀光政策必須要以觀光地區、產業的經濟管理來推動配合,觀光資訊與發展的配合,以及觀光推廣必須遍及全法國各角落,其要求如下:

 (1)支援並協調有關公、私機構所辦之觀光活動。

 (2)調查並瞭解有關觀光、休閒之經濟、社會法律以及技術方面的關聯性。

 (3)採取管制和節制措施。

2.提供可靠的觀光資訊與服務,以為國民在不同的假期與休閒時選擇。

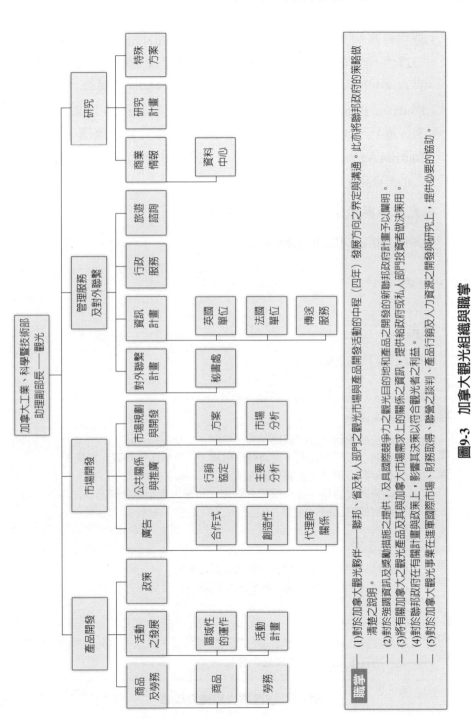

圖9-3　加拿大觀光組織與職掌

3.設立最高觀光委員會（The Highest Tourism Board），下有
一百六十四位委員，係顧問性質，對有關公、私之觀光發展事宜
的方向主管觀光。另在全國各地區設有地區觀光委員會（Regional
Tourism Board），分別依地區之特性在政策目標下推展觀光事
業，迄至一九八二年七月七日又增設國家觀光資訊機構（National
Tourism Agency for Information），主要提供國民有關度假休閒活動
之正確資訊，以備國民選擇。

三、觀光組織與職掌

法國觀光組織與職掌見**圖9-4**所示。

伍、日本

一、觀光政策

一般政策目標的優先次序：

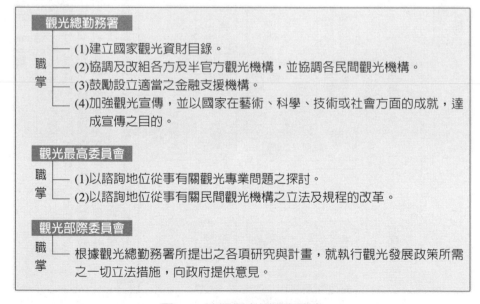

圖9-4　法國觀光組織與職掌

1.招徠觀光客並改善服務品質。

2.興建遊樂區及完整的道路網以引導遊客。

3.保障觀光客在旅遊中的安全並儘量給予方便。

4.發展家庭旅遊及公眾、團體旅遊。

5.改善遊客過分集中的觀光區。

6.發展地區性的觀光。

7.保護、培養及開發觀光資源。

8.維護觀光地區之自然景觀。

9.推廣國際觀光之合作。

二、配合措施

1.日本運輸省為因應國際觀光發展之變化，特成立國際觀光會
（Council for International Tourism，簡稱CIT），該會提出對國際觀
光之建議：

(1)加強現代日本形象的印象。

(2)與人接觸列為主要的課題。

(3)增加適於外國觀光客的有利環境。

(4)亞洲列為特別考慮。

(5)促進共同合作與整體發展。

(6)在國際事務中推廣日本的形象。

2.為了達成日本國民共同的福祉，政府鼓勵對尚未開發地區之開發。

3.該國人民對觀光遊樂之成長速率較預期為快，依據整體國家發展計
畫的估計，日本人民在戶外遊樂活動增加快速，同時對運動、觀光
與假日遊樂亦頗重視，基於此一理由，政府運輸省將負起「觀光
與遊憩區」公共設施之開發責任，諸如自然遊憩區及其設施、露營
區、長距離之登山道路、自行車道及滑雪場等設施。

4.為提升日本對世界旅遊之方便，早於一九六四年予以特別法成
立日本國家旅遊局（Japan National Tourism Organization，簡稱
JNTO），由運輸省補助經費並監督其業務。此後曾修訂法令，該

組織可以提供日本人民海外旅行所需之一切資訊服務。JNTO之會長由各國際觀光事業之高級從業人員中選出三十名，報請運輸省批准，其餘為該組織之顧問。下設六個部門——行政、財務、企劃與研究、推廣、旅客服務及國際合作，海外辦事處遍布世界各主要城市。在JNTO之指導下同時亦負推廣工作。

5.休閒時間增加，每週僅工作五天，並增加各項遊樂設施。

6.政府在每年八月初與全國公私機構共同慶祝觀光週，以廣招徠。

7.舉辦展覽會招徠參觀者。

三、觀光組織

日本觀光組織見**圖9-5**所示。

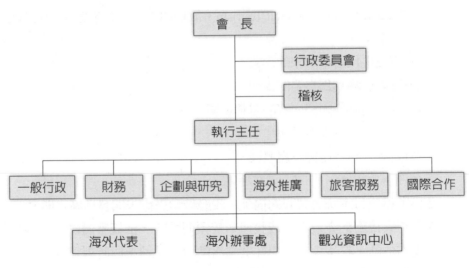

圖9-5 日本觀光組織

陸、韓國

一、觀光政策

1.以觀光帶動國家建設，繁榮地方經濟，爭取外匯，平衡國際貿易。

2.宣揚文化，敦睦邦交，發展國民旅遊，爭取國際觀光。

3.加強國內觀光地區之興建與管理。

4.爭取國際觀光市場，強化促銷功能。

二、配合措施

1.一九五四年二月七日成立中央觀光機構（交通部觀光科），嗣於一九六一年十一月二日擴編觀光局，專負發展觀光事業之企劃與計畫方面之工作。

2.一九五八年三月十二日成立觀光委員會，以制定各種觀光法規。

3.一九六二年四月二十四日成立韓國觀光公社，專負有關觀光推廣宣傳之執行工作。

4.一九七一年五月三日完成有關旅館管理等法規。

5.一九八一年八月一日起實施過境旅客十五天免簽證入境的措施（原為五天）。

6.一九八三年一月一日起開放准許五十歲以上之國民出國觀光旅行。

7.一九八二年開放「城市樂園」，舉辦韓國傳統文化研習，以便招攬更多女性觀光客。

8.配合一九八六年亞運及一九八八年奧運在漢城舉行，闢建「八八奧林匹克高速公路」，以連貫三處國家公園。另一九八二年動工開發濟州島為一大型觀光遊樂中心，於是觀光事業開始蓬勃發展。

9.一九八二年開始建設慶州為東方迪士尼樂園。

10.一九八九年受經濟風暴影響，出國人數銳減，乃以廉價促銷吸引觀光客。

三、觀光組織

韓國觀光組織見**圖9-6**所示。

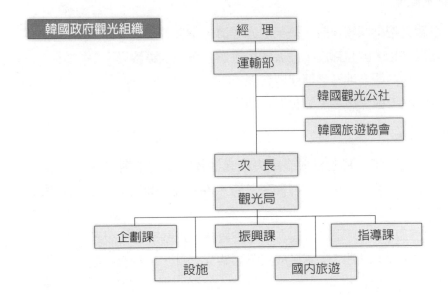

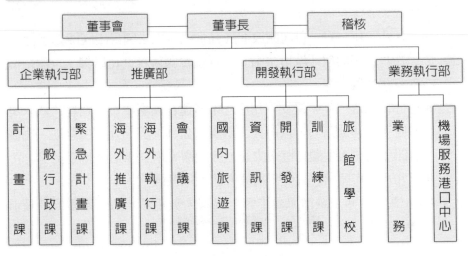

圖9-6　韓國觀光組織

柒、英國觀光組織與職掌

英國觀光組織與職掌見**圖9-7**所示。

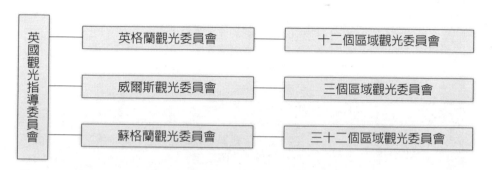

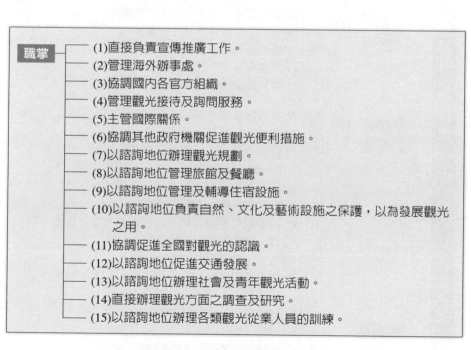

圖9-7　英國觀光組織與職掌

旅運經營管理

捌、義大利觀光組織與職掌

義大利觀光組織與職掌見**圖9-8**所示。

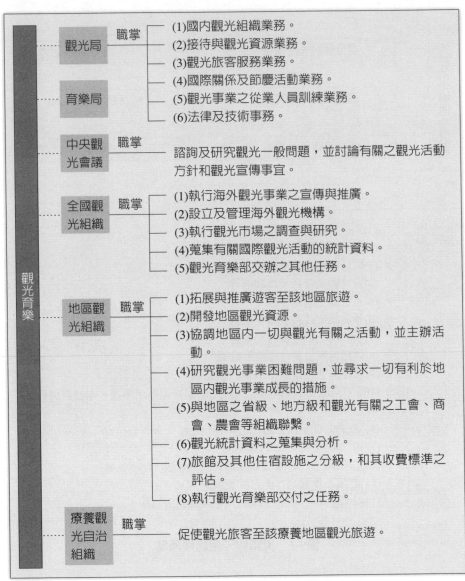

觀光育樂	觀光局 育樂局	職掌	(1)國內觀光組織業務。 (2)接待與觀光資源業務。 (3)觀光旅客服務業務。 (4)國際關係及節慶活動業務。 (5)觀光事業之從業人員訓練業務。 (6)法律及技術事務。
	中央觀 光會議	職掌	諮詢及研究觀光一般問題，並討論有關之觀光活動 方針和觀光宣傳事宜。
	全國觀 光組織	職掌	(1)執行海外觀光事業之宣傳與推廣。 (2)設立及管理海外觀光機構。 (3)執行觀光市場之調查與研究。 (4)蒐集有關國際觀光活動的統計資料。 (5)觀光育樂部交辦之其他任務。
	地區觀 光組織	職掌	(1)拓展與推廣遊客至該地區旅遊。 (2)開發地區觀光資源。 (3)協調地區內一切與觀光有關之活動，並主辦活動。 (4)研究觀光事業困難問題，並尋求一切有利於地區內觀光事業成長的措施。 (5)與地區之省級、地方級和觀光有關之工會、商會、農會等組織聯繫。 (6)觀光統計資料之蒐集與分析。 (7)旅館及其他住宿設施之分級，和其收費標準之評估。 (8)執行觀光育樂部交付之任務。
	療養觀 光自治 組織	職掌	促使觀光旅客至該療養地區觀光旅遊。

圖9-8　義大利觀光組織與職掌

玖、新加坡旅遊促進局組織

新加坡旅遊促進局組織見**圖9-9**所示。

圖9-9　新加坡旅遊促進局組織

拾、瑞士觀光組織與職掌

瑞士觀光組織與職掌見**圖9-10**所示。

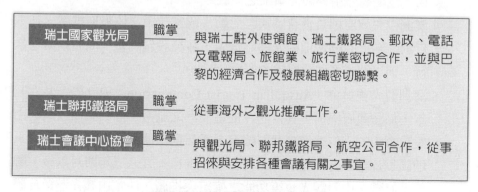

圖9-10　瑞士觀光組織與職掌

拾壹、澳洲

一、觀光政策

1. 建立與維持有利於經濟繁榮之觀光政策。

2. 政府就整體目標之立場，凡屬可資利用之資源均應做適切配合，以發展觀光事業，務使其蓬勃生動。

3. 藉發展觀光以提高國民生活水準、改善生活品質，並滿足觀光客之需求。

4. 爲達成上項目標，故對觀光客的各種活動加以管制與規定，以確保全民之福祉、觀光客之安全、資源之保育等，以爲下一代保全良好之生態環境。

二、配合措施

1. 開放進出口，促使各工業自由競爭，有利於觀光事業之發展與生存。蓋因觀光事業與其他工業相較，所需之保護與支援程度最低。

2. 與發展觀光事業有關的新建築物結構體、工商及裝備等均給予特惠稅率優待，並由政府協助拓展海外觀光市場。

3. 在各階層設立觀光顧問委員會，推動有關發展計畫與設計規劃工作，並在重要工業協會中研究出一套有利發展觀光事業的策略性計畫，以便有效引導觀光事業之拓展。

4. 澳洲中央政府則負責有關國際活動、國家政策之協調與推廣之基本任務。至於有關當地觀光區之推廣，各種設施計畫、開發政策之執行，則以洲或區域政府爲主要角色。

5. 澳洲觀光委員會（Australian Tourist Commission）成立於一九六七年，係一政府機構，其目的在促進澳洲之旅遊，而其工作政策則由委員會中的十位委員來共同確定，委員則由澳洲政府分別自各州、地區以及業者方面遴選任命而組成。惟自一九八三年四月以後，聯邦政府階層中對觀光政策功能之確定與推廣，決定由觀光遊樂及體

育部負責將有關各洲、地區及業者之觀光政策與相關事務逐向部長建議，以收事權統一之效。

6.新勞工政府對發展觀光做了很多新的措施，其中包括成立觀光部。

拾貳、德國

一、觀光政策

德國政府於一九七五至一九七六年提出觀光方案，經聯邦議會討論通過，確定下列幾項主要目標為觀光政策：

1.提供旅遊最基本的需要條件，使觀光事業在經濟與社會方面持續成長。
2.增加旅遊的容納量，以強化觀光事業的競爭力。
3.改善大眾參與觀光旅遊的時機。
4.拓展國際觀光事業。

二、配合措施

一九八二年十二月九日聯邦議會檢討觀光政策後，認為中央政府層面有關的社會教育政策、衛生政策、人力資源政策、交通運輸政策、地區及區域性的結構政策、財政金融政策、外交政策、農業政策、地區發展及生態環境保護政策等社會政策中，觀光政策具有極其重要的地位，務必貫徹執行，以發揮觀光之多目標功能。

拾參、荷蘭

一、觀光政策

1.增建品質優良及適應變化的食宿設施。
2.改善旅館訂房自然化的作業體系，並提高品質與服務。
3.觀光必須配合社會目標，應推及至社會各階層，觀光產品之開發亦

應具備此一適應社會各階層之需求能力。

4.觀光品質必須能與國際市場抗衡競爭。

二、配合措施

1.為使觀光發展系統化，特別要求各省依國家發展觀光之整體計畫，擬訂其各自之觀光發展計畫，並就其具有競爭及獨特性的資源予以開發。

2.荷蘭國家之觀光協會（General Association Ministry of Economic Affairs of Tourist Office，簡稱GATO）在經濟部督導下推動其觀光事業。

拾肆、丹麥

一、觀光政策

1.以國家現有之自然景觀資源與良好生態環境，盡最大努力以爭取觀光外匯收入。

2.擬訂長、中、短期計畫，完成觀光市場的開闢與產品的開發。

二、配合措施

1.在工業部下設有丹麥觀光委員會（Danish Tourist Board，簡稱DTB），專負發展觀光事業之責並視為出口機構。

2.由DTB協調所有丹麥的觀光組織機構，貿易及工業、文化機構、公共關係主管，以開發、資訊及服務等三項策略來完成發展觀光之主要目標。

3.對於前來丹麥度假之個人或媒介團體等資料，應加以有效而適當的運用。

4.應強化地區之組織結構，並使用新的電子處理技術。

5.配合旅客的需求隨時調整各項設施並開發新產品。

6.中期計畫的兩項重要目標導向：

 (1)DTB應集中全力來改變觀光客以丹麥為度假中心的新形象，諸如資源開發、廉價產品之促銷、旅館驗票體系之建立（hotel cheque system）、全國觀光柰之訂定（nation wide tourist manus），以及購物免稅優待。

 (2)對鄰國觀光客之刻意爭取（如挪威、瑞典、芬蘭、西德、紐西蘭及英國）。

7.該國並在DTB之上設置一觀光監督會議，成員共十八人，分別來自觀光貿易部門、觀光協會、國家及都會區、工業部及財政部之代表等。

8.DTB下設十五個國外辦事處，行政科包含財務、幕僚人員、檔案及觀光客訴願組，與市場促銷組，下分：

 (1)產品協調部門：處理觀光資訊、產品登記及資訊、產品發展、觀光從業人員的分析與訓練。

 (2)廣告組：負責所有推廣宣傳資料之編輯、分發。

 (3)會議推廣組：旅遊市場之促銷，並與外國會議組織聯繫，同時接待外國旅客、記者等。

 (4)市場計畫與執行組：與該國各駐外機構密切聯繫，爭取國外觀光市場。

第十章
國際會議組織

- 概述
- 會議組織簡介

🌐 第一節　概述

　　科技的發達及社會的進步，使得人與人之間的交流越來越頻繁。我們為了和諧相處、解決問題及謀求共同利益與目標，組織了各種社團、政治團體、聯誼團體、宗親團體等等。組織性質有政府間的組織、民間的組織，也有兩者交集的組織。

　　各組織為了溝通成員間的意見，交換及增進知識及技能，加深成員間的支持與合作，並研訂成員的共同利益與目標，都定期或不定期的邀集所有成員於一堂，從事各項問題的商討與活動。這種商討形成當然以會議為主，而會議隨著科技的探討各項政治、外交、經濟等問題的有待磋商、解決，與觀光事業的發展，每年所舉辦的國際會議越來越多，而成為推展觀光事業的一個主流。在歐美觀光事業先進各國，「會議觀光」（convention tourism）已成為發展觀光事業重要的一環。

　　根據國際組織聯合會（The Union of International Association，簡稱UIA）統計，各種國際性組織多達一萬五千個，其中組織較為龐大、活動較為積極者達兩千多個機構，以每一組織每年集會一次計算，則平均每天即有五個以上國際會議分別在世界各地舉行。以我國而言，根據外交部統計，我國政府及民間機構參加國際性組織多達六百多個，如各組織能以會員身分積極爭取各項會議在我國舉行，則國際會議市場極具發展潛力。

　　所謂會議觀光，即以集會為目的所做之活動，這種會議觀光所具備之條件須：地理位置適中、交通便利、氣候良好、有設備完善的會議場所、良好的住宿餐飲遊樂等設施，提供參加會議人士各種觀光服務，包括於風景名勝地區遊覽，參與各種參觀、購物、娛樂等活動。一般而言，出席會議之代表多者達數千人，少者亦有數十人，出席會議之主要目的為溝通意見，交換新知，因此主辦會議單位會附帶各式節目，召開酒會、宴會、舞會、旅遊等社交活動，故其停留期間除參加會議外，尚包括會前、會後的參觀活動，故停留期間常較一般觀光旅客為長，所消費之金額亦較

多，對地主國而言，不僅可以促進觀光業務的發展，就經濟效益而言，較一般觀光旅客為高。

國際會議之推廣與舉行，除了為國家帶來外匯收入、提高國民所得、增加就業等經濟效益外，更是增進國際友誼、促進科技學術文化交流、提高國際地位之最佳途徑。

國際會議所附帶之接待工作及參與者眷屬節目安排以及旅遊、展覽等事宜，稱為相關節目。相關節目雖在國際會議本質之構成上並非必要，但為使與會人士容易瞭解會議之內容及調和與會人士之心情和諧，實具有從容促進會議順利進行之重要功能。故在舉行國際會議時，舉辦相關節目仍擔任不可或缺之角色，因此參加國際會議人士常利用此會議之機會，而地主國亦可藉此機會對外來之與會人士介紹宣揚其國情及文化。相關活動節目之旅行，可分為研習旅行、觀光旅行或兩者合併之旅行；依舉行時期又可分為會前旅行、會中旅行與會後旅行等三種。另外，還有主辦單位招待之免費旅行及參加者自行負擔之收費旅行兩種。其內容涵蓋計畫旅行時之基本事項及會議之目的，參加者之期望、參加預定人數、旅行目的地之遠近、運輸設施之供給、代替之運送方法、休息地點及設施、便當、茶點、住宿設施之供給、代替運輸工具等。參加者對當地式之旅館有興趣者，亦應計畫予以安排。

壹、研習旅行

研習旅行之對象以符合會議內容為宜，又研習團體之編組應按各國語言分別之，每一組以不超過十人為原則，因在說明理解上比較容易，且在團體行動與人員之掌握上亦較為便利。

研習之對象可分為產業研習（industry tour）、學術研習與社會福利設施研習等，其對象範圍頗為廣泛。但產業研習或因廠方之意見與確實之方針，應使參觀者事先有所瞭解，以免臨時有負參觀者之期望。

貳、觀光旅行

供觀光之對象有風景、名勝、古蹟、庭園、博物館、民俗活動、戲劇等，種類繁多。但在歐美人士與亞洲人士間，其興趣各有不同，例如，一般歐美人士對古老東方文物較有興趣，應注意參加者之意向及興趣。

第二節　會議組織簡介

壹、國際會議協會

一、名稱

國際會議協會（International Congress and Convention Association，簡稱ICCA）成立於一九六三年，總部設在荷蘭阿姆斯特丹市，受荷蘭法律所管理，並可無限期的成立下去。

二、宗旨

國際會議協會組織之宗旨是以法人的方式在世界各地協助各種國際性集會之進展，包括各種集會、展覽會等，主要工作如下：

1.蒐集、評估、組合，以及傳播有關國際性會議、展覽的資訊。
2.推廣對國際會議、展覽會的深入瞭解。
3.籌組訓練會員們有關會議之服務事業事項。
4.協助會員所給予之專業服務。

三、組織結構

(一)理事會

1.會長—副會長—榮譽會長—財務長—秘書長—理事長。
2.代表協會每年至少召開兩次會議。

◆成員

　　至少七位，不超過十九位，組成如為會長、上屆會長，及從八種不同類別的會員中選出六位，另於大會中亦從八種不同會員當中選出三位。除此之外，協會成立者舒斯特（Moisers Shuster）為名譽會長及終身會員。

◆任期

　　須經大會根據章程選舉出來，每兩年選舉一次，連任者不得超過六年。而會長則為每兩年選一次，連任不得超過四年。

◆權利

1.從理事會成員中選出第一、二、三副會長及一位財務長。
2.理事會將委派一秘書長，是為理事會中非投票之會員。理事會可依據大會的限定來制定本身的程序規則。理事會可買賣、抵押協會的財產借款，或以協會為擔保。
3.一般而言，無論法庭內外，會長、秘書長與財務長三位理事中，任何兩位可代表協會。理事在接受大會的監督下，有權力採取所有必要或適當的行動以達到協會的宗旨，除非這些權力章程規定是屬於部門的。
4.理事會可授部分職權給執行委員會。執行委員會至少由會長、秘書長及財務長組成，亦可包括理事會所指派的人員，執委會經理事會的批准下，可建立其本身的程序規則。

(二)會員

◆分類

1.觀光與會議機構。

2.會議事業承攬。

3.相關的規則、協助、服務機構。

4.交通運輸。

5.會議與展覽中心。

6.榮譽會員。

◆會員組織

1.新加入的會員及原有的會員須遵行本章程。

2.會員必須是以從事會議事業或推廣會議之機構所組成。這些機構之宗旨與事業如第二條宗旨所言，以組織及推廣集會、議會、展覽爲主。

3.會員入會的程序、詳細條件以及所屬類別，由會員大會制定。

◆會員入會資格

1.有意加入協會之機構必須向理事會呈交一份申請書，舉出三個會員機構爲擔保，其中兩個必須來自任何國家、同一類別；一個來自同一國家、任何類別。並總括過去五年來有關集會、大會、博覽、展覽會的各項活動，理事會可能要求一些文件進一步證實。如果申請時國內少於兩個會員，則可在國內找出兩個同一類別及一個不同類別的會員爲擔保。

2.秘書長收到申請書後，會轉交其他理事，於十四天內秘書長若無收到其他異議，申請通過。

3.如有反對意見，則多由分類小組會中考慮，再向理事會匯報。若理事會認有考慮之必要，則將申請書呈交會員大會投票，俟通過後，秘書長將其列入會員名單。

4.除了B及F類別會員外，會員在本國內所有辦事處都同時具有會員
　資格；設在國外的辦事處，須以單獨機構的身分另外申請會員資
　格。秘書長的會員名冊上須註名各會員的總辦事處。

5.在第二次年會前，新會員仍為臨時會員，並無投票權，不能被推為
　理事，也不可擔保其他新會員，理事會在這期間，可以多數以任何
　理由取消會員資格，再於下次大會中報告此點及理由。

◆榮譽會員

　　榮譽會員是對ICCA有重大價值或特別重要的個人或機構。人數並未
限制，他們可由任何類別的會員向理事長推薦，經批准後呈交大會，經過
半數表決後通過。

◆會員職責

1.盡可能推廣和支援協會各類活動。

2.珍視及保密協會及MMIS所有來往信件及報告。

3.通知協會及MMIS的各國集會的消息，並在限定的期限內答覆協會
　或MMIS所發生有關此類消息的詢問及調查。

4.替ICCA在處理國際會議等方面做宣傳。

5.建議秘書長適當的會員代表人選，並且定期更新與會員相關的合約
　和資訊。

6.按時繳交會費、手續費等費用。

◆資格之取消

　　會員資格每年會自動更新，在以下情況資格取消：

1.會員所屬之機構解散或廢除。

2.若有不符合規程規定的條件，或於收到繳交年費通知後，兩個月內
　未付清，則將遭到理事會在會員名冊上將其刪除，秘書長將此刪除
　機構的名稱通知各會員，並在午會上報告。

3.會員的退出：退出之文件至少應在當年的十二月三十一日前，用掛

號信寄給理事會，並繳清一切積欠款項。

4. 會員之開除：任何會員如破壞協會的名譽，表現不配為會員、破產、不接受協會的裁定、不遵守條例，會長在經理事會的批准後，暫時中止其會員資格，再由大會決定是否開除會籍。

5. 違約：

(1) 連續三次未出席年會。第二次未出席，年會將通知會員，提醒其會員資格已受到危害。

(2) 持續不處理理事會所發之信函，或未能協助合理次數的集會、展覽會等。在洽當事人一次聽證機會後，理事會可提出取消該會員資格，交大會考慮及採取行動。

◆會籍轉換

1. 任何機構如有更換主管，必須通知理事會，後者有權決定是否保留或取消其會員資格。如果會員要求改變理事會所做之決定，可向理事會有所表達，並有權在下次理事會議上陳述。

2. 如果會員和理事會之間不能達成協議，應洽前者在大會上有表達的機會。假如大會要推翻理事會的決定，必須有三分之二的票數方可通過。

(三)會員大會

◆年會

會員大會每年至少召開一次，最適的時間為每年十月十五日至十一月十五日，最遲不得超過十一月三十日，確實的日期及地點由理事會決定。開會之城市至少在兩年前由理事會向大會提出，如有必要理事會可更換場地。

◆臨時會議

由理事會召開，須經十分之一擁有投票權資格的會員投票通過後，由秘書長轉達理事會，說明開會事由，再由理事會在收到消息後兩星期內召開會議。

◆大會的權力

　　除了本章程所給予的權力以外，大會將使用廣泛的權力來控制協會的政策。

　　1.批准或反對協會的條例及修正案。

　　2.限制或增加理事會或理事在投資與經費方面之努力。

　　3.設定會員的會費及其他維持協會各項活動的經費，核准協會下年度經費預算。

　　4.批准或反對理事會在年會報告上提出的建議。

　　5.支持或批評上年度財務報告表。除非有其他特殊原因，大會決策應由多數票決定，任何大會代表對重要問題可要求以書面或秘密投票方式來決定。除非大會中超過半數之會員反對，否則大會須依此而行。

◆大會議程或及決議案

　　1.任何會員可向大會提出會議議程，但至少要在下次大會召開前三個月交給秘書長，將其列入大會議程內。大會議程將在大會召開兩星期前分寄給所有會員。

　　2.會員可在大會上提出決議案，但決議必須在會議召開前兩個月提交秘書長。決議案可在大會上被直接修改。

◆語言

　　大會所用語言以英文為主，亦可使用其他理事會適合的語言。但一般官方的交流與會議記錄都以英文為主。

(四)修正案

　　1.協會章程可以在年會或大會臨時會議以三分之二投票表決通過後修改。

　　2.除非修正案另行指明，修正案可於大會結束當天開始生效。

(五)會費及會計年度

1.除了I類會員外，所有會員都須繳交入會費及年費，各種費用的數額將由理事會向大會建議，再經大會投票表決後制定。
2.協會的會計年度始於一月一日至十二月三十一日止。
3.年終財務報表將由合格、獨立的審核人員負責審核。

(六)分會的設立

協會的分會、國家及地方委員會是以理事會所設的準則而組成的。

(七)法定人數

1.在年會或臨時大會上，除第十項所定，交易成交的法定人數為三分之一代表，再加一票。
2.理事長成交法定人數為半數理事加一票。

(八)解散

協會必須經年會的三分之二多數票決通過後方可解散。無須法定人數。但解散的議程通知，至少在大會舉行前四十五天以內分別通知開會的方式，通知各會員。如果協會被解散，任何協會資產將由理事會來處理。

環亞飯店、金界旅行社及觀光局等隸屬於ICCA亞太地區分會，觀光局會籍原係由台灣觀光協會申請入會，於一九八四年八月二十二日轉由觀光局名義加入該協會D類會員。

貳、亞洲會議局

一、成立宗旨

為了將亞洲地區國際會議的行銷推廣與服務提升至國際水準，一九八三年二月五日，印尼、韓國、馬來西亞、菲律賓、新加坡、泰國及香港，這七個政治體系、語言、開發程度不同的國家和地區聯合創設亞洲會議局（Asian Association of Convention and Visitors Bureaus, AACVB），

局址設於菲律賓的馬尼拉。創設會員由七個觀光機構的首長擔任。亞洲會議局成立之宗旨有八項：

1.互相交換過去、現在及未來的電腦化會議資料。

2.促進會議銷售及會議服務之專業化。

3.促進亞洲人民對會議及會議事務功能的認識及瞭解。

4.推廣亞洲地區的潛力，使其成眾所矚目的會議目的地。

5.促使民間政府機構密切合作，以達成亞洲會議局目標。

6.舉行各種訓練，以提升會議事業化之程度。

7.創辦地域性會議，輪流在各會員國舉行。

8.提升會議計畫人員會前會後之遊程。

　　早在一九七九年至一九八〇年初，菲律賓即有成立AACVB的構想，當時菲律賓正在馬尼拉籌辦世界觀光會議，發現亞洲地區沒有一個專司會議事務的組織，於是乃由菲律賓會議局起草AACVB成立之計畫，他們堅信會議事業會日漸受到注意，因為它不僅能增加外匯收入，更重要者，它是討論當今各種問題之媒介，並能增進各國間的友好關係。

二、亞洲會議局之各種會員及其入會資格

　　AACVB並非為國家官方的觀光組織或會議局專設的機構，其會員幾乎包含所有行業：

(一)正會員

　　加入之國家觀光機構組織或會議局，最少要有四個以上專任從事於會議推廣之服務工作人員，需要發行會議設備指南，並明列每年即將舉辦之會議活動；此外，每年尚要提供與其他會員國二十五個以上之會議有關資料。

(二)準會員

　　會議工作人員及會議資料均較缺乏之組織可參加準會員，每年至少須提供十五個以上之會議有關資料。

(三)仲會員

對亞洲會議事業有興趣，願意同心協力達成亞洲會議局之目標而使本身獲利者，均可加入。

(四)聯合會員

開放給亞洲地區之工商企業組織加入。

(五)個人會員

上述各項會員（仲會員除外）組織中，從事與亞洲會議局相關之工作人員，均得加入為個人會員。

三、亞洲會議局創辦國之國際會議專責機構

(一)香港

香港的國際會議專責機構在香港旅遊協會（HKTA）下設會議與獎勵旅遊部，設立的時間為一九七七年，成員九人，在倫敦、雪梨及芝加哥設置海外推廣網。在人力運用方面，65%的時間從事行銷推廣，35%從事服務工作；在獎勵旅遊方面，行銷推廣及服務各占75%及25%。

在服務工作方面，提供會議主辦單位和獎勵旅遊計畫者的服務包括：

1. 會議小組指派工作人選。
2. 協助召開記者會及提供國內外廣告媒體之所有新聞。
3. 為代表團做城市及人物的介紹。
4. 舉辦購物講習，教導如何在香港購物。
5. 在會議所提供詢問台。
6. 舉辦介紹地方上專業服務之研討會。舉辦有關香港旅遊業的會議暨獎勵管理之研討會。

未來短期工作目標為繼續增加會議暨獎勵旅遊之主要市場（美國、澳洲、歐洲）占有率，及開發東南亞市場，使香港成為更具知名度的獎勵旅遊和國際會議目的地。同時，藉著召開更多有關貿易方面的會議或研討

會來提高香港的商業聲望。研究共同會議市場，提供更精確參加會議暨獎勵旅遊人士之統計數字，亦為其主要目標之一。

(二)印尼

　　印尼會議局是由政府與民間於一九七八年共同籌組而成，政府部分包括觀光、海關、移民、安全及航運等有關機構，民間部分包括商會、旅遊協會、餐旅館協會及國家航空協會。提供的服務項目包括：

　　1.協助通關及入出境手續。
　　2.尋求及洽商旅館。
　　3.安排會議召集人做會前的視察。

　　在國際性協會方面提供的服務項目，包括設法協助地方會員爭取國際會議在印尼舉行，發行印尼設施上的宣傳推廣刊物或手冊，提供有關印尼觀光方面的影片。
　　印尼會議之主要目標為吸引更多國際會議在印尼舉行，同時訂定發展會議事業有關的政策，向世界各地尋求訓練會議專業人才之協助。

(三)韓國

　　一九七九年，大韓民國國際觀光社（KNTC）設立專司國際會議的會議局，成員十五人，海外有十三個辦事處。
　　韓國會議投入大量時間在行銷、服務上，這些活動包括：

　　1.製作及分發宣傳推廣刊物。
　　2.邀請外國旅遊新聞從業人員。
　　3.參加國際會議、商展及各項展覽會。
　　4.在國內方面，提供主辦國際會議業者技術及管理上的服務。
　　5.鼓勵從事會議事業人員。
　　6.儘量參加與會議有關的研討會或講習，以獲得專業技術與知識。

　　對於會議主辦單位提供的服務為：

1.提供會議場所及設施的有關資料。

2.幫助尋找會議地點。

3.提供機票、旅館費用折扣。

4.安排會前會後之包辦旅遊。

5.供應有關韓國旅遊方面的手冊、刊物及影片。

　　韓國會議市場的目標在吸引國際會議、研討會、展示會、體育及各種不同活動在韓國舉行，尤其是過去曾在日本、香港和東南亞舉辦的國際性集會。

(四)馬來西亞

　　馬來西亞的國際會議專責機構是在馬來西亞觀光發展局下設國際觀光暨會議組，成員十人，與地方和國際旅遊組織密切合作。同時，藉著積極參加外國各項調查研究和市場行銷活動，來推廣馬來西亞的旅遊業。

　　服務項目與其他AACVB國家大致相同。提高國內外人士對馬來西亞為一理想會議場所的認識程度，和增加會議暨獎勵旅遊人士到來為主要兩大目標。

(五)菲律賓

　　菲律賓會議局是由民間與政府於一九七六年共同籌組而成，組成員額一百一十人，主要注重行銷推廣約占70％至80％，兼辦政府發起或贊助會議之服務與管理的工作，其經費的來源，除由擔任理事的中央銀行及菲律賓航空公司認捐外，主要來自菲人出國旅行稅、旅館客房稅及會費。

　　對於會議主辦單位，菲律賓會議局協助其分析或評估地方性會議的結構，與各個政府機構合作，吸引更多代表團前來，安排技術上的考察，提供與會議有關的其他服務。例如，會議用品及娛樂服務。主要目標為爭取國際市場。

(六)新加坡

　　新加坡旅遊促進局（STPB）於一九七四年設會議局，與新加坡會議暨展示組織協會（SACEOS）及新加坡旅館協會（SHA）保有密切關係，

海外設有八個辦事處，年預算達一千萬美元，經費來源為向旅館、旅行社及領有甲種售酒執照之餐館徵收3%的附加稅。會議行銷推廣與會議服務並重。

新加坡會議協助會議主辦單位計畫提供之服務包括：

1.提供新加坡會議設施、獎勵旅遊、展覽等有關資料。
2.視察開會地點。
3.推廣增加開會的人數。
4.協助安排技術訪問及婦女節目。
5.指派服務人員及利用宣傳或其他方式在會前對會議做有關的簡介。

(七)泰國

泰國觀光局（TAT）於一九八三年下設會議與獎勵旅遊部，其經費一半由政府支援，一半由業者分擔，組成員額十三人，每年約為六十八萬美元。

服務項目包括：

1.協助會議主辦單位爭取會議在泰國召開。
2.提供公共關係服務。
3.與旅行社及國家航空公司合作安排會議地點的考察。
4.安排會議節目。
5.招待與會人士及協助旅客通關，負責安排代表團報到手續等。

參、結論

AACVB追求的目標是結合亞洲地區之會議事業，使其在國際市場上形成一股力量。由若干會員發布的資料可以看出，AACVB的活動已收到效果，國際組織聯合會列出一九八二年舉辦二十個國際會議的城市，其中香港排名十一，一九八三年中香港舉辦三百個會議，有五萬五千個人參加。我國於一九八六年亦以觀察員身分派員前往參加其在菲律賓舉行之年會。

交通部觀光局爲了爭取台灣的國際會議業務，可謂絞盡腦汁，使盡全力在從事觀光行銷活動，參與各項國際宣傳推廣會議。就二〇〇三年爲例：爲推廣國際會議與展覽來台舉辦，二〇〇三年度協助國際會議在台灣辦理二十六件，資助經費爭取國際會議來台舉辦十七件，合計四十三件。另外爲提升國際人才專業知能，二〇〇三年於全台北、中、南、東辦理四場培訓基礎班，並邀請國際會議協會（ICCA）專業講師來台培訓，共計五百人次。

推廣二〇〇三年觀光盃秀姑巒溪國際泛舟賽、自由車環台賽、世界盃馬拉松賽、太魯閣馬拉松賽等國際賽，計數百隊伍參加，對台灣觀光推廣助益良多。

舉辦二〇〇三年台北國際旅展，規劃五百三十八個攤位，共吸引了五十個國家地區參加，並同時舉辦產品說明會，邀請專家專題演講，四月展覽共吸引八萬八千零五十九人次，創下歷年來最高紀錄。

此外，中國大陸於二〇〇八年舉辦北京奧運，二〇一〇年舉辦上海世界博覽會，相信對於亞太周邊地區國家都市帶來經濟與觀光產業繁榮景象。

台南於二〇〇四年八月舉辦世界棒球比賽，高雄則於二〇〇九年舉辦世界運動大會，對於台南、高雄，甚至整個台灣地區的觀光旅遊亦助益良多。

體育經濟是世界各國所重視爭取者，爲了能取得舉辦權，無不明爭暗鬥、卯盡全力。世界性的體育比賽活動，就是廣義的國際會議，其他尚有博覽會及各式各樣的專業會議等等，是觀光產業有利的要因。

參考文獻

壹、中文部分

台北市旅行商業公會（1999）。《航空旅行業務》。台北市旅行商業公會。

外交部領務司（2008）。〈護照條例及其施行細則〉。外交部領務司。

交通部觀光局（2011）。〈九十九年觀光年報〉。交通部觀光局。

交通部觀光局（2011）。〈九十九年觀光旅客消費動向調查報告〉。交通部觀光局。

行政院經建會（2007）。《國際發展重點計畫》。行政院經建會。

陸委會（2008）。《大陸事務法規》。陸委會編印。

鈕先鉞（2007）。《旅運經營學》。台北：華泰文化。

鈕先鉞（2008）。《旅館營運管理與實務》。台北：揚智文化。

楊正寬（2003）。《觀光行政與法規》。台北：揚智文化。

觀光局（2008）。《旅行業從業人員基礎訓練教材》。觀光局。

貳、英文部分

ASTA (2007). *Travel Agent Manual*. ASTA.

Cerran, P. J. Y. (2008). *Principles Procedures of Tour Management*. University of Hawaii.

Compass, PATA (2008). Year Book.

Gee, C. Y. (2008). *The Travel Industry*. University of Hawaii.

Lovelock, C. H. (2008). *Managing Service*. Fortune.

Pizametal (2008). *The Practice of Hospitality Management*. University of Hawaii.

Reilly, B. T. (2008). *Markteing Techniques*. Haward Business School.

旅運經營管理

作　　者／鈕先鉞

出 版 者／揚智文化事業股份有限公司

發 行 人／葉忠賢

總 編 輯／閻富萍

地　　址／22204 新北市深坑區北深路三段 260 號 8 樓

電　　話／(02)8662-6826

傳　　真／(02)2664-7633

網　　址／http://www.ycrc.com.tw

E-mail ／service@ycrc.com.tw

印　　刷／鼎易印刷事業股份有限公司

I S B N ／978-986-298-073-6

初版一刷／2010 年 1 月

二版二刷／2015 年 8 月

定　　價／新台幣 400 元

國家圖書館出版品預行編目（CIP）資料

旅運經營管理 / 鈕先鉞著. -- 二版. -- 新北
市：揚智文化, 2013.08
面；　公分

ISBN 978-986-298-073-6 (平裝)

1.旅遊業管理

992.2 101026888